일향 강우방의

예술 혁명일지

일러두기

책에 사용한 사진과 그림의 순서는 장별로 정리했습니다.

도판에 대하여

글과 사진, 그림은 저자의 것입니다. 그렇지 않은 사례에는 출처를 따로 밝혔습니다.
도판 사용 중 출처 표기가 잘못되었거나 허락을 얻지 않고 사용한 사례를 알려 주시면
재쇄 시 수정하겠습니다.

일향 강우방의

예술 혁명일지

인류가 창조한
모든 예술을
오류에서
최초로 해방시킨
경이로운
자전적 기록

강우방 지음

불광출판사

인류가 창조한 모든 예술을
오류에서 최초로 해방시킨
경이로운 자전적 기록

서문

보이지 않는 세계로의 초대

월간『불광』에 자서전을 두 해 동안 연재했는데 마치고 나서 다시 어언 두 해가 지났다. 서서도 출간하려 하자 출판사 측에서 반드시 기억해야 할 작품들을 좀 더 다루어 달라는 요청이 있었고, 또 나 자신이 추가할 주제들이 있어서 큰 작업이 되어버렸다. 최근 두 해 동안 괄목할만한 진전이 일어났기 때문이다.

학문과 예술을 함께 언급하는 까닭은 내 학문의 연구 대상이 인류가 창조한 일체 조형예술작품이기 때문이다. 비록 창작하는 사람은 아니지만, 수 만점을 채색분석한 것들은 작품이라 해도 좋다는 생각이 처음으로 들었다. 종래의 미술비평가와는 성격이 다른, 일반적 비평가보다 더 창조적인 비평가이리라. 인류가 창조한 일체 조형예술품의 무의식 세계를 밝힌 사람은 일찍이 없지 않은가.

1941년에 태어나서 2023년 현재까지 80여 년간의 삶과 학문과 예술을 다루어야 하는데, 워낙 학문의 역정이 길고 폭이 넓어서 잘못하면 산만해지기 쉽기에 두려운 마음이 든다. 어려서부터 매우 내성적인 성격으로 눈에 띄지 않는 유년 시절을 보냈으나 초등학교 때 이미 그림 잘 그

리고 글씨 잘 쓰기로 소문났었다. 이런 이야기를 꺼내는 까닭은 타고난 그림 솜씨가 큰 힘이 되어 주어서 일관된 삶을 살아서다. 대학 시절 한때 서양화를 독학으로 그렸고, 서예와 사군자를 대학 서예 동아리에서 열심히 쓰고 그렸다. 한때 화가를 꿈꾸었으나, 경로를 이탈해 박물관에 자리 잡고 퇴임 때까지 대외적으로 박물관을 대표하는 미술사학자로서 세계적으로 인정받았다. 그 후 2000년을 기점으로 학문적 변화가 일어나 작품 분석을 하는데, 그림 솜씨가 큰 도움이 됐다. 그런 바탕에서 학문을 연마해 왔기 때문에 학예일치學藝一致를 추구해온 셈이다. 어쩌면 그랬기에 학예일치를 몸소 실천한 추사 김정희의 학문과 예술을 깊이 이해했고, 추사에 관한 잘못된 저서나 전시에 가혹하리만치 비수를 꽂듯이 비판해 왔는지도 모른다.

　　내 주 전공은 불교조각, 즉 불상이었다. 그러나 불상을 좀 더 깊이 이해하려면 불교회화, 즉 불화를 연구해야 함을 알고 고려불화와 조선불화를 연구해서 그 '문양 일체를 완벽히 밝히는 세계 최초의 불화 연구자'가 되었다. 조각에서는 문양이 광배에만 한정되었으나 불화의 경우, 후불탱은 물론 10미터 내외의 큰 화폭이 모두 문양으로 가득 차 있다. 그 일체 문양을 풀어내고 보니 불교조각도 완벽히 밝히게 되었다. 여의보주 Cintamani, 如意寶珠의 실체가 풀리자 인류가 창조한 일체 조형예술품을 풀게 되었으니, 그 마법魔法의 구슬은 이제 더 이상 보배로운 구슬이 아니

다. 무엇이라 이름 붙일 수 없는 '우주의 압축'이며 거기에서 조형언어가 생겨나므로 만물 생성의 근원임을 세계 최초로 밝혔다.

우리가 알아보고 보이는 세계보다, 훨씬 더 넓은 알아보지 않는 세계를 알아차리고 보게 되면 우리는 이제야 눈을 뜨는, 즉 개안開眼하는 감격을 누린다. 부처님이 보주이고 보주에서 생겨나는 영기문이 만물 생성의 근원이 된다. 그 무의식의 세계는, 보기 어려운 세계가 아니고 낯선 세계여서 알아보지 못할 뿐이다. 그러므로 이 길고 긴 역정歷程은 보주를 찾아가는 고난의 역정이 아니라 환희로운 역정이다. 그러나 그 여정은 끝이 없을 것이다. 그러나 요즘 그 끝에 이르렀다는 확신에 이르자 '인류 조형언어학 개론'이란 제목으로 2022년 초부터 강의하기 시작했다. 그런 세계에서 일어나는 모든 것에는 이름이 없으므로 내가 하나하나 이름을 붙여야 했다. 마치 내가 신神이 된 듯이.

독문학과를 졸업하고 박물관에 들어가 독학으로 미술사학의 새로운 길을 개척해 나갔다. 스스로 주제를 정하고 논문들을 써나갔고 저서를 냈다. 평생 독학해서 인간 이해의 지평을 무한하게 넓혀 놓았으니 독각獨覺이라 불릴 만하지 않은가. 아마도 무례하게 스스로 독각이라 부른다고 비난할지 모른다. 사람들은 스스로 정각을 성취한 석가여래를 의심하지 않았던가. 여래가 보주이다. 저 구석기시대의 대모지신大母地神이 보주의 집적임을 알아내고 나니, 과거에도 갠지스강 강가의 모래알만큼 존재했

으며, 현재에도 갠지스강 강가의 모래알만큼 존재하고 있으며, 미래에도 갠지스강 강가의 모래알만큼 여래가 존재한다는 말이 맞지 아니한가. 석가여래가 그 무량한 보주들 가운데 하나일 뿐이다.

대학 퇴임 후에 '무본당務本堂'이란 당호를 가진 '일향한국미술사연구원'을 연 이래, 오늘날까지 3,000회에 가까운 강의는 실로 이 보주에 관한 인식을 깊게 하는 강의다. 보주에 관한 인식의 강도를 강하게 하는 끝없는 여정이라 해도 과언이 아니다. 보주에서 조형언어가 나오고 그 조형언어로 인류의 무의식 세계를 밝히는 작업을 채색분석이라는 방법으로 한 뼘씩 한 뼘씩 넓히고 있다.

60세 이전에는 '사상사로서의 미술사학'을 독학으로 개척했다면, 60세 이후에는 문자언어가 전하는 사상과 전혀 다른 고차원의 사상이 조형예술품에 깃들어 있음을 알게 됐다. 마침내 '조형언어의 발견자'가 되어 인류문화의 지평을 무한히 넓혀 놓았다. 그 조형언어로 공간적으로 세계 모든 나라의 건축, 조각, 회화, 도자기, 금속공예, 복식을 해독할 수 있고, 시간적으로는 구석기 이래 신석기시대, 청동기시대 등 모든 시대의 건축, 조각, 회화, 도자기, 금속공예, 복식 등을 해독할 수 있게 되었다. 문자언어는 나라마다 민족마다 다르지만, 조형언어는 세계사적으로나 인류사적으로나 오로지 하나임을 확신하게 되었다. 조형언어는 인류의 무의식 세계를 확장하는데 가장 강력한, 아니 아마도 유일한 언어가 아닐까 한

다. 그래서 '인류 조형언어학 개론'이란 제하題下로 강의한 지 한 해가 지났고, 2023년에도 계속 강의 중이다.

인류가 공동으로 배워 익혀서 가지고 있는 상식으로 우리는 서로 불편 없이 대화하며 살고 있다. 조형예술품에 관한 상식적 지식에 오류가 많다고 말하면 동서양 학자들은 반발할지 모른다. 결국 서양문화에 엄청난 오류가 있음을 알게 되었는데, 일본의 오류 상당 부분이 서양문화를 지향했던 결과임을 알게 되었다. 그렇다면 서양문화의 많은 오류를 고치면, 일본이 따라서 오류를 고칠 것이요, 그렇다면 따라서 한국이 오류를 고칠 것이라는 확신이 들었다. 우리는 매년 수많은 학생이 일본과 서양으로 유학하고 있으나 이제 우리가 세계를 선도할 수 있으니 유학할 필요가 없다. 동서양의 문화, 그 바탕이 되는 인류가 창조한 일체의 조형예술품들을 광범히 연구하며 '영기화생론'이란 방대한 보편적 이론을 정립해 가고 있다.

아직 이 세계를 모르는 이들을 위해 성심껏 노력하고 있다. 일본과 서양의 여러 대학에서 30회에 이르는 강연과 학회 발표를 이어가며 오늘에 이르고 있다. 국내에서는 50여 회에 이르는 강연을 하며 문화 개조를 꾀하고 있다. 그러면서 어느 날 조형예술품의 80퍼센트를 차지하는, 그러나 아무도 연구해서 알아내지 못한 세계의 문양에서 '조형언어'를 알아냈음을 자각했다. 21세기에 코페르니쿠스적 문화혁명을 일으키고 있음

을 깨달았다. 그 모든 것은 불상 조각과 불상 회화에서 깨닫게 된 '여의보주'에서 비롯되었으며, 조형언어도 보주에서 비롯되었음을 알게 되었다. 결국 보주를 깨닫게 된 것은 20년에 걸쳐서 지속적으로 용龍을 연구한 덕택이었다. 더 나아가 '모든 것'은 '물'로 귀일한다는 것임을 최근에 깨닫고 있다.

　　그러나 이상의 작업이 인류 역사상 어떤 평가를 받을지는 기다려 보아야 한다. 아직 평가받기에는 이르다. 제자들이 이어서 지속적으로 작업했을 때 비로소 평가받을지 모른다. 그러나 인류가 창조한 일체 조형예술품들이 조형언어의 네 가지 음소로 귀결된다고 말하면 받아들이기 쉽지 않다. 네 가지 음소의 상호관계를 파악하려면 반드시 나에게서 몇 년간 배워야 한다. 아마도 처음에는 매우 낯설지 모르지만 인내하며 배우면 매우 쉽게 빨리 습득할 수 있으리라.

2023년 4월 무본당에서
—鄕 강우방

목차

서분 _ 보이지 않는 세계로의 초내 • **6**

1	프롤로그	01 독각獨覺의 흐느낌 • **16**
		02 나의 어린 시절 • **24**
2	껍질을 깨다	03 코지마 만다라 • **38**
		04 인연은 스스로 만들어 가는 것 • **52**
		05 천 년의 수도 경주에서 독학으로 개척한 미술사학 • **64**
		06 불상 조각 연구의 기틀을 마련해 준 일본 연수 • **78**
		07 학문의 기초를 다진 수많은 유적 발굴 현장 체험 • **88**
		08 통일신라문화를 활짝 연 걸출한 예술가, 양지 스님과 만나다 • **98**
		09 나라국립박물관에서 열린 국제 심포지엄에 참가 • **114**
		10 당간지주, 용과의 첫 인연 • **122**
		11 하버드대학 대학원의 박사 과정에 들다 • **126**
		12 먼 미국에서 가슴 벅찬 석굴암 연구를 시작하다 • **134**

**3 문자
너머에서
찾은
'비밀 코드'**

13 불교미술 연구에 몰두, 첫 논문집 내다 • **148**

14 불교철학을 품은 불교미술 기획전들 • **158**

15 50년의 연구 성과를 선보인 전시회 • **170**

16 처음으로 고려청자를 강연하다 • **182**

17 이슬람미술 강연 • **186**

18 학문의 대전환, 귀면와鬼面瓦인가 용면와龍面瓦인가 • **196**

19 불상 광배의 비밀 • **204**

20 문자언어에서 조형언어로 • **214**

21 인간의 비극悲劇 • **224**

**4 세계미술사
정립을 위한
서장**

22 무본당務本堂 아카데미를 열다 • **236**

23 세계 최초로 연 '문양 국제 심포지엄' • **244**

24 그리스 첫 답사 • **252**

25 연구 대상인 조형예술품의 무한한 확장 • **262**

26 괘불, 세계에서 가장 크고 장엄한 회화 • **274**

27 백두산 천지에서 내 학문의 완성을 다짐하다 • **282**

28 하나의 예술품은 하나의 경전 • **292**

29 살아오면서 만난 고귀한 사람들 • **304**

30 "옹 마니 파드메 홍" • **316**

5 에필로그

31 '영기화생론'과 '채색분석법' • **332**

32 인류 조형언어학 개론 강의 • **340**

33 '학문일기'로 맺은 인연들 • **344**

34 자연의 꽃 밀착관찰 12년째 • **348**

35 고려청자 연재는 회심의 기획 • **358**

36 '온라인 화상 토론', 그 아름다운 결실 • **366**

후기 _ 최선이 보여준 기적적인 세계 • **374**

1

프
롤
로
그

01 독각獨覺의 흐ㄴ낌

괴로움이 따르나 홀로 느끼는 기쁨이 더 크니,
무소의 뿔처럼 혼자서 가라.

초등학교 때에도 아이들과 그리 어울리지 않았다. 중고등학교 때에도 그
랬다. 대학에 들어가서는 더욱 그랬다. 문리과대학 캠퍼스의 거대한 마로
니에 나무 아래 벤치에 앉아 늘 담배를 피우며 혼자서 생각에 잠기곤 했
다. 서예는 동아리에서 동료들과 함께 배웠지만, 저녁에도 빈방에서 혼자
있는 시간이 많았다. 사군자도 배웠다. 동시에 석고상 데생도 열심히 하
며 광선이 빚어내는 오묘한 그림자에 매혹되었다. 유화는 혼자서 그렸다.
색 배합은 영문으로 된 책을 사서 배웠으나 그저 혼자서 마음대로 그렸
다. 누가 시킨 적은 없었다. 마음 내키는 대로 홀로 했다. 그림 도구를 가
지고 전국 각지를 다니지 않은 곳이 없었다. 독문학과를 다녔지만, 독문
과 강의는 제쳐두고 그 당시 명강名講이라고 알려진 강의는 교실을 바꾸

어가며 모조리 들었다. 미학과美學科 강의를 부전공으로 40학점을 취득했어도 고고인류학과의 교수는 받아들이지 않았다. 아무래도 좋았다. 마침 김원용 교수가 한국인으로는 처음으로 『한국미술사』란 개론서를 출간했기에, 27세에 고고인류학과 2학년으로 학사 편입했다. 그러나 한 학기 만에 강의에 실망해 흥미를 잃고 중퇴했다. 그해에 결혼하고 미술사학 전공을 결심했다. 미술사학이 무엇인지 알아서 선택한 것이 아니다. 그저 박물관의 작품들이 좋아서였다.

국립박물관 학예사가 된 막내

12남매 가운데 막내로 태어났다. 아버님은 항상 애처로운 눈길을 구석에 앉아있는 막내에게 보내곤 하셨다. 부산 피난 시절에는 가족이 큰 방을 하나 썼는데 늘 구석에 쭈그리고 앉았다. 중학교 3학년 때 아파서 쉬어야겠다고 거짓말하고 부산 큰누님 집에 내려갔다. 매일 빠지지 않고 상영된 모든 영화를 보며 영화감독을 꿈꾸기도 했다. 그러는 중에 아버님은 돌아가셨고, 어머님은 대학교 때 돌아가셨다. 그러므로 모든 것은 나 홀로 선택하고 결정해야 했다. 대학 진학도 마찬가지였다. 그나마 고고인류학과에 한 학기 다닌 인연으로 1968년 가을, 간절히 소망했던 국립중앙박물관 학예사가 되었다.

9월이었다. 인적도 드문 고요한 고궁인 덕수궁으로 들어가 맑고 파란 하늘을 쳐다보고 잔디밭을 걸으며 돌로 건축한 조선시대 최후의 궁전宮殿인 석조전石造殿으로 향해가는 길, 한 발자국 한 발자국의 소리를 기억하고 있다. 박물관 출근 첫걸음이다. 그날부터 시작한 미술사학을 퇴임까지 계속했다. 미술사 강의를 평생 들은 적이 거의 없다. 스스로 주제를

정하여 끊임없이 논문을 써나갔다. 그 당시 고고미술사학과 출신들은 모두 외국으로 유학했지만, 학위 같은 것은 평생 한 번도 욕심낸 적이 없었다. 학사 편입하자마자 이미 아사히 펜탁스 카메라를 서서 작품들을 찍기 시작했는데 그 시절에는 매우 드문 일이었다.

〈한국미술 5000년전〉 미국 순회 전시 때 보스턴에서 열렸던 국제심포지엄에서 심오한 주제를 발표했다. 뛰어나게 잘했기에, 그 발표를 들은 하버드대학 존 로젠필드 교수는 그날로 박사 과정의 대학생으로 초청했다. 그리고 그날 이후 나의 이름이 넓은 미국 학계에 널리 퍼졌다. 학사 평점이 C학점이오, 석사학위도 없었기에 그런 월반은 하버드대학 역사에서 그전에도 없었고, 그 후에도 없을 것이다. 박사학위는 논문을 쓰다가 접어두고, 기초를 더욱 다지기 위해 중국미술과 인도미술을 공부하고 미국 각지의 박물관과 미술관을 두구 다니며 여러 나라의 작품들을 사진으로 촬영하며 관찰했다.

그로부터 오늘날에 이르기까지 독학을 해오다가 2000년 즈음 이화여대 초빙교수로 강단에 서면서 예상하지 못한 학문적 큰 변화가 일어나기 시작했다. 마침내 시간상으로 구석기시대부터 오늘날에 이르기까지 인류가 창조해온 일체의 조형예술품과, 공간적으로 세계 모든 나라에 남아 있는 조형예술품을 '영기화생론靈氣化生論'이란 독자적 이론으로 해독해나가기 시작했다. 인류가 창조한 조형예술품들 속에 아무도 몰라서 보지 못하는 '조형언어가 존재한다는 것'을 세계에서 처음 알아냈으며, 문자언어에 음소音素가 있고 음소가 모여서 음절音節을 만들고 음절이 모여 문장文章이 되듯이, 조형언어에도 비록 소리는 없지만 나름의 문법이 있음을 세계 역사상 처음 독학으로 찾아내어 아무도 못 읽는 일체 문양들을 정확히 해독하는 데 성공했다. 조형언어를 완벽히 해독하며 독각獨覺이

되었음을 느꼈다.

조형언어가 전개하여 가는 법칙을 찾아냈을 때 하늘을 날 만큼 기뻤고 쾌재를 불렀다. 내 학문 역정歷程에서 그때처럼 소리를 있는 대로 크게 내어 부르짖은 적은 없었다. 문자언어로 이루어진 3,000년 동안의 세계만 알고 있는 우리에게는, 이제 조형언어로 이루어진 대모지신大母地神을 조각품으로 창조한 이래 30만 년 동안의 역사를 되찾게 되었으니 얼마나 감격스러운 일인가. 게다가 부처님의 설법이 문자언어로 기록된 경전에만 있는 것이 아니라, 조형언어로 표현된 조형예술품에서 다른 방법으로 설법하고 있음을 혼자의 힘으로 알아냈으니 독각獨覺이라 부를 만하지 않은가. 우리가 그동안 알아 왔던 세계보다 훨씬 넓으며 훨씬 더 신비한 세계를 발견했으니 역사상 이렇게 큰 사건이 또 있겠는가. 그리고 보니 문자언어로 기록된 지식에 엄청난 오류가 있음을 밝히게 되었으니, 만일 100년 전에만 태어났더라면 인류를 혹세무민惑世誣民한다며 다른 별로 귀양 보내겼을지도 모른다.

우수에 잠긴 미황사 괘불 부처님

대학에서 교편을 잡았을 때는 산기슭의 봉은사 근처에 살았다. 좁은 안방의 머리맡에는 〈미황사美黃寺 괘불〉 얼굴 부분을 포스터로 붙여 놓았다. 특히 그 괘불의 부처님 얼굴을 사랑한 까닭은 애처로운 눈빛 때문이었다. 우수에 잠긴 얼굴은 항상 마음을 사로잡았다. 아마도 싯다르타 태자가 정각을 이룬 후 중생이 괴로워서 내는 소리를 듣고 지었던 얼굴이 바로 그런 얼굴, 슬픔에 가득 찬 자비심의 얼굴이었으리라. 자비심慈悲心에 왜 슬프다는 '悲' 자가 있는지 알 것 같았다. 매일 그 부처님의 얼굴을

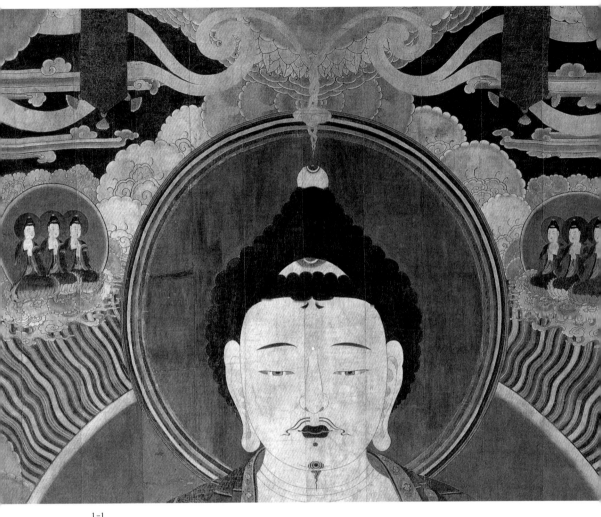

1-1
〈미황사 괘불〉. 부처님 머리칼 위로 보이는 둥근 민머리인 정상계주에서
검은 머리칼을 무시하면, 얼굴과 정상계주가 연이어진다.

일향 강우방의 예술 혁명일지

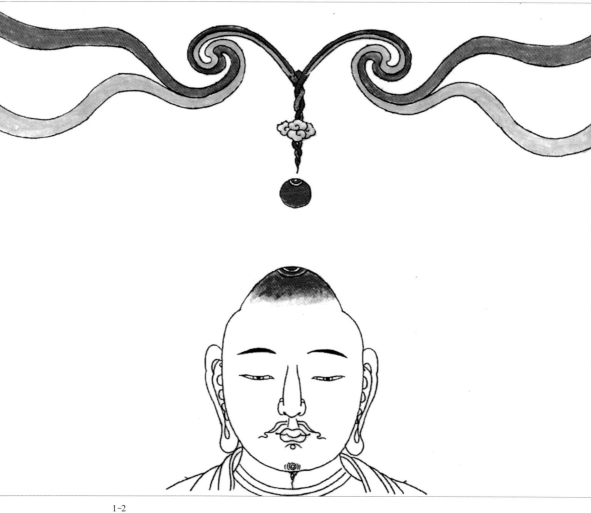

1-2
〈미황사 괘불〉 채색분석. 보주인 여래 얼굴에서 보주가 나오고 그 보주에서
영기문이 나와 만물을 생성시킨다.

바라보다가 머리의 붕긋붕긋한 검은 머리털이 아무리 보아도 이상했다. 어찌하여 부처님 머리에 머리칼이 있단 말인가. 그 머리칼 위로 정상계주라는 둥근 민머리 살상투肉髻가 엿보였다. 그런데 어느 날 그 검은 머리칼을 무시하고 지워 보니 얼굴과 정상계주가 연이어져 있는 것이 아닌가.

그림으로 그려서 이발을 시원하게 해드리고 선으로 이어보니 정확히 이어졌다. 수행이 깊어지면 정수리가 붕긋하니 솟아오른다고 한다. 기쁜 마음은 이루 말할 수 없었다. 부처님 얼굴은 얼굴이 아니고 보주임을 증명했으니, 그 무량한 환희심은 지금까지 내 마음에 그대로 남아 있어서 세계 학계에서 풀리지 않았던 많은 문제가 풀렸다. 솟은 머리에 작은 구멍이 있고 그 구멍으로부터 보주가 뽕! 하고 솟아 나와 그 보주에서 긴 영기문靈氣文이 태극무늬를 이루며 양쪽으로 뻗어나가고 있지 않은가. 팔만대장경에는 부처님 모습 사제기 보주라는 기록은 한 줄도 없다. 그러나 정각을 이룬 여래를 보주로 표현하고 있음을 조형언어로 읽어낸 것은 상상할 수 없는 일이라 하겠다. 조형언어로 여래의 본질을 독학으로 깨친 셈이다. 이 진리를 출발점으로 '영기화생론'이란 이론은 점점 방대하게 체계화되어 오고 있으며, 우리나라를 넘어 세계 모든 나라의 모든 장르의 작품을 다루는 기적이 일어났다.

2018년 10월 일본 나라 방문의 큰 목적은 〈정창원전正倉院展〉 관람이었다. 페르시아를 비롯하여 중국과 한국과 일본 등, 7~8세기에 걸친 말 그대로 찬란한 작품들이 전시되어 있어서 서양에 대한 동양의 자존심을 지키게 되는 전시다. 그래서 매년 가을 〈정창원전〉이 열리고 그때를 겨냥하여 전 세계의 학자들이 일본 나라奈良시로 모여든다.

나흘째 마지막 날, 내 제자 열 명으로 구성된 팀에게 주제를 주고 나의 이론으로 연구하여 발표하라고 했다. 그 팀은 최선을 다하여 훌륭한 정

답을 찾아 발표했다. 나는 너무도 고마워 어깨를 들썩이며 감동의 눈물을 흘렸다. 그것은 꿈이었다. 그러나 깨어나서도 계속 흐느껴 울었다. 동행이 곁에 있었지만, 울음을 멈출 수 없었다. 너무도 감사하여 두 손바닥에 얼굴을 파묻고 한참 흐느꼈다. 외로움과 기쁨과 감사가 뒤엉킨 흐느낌이었다. 내가 찾아낸 새로운 조형언어의 세계를 누군가가 계승해야 할 터인데 아직 그런 제자들을 두지 못하여 10년 넘게 참았던 감격의 울음이리라.

8만 4,000권의 경전이라 해도 부처님은 참으로 말하고 싶은 진리를 한마디도 설하지 못했다고 하던데, 바로 그 진리를 부처님이 아닌 장인들이 조형언어로 표현하고 있지 않은가. 과거에도 갠지스강 강가의 모래알만큼 무량한 부처님이 계셨고, 현재에도 갠지스강 강가의 모래알만큼 무량한 여래가 계시고, 미래에도 갠지스강 강가의 모래알만큼 무량한 여래가 계실 것이라 했는데…. 아아! 구석기시대 이래 인류가 창조한 일체의 조형예술품에 절대적 진리인 보주寶珠가 각기 다른 모습으로 나타나고 있으니 바로 조형언어에 불교를 넘어선 보편적 진리가 표현되어 있는지도 모른다. 절대적 진리를 깨쳐서 문자언어로 기록한 경전과 절대적 진리를 조형언어로 표현한 조형예술품. 이 두 가지 진리의 표현 방법이 있음을 알았다. 이제 조형언어를 발견해 조형예술품들을 해독해 보니 아무리 생각해도 조형예술품이 더 뛰어난 것 같다. 그래서 고려불화 한 점으로 낸『수월관음의 탄생』이란 저서에서 부제로 이렇게 말했다. '한 폭의 불화는 하나의 경전과 같다'고.

비록 꿈이었지만 열 명의 최초의 제자가 현실로 나타날 수도 있으렷다! 간절한 소망은 반드시 실현될 것이리니 무엇을 두려워하랴. 매일 정정진正精進하며 매 순간 앞으로 나아가고 있다.

02　나의 어린 시절

부처를 보주라 증명하니 만물이 부처 아닌 것이 없으며, 만물이 보주 아닌
것이 없구나. 불상과 불화를 함께 심도 있게 연구해보니 부처님을
문양으로 표현했음을 최근에 알았다. 얼굴도 문양화했음을 알았다.
문양에서 기적적으로 조형언어의 문법을 찾아냈다.
그 실마리는 고구려 벽화와 불화에서 찾았다.

우리나라 역사상 가장 암울한 불확실성의 시대에, 나는 고구려 수도 국내
성 가까운 곳에서, 1941년 12남매 중 막내로 태어났다. 어머니는 나를 낳
기 바로 한 해 전 아기를 지웠는데 그 이듬해 기어코 내가 세상에 나왔다
고 말씀하셨다. 출생을 언급하는 이유는 평생의 내 연구 업적과 닮아서다.
그로부터 먼 훗날 고구려 무덤벽화에서 아무도 알아보지 못한 조형들을
풀어내면서 세계에서 처음으로 '조형언어의 존재'를 알아냈고 그 '조형언
어의 문법'을 찾아내어, 기어코 세계의 조형예술 작품, 인류가 창조한 일
체의 조형예술 작품을 완벽히 읽어내는 기적을 이루어 냈기 때문이다. 고
구려 땅의 대모지신大母地神의 도움이 없이 어찌 이런 세계사적 문제가
풀릴 수 있었는가. 그렇지 않다면 고구려 벽화에서 어찌 '옹 마니 파드메

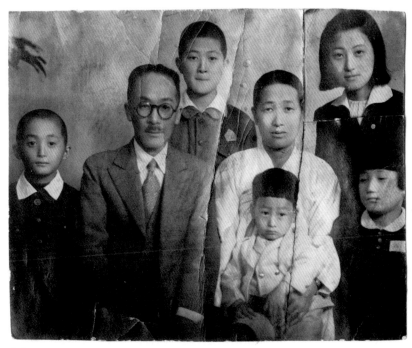

1-3
해방 전후 1945년경 가장 오래된 가족사진

홍'이란 주문呪文을 해독했으며 그 주문이 조형화된 고려청자를 어찌 알아볼 수 있었겠는가. 이상한 일은 '옹 마니 파드메 홍'을 해독했다고 스님들께 말해도 무슨 뜻인지 묻는 분이 한 분도 계시지 않는다는 것이다.

유년 시절과 한국전쟁

일본 군국주의에서 해방되자 우리 가족은 만주를 떠나기로 했다. 1945년 가을, 다섯 살 때 아버지는 하얀 새 운동화를 사주셨다. 여느 아이들이 그렇듯 새 신발을 신고 즐거운 기분으로 해방이 무엇인지도 모르고 팔짝팔짝 뛰었다. 그리고 어머니와 누나와 나는 걸어서 서울로 향했다. 기억은 그뿐이지만 아직도 생생하다. 평양에서는 사거리에서 무릎까지 긴 구두를 신고 교통을 정리하는 '로스게' 소련군을 보기도 했다. 갖은 고생 끝에 서울에 도착해 먼저 도착한 아버지와 형들을 만났다.

아버지는 나를 경복궁 앞에 있었던 명문인 수송壽松초등학교에 입학시키기 위하여 수송동으로 이사하셨다. 입학하자마자부터 글씨 잘 쓰고 그림 잘 그리기로 소문이 자자했다. 해방 후에도 아버지는 계속 세관에 다니셨고, 일본에서 만든 색연필과 화판을 구해 주셔서 친구들의 부러움을 샀다.

초등학교 3학년 때 6.25가 터졌다. 미처 피난하지 못한 우리 가족은 서울에 머물렀다. 어렸으므로 누가 아군이고 누가 적군인지 전혀 알 수 없었다. 그 시절에는 누구나 그렇듯이 전쟁놀이를 가장 재미있어한다. 그런데 정말 전쟁이 일어났으니 믿기 어려울 만큼 신나는 나날이 아닐 수 없었다. 매일 매일 그 전쟁놀이가 극적이고 경이로웠다. 크고 둔중한 B-29기가 날아와 큰 폭탄들을 연달아 떨어뜨리는 광경은 큰 구경거리였

다. '쌕쌕이'는 놀라웠다. 비행기 소리가 '쌕'하고 나는 쪽을 바라보면 비행기는 이미 저 멀리 날아가 버려 잘 보이지 않았다. 바로 작은 제트기였다. 온종일 전쟁놀이에 정신이 팔려있었다.

그러나 9.28 수복 직전에는 공포의 나날도 있었다. 공습이 시작되자 서울 전체가 벌겋게 불타기 시작했다. 중앙청에서도 불이 났다. 폭탄 파편이 튀어 우리 집 마루에도 꽂혔다. 가족이 모두 마루 밑 지하실에 몸을 숨겼고, 함께 죽자고 둥글게 얼싸안았다. 우리 집 형제는 12남매였는데 위로 7남매를 이미 여읜 상태였고 5남매만 생존했다. 우리 가족은 전쟁 중에 관계가 더욱 끈끈해졌다. 쌀을 모두 걷어가 먹을 것이라고는 감자뿐이었다. 매일 매일 끼니를 근근이 이어갔다. 이제는 누가 적군인지 아군인지 알게 되었다. 마지막 한 달 동안의 그 숨 막히던 전쟁의 포화 속에 치열했던 생의 체험은 아직도 마음에 생생히 남아 있다.

인천상륙작전의 성공으로 유엔군과 한국군이 압록강까지 치고 올라가자 인해전술로 중공군이 밀려왔다. 1.4후퇴 때는 아버지가 마련해준 작은 세관 순시선을 타고 어머니와 작은형, 누나와 함께 서해안을 따라 부산으로 향했다. 겨울인데도 파도는 없었고 잔잔한 바다를 유유히 미끄러지고 있었다. 서해안은 지극히 고요했고 평화스러웠다. 그러나 다시 전세가 불리해지자 순시선은 뱃머리를 돌려 제주도로 향했다. 제주도에서 6개월을 지내고 다른 식구가 있는 부산으로 향했다.

그로부터 부산에서 3년에 걸친 비교적 평온한 생활이 시작되었다. 모든 피난민이 부산으로 몰려들자 산 위에 판잣집들이 가득 들어섰다. 부산 중심의 용두산에 수송초등학교가 임시교사를 마련하자 선생님들과 학생들이 모여들었다. 나무에 칠판을 걸고 공부했다. 그해 부산의 겨울은 유난히 추웠다. 큰누님은 부산의 의사와 결혼해서 자리를 잡았다. 부산

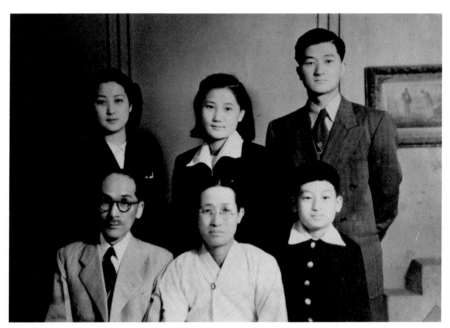

1-4

초등학교 3학년경 가족사진. 왼쪽 아래부터 아버지, 어머니, 저자 그리고 왼쪽 위부터
큰누나, 바로 위 누나, 큰형. 작은 형은 일본 유학 중이라 사진에 없다.

이 익숙해질 무렵 우리는 서울 수송동 제자리로 이사했다. 그곳에서 마지막 소학교 6학년 2학기를 마치고 아버지의 판단으로 경복중학교에 입학했다. 그 판단이란, 경복중학교는 일본이 경영하던 학교가 아니라는 것이다. 아버지는 강직한 분이었다. 형에게 들은 이야기로는 해방되기 전 일본 관동군을 수색했다가 큰 곤욕을 치를 정도였다고 한다. 아버지가 어느 날 신의주에서 행동이 수상한 일본 관동군 대좌의 몸을 수색했는데 거기서 허리춤에 감춘 보석을 적발하셨다는 것이었다. 밀수한 것이 적발되어 처벌받을 것을 두려워한 일본 장교는 다음 역에서 육혈포로 자결했다. 부하들이 아버지를 죽이겠다고 협박해 아버지는 오랫동안 금강산에 피신하신 일이 있었다. 서슬 퍼렇던 일본군 지휘관도 수색할 정도로 아버지는 강직하신 분이었다.

3년간의 격동기를 체험하며 가족이라든가 우리 민족에 대한 관념이 어슴푸레 생기게 되었다. 귀중한 체험이었다. 나도 모르게 정신적으로 크게 성장했으리라. 유년기에 해방이라는, 나라의 독립과 한국전쟁이라는 가장 큰 변화를 겪었으나 다행히 살아남았다.

일그러진 나의 영웅

중학교 2학년 때였다. 국어 선생님이 여름방학 숙제로 일기를 써오라고 했다. 무엇을 할까 생각하다가 동대문 시장에 가서 씨앗들을 샀다. 봉투에는 아름다운 꽃 그림들이 있었다. 마당에 씨앗을 묻고 아침저녁으로 정성껏 물을 주었다. 채송화, 붓꽃, 국화, 한련 등의 싹이 흙을 비집고 나왔다. 특히 한련旱蓮은 줄기가 끝없이 자라 지붕 처마를 향해 오르자 처마 끝에 끈을 매어 주었더니 덩굴이 끝없이 타고 올라가다가 옆으로 자랐다.

한련꽃은 색이 아름다웠다. 붓꽃은 가을에 까만 씨앗을 맺었다.

　매일 매일 관찰해 모든 꽃이 변하는 흥미로운 과정을 자세히 일기로 써서 방학 후 제출했다. 나이 지긋한 국어 선생님이 며칠 후 나를 불렀다. 선생님은 옆에 서 있는 나를 한참 응시하더니 문학을 하는 것이 어떠냐는 것이다. 전혀 생각하지 못한 제안이었다. 그때의 경험 때문이었을까. 그로부터 50여 년 후 '보주의 실체'를 추구하는 10여 년 동안, 서울 강남구 삼성동 아파트에서 종로구 부암동 연구원까지 이르는 길가에서 피고지는 꽃들을 관찰하며 스마트폰으로 그 변화 과정을 치밀하게 찍었다. 스마트폰은 접사 촬영이 큰 카메라보다 월등해 찍은 사진이 100만 장은 족히 되리라. 꽃을 관찰하고 사진을 찍은 것은 '조형예술과 자연의 관계를 밝히는 작업'과 무관하지 않다는 생각이 든다. 그러는 사이 시詩가 저절로 흘러나와 그동안 300여 편 가량의 시를 썼다. 이렇게 나의 길은 '보주를 찾아가는 선재동자의 길'이 되어 마침내 여래와 보살의 실체를 찾아냈는데, 그 씨앗은 이미 소년 시절에 움트기 시작했음을 뒤돌아보게 된다.

　중학교 시절에는 산을 좋아해서 친구들과 북한산을 자주 올랐다. 진흥왕 순수비도 어루만졌지만, 그 존재의 참뜻은 알 리 없었다. 훗날 불상을 연구하기 시작한 후부터는 더욱 산행이 잦아졌다. 마애불들이 모두 산에 있으므로 매주 산에 올라 불상을 조사했다. 나의 삶은 산과 뗄 수 없는데 그것은 이미 중학교 때 시작된 것이었다. 고등학교 때는 집이 누상동에 있었는데 마루 문을 열면 바로 인왕산이라 매일 아침 인왕산정에 오르기도 했다.

　중학교 3학년 제1학기가 시작하자 갑자기 공부하기 싫어서 담임선생님께 거짓 병을 핑계로 휴학했다. 일상으로부터의 첫 번째 일탈逸脫이었다. 누님댁이 있는 부산으로 내려가 매일 영화를 보며 놀았다. 그 당시

1-5
북한사 진흥왕 순수비 앞에서 중학교 시절 친구들과 함께

부산에서 상영되는 모든 영화를 모조리 보며 영화감독을 꿈꾸었다. 할리우드 영화들은 충격적이며 경이적이었다. 어둠 속에서 영화 한 편을 보고 밖으로 나와 환한 빛에 보이는 현실을 보면, 영화보다 더 새롭고 정화된 놀라운 세계로 변했다. 한 학기 동안 섭렵했던 그 많은 영화는 내게 큰 영향을 주었다. 그런 어느 날 아버지가 돌아가셨다는 소식을 듣고 용두산에 올랐다. 슬픔도 모른 채 그저 먼 바다를 바라볼 뿐이었다.

고등학교에 진학하자 내 삶에 큰 변화를 일으킨 계기가 기다리고 있었다. 입학하고 얼마 안 되어 한태순韓泰淳이란 친구가 자기네 동아리에 들어오라는 것이었다. 공부도 별로 열심히 하지 않고 친하지도 않은 사이인데 뜻밖의 제안이었다. 조용한 나는 그리 눈에 띄는 존재가 아니었다. 한태순, 홍순호, 이민용, 김광섭, 원우현, 강우방, 이렇게 모여 동아리가 이루어졌으며 '삼천리회三千里會'라고 이름을 지었다. 태순이는 좌장 격이었다. 그는 독서를 많이 해서 정치, 문학, 철학, 사상 등 막히는 데가 없었다. 그가 열변을 토하면 모두가 놀라워했다. 그는 미성美聲을 지녔다. 밤에 함께 걷다가 이탈리아 오페라의 아리아를 부르면 모두가 홀린 듯이 그의 노래를 들었다. 그는 수영도 잘하고, 스케이트도 잘 탔다. 그에 비하면 나는 할 줄 아는 것이 아무것도 없었다. 우리는 일주일 동안 읽은 책을 일요일에 모여 발표했다. 대학생들이 읽는 수준 높은 책들이었다. 독서도 그다지 하지 않았던 터라 심한 열등감에 괴로워했다. 내가 할 일은 무엇인가. 이 동아리에 그대로 머물러야 하는가. 말주변도 없는 나는 발표할 때마다 더듬거렸다. 열등감은 더욱더 심해졌다.

그때부터 독서에 빠져들기 시작했다. 수업 시간에도 교과서를 읽지 않고 교과서 위에 다른 책을 놓고 읽었다. 난해한 책들을 읽어서 이해하려고 애썼다. 우리는 매주 만나서 읽은 바를 토론했으나 가장 뒤처진 나

는 그들을 따라갈 수 없었다. 불안 증세마저 생기기 시작했다. 주말이면 동대문 고서점에 가서 책을 샀다. 동대문 거리에는 고서점이 즐비했다. 그때 즐겨 읽던 잡지는 『사상계思想界』였다. 그러는 사이 1, 2등을 다투던 성적은 바닥으로 떨어졌다. 다행히 훌륭한 임동석 영어 선생님이 계셔서 영어에 재미를 붙일 수 있었다. 선생님은 부교재를 만들었는데 세계의 고전들에서 뽑은 명문장들을 모은 책이었다. 플라톤, 셰익스피어, 괴테, 헤밍웨이 등 고대에서 현대에 이르기까지 위대한 인간이 낸 책에서 명문장만을 고른 것이었다. 매우 난해한 책이었지만 애써 해독하고 나면 기쁨이 컸다. 그래서 큰 소리를 내며 읽곤 했다. 그러는 사이에 영어가 나도 모르게 늘어 훗날 대학에서 매우 어려운 영문 원서를 읽는 데 큰 도움이 되었으며, 생각지도 않은 미국 유학도 갈 수 있었다.

고등학교 3학년이 되었다. 대학에 가기 위해서는 이제 일상으로부터의 일탈을 일단 끝내고 공부에 매진하여 성적을 올려놓아야만 했다. 어느 날 한참 보이지 않았던 태순이가 문득 나타났다. 무슨 일이 일어났던 것일까. 원래 그의 고향은 함흥이었다. 해방 후 홀어머니와 함께 남하했다. 고3 때 갑자기 그가 월북을 시도하다 붙잡혔다는 소식을 들었다. 밤새 노를 저어 월북을 시도했으나 해류를 잘못 만나 제자리에 머물러 있었던 것이다. 그는 체포되어 간첩으로 몰려 사형이라는 즉결심판을 받았다. 그런데 장교가 문초하다가 여러 가지 이야기를 해 보니 범상한 학생이 아니었다. 장교는 태순의 얼굴을 수건으로 가린 채 뒷산으로 끌고 올라갔다. 장교는 그를 겨누고 총의 방아쇠를 당겼다. "탕!" 소리가 났다. 그러나 태순은 쓰러지지 않았다. 장교는 그의 재능을 아껴서 허공에다 총을 쏜 것이다. 그리고 빨리 도망하라고 소리치고는 내려갔다. 대순은 뒷산을 넘어 서울로 와서 학교에 나타나 우리보다 한 해 늦은 2학년으로 복학했다. 장

1-6
고교 시절 철학과 정치, 문학을 논하면서도 낙천적이었던 친구 한태순. 브라질에서
사업에 성공한 그는 고급 차 앞에서 당당한 모습으로 사진을 찍었다.

교는 그를 심문하는 과정에서 그의 박학다식한 식견에 탄복하여 죽일 수 없었던 것이다. 태순이가 오히려 장교를 설득했던 것이다. 생사를 넘나드는 큰 사건을 겪었으나 그는 여전히 명랑했고, 친구들과 잘 어울렸다. 상상할 수도 없는 그의 용감한 도전 정신과 자신감 넘치는 낙천적 태도에 나는 감동했다. 고등학교 시절, 그는 나의 우상이었다.

복학한 그해에 그는 교지에 「형이상학이란 무엇인가」란 논문을 실었다. 그러나 너무 어려워서 읽을 수 없었다. 그는 그로부터 10년 후 브라질로 건너갔고, 사업이 크게 성공해 전통무용가와 결혼까지 해서 행복한 모습의 사진을 보내곤 했다. 하지만 결혼 이듬해 항상 모험을 좋아한 그는 산에서 오토바이로 질주하다가 사고로 즉사했다. 그로부터 반세기가 지난 최근에 나는 북악산 밑의 고등학교를 찾았다. 도서실에 가서 그의 글을 찾아 읽고 싶었기 때문이다. 그 어린 나이에 어려운 주제를 어떻게 써나갔을까 궁금했다. 그러나 아쉽게도 오래전의 교지는 학교에 보존되지 않고 있었다. 그만큼 그는 조숙했고 다른 친구들은 몰라도 나에게는 영웅이었다. 그가 나에게 끼친 영향은 매우 컸다. 원래 나에게는 일상으로부터의 일탈 성향이 없지 않은 것은 아니나, 내 삶을 관통하는 지속적인 일탈의 경향은 그의 영향이라고 생각한다. 그렇게 청소년 시절은 지나갔다.

2

껍질을 깨다

03 코지마 만다라

불교는 제2의 길인 교외별전敎外別傳 불립문자不立文字를 택해 혁명을
이루었지만, 나는 조형언어라는 제3의 길을 개척해 깨달음을 이루며
새로운 혁명을 일으키고 있다. 기쁨도 잠시 사람들은 몇 마디로
조형언어를 알려고 하니 험난한 나날이 나를 기다리고 있었다.

자서전이나 회고록은 대개 삶의 전선戰線에서 얼마큼 공헌을 이룬 사람
들이 쓰는 것이다. 그러나 지금도 매일 매일 앞으로 나아가고 있는 극적
인 나날인데 먼 과거를 뒤돌아볼 틈이 있겠는가. 그래서 80을 넘긴 이 나
이에 아직도 내 삶을 뒤돌아볼 여가가 없다. 자서전을 쓰는 까닭은 오늘
날의 나의 작업이 어떤 과정을 거쳐서 제3의 길을 개척해 나아가게 되었
는지 알리기 위함일 뿐이다.

　퇴임하고 난 후 학문을 계속하는 분들이 거의 없다는 것을 알고 놀
랐다. 그것은 평생 연구해오던 학문이 올바로 이루어지지 않았음을 말한
다. 인문학이나 예술은 퇴임하고 난 후에 열매를 맺는다는 것을 앞 세대
의 세계 여러 나라 학자들의 연구 성과들에서 보아왔지만, 이제는 미국이

나 일본도 학교에서 퇴직하고 나면 더 이상 연구하지 않는다는 것을 알게 되니 더욱 쓸쓸해진다. 그 까닭은 무엇일까.

　세계적으로 인문학은 더욱더 전공이 세분화되어 평생 그 작은 주제만 다루다 보니 얼마 가지 않아 연구할 주제가 고갈될 뿐만 아니라 세분화된 주제들도 만족스럽게 풀리지 않으니 퇴임 후 아무 할 일이 없어졌다는 것을 알게 되었다. 하다못해 취미로라도 전시에 가 보지도 않는다는 것을 알고 나니 가슴이 더욱 아프다. 그러다 보니 만나보면 어린 시절이나 젊은 시절의 이야기 등 과거에 일어났던 일들을 되풀이할 뿐이다. 바야흐로 제3의 길을 개척하기 시작한 지금, 무슨 회고록이나 자서전인가. 그래도 그 과정을 적어보는 것도 그리 허튼일은 아닐 것이다.

코지마 만다라와 운명적 만남

1999년에 국립중앙박물관을 퇴임하고 난 후 곧바로 이화여대 미술사학과 초빙교수로 강단에 서자마자 학문적 변화가 일어나기 시작했다는 것을 알기 시작했다. 지금 뒤돌아보니 2000년 전후에 용龍의 문제에 골몰하기 시작한 무렵임을 알았다. 용은 누구나 알고 있으나, 누구도 알지 못하고 있는 것이니 용이 세계미술을 풀어낼 수 있는 열쇠임을 그 당시에는 미처 알지 못했다. 몇 년 가지 않아 '변화의 확실한 궤도'에 올라갔음을 확신했고 대학교에서 가르치는 동시에 이화여대 뒷문 근처에 작은 개인 연구원을 마련하고 본격적으로 새로운 연구에 매진하기 시작했다. '일향한국미술사연구원'을 열고 연구한 성과를 공개적으로 강의하기 시작한 것은 2005년이있다. 그러니까 서기 2000년, 즉 21세기는 내게 있어 기원전 전후만큼이나 역사적 전환기였다. 연구원을 연 후 지금까지 매일매일 앞

으로, 앞으로 미래로만 나아갔다.

지난 이야기를 쓰노라니 80년 삶이 800년, 아니 8,000년은 지나온 것 같다. 그만큼 엄청난 변화가 일어나고 있었다. 이제 시간상으로 차례대로 쓴다면 대학 시절 이야기를 쓰게 될 터이지만, 월간 『불광』에 자서전을 쓰던 당시 일주일간 일어난 큰 사건을 지나칠 수 없어 다시금 1960년에서 훌쩍 뛰어넘어 2019년으로 와서 일본에서 일어난 사건을 쓰고자 한다. 평생 연구한 것이 옳은지 일본 학계의 반응을 보는 일이어서 운명적인 발표 기회가 다가오고 있었다.

2019년 10월 1일 일본 문화청과 교토국립박물관 공동 초청장과 함께 어떤 주제로든 강연해 달라는 이메일이 왔다. 모든 사람은 아직도 나를 불상 연구자로 분류해 놓고 있었다. 마땅히 불상에 관한 강연을 부탁한 것이리라. 그러나 어쨌든 매우 놀랐으며 기뻤다. 현직에 있는 것도 아니고 나이가 들어 모든 것에서 손을 놓고 있을 터인 학자들을 보통 초청하지 않는다. 아마도 여전히 새로운 연구를 활발히 하고 있음을 모르고 있으리라. 하여튼 시간이 얼마 없으니 서둘러야 했다. 왜냐하면 기존에 연구해 온 한국미술로 강연한다면 준비할 것도 없지만, 같은 것을 반복하지 않는 성격이라 새로운 주제를 찾아야 했다. 한국 학자가 일본에 초청되면 흔히 자신의 전공 분야를 강연하면 준비할 것도 없지만 그럴 수는 없다. 평생 우리나라의 불교미술을 연구해왔다면 일본미술도 연구할 수 있어야 나의 이론은 보편적인 것이 될 것이다.

우리나라는 한국 불교미술만 연구하지 중국이나 일본, 더 나아가 티베트의 불교나 불교미술 전공자가 거의 없다. 그만큼 시야가 좁다. 일본의 스님 쿠우카이(空海, 774~835)는 견당사遣唐使 일행과 함께 804년 장안에 도착해 청룡사 혜과惠果로부터 밀교를 전수, 806년 귀국해서 고야산高

野山 금강봉사金剛峯寺를 밀교 도량으로 삼고 밀교를 널리 펴며 적멸에 들기까지 머문다. 823년 천황이 그에게 하사한 교토의 도오지東寺는 일본 진언밀교의 총본산이 된다. 반면 통일신라는 같은 시기에 중국에 가서 밀교는 거들떠보지 않고 선종을 배워온다. 40여 년에 걸친 유학 생활을 마치고 821년에 귀국한 도의道義가 선종을 널리 펴고자 했지만 교학 중심의 불교계로부터 배척받았다. 830년과 840년 사이에 많은 승려가 중국에 가서 선종의 법맥을 이어받아 돌아와 구산선문九山禪門을 열게 된다. 도의는 현재 대한불교조계종의 종조宗祖이다.

나는 그들의 예상을 뒤엎고 과감히 일본의 불교회화를 다루기로 했고, 더 깊숙이 들어가 일본 불교미술 가운데 가장 독특한 표현을 한 국보 만다라 그림 한 점을 택했다. 바로 10세기와 11세기에 걸쳐 제작된 〈코지마子島 만다라〉였다. 나라奈良 근처 코지마데라子島寺 소장이어서 그렇게 이름 지은 것이다. 고후꾸지興福寺의 스님 신고우(眞興, 935~1004)가 진언밀교의 한 유파인 코지마류子島流를 창시했으므로 그의 원력으로 만들어진 만다라이기 때문에 10세기 후반의 제작이라 해도 무난하리라. 우리나라에 비해 일본에는 만다라 회화가 많다. 그래서인지 우리나라에는 만다라 회화가 한 점도 없으므로 전공자가 없지만, 일본에는 만다라 연구자들이 많다.

금강계 만다라와 태장계 만다라 두 폭이 세트를 이루는 만다라를 양계兩界 만다라라고 한다. 코지마 만다라 역시 양계 만다라다. 금강계 만다라는 크기가 세로 352, 가로 298센티미터이며, 태장계 만다라는 세로 351.5, 가로 306.2센티미터로 대작이다. 밀교 만다라 회화를 연구한 적이 없는 나는 과감히 그 작품을 선정하여 발표 주제를 일본에 보내 놓고 연구에 돌입했다. 평생 불교미술을 연구해오며 연구 대상을 전 세계의 미

2-1
금강계 만다라 다 편 상태

2-2
금강계 만다라 중 본존이 있는 일인회 부분

일향 강우방의 예술 혁명일지

2-3
몇 달에 걸쳐 작업한 금강계 만다라 일인회 부분 채색분석 완성본

술, 즉 인류가 창조한 일체의 조형예술품을 '영기화생론'이란 이론으로 풀어내며 그 이론이 '보편적'이라 큰소리쳐 왔다면, 일본밀교의 만다라도 풀 수 있어야 하지 않겠는가. 도오지東寺라는 진언종의 총본산이 있는 교토에서 일본미술의 대표적 만다라를 발표하는 날이 다가오고 있었다.

나라국립박물관으로부터 받은 자료들을 50매 모두 프린트해 놓고, 코지마 만다라 회화를 살펴보니 가로·세로 3미터가 넘는 대작에다가 두 작품이 한 세트가 되므로 전체를 연구하려면 족히 한 해는 걸리리라. 그러나 만다라를 처음 연구하는 것이라 일본 학자들이 쓴 논문을 보내 달라고 부탁하니 개론 성격의 것 외에 논문은 한 편도 없다는 것이다. 나는 깜짝 놀랐다. 일본 학자들은 세계의 미술을 모두 연구해 일본 학자들로만 필진을 꾸려 쇼각칸小學館 출판사에서 야심작 세계미술전집 60권을 출간한 바가 있을 정도이다. 그런데 대표적인 만다라에 대한 논문이 없다니 이해할 수 없었다.

우선 금강계 만다라를 살펴보니 본존이 대일여래大日如來여서 지권인을 맺은 우리나라 비로자나불과 같은 도상이라 눈에 익숙했다. 금강계 만다라를 아홉으로 구분했을 때 본존이 그려진 상단 중앙 한 구역, 즉 일인회一印會만 연구하기로 했다. 비록 작은 부분이지만 사방 1미터의 그림에다가 정교한 갖가지 조형들이 가득 차서 분석하려면 3개월도 부족할 것 같았다. 그 부분만 실물 크기로 확대 프린트해서 책상 옆에 세워두고 밑그림 그리기부터 시작했다. 실제로 해보지 않으면 이만한 그림 전체를 밑그림으로 그리기가 쉽지 않다. 부분 부분에 투명지를 대고 밑그림을 그려서 합쳐야 한다. 그런 작업만 한 달 걸렸다. 이른바 내가 개발한 '채색분석법'이란 '작품 해독법'으로 올바로 읽어내야 한다. 그리고 부분 부분을 단계적으로 스캔하여 채색분석을 마치니 또 한 달이 지났다.

그런데 그 화면에는 넓은 테가 있는데 네 겹으로 되어 있어서 맨 가부터, 추상적인 영기문 그리고 가는 테로 가느다란 금강저가 연이은 영기문, 그다음은 구상적 영기문으로 연꽃 모양과 연잎 모양 등이 연이어 있는 영기문, 그다음은 좀 굵은 테로 굵은 금강저가 연이어 있는 영기문 등으로 테를 이루고 있다. 옛사람들은 우주에 충만한 보이지 않는 기운을 여러 가지 가시적 문양으로 표현했다. 그 모든 것을 포괄한 용어가 그동안 없었으므로 나 스스로 "영기문靈氣文"이라 이름 지었다. 일본학자들은 이런 무늬가 무엇인지 몰랐으므로 관련 논문도 없다는 것을 알았다.

중요한 법구, 금강저

우선 맨 가의 추상적 영기문은 고구려 벽화에서 내가 밝혀낸 연구 성과를 따르지 않으면 이해할 수 없는 추상적 영기문이었다. 그런데 문제는 금강저金剛杵였다. 금강저는 밀교 의식에서 가장 중요한 법구法具이므로 티베트와 일본에 특히 많다. 우리나라에도 있지만, 일본에서처럼 그리 많지 않다. 그러나 고려사경寫經의 변상도變相圖 테두리가 모두 연이은 금강저로 이루어져 있다. 그처럼 동양 불교미술 연구자들은 금강저란 이름을 모르지는 않으나, 놀랍게도 금강저의 상징을 올바로 해석하는 학자가 아무도 없으니 일반인들도 알 리 없다. 금강계 만다라에는 전체적으로 금강저가 무수히 많은데 그 실체를 모르니 만다라 회화 전체를 이해할 수 없어서 논문이 없는 까닭을 알았다. 우리나라도 금강金剛이라고 말하면 그 말 안에 금강저라는 조형예술품이 포함되어 있다. 그래서 바쥬라Vajura라고 하면 금강 혹은 금강저를 일컬었으며 경전 이름들에서도 흔히 볼 수 있다.

익산 왕궁리 석탑은 학계에서 고려 석탑으로 알려졌고, 따라서 탑

2-4
고려 영국사 터 출토 금강저

내부에 봉안했던 사리장엄구도 고려시대 것으로 알려져 있다. 사리장엄구에 일괄품 가운데 백제시대에 『금강반야바라밀다경金剛般若般波羅密多經』 혹은 줄여서 『금강경金剛經』을 금판에 새긴 우리나라 대표적인 첫 금판 사경이 발견되었으나 사람들은 알아보지 못하여 역시 고려시대 것으로 알고 있었다. 나는 그 석탑을 처음으로 백제시대 석탑으로 증명했으며, 따라서 그 금판경도 백제시대 것으로 올려보게 되었다. 『금강경』은 금강경대승불교의 근본을 이루는 경전이며 제자 수보리須菩提와의 문답 형식으로 되어 있다. 선종에서는 육조六祖 혜능慧能이 『금강경』에서 깨달음을 얻었다고 하여 가장 중요시하고 있다. 여기에서 금강이란 말은 "완벽하다"는 뜻이다.

그런데 흔히 우리가 알고 있는 금강저는 다음과 같다. 금강을 바쥬라Vajura를 음역하고 번역해서 금강金剛이라 하는데 이는 쇠 가운데 가장 강한 것이라는 뜻이다. 무기로서의 금강은 금강저金剛杵를 말하며 인도 최고의 신인 제석천帝釋天이 지니는 가장 강력한 무기라고 한다. 무엇으로도 이를 파괴할 수 없지만, 이 금강은 번뇌는 물론 다른 모든 것을 파괴할 수 있다. 한편 보석의 이름으로도 쓰이고 있으니 금강석

곧 다이아몬드가 그것이며, 이 보석은 무색투명한 물질로 햇빛에 비치면 여러 가지 빛깔을 나타내므로 그 기능이 자재한 것에 비유가 된다. 결국에는 금강에 세 가지 뜻이 있으니 불가파괴不可破壞와 보중지보寶中之寶와 무기 중에 가장 훌륭한 무기가 그것이라고 했다.

그런데 이런 상식은 모두 잘못된 것이다. 어찌하여 가장 중요한 금강에 대한 이해를 세계의 수많은 학자가 모르고 있단 말인가! 그러면 금강저가 그토록 중요한가? 그렇다. 금강저를 모르면 동양 불교미술의 전반이 근본적으로 전혀 풀리지 않는다. 그럼에도 불구하고 세계적으로 무수한 논문이 쓰이고 있으니 그 모든 논문이 많은 오류 위에 쓰일 때마다 오류가 점점 더 축적될 뿐이다.

그러면 금강 혹은 금강저는 무엇인가? 금강저의 핵심은 보주Cintamani, 즉 여의보주如意寶珠에 있다. 여기에서는 간단히 '보주'라고 부르기로 한다. 그런데 이와 관련하여 여의如意라는 지물이 있다. 아직 지물의 하나인 여의와 금강저의 보주 간 관계는 풀지 못하고 있다. 여의라는 말은 뜻대로 된다는 의미이므로, 보주라는 보배 구슬을 획득하면 뜻대로 된다는 의미가 된다. 그러나 나의 오랜 연구 끝에 참으로 보주가 구슬 같은 보석이 아니고, 우주에 충만한 기운을 압축한 것이라는 실체를 알고 나니 실로 동양은 물론 서양의 미술, 즉 인류가 창조한 일체의 조형예술품을 뜻대로 풀리는 기적이 일어나고 있다.

그러면 보주란 무엇인가? 우주의 기운을 압축한 것이라고 추상적으로 알고만 있으면 안다고 말할 수 없다. 그것을 조형적으로 어떻게 표현했는가를 파악해야 한다. 금강저는 결론적으로 말하면 '보주에서 강력히 발산하는 번개'다. 문헌 기록에는 그런 이야기가 없으나 세계의 조형예술 작품들을 채색분석하면서 조금씩 알아가고 있다. 20년째 알아가고 있어

2-5
교토 국립박물관에서 진행한 일본 국보 코지마 만다라 강연

일향 강우방의 예술 혁명일지

서 지금도 그 인식의 심도와 강도를 깊고 강하게 파고들고 있다. 그러므로 앞으로 인식의 심도와 강도는 끝없이 진전되어 갈 것이다. 그것은 철학사상에서 마치 도道나 태극太極과 같아서 그 추구함이 끝이 없다.

2021년부터 일간지에 「도자기 이야기」를 연재하고 있는데 바로 보주에 관한 내용이다. 그런데 한편 용龍의 실체를 알아야 보주의 실체가 풀린다. '용과 보주는 같다'라고 말하면 무슨 말인지 이해하기 어려울 것이다. 용의 입에서 무량한 보주가 나오는 것처럼, 보주에서 무량한 보주가 나온다는 진리를 알게 되면, 코지마 만다라 같은 어려운 회화도 완벽히 풀어낼 수 있다. 그런 테두리에서 대일여래가 화생하는 광경이 일인회一印會의 내용이다. 이 글에서는 자세히 설명할 수 없는 여러 가지 세세한 내용을 세 시간에 걸쳐 발표하자 일본 학자 모두가 경탄했다. 특히 그날 좌담회 단상에 오른 교토국립박물관의 불화 전공자인 오오하라 요시토요大原嘉豊 씨는 입을 벌리고 감탄, 감탄만 했다고 청중들에게 말했다. 그리고 나의 저서인 『수월관음의 탄생』을 검토했는지 그 책을 꼭 사보라고 청중에게 권하고 그 책은 반드시 일본어로 번역해야 한다고 말했다.

눈앞에서 본 코지마 만다라

원래 발표 전 〈쇼소인전[正倉院展]〉이 열린 나라국립박물관에 가서 마츠모토 관장에게 코지마 만다라 회화를 친견하고 싶다고 부탁했었으나 소식이 없었다. 이번 교토에서도 토론자로 참가했지만 아무 이야기도 없어서 나도 더 이상 요청하지 않았다. 그러나 발표 이튿날 갑자기 그로부터 코지마 만다라를 친견할 수 있다는 연락이 왔다. "정말인가?" 하고 되물으면서 내 귀를 의심했다. 특별전 때나 겨우 출품할 수 있으며 개인이 보

2-6
강연 후 나라국립박물관에서 저자에게 공개한 코지마 만다라

고 싶다고 해서 편 적이 없다는 것이다. 나의 발표를 듣고 작품을 나에게 보여주어야겠다는 결론을 내린 것 같았다.

교토국립박물관과 문화청과 코지마데라子島寺 사이의 긴급한 협조 아래 마침내 떠나는 날 오전에 친견이 허락되었다. 나라국립박물관은 일본 통운의 문화재 다루는 전문가 세 사람을 부르고 박물관 직원과 함께 대작을 벽에 걸어놓았다. 불화 전공자들과 함께 자세히 관찰했다. 그들이 무엇인지 모르는 여러 가지를 세세히 가리키며 설명했더니 몹시 놀라며 고맙게 여겼다. 나라국립박물관의 불화 전공자인 다니구치 코세이谷口耕生 씨와 오오하라 씨 두 회화 전공자는 끝까지 나와 함께 움직였다. 두 폭을 모두 걸어 놓고 보니 과연 매우 정교하게 그린 훌륭한 10세기의 그림이다. 감색 비단紺綾 바탕에 금과 은으로 선을 그은 그린 그림이라 우리나라 사경변상도를 극대화하여 그린 셈이라 더욱 감동적이었다. 세계에서 찾아볼 수 없는 독특한 불화다.

모든 발표 내용이 일본 전공자들이 처음 듣는 것이라 염려했는데, 코지마 만다라를 친견하고 점심을 함께하며 끝날 즈음 오오하라 씨는 내 발표가 매우 논리적이라고 말하면서 "선생님은 '동양의 국보'"라고 서슴지 않고 말했다. 그러나 인류가 창조한 동양과 서양의 일체 조형을 풀어내고 있는 내가 '세계의 국보'라는 것을 그는 알 리 없어서 칭찬으로 들리지 않았다. 이번 발표는 일본의 불교미술 연구 상황이 우리나라와 마찬가지로 얼마나 허망한지를 깨우쳐 준 뜻깊은 계기였다. 일본 학자들은 얼마나 많은 오류를 저지르고 있는지, 그리고 모르는 것이 얼마나 많은지 처음으로 깨우친 날이었다. 그들은 한국이 일본을 학문적으로 얼마나 앞지르고 있는지 통감했을 것이다. 밤 비행기를 타고 오며 나의 자신감은 구름을 뚫고 솟구치는 용오름 같았다. 이 자서전은 이 상태에 이르기까지의 기나긴 역정의 기록이다.

04 인연은 스스로 만들어 가는 것

내가 왜 박물관에서 공부하고 싶은 마음이 그토록 간절했는지
아직도 모른다. 독문학과 출신으로 박물관에 들어갈 수 없었지만,
고고인류학과와의 실낱같은 인연으로 들어갈 수 있었다.

다시 과거로 돌아가 보자. 일탈을 아무리 한다고 해도 유년기와 청소년기에
는 학교에서 틀에 박힌 생활을 피하기 어렵다. 늘 같은 자리, 같은 교과서, 같
은 담임선생님, 같은 짝 등 대부분 고정된 생활이다. 창의성은 전혀 고려하
지 않은 얼마나 어리석은 교육 방식인가. 1960년 봄 대학생이 되었는데 4.19
혁명에 연이어 5.16 군사쿠테타가 일어나 매일 데모의 함성이 하늘에 가득
찼고, 정치적 대 혼란의 소용돌이 속에서 대학 생활을 보내야 했다. 내 삶에
도 혁명이 일어나야 할 때가 왔다고 느꼈다. 그러나 교양 과목으로 국어와
영어 등을 독문과, 불문과, 영문과 학생들과 한 해 동안 같은 교실에서 들어
야 했다. 당시에는 문과와 이과가 함께한다는 의미로 문리대文理大라고 하
여 자부심이 대단했다.

그해 5월 어느 날, 짐을 챙기고 정처 없이 경부선 3등 열차를 탔다. 부산에 내려 다시 버스를 타고 간 곳이 부산 범어사梵魚寺였다. 미리 알고 간 것은 아니고, 무턱대고 산을 걸어 올라가다 보니 범어사에 도착했다. 지금은 범어사가 부산광역시에 편입되어 도심 속의 사찰이 되었으나 그 당시 주변은 허허벌판이었고, 사찰에는 인적이 없었다. 입구에는 아무도 없었지만, 누가 틀어 놓고 갔는지 트랜지스터에서 차이콥스키의 〈비창悲愴〉 교향곡이 계곡에 비장하게 울려 퍼지고 있었다. 일주문을 지나 다시 정처 없이 걸어 올라가다 마지막 암자에서 짐을 풀었다. '내원암內院庵'이라 했다. 그때 도심에서 시계 초침 소리에도 잠이 들지 못해 장롱 깊숙이 숨겨 놓아야 했고, 형수님이 건강을 걱정하여 삼계탕을 끓여 주어도 한 숟갈도 들지 못할 만큼 예민한 상태였다. 하지만 계곡 바로 옆에 자리 잡은 내원암에서는 밤새 흐르는 계곡물이 천둥소리 같았음에도 편안히 잠들 수 있었다. 꼭두새벽에 일어나 큰 사발에 고봉으로 담은 밥도 거뜬히 먹어 치웠다. 가끔 뒷산에도 올랐다. 거기에서 두 달을 보냈다.

　그 당시 나는 폐결핵을 앓고 있어서 일주일에 한 번 아랫마을에 내려가 보건소에서 스트렙토마이신streptomycin 주사를 맞아야 했다. 하루는 늦은 저녁에 논밭만 있는 인적 드문 벌판에서 절을 향해 산을 오르다 밤이 되었는데, 작은 불빛들이 이리저리 날고 있어서 놀랐다. 고작 반딧불이를 처음 보고 놀라다니, 서울 촌놈이 따로 없었다.

　옛날 사람들을 귀양 보냈던 깊은 산곡 무주茂朱 구천동에 간 적도 있었다. 1960년대만 해도 인적이 드물어서 33계곡을 굽이굽이 돌아 한참 올라가는데 사람 그림자 하나 없었다. 계곡 끝에 괸음암이 나타났다. 그곳에 짐을 풀고 한여름을 지낸 적도 있다. 독서도 하고 법당에서 명상도

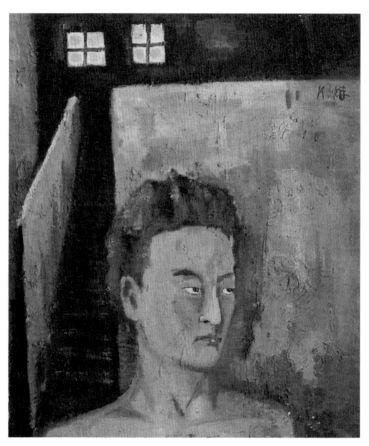

2-7
1964년의 자화상

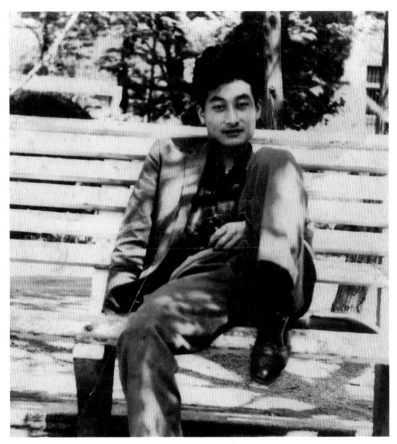

2-8
서울대 문리대 교정 마로니에 나무 아래에서 저자

하며 어릴 때부터 가끔 하듯 그림도 그렸다. 그러다 어느 날 뒷산 덕유산을 올랐다. 하염없이 올라가 해발 1,600미터 향적봉 정상에 오르니 아무도 없고 비바람에 자랄 수 없는지 나무도 없었다. 거기서 평생 잊을 수 없는 장엄한 운해雲海를 보았다. 운해 위 곳곳에 낮은 산의 정상들이 보였다. 운해를 내려다보니 장대한 광경이어서 마음이 벅차 아직도 그 광경이 마음에 새겨진 채 그대로 남아 있다.

그로부터 큰 절에 묵을 때마다 뒷산이 아무리 높아도 정상까지 오르곤 했다. 땀에 젖은 온몸으로 정상에서 맞이하는 청량한 바람을 잊을 수 없다. 마음이 항상 이처럼 청량했으면 하는 바람이 늘 있었다. 청량사淸凉寺라는 절 이름이 있는 까닭도 알았다.

일탈의 시간이 끝나면 항상 대학으로 돌아와야 했다. 당시 문리과대학에는 명강의가 많았는데, 박종홍 철학 교수의 얼상이 아식도 기억에 선하다. 시인이었던 영문과 송욱 교수는 하도 깐깐하여 모든 학생이 머리를 숙이고 질문을 피했다. 어느 날 그는 칠판에 sein˙ 이라고 써 놓고는 학생들에게 질문을 던졌다. 그리고 이에 상대하는 "'생성生成'은 독일어로 무엇이라고 하는가?" 하고 물었다. 철학 용어라 영문과 학생들은 알리 없었다. 철학에 관심이 많았던 나는 답을 알고 있었지만, 잠자코 있었다. 교수도 한참 답을 기다렸다. 아무도 모른다는 것을 확인한 후에 나는 'werden' 이라고 말했다. 먼 훗날 하버드옌칭도서관에서 그가 말년에 심혈을 기울여 해설한 만해 한용운의 『님의 침묵 전편해설』을 읽어 본 적이 있다. 서양시에 몰두했던 그가 만해의 작품에서 구원받았다는 인상을 받고는 적잖이 놀랐던 기억이 난다.

● 독일어로 '존재存在'라는 뜻이다.

1960년대 초에는 실존철학이 풍미했다. 젊은 조가경 교수는 『실존철학』이란 두툼한 책을 내고 강의도 했는데 건물 모서리에 있는 대강의실은 항상 수강생들로 가득 찼다. 한 번은 이두현 민속학 교수의 강의를 들으며 1912년 영국에서 출간된 제인 엘렌 해리슨Jane Ellen Harrison의 『Ancient Art and Ritual』이란 책에 대해 알게 되었다. 곧장 도서관에서 빌려 보았다. 꽤 난해한 책이었지만 원서를 읽으며 번역하다시피 노트에 메모했다. 그리스 고대 의례에서 서양미술의 모든 장르가 탄생하는 과정을 예리하게 추구한 책으로 감명이라기보다 큰 충격을 받았으며, 미술사에 대한 큰 깨달음을 얻었다. 아마도 첫 번째 개안開眼이었으리라. 독일 철학자 에른스트 카시러의 『인간론』도 큰 감명을 주었다. 당시 독문학 강의는 거의 듣지 않았는데, 문학을 하려고 독문과에 입학한 것이 아니었기에 평생 무엇을 할 것인가 탐색하고 있었다.

3학년 때 폐결핵을 치료하기 위해 서울대병원에 입원했다. 이것도 일탈이었다. 전염될 만큼 크게 심한 상태도 아니었는데 서울대병원의 깨끗한 병실에 누워 독서로 시간을 보냈다. 불현듯 여러 가지 실험으로 폐의 공동을 없애려 하는 실험 대상이 되었음을 알아채고, 내과 의사와 상의하지도 않고 스스로 흉부외과 교수를 만나 수술해 달라고 요청했다. 왼쪽 폐의 윗부분에 작은 공동이 있었는데 어렵지 않은 수술이라 판단했다. 그때 수술로 남은 긴 흉터가 지금도 등에 그대로 남아 있다. 퇴원하자 세상이 달리 보였다. 이제 내가 해야 할 일은 무엇이란 말인가.

서예, 미술, 이순신 그리고 …

수술 회복기가 지나고 어느 날 게시판에 서예 동아리 모집 광고를 보고는

당장 가입했다. 문리대 건너편에 있는 의대 후문에서 조금 들어가면 함춘원含春園이란 휴게소가 있었는데 교수들의 쉼터였다. 문리대 교수들도 와서 바둑을 두곤 했다. 그곳에 방을 마련하여 서예실로 삼고 있었다. 지도 선생은 여초如初 김응현 선생이었는데 당시는 30대로 열정이 대단했다. 그는 북위시대 비석을 법첩法帖으로 만든 장맹용비첩張猛龍碑帖을 주로 가르쳤다. 방필해서方筆楷書로 중국 북위시대 석각 가운데 웅후雄厚하여 가장 걸출한 글씨 가운데 하나다. 그 글씨를 임서臨書했는데 매우 훌륭한 글씨여서 열심히 썼다. 그뿐만 아니라 예서체隸書體도 여러 가지 썼으며 동진東晉 왕희지王羲之의 난정서蘭亭序 행서도 임서하였다. 임서란 법첩의 글씨를 그대로 옮겨서 쓰는 것으로 글씨의 구성과 기운생동을 스스로 배우는 것이어서 그저 단순히 글자를 베끼는 섯이 아니라 기운을 옮기는 것이다. 졸업 때까지 5년간 심혈을 기울여 썼으며 졸업 후에도 세속하였으며 여초 선생의 강의도 들었다.

　그렇게 해서 졸업하던 해에 서예를 공부한 체험을 바탕으로 1967년 『공간』지에 「書의 현대적 의미」란 최초의 논문을 실었다. 임서의 훈련은 훗날 작품의 진위를 구별하는 데 큰 힘이 되어 주었다. 사군자도 열심히 쳤다. 졸업 후에도 계속하여 동양화에 눈을 뜨기 시작했다. 훗날 서화 전공자들이 저서에 위작을 다수 실으면 가차 없이 비판할 수 있었던 것은 그런 치열한 옛 글씨의 습득 덕분이다.

　대학 시절 가장 큰 영향을 받았던 문인은 소련 작가 보리스 파스테르나크(1890~1960)였다. 『닥터 지바고』로 노벨상을 받게 되었지만 정치적인 이유로 거절했다. 그를 특별히 연구한 것은 아니었으나, 사진들을 깃들인 그의 전기를 읽고 그의 삶에 감명받았다. 원래 그는 시인이어서, 그가 독일어로 쓴 시를 외워서 길을 걸으며 암송하기도 했다. 그의 아버지

는 화가로 라이나 마리아 릴케의 초상화를 그렸었는데 얼마 전까지만 해도 그 그림을 오려서 책상 앞에 걸어두었었다. 어머니는 피아니스트였으며 어려서부터 톨스토이, 릴케, 작곡가 라흐마니노프 등과 교류하며 대학에서 철학 공부도 했다. 파스테르나크의 자서전 『안전통행증Safe conduct』은 러시아 혁명이라는 정치적 소용돌이 속에서도 그다지 정치적이지 않아서 안전하게 살아온 과정을 기록한 것이다. 그가 작고했을 때 나는 대학생이 되었으므로 동시대에 산 것과 같다고 하겠다. 나 역시 입학하자마자 4.19혁명과 그에 따른 오랜 정치적 혼란에서 일탈하여 예술 활동에 몰입하며 살아온 것이 그와 같은 궤도를 걸었다고 생각했다.

서예에 몰입하기 시작했던 그때 동시에 나는 캔버스를 사서 서양화를 혼자 그리기 시작했다. 유화를 독학으로 그린 것인데 기법은 서툴러도 주제가 특이하여 바로 옆집에 살던 서울대 미술대학의 손동진 교수로부터 '초현실주의적인 그림'이라 평을 받기도 했다. 손 교수의 댁에서 서울대 미대 대학원 학생들과 함께 데생도 하고 유화도 그렸다. 데생을 배우면서 사물을 파악하는 방법을 배웠다. 서양화도 졸업 때까지 그렸다. 이젤과 스케치북을 들고 산과 들로 오가며 전국을 안 다닌 곳이 없었다. 가는 곳마다 이젤을 세워놓고 그림을 그리고 수채화를 그렸다. 정식으로 배운 것이 아니라 제대로 된 작품은 거의 없었지만, 동서양의 예술을 혼신을 다해 체험하며 작가가 되기를 꿈꾸었다. 그러나 나는 스스로 붓글씨를 잘 썼다거나 그림을 잘 그렸다는 생각을 한 번도 해본 적이 없었다.

한 번은 각지를 여행하다가 진도, 한산도, 여수 등 호남 지방에서 많은 사당을 보았다. 처음 보는 사당들이라 동네 어른들께 물으면 하나 같이 충무공 이순신李舜臣 장군이 사당이라고 말했다. 그 말을 듣고 매우 놀랐다. 우리나라 전역에 저렇게 많은 사당, 즉 신전에 모시는 신 같은 존재

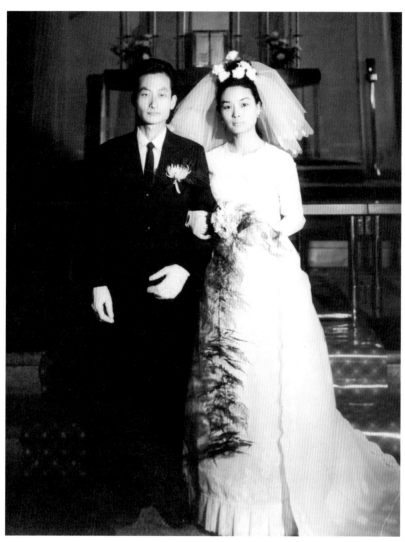

2-9
1968년 결혼 사진

가 있었단 말인가. 그로부터 충무공에 관한 책들을 모두 탐독하기 시작했다. 『난중일기』를 정독하며 얼마나 오열했는지 모른다. 우리나라에 이런 영웅이 있었단 말인가. 평생 그를 주제로 그림을 그리자고 결심했지만 실현되지는 못했다. 다만 그 당시의 복식을 공부하여 그의 초상화를 유화로 그리기도 했다. 그렇게 이런저런 작업을 하느라 폐 수술로 군대도 다녀오지 않고도 7년 동안 학부를 다녔다.

미래는 오리무중이었다. 그러다 문득 경주를 생각했다. 그저 막연히 경주에 있는 고등학교 독일어 교사를 하며 신라문화를 연구할 수도 있을지 모른다고 생각했다. 문득 경주로 가서 역 앞에 있는 천주교에서 운영하는 근화여자고등학교를 찾아서 수녀 교장을 만나자고 청했다. 그러나 몇 마디 나누지 못하고 거절당했다. 나에게는 교사 자격증이 없었고 자리도 없었다. 도움을 얻을 수 있을까 하여 당시 대구에서 고등학교 교사를 하고 있던 독문과 동창을 찾아갔다. 그와 함께 대구에서 경주로 기차를 타고 오면서 방법이 없을지 상의했다. 반야월역을 지날 때까지 아무 대책이 없었다. 결국 빈손으로 서울로 다시 올라와 학사 편입을 생각했다.

갈망하면, 꿈은 이뤄진다

1967년 봄, 대학을 졸업할 때 이미 부모도 안 계셨고 전셋집에 살고 계신 큰형님 댁에 몸을 의탁하고 있었다. 나는 한 해를 그림과 붓글씨로 지내고 1968년 고고인류학과 2학년으로 학사 편입했다. 이미 편입을 고려하여 미학과 학점 40학점을 취득한 상태였지만 고고인류학과 김원룡 교수는 3학년으로 받아들이지 않아 2학년 대학생이 됐다. 나는 아무래도 좋았다. 이미 40대 중반에 『한국미술사』라는 개설서를 세상에 내놓은 김원

룡 교수로부터 미술사학을 배울 수 있다고 생각했다. 그런데 갑자기 그가 미술사학 강의를 하지 않겠다고 선언해서 나도 한 학기 만에 중퇴할 수밖에 없었다. 그나저나 김 교수의 강의는 별로 좋아하지 않았다.

당시 사범대학 국문과를 졸업한 장철수라는 학생이 나와 함께 2학년으로 편입했다. 나이는 다섯 살쯤 아래였으나 그와 친구가 되어 답사도 함께 하면서 친하게 지냈다. 여름방학이 되자 그에게 제안했다. 서울대학교박물관에 있는 수장고의 작품을 볼 겸, 대가 없이 유물 카드를 써주자고 했더니 서슴없이 응했다. 조교에게 말했더니 그 역시 대환영이었다. 어둑한 수장고에서 함께 유물을 관찰하며 카드에 유물명과 작품의 특성과 상태를 열심히 기록했다. 그런 와중에 국립중앙박물관 미술과 학예관인 정양모 선생이 서울대학교박물관 회화 소장품들의 낙관을 조사하고 있었다. 그는 조교에게 박물관 미술과에 사람이 필요한데 학생들 가운데 한 사람 천거해 달라고 청한 모양이었다. 조교가 나를 추천했다. 마로니에 나무 아래 벤치에서 앉아 정양모 선생과 한참을 이야기 나누었는데, 당장 박물관 근무를 제안해 왔다. 느닷없이 갑자기 꿈이 이루어진 것이다.

실은 그 전해에 문화부 장관이었던 매부의 소개로 국립중앙박물관 김재원 관장을 만나 박물관에서 공부하고 싶다고 포부를 말했으나 거절 당했었던 적이 있었다. 독문과를 졸업하고 미술사를 공부하겠다고 말하니 이해가 안 되었을 것이다. 그러나 서울대학교박물관 수장고에서 유물 카드를 쓴 인연으로 국립중앙박물관에 들어가게 되었으니, 인연이란 우연히 오는 것이 아니라 자신이 만드는 것이란 생각이 들었다. 갈망하면 반드시 꿈이 이루어진다는 신념이 평생 나를 지켜주었다.

1968년 봄, 결혼했다. 몸도 약하고 가진 것 아무것도 없던 나였는데, 서울대 약대 출신 아내는 모든 것을 뿌리치고 나와 결혼하여 평생 내조했

다. 그런 상태에서 결혼한다는 것은 상상도 할 수 없었다. 편입생 2학년에 직업도 없고, 몸도 약하고 장래도 미지수인 지극히 가난한 사람을 선택할 여인은 아무도 없을 것이다. 그러나 아내는 나의 과거를 알기에 믿는 구석이 있었다. 친정 쪽의 결사적인 반대에도 불구하고, 1968년 3월 15일 화창한 봄날에 동숭동 성당에서 아내 김형단은 나와 함께 조촐한 결혼식을 올렸다. 3년 동안 연애하고, 때가 된 것은 아니었지만 결혼했다. 다행히 6개월 뒤에 박물관에 취직했으니 이제 안정된 생활에 정착하는 듯했다.

05 천 년의 수도 경주에서 독학으로 개척한 미술사학

일찍이 풍토와 예술 양식은 함께 간다는 생각을 줄곧 했었다. 신라시대
천 년의 미술이 한국미술사의 절반을 차지하며, 한국문화의 완성이
통일신라시대라는 시대 양식에 있음을 막연하게 느꼈다. 가족을 이끌고
아예 경주로 내려가 삶과 학문의 터전을 다지기로 결심했다.
그렇게 한국 미술품을 주위 자연환경과 함께 체험하기로 했다.

대학 시절의 중요한 것들

대학 시절 가장 중요한 것들을 놓칠 뻔했다. 거의 매일 일기를 썼다는 사
실을 지나칠 수 없다. '동시에 문학이며 동시에 철학이며 동시에 음악이
며 동시에 그림이며 동시에 글씨이며 동시에 종교인 그 무엇을 추구한다'
고 매일 노래처럼 읊조렸다. 그 꿈이 먼 훗날 이루어진 것은 대학 시절 막
연히 열망했던 소망이 있었기에 가능했을지도 모른다. 50년 후에 이루어
지기 시작해서 2022년 마침내 '인류조형언어학 개론'이란 세계 최초의
또 하나의 새로운 언어학을 내 연구원에서 가르치게 되었으니 꿈과 같은
이야기다. 일기는 매일 쓰다가 잊어버렸다가 다시 쓰곤 했는데 최근 20
년 동안은 매일 일기를 빠트리지 않고 쓰고 있다. 나의 홈페이지에 '학문

64 일향 강우방의 예술 혁명일지

일기'가 바로 그것이다. 최근 일어난 새로운 학문의 변화 과정을 기록해 두고 있는 것은 대학 시절의 습관 때문이리라.

그리고 매일 음악을 들었다. 그 계기는 고등학교 1학년 때 박판길 음악 선생님이 만들어 주셨다. 어느 날 음악 시간에 박 선생님은 포터블 축음기를 들고 교실로 들어오시더니 턴테이블에 레코드 한 장을 올려놓고 드보르작의 제9교향곡 〈신세계로부터〉를 틀어주셨다. 당시에는 라디오 뿐이어서 축음기로 들어보지도 못하였을 뿐만 아니라 아예 구경도 어려웠던 때였다. 클래식은 한 번도 들어본 적도 없을 때라, 처음부터 끝까지 음악에 몰입하여 깊은 황홀경에 빠져들었다. 세상에 이런 웅장하고 아름다운 음악이 있었던가.

믿을 수 없는 세계였다. 신세계 교향곡은 참으로 나에게 신세계를 열어주었다. 그날의 감동을 잊을 수 없다. 차라리 충격이었다. 눈을 떠 보니 현실이 그대로 신세계였다. 먼 훗날 내가 인류의 문화사에서 신세계를 열 수 있었던 원동력이 그때 생겼는지도 모른다. 당시에 미군 방송에서 밤 9시부터 12시까지 클래식을 들려주었고 아침 5시부터 8시까지 재방송이 있어서 매일 6시간씩 클래식을 들었다. 반복해서 들으니 모르는 음악이 없을 정도였다. 그 후 지금까지 동서양의 모든 장르에 걸친 음악과 함께 살고 있다.

그리고 나의 아내 이야기를 좀 더 해야겠다. 사람들이 가장 궁금하게 생각하는 것은 도대체 그런 마음씨 착한 미인을 어떻게 만나게 되었느냐는 것이다. 고등학교 동창 가운데 나를 따르던 친구가 있어서 가끔 집에 와 여러 가지 상의도 하고 책을 빌려 가곤 했는데, 지금 생각해보니 내가 그의 롤모델이었던 것이다.

한참 서양화를 그리고 있을 때 마땅한 작업실이 없어서 그림을 그릴

2-10
1968년 결혼 직후 동아리 서예전. 배경의 글씨가 아내의 글씨이고,
그 옆에 조금 보이는 글씨가 저자의 글씨다.

수 없다고 했더니, 자기 집에 빈방이 많으니 와서 그리라고 했다. 언덕 꼭 대기에 교회가 있는, 지금의 한남동 옛집들이 있는 곳이다. 바깥채가 비어 있어서 그곳에 그림이나 붓글씨를 걸어놓기도 하고, 캔버스에 유화를 그리고 담요를 놓고 붓글씨도 썼다. 그 광경을 본 여성이 바로 친구 동생이었다. 추운 겨울에는 난로를 피워도 추웠다. 그런 악조건에서 작품을 열심히 하는 광경을 보고 감동해서 가끔 계란 프라이도 해서 갖다주었는데, 그러는 사이 사랑이 싹튼 것이다.

아내는 내가 너무 가련해서 헌신하기로 결심했다고 한다. 그러면서 함께 서예반에서 붓글씨를 썼고, 사군자도 그렸다. 아내의 글씨는 한마디로 평하자면, 사무사思無邪라 말할 수 있다. 결혼 후에도 함께 붓글씨와 사군자 치는 법 배우기를 계속했다. 서예반 마지막 전시 때 아내는 해서를 썼고, 나는 주 나라 때 만든 산씨반散氏盤의 전서篆書를 써서 두 작품을 출품했다. 임서한 두 작품 앞에서 함께 찍은 사진이 남아 있어서 반가웠다.

이제 결혼도 하고 꿈에 그리던 직장도 얻었으니 아무 걱정이 없었다. 그러나 당시 공무원 봉급이라고 해보아야 임시직이어서 보잘것없었고 게다가 이듬해 첫아들 인구가 태어났다. 생활고로 우리 가족은 안양으로 이사해 조그만 약국을 차렸다. 아내는 불확실한 미래에 대한 불안 때문인지 한강대교를 건너갈 때 소리 없이 울었다.

국립중앙박물관에 들어가던 그해 여름에 미술과(현재 미술부의 전신前身)의 정양모 학예관, 이준구 학예사, 그리고 간송미술관의 최완수 씨와 나는 송광사 불화를 조사했다. 처음 보는 불화를 살피면서 기록하는 일을 열흘 동안 해야 했는데 아무것도 보이지 않는 불화 앞에서 망연했다. 부분을 스케치하고 그저 본대로 기록하는 사이에 조금씩 익숙해져 갔다. 인적 없는 뜨거운 여름, 송광사의 적막한 분위기를 아직도 기억하고 있다.

이듬해 여름에는 천은사 불화 조사에 계속하여 참가했다. 당시에는 인적이 거의 없어서 사찰은 고요했으며 후불탱이나 괘불을 대웅전 앞마당으로 옮겨서 사진 촬영을 했다. 천은사 괘불을 마당 당간지주에 걸고 조사했다. 그 후 지속적으로 불화를 연구한 인연으로 훗날 조선불화는 물론 고려불화를 100퍼센트 해석할 수 있는 기적이 일어났는지 모른다. 지금은 불화 전공자가 국내에만 해도 수백 명이 될 것이지만 그들은 여래를 비롯해 불화 전체가 문양임을 모르고 있는 듯하다. 아마도 모두가 동의하지 않을 것이지만 왜 그런지 차차 이해하게 될 것이다.

매해 겨울에는 해남 강진 고려청자 도요지陶窯址를 조사했다. 우선 밭 사이 돌무지에서 고려청자 파편들을 고르는 작업을 먼저 했다. 농부들이 밭을 갈 때 논두렁에 깔려 있는 고려청자 파편들을 돌과 함께 곳곳에 쌓아두었는데, 그 돌무지에서 고려청자 파편들을 고르는 일이었다. 진흙이 묻은 청자편들에서 진흙을 벗겨내면 물기를 머금은 투명한 청자편들이 영롱하게 빛났다. 이러한 작업이 훗날 고려청자 연구의 바탕이 되었다. 그 이듬해는 요지窯址를 발굴하여 고려청자 기와도 찾아냈다. 모란꽃이 새겨진 수막새와 추상적 영기문이 새겨진 암막새들 파편이었는데, 그로부터 50년 후에 그 기와의 의미를 완벽히 밝혀낸 것도 그 인연 때문이리라. 훗날 알고 보니 수막새의 모란은 모란이 아니었다. 영기꽃*으로부터 양쪽으로 추상적 영기문이 발산하고 있으니 모란이 아닌 것이 분명하다. 앞에서 우리가 모란이라고 알고 있던 것이 모란이 아니라는 것을 증명해주는 결정적 작품이었음을 당시에는 물론 까맣게 모르고 있었다. 아

● 　영기화靈氣花 혹은 영화靈花. 내가 지은 이름으로 자연의 꽃과 다른 조형예술품에 표현된 승화된 꽃으로 씨앗이 승화되어 보주를 맺는 꽃을 가리킨다.

마도 그 인연으로 인해 훗날 국립중앙박물관 강당에서 고려청자에 대한 역사적 강연도 있었으리라. 2021년부터 『천지일보』에 고려청자를 집중적으로 새롭게 조명한 도자기 연재에 착수한 지 3년째다. 광고 없이 신문의 한 면을 모두 내주는 신문은 국내외를 통틀어 없을 것이다. 고맙게도 『천지일보』 문화국장은 한 면을 허락했다.

신라 천 년 불교미술을 연구하러 경주로

그토록 갈망했던 박물관에서 꿈을 펼 수 없다는 생각이 들어서 떠날 생각을 했다. 공부할 수 있는 분위기가 아니었다. 이듬해에 일하는 과정에서 오해가 있었고 미술부 내에 약간의 잡음이 있었다. 결벽증이 있는 나는 서슴지 않고 1년 6개월 만에 사표를 냈다. 정식 학예사가 된 지 6개월 만이다. 그러나 돌이켜보면 짧은 시기가 꽤 귀중한 시간이었다. 사직서를 낸 후 한 해 동안 집에서 쉬면서 앞날을 모색하고 있었다. 문득 경주를 떠올렸다. 한때 경주에서 직업을 가지면서 공부하려고 시도했던 경주가 아닌가. 우리나라 문화의 황금기인 삼국시대와 통일신라시대 천 년 수도 경주에는 수많은 유적·유물이 있으니, 그 시대 미술을 알려면 경주에 살면서 연구해야 한다고 생각했다. '예술은 모름지기 풍토와 깊은 관계가 있으니' 아예 경주로 내려가서 우리 문화 완성기 시대를 자연과 함께 살면서 체험해 보기로 결심했다. 다시 말하면 삶과 자연과 예술은 하나라는 생각이 들었다. 더군다나 우리나라 불교미술의 전성기, 나아가 한국미술의 모태가 통일신라에 있지 않은가. 신라 천 년 불교미술을 알면 나머지 천 년은 쉽게 풀려 지리라.

　최순우 선생에게 복직을 부탁드리고 1970년 가을 경주로 이사했다.

그해 여름 딸 소연이가 탄생했다. 두 달 된 소연이(현재 중앙승가대학 미술사학 교수)까지 온 식구가 함께, 갓 완공된 지 겨우 석 달밖에 안 돼 차가 거의 다니지 않는 경부고속도로를 달렸다. 그해 겨울 국립경주박물관의 최초 학예사로 정착하게 되었다. 불교미술품이 지천으로 깔린 경주에서 무슨 일을 어떻게 해야 하는지 알 수 없었다. 당시 경주는 그야말로 시골이어서 정신적으로 의탁할 분도 계시지 않고 더구나 책도 없어서 모든 일을 홀로 개척해 나가야 했다. 그 당시 경주로 간다는 것은 그곳으로 유배 가는 것으로 생각할 만큼 척박한 환경이었다. 그런 경주에서 스스로 논문 주제를 정하고, 작품들을 철저히 조사하면서 독학으로 연구하며 논문들을 쓰기 시작했다.

첫 작업은 『삼국유사』를 정독하면서 주제별로 카드화하는 것이었다. 그러나 미처 유적을 다니지 않아 『삼국유사』의 내용을 파악할 수 없어서 유적 지도에 의지하여 답사를 시작했다. 『삼국사기』도 읽었으나 선쟁이나 정치적 사건만 기록되어 있었다. 반면 『삼국유사』에는 정사에서 누락되었던 당시 불교 관련 미술이나 괴력난신怪力亂神 관련 이야기 등이 모두 담겨 있어서 만일 일연一然 스님이 안 계셨더라면 신라 천 년의 문화사는 오리무중이었으리라. 그러므로 『삼국유사』는 한국미술사 연구의 고전이자, 모든 분야에 종사하는 학자들에게도 필독서라 할 수 있는데, 미술사학을 연구하는 교수나 학생들은 그 책을 그다지 정독하지 않는다면 참 안타까운 일이다. 그런데 경주 일대를 답사하여야 그 책을 읽을 수 있어서 접근하기 매우 어려운 책이다. 만일 경주에서 오랫동안 살지 않았더라면 현장감이 없어서 이해하기 어려웠을 것이다.

1972년 박정희 대통령은 방치되었던 경주 유적에 큰 관심을 가지고 경주 정화 사업에 착수했다. 그때만 해도 왕릉을 언덕으로 생각하고 민가들이 옹기종기 모여 있었고, 큰 사찰 터의 평평한 자리에도 민가들이 자

리 잡고 있었다. 경주 시내 정화의 첫째 목적은 삼국시대 왕릉 가운데 가장 큰 규모의 왕릉(후에 황남대총)을 발굴하는 것이었다. 당시 중국이 마왕퇴 유적을 비롯하여 수많은 유적지에서 세계를 놀라게 할 작품을 발굴하여 자긍심을 드높이고 있었다. 세계가 중국의 문화적 우수성에 감탄하고 있을 즈음, 박정희 대통령도 그런 야망을 품은 것이다. 그러나 가장 큰 왕릉의 발굴은 학계의 반대에 부딪혔고, 대신 그 옆의 작은 왕릉(훗날 천마총 天馬塚이라 불렸다)을 먼저 발굴하기로 했다.

그런데 경주를 정화하려면 우선 좁은 도로를 넓히고 없는 도로를 새로 내야 했다. 그 과정에서 파기만 하면 온통 무덤이라 우리나라 전역의 대학교에서 고고학자들이 모두 달려와 발굴팀을 구성하여 서둘러 발굴을 시작하니 온 경주가 벌집 쑤셔 놓은 듯 시끌벅적하고, 난장판이었다. 발굴 자격이 없는 교수들도 많아서 경주 전역은 질서 없는 발굴로 대혼란에 빠져들었다. 어느 대학이 발굴하고 떠난 뒤, 다른 대학이 확인해 보니 발굴했던 자리 아래에 또 다른 유적이 발견되는 해프닝도 있었다.

나는 크게 분노했다. 당시 국립중앙박물관에서 발행하던 『박물관 신문』의 '두더지의 변'이란 작은 지면에 박정희 대통령의 무지막지한 계획을 강력히 비판하는 글을 보내 실었다. 그 시절 박정희 대통령의 위세가 가공할만한 때여서 대통령이 경주에 다녀가면 경주 일대가 찬 바람이 불 정도였다. 당시 최순우 박물관장의 전화를 받고 서울로 빨리 올라갔더니 신문을 앞에 놓고 하시는 말씀이 청와대로부터 질책이 있었다는 것이다. 이미 배포한 7,000부의 신문을 모두 회수하여 박물관 뒤뜰에서 불태우고, 글을 완곡하게 다시 써서 발행할 것이니 그리 알라고 매우 부드럽게 말씀하셨다. 공무원이 어떻게 정부에서 발행하는 신문에서 대통령을 심하게 비판하는지 책망도 하지 않아서 죄송한 마음에 몸 둘 바를 몰랐다.

그러나 내 신념은 확고했다. 이후에도 경주에서 일어나는 중요한 유적을 파괴하는 불합리하고 불미스러운 일이 일어나면 적극적으로 비판하는 글을 일간 신문에 기고하겠노라 결심했다.

경주에서 출토된 놀라운 보물들

그 와중에 국립경주박물관이 발굴을 담당했던 계림로 확장 공사 중 삼국시대 무덤에서 처음 보는 화려하고 정교한 보검 장식이 출토되어 세상을 놀라게 했다. 신라시대 유물이 아님을 직감적으로 알 수 있었다. 훗날 방문 연구원으로 일본 교토국립박물관에 1년간 수학하고 있었을 때, 도쿄국립박물관에 가서 도록을 살피는 중에 중앙아시아 키질 석굴 벽화에서 칼을 허리에 찬 귀공자 그림에서 똑같은 칼 장식을 볼 수 있어서 귀국하여 널리 알렸다. 그때만 해도 외국에 갈 일이 어려웠던 때라 중요한 외국 서적을 찾아보기 어려운 시기여서 비싼 책을 사서 가져왔다. 모두가 그 외국책을 인용하였는데, 그 책들 가운데 가장 중요한 책은 행방을 알 수 없어서 지금도 아쉽다.

2-11
경주 계림로 신라 무덤 출토
보검 장식

2-12, 13
계림로의 발견 현장과 거기서 발견한 옹관 속 마차 명기

그 인연으로 훗날 중앙아시아의 키질 석굴에서 뜻밖의 놀라운 조형들을 찾아낼 수 있었다. 키질 석굴 연구도 평생 걸린 셈이다. 보검 장식의 상징을 밝히게 된 것은 50년 만의 최근이어서 기회를 보아 논문을 쓸 계획이다. 칼이라고 하면 생명을 죽이는 무서운 무기로만 생각하지만, 한편 생명을 살리는 고귀한 무기로도 생각할 수 있어서 칼집에 영기문**을 화려하게 장식하는 까닭을 알게 된 것이다.

그리고 또 하나의 보물이 있었다. 계림로 발굴이 끝나고 도로에 새 흙을 덮어 고르던 중에 지나가는 순간, 인부가 부삽으로 흙을 퍼내고 있었는데 그때 도기 파편 하나가 공중으로 날아가는 것을 보고는 즉시 작업을 중단시키고 그곳을 파라고 지시했다. 인부들은 무덤 발굴에 능하여 조심스럽게 파 보니 곧바로 큰 도기 항아리가 나왔다. 뜻밖의 옹관甕棺이었다. 큰 항아리에 작은 항아리로 뚜껑을 삼았던 옹관인데, 전라도 지방에는 매우

●● 눈에 보이지 않는 우주의 기운을 형상화한 것으로 역시 내가 이름 지은 것.

많으나, 나로서는 경주에서 처음 보는 옹관이어서 놀랐다. 큰 항아리 윗부분 절반은 이미 도로 공사 때 파손되어 있었는데 흙을 제거하니 그 항아리 바닥에 도기로 만든 수레가 있지 않은가. 명기明器••• 의 개념이어서 작았지만 큰 호기심을 일으켰다. 마침 이튿날 박정희 대통령이 경주를 방문해 국립경주박물관을 들렀는데 박일훈 관장이 그 작은 모형 수레 도기를 보여드렸다. 박정희 대통령은 큰 관심을 보이더니 오늘날 수레인 자동차 한 대를 관장님에게 선물했다. 만일 공중으로 도기 파편이 날아갈 때 내가 그곳을 지나지 않았더라면 옹관과 수레 도기는 영원히 아스팔트 밑에 묻혔으리라.

당시 나는 통일신라 왕릉을 열심히 조사하고 있었다. 통일신라 왕릉 제도는 다른 나라에서는 볼 수 없을 만큼 독특하고 독창적이다. 봉분의 병풍석에 십이지상十二支像이 조각되어 있어서 왕이 묻어한 연노를 알 수 있었는데, 양식의 편년에 지대한 관심을 가지고 연구했던 나는, 불상 조각 연구에 앞서서 왕릉 조각을 먼저 연구하기로 했다. 왕릉 제도가 정비되기 시작한 통일신라 초 신문왕릉을 비롯하여 말기까지 왕릉 조각 솜씨로 시대적 순서를 바로잡는, 이른바 편년編年하는 과정에서 왕릉의 주인공인 왕들의 이름들이 구전과는 많은 차이가 있음을 알았다.

그것을 바로잡는 일은 간단하지 않았다. 봉분 아랫부분에 십이지상을 조각하여 판석으로 둘렀는데 얼굴은 동물 모양이지만 몸은 인간의 모습이며 문인복文人服 차림이었다. 이러한 형식은 중국 당나라에서 흔히 발견된다. 그러나 8세기부터 문인복이 불교의 사천왕상 영향으로 무인복武人服의 모습으로 바뀌는데 우리나라만의 독특한 조각형식이다. 즉 수호

••• 생활 용구를 실물보다 작게 만들어 무덤에 넣은 것.

2-14
성덕왕릉 주변을 둘러친 독립적인 십이지상

2-15
성덕왕릉 전경

신의 성격이 뚜렷해져서 왕에 대한 인식이 달라졌음을 알 수 있다. 여래를 수호하는 불교의 사천왕상의 무복을 그대로 십이지상에 입힌 조각상의 양상에서 왕과 여래를 동등한 위상에 두려 했음을 알 수 있다. 난간이 있고 사이에 판석을 간 것 같은 평면 형식은, 인도 아소카왕 시대의 여래탑인 스투파의 형식과 비슷하여 그런 생각이 더욱 힘을 받을 수 있었다. 그리고 신라에는 고대부터 전륜성왕에 비견하는 왕 이름들이 많았다. 경전에 의하면 전륜성왕에게도 탑을 세울 수 있는 자격이 있다고 여래는 설법하고 있다.

그런 관계로 통일신라 왕릉에는 12시간 12방위를 수호하는 시간적이고 공간적인 십이지신상을 병풍석에 배치했다. 다만 성덕왕릉만은 십이지신상을 병풍석에 부조浮彫하지 않고 독립상으로 만들어 12방위에 맞추어 주변에 세워 놓았다. 그 모든 왕릉을 자세히 조사하며 입면도와 단면도, 평면도 등을 직접 그려서 편년 자료로 썼다. 그리하여 한 해 만에 「신라 십이지상의 분석과 해석」이란 제목 아래 쓰인 논문이 1973년 동국대에서 펴낸 『불교미술』 제1호에 실렸다. 본격적으로 쓰인 나의 최초 논문이라 할 수 있다. 그 이후 신라 왕릉에 대한 논문은 아무도 더 이상 발표한 적이 없지만, 그 인연으로 줄곧 고려시대 왕릉과 조선시대 왕릉에 관한 관심과 조사는 지속되었다. 통일신라 이후 모든 시대의 왕릉 제도는 통일신라 왕릉 제도를 기본적으로 따랐기 때문에 이해가 빨랐다. 조선 왕릉에 대한 저서도 생전에 출판하여 세상에 내놓을 생각이다.

그렇게 나는 치밀하게 작품들을 관찰하고 철학적 성격의 논문을 쓰면서 독학으로 미술사학의 길을 개척하고 있었다. 평생 미술사학 강의를 들은 적이 없었다. 경주의 자연과 함께 있는 조각 작품들을 체험하면서 살았으니 삶과 자연과 학문이 따로 있는 게 아니었다. 스스로 찾은 논문

주제로 독창성 강한 문장으로 논문들을 쓰고 있었다. 그러는 동안 천마총이 발굴되어 여러 번 현장을 보았고, 천마총 발굴조사가 끝나자 1973년 황남대총의 발굴이 강행되는 등 어수선한 상황에서 앞으로 무슨 공부를 해야 할지 모색하고 있었다.

그즈음 최순우 박물관장이 나를 서울로 부르더니 일본 교토국립박물관에 1년 동안 다녀오라고 했다. 일본어는 대학 시절 학원에서 기초 과정을 몇 달 배웠을 뿐이었다. 일본에 가면 모두가 나의 전공을 물을 터인데 어찌하나 걱정이 태산 같았다. 그때야 비로소 나는 불상 조각을 전공하기를 결심했다. 불교조각이 무엇인지 알고 정한 것이 아니라 그저 경주에 부처님이 많다 보니 그리 정한 것뿐이다. 불상 조각 연구로 훗날 세계의 모든 미술의 실마리를 풀게 될 줄 누가 알았으랴! 일본학자가 쓴 논문 몇 편을 일본어 선생과 함께 번역하며 불상 조각 관련 중요한 용어들만을 외우고는 1975년 6월 일본행 비행기에 몸을 실었다.

06　불상 조각 연구의 기틀을
　　　 마련해 준 일본 연수

내가 세계 최초로 개발한 조형예술 작품의 채색분석법彩色分析法은
한국인의 마음을 속속들이 읽어내는 '작품해독법'이다. 인류가 만든 모든
작품들을 채색분석해서 인류의 마음을 읽어내는 것이다. 그리고 모든
나라 사람들의 마음이 하나라는 진리를 읽어내는 것이다!

처음 타보는 비행기에서 내려다보니 조국의 산하는 삭막했다. 산악의 나
라이지만 헐벗은 민둥산뿐이어서 눈물이 났다. 현해탄(대한해협 남쪽)을 건
너 일본 땅이 나타나자 온 산이 푸른 숲이어서 더욱 비감해졌다. 당시 해
외에 나가는 것은 특별히 선택된 사람의 몫이었다. 1975년 6월 일본행은
내 생애에 전환점을 마련해 주었다. 비행기도 처음 타보고 외국에 가는 것
도 처음이었다. 전공을 불교 조각으로 정하여 놓았으나 막막했다. 강의를
들은 바도 없었고 작품을 본 바도 그리 없었다. 망망대해에 나침판도 없이
쪽배를 타고 헤매는 격이었다. 먼 훗날에 생각해 돌이켜 보면, 그런 절박한
상황에 처했던 것이 다행이었다. 모든 것을 스스로 결정해야 했기 때문이
다. 오류 위에 세워진 고정된 신기루 같은 상식에서 자유로울 수 있었다.

즐기면서 하는 학문을 배우다

다행히 일본에는 한국의 삼국시대와 통일신라시대의 금동불이 다수 있었다. 가방에 항상 삼각대와 카메라 두 대와 조명등을 넣고 다니며, 개인 박물관 소장 금동불을 한 손으로 조명을 하고 다른 손으로 카메라 릴리즈를 누르며 촬영했다. 카메라가 두 대인 까닭은 흑백 필름과 컬러 필름 두 가지로 찍었기 때문이다. 한국 불상 조각은 물론 일본에는 훌륭한 중국 불상 조각품들이 많았고 인도 불상도 적지 않았다. 물론 고대 일본 불상 조각 역시 매우 많아서 고대 동양 불교 조각을 연구하기에는 이상적인 곳이었다. 그리고 동양 불상 조각 연구자도 많았다. 한국 불상만 있는 우리나라 사정과는 하늘과 땅 차이었다.

불상 조각을 조사하는 방법은 당시 교토국립박물관 자료실장인 이노우에 타다시井上正 선생으로부터 어깨너머로 배웠다. 그의 전공이 바로 고대 동양 불상 조각이어서 가까이 지낼 수 있었다.

내 책상은 고고실에 있었다. 고고실장 스즈끼 선생은 약주를 좋아했는데, 매일 근무 시간이 끝나면 시계 초침을 보고는 곧장 냉장고에서 맥주와 치즈를 들고 와서 간단히 흥거운 자리를 펼치곤 했다. 그 자리엔 꼭 자료 실장 이노우에 타다시 선생이 참석했다. 그 까닭은 내가 불상을 전공한다고 하니까 이미 나의 초보적 상태를 간파한 터라 도움을 주려는 깊은 배려였다. 박물관은 월요일이면 휴관이어서 진열품을 교환하거나 작품을 조사했다. 이노우에 선생은 불상 조각품을 조사할 때, 소금동불 작품을 손에 들고 여러 면을 돌려보며 직접 조명하면서 각도에 따라 표정이 달라지는 것을 매우 즐거워했다. 그러고는 본 것을 반드시 기록했다. 그렇게 나는 그가 작품 조사하는 방법을 어깨너머 배운 것이다.

이노우에 선생이 작품을 대하는 태도는 나에게 경이로운 광경이었

다. 한국의 학자들은 작품을 그리 자세히 관찰하지 않았기 때문이다. 학문을 즐기면서 하는 방법을 배운 것이니 얼마나 행운인가. 열 살이나 차이가 나지만 마치 친구처럼 동생처럼 상대했으며 항상 존댓말을 썼다. 그는 특히 고구려 벽화에 관심이 많았다. 나도 원래 고구려 벽화에 관심이 많아서 경주에 있을 때 이미 북한 학자 주영헌朱榮憲 씨가 쓴 『고구려의 벽화 고분』을 일역日譯한 것을 읽으려고 노력했으나 작품을 본 바가 없는지라 몇 페이지 못 읽고 그친 적이 있었다. 이노우에 선생이 쓴 논문에도 고구려 벽화에 관한 것이 많았지만 내용이 어려워서 이해할 수 없었다. 먼 훗날 그것이 내 이론의 바탕이 되리라곤 상상도 못 했다.

일본의 나라奈良, 도쿄東京, 규슈九州 등 여러 국립박물관과 사립박물관을 섭렵하며 우리나라 삼국시대와 통일신라 금동불, 중국 북위北魏 시대나 동위東魏와 서위西魏, 북제北齊와 북주北周, 수隨, 당唐시대 등의 불상 조각, 그리고 인도의 마투라와 간다라 불상 조각 등을 조사했다. 교토국립대학교 부설 인문학연구소에서 격년으로 간다라 지역을 발굴 조사한다는 이야기를 듣고 찾아가 간다라 불상 조각을 조사하기도 했지만, 물론 처음 보는 간다라 불상을 제대로 파악할 수 없었다.

여기서 잠시 '불상 조각'이라고 굳이 말하는 까닭을 이야기해야겠다. 한국이나 일본에서는 '불상佛像'이라 하면 '불상 조각'을 가리키며, 그림을 말할 때면 '불화佛畵'라고 말한다. 이것은 잘못된 것이다. 불상은 여러 가지 재료로 만든 조각품과 회화 작품 모두를 가리킨다. 그러므로 조각품을 말할 때는 반드시 '불상 조각佛像彫刻'이라 불러야 하고, 회화를 말할 때는 반드시 '불상 회화佛像繪畵'라고 불러야 한다. 불상은 영어로 'Buddhist image'로 번역해야 하기 때문이다.

교토에는 끊임없이 동서고금의 전시회가 열리고 있었다. 서양의 근

현대 화가들이나 조각가들, 예를 들어 오딜롱 르동Odilon Redon 같은 화가나 마리노 마리니Marino Marini 같은 조각가의 회고전 등도 자주 찾았다. 근대와 현대의 어느 특정한 회고전에 가보면 첫 작품에서부터 마지막 작품에 이르기까지 진시하고 있어서 감동적이었다. 한 예술가의 주제나 양식의 필연적인 변화 과정을 살펴볼 수 있었고, 특히 마지막 작품 앞에서는 삶의 끝에 다다른 작가의 심정이 고스란히 전해져 숙연해진 적이 한두 번이 아니었다. 그렇게 일본에서의 생활은, 수많은 동서고금의 훌륭한 작품 전시를 쫓아다니느라 바쁜 나날이었다.

1976년 2월 27일에 일본 전역을 순회하는 〈한국미술 5000년〉 전시회가 바로 교토국립박물관에서 역사적인 막을 열었다. 해방 후 진통 끝에 맺었던 한일 문화 교류 10주년을 맞이하여 교토국립박물관 마쓰시다 다카키松下隆章 관장이 한국 미술전의 일본 순회를 제안했기 때문에 그 전시는 교토에서 시작했다. 도쿄와 후쿠오카 등 모두 세 도시에서 각각 5개월간 열렸으며 일본인들에게 큰 충격을 주었다. 출품작이 348점으로 해외에서 전시했던 최대 규모의 한국 미술전이었다. 신석기시대부터 근대까지 이르는 전 시기를 망라한 것으로 그 전시품만으로도 한국 미술사의 개설을 쓸 수 있으리라. 이 전시는 일본인들에게 한국 미술에 대한 새로운 눈을 뜨게 해 주었으며, 재일 교포들에게 대단한 자부심을 느끼게 했다.

일본 박물관 측과 한국에서 오신 최순우 관장 일행과 개막하는 날 점심을 함께하고 다실茶室로 갔다. 일본에는 어느 박물관이나 조용한 곳에 일본 건축풍의 다실이 반드시 있다. 벽에는 조선시대 문인화를 걸어놓고, 다기는 고려청자이고, 소반은 조선 것이었으며, 일본 여성이 가야금을 뜯고, 마쓰시다 관장이 손수 말차를 만들어 모든 손님에게 대접했다. 그들은 격조 높은 한국 미술품을 감상하며 차를 마셨다.

그런데 전에도 그랬고 지금도 한국 미술 연구의 주도권을 일본이 쥐고 있어서 지금까지도 일본 유학은 대규모로 이루어지고 있으며, 한국 학자들의 연구 성과를 낮추어 보고 있으니 크게 반성할 일이다. 일본에는 한국의 모든 장르에 걸친 전공자들이 많았다.

그에 비해 한국에서는 자국 미술에 관한 연구 성과만 해도 얼마나 어설프게 이루어져 왔는지 생각해보면 부끄럽기 짝이 없다. 항상 자랑하는 금관이나 고려청자나 금동사유상 같은 걸작품에 대해 올바로 쓰인 논문 하나 없지 않은가. 우리는 항상 일본 학자들의 논문을 인용하거나, 미국의 한국 미술 전공자들 글을 인용해야 실력이 있는 것처럼 보였다. 지금도 앞다투어 일본 각 대학에 유학생들이 수백 명씩 가서 그릇된 지식을 배우고 오는 것을 보면 마음이 아프다. '그릇된 지식'이라는 것은 2000년 이후에 통감했다. 심지어 불교학에 있어서도 스님들이 일본에 가서 학위를 받으며, 일본 불교미술 연구는 밀교密教가 지배적이어서 그 영향을 받고 있음을 알았다.

다시 정의한 한일 반가사유상

날이 갈수록 한국과 일본의 격차를 뼈저리게 느끼고 있었다. 우리는 언제 일본을 따라갈 수 있을지 절망감이 점점 무겁게 가슴을 짓누르고 있었다. 그러던 차에 교토에서 전시가 끝날 즈음에 맞추어 교토국립박물관 강당에서 한국 미술에 관해 학술 발표를 해야 한다는 사명이 주어졌다. 왜 하필이면 나인가. 한국과 일본에 이른바 수많은 권위자가 있지 않은가. 나중에야 안 일이지만, 마쓰시다 관장이 이번 전시를 계기로 한국의 젊은이를 큰 학자로 키우고 싶으니 유능한 젊은이를 추천해 달라고 부탁했으며

최순우 관장이 나를 천거했던 것이다. 그리하여 일본 재단Japan Foundation
에서 매달 거금을 받았는데, 그것을 모으면 집을 한 채 살 수도 있었다. 그
러나 나는 일본에 있는 동안 동양 미술 연구에 그 돈을 모두 쓰리라 결심
하고, 값비싼 동양미술사 관련 책들을 구매하고, 일본 전국을 답사하고
작품 조사하는 데 비용을 모두 썼다. 일본 돈은 일본에서 모두 써 버리라
결심했다. 얼마나 큰 돈이었던지, 아무리 써도 지갑에는 항상 돈이 가득
있었다. 마쓰시다 관장은 발표자로 나를 지목했다.

　발표 날이 다가오고 있었다. 마침 삼국시대 불상을 중심으로 인도,
한국, 중국, 일본의 불상을 폭넓게 연구했으므로 「백제의 금동 사유상과
일본 광륭사 목조 사유상의 비교 연구」를 주제로 밤낮이 없이 연구에 몰
두했다. 한국말로 원고를 쓰면 고맙게도 이노우에 선생이 일본어로 번역
해 주었다. 그때만 하더라도 누구도 이런 주제로 논문을 쓴 바 없었다. 당
시 한국과 일본의 연구 동향은 한 작품을 치밀하게 다루지 않고 여러 작
품을 함께 다루는 것이 대세였다. 나는 비슷한 점이 있는 일본의 광륭사廣
隆寺 목조 사유상과 금동 사유상을 치밀하게 비교하기로 했다. 일본에서
불상 연구를 시작하면서 큰 관심을 가진 것 중 하나가 '양식樣式의 문제'
였고, 그것은 다른 불상과의 비교를 통해 가능하다고 확신하고 있었다.

　작품의 시대적 순서를 잡아야만 미술사학 연구가 가능한데, 그런 작
품 편년은 작품을 양식적으로 파악해야만 가능하다고 생각했다. 즉 '양식
사樣式史가 미술사'라고 확신했다. 이를 실천하려면 수많은 작품을 직접
손으로 들어보고 무게를 느끼고, 만져서 표면 질감을 체험해 봐야 한다고
생각하여 작품 조사에 심혈을 기울였다. 또 하나의 큰 관심사는 금동불의
제작 기법이었다. 제자 기법을 알면 양식 파악에 큰 도움을 얻을 수 있으
리라 생각했다. 마침 한국 미술을 대표하는 금동 사유상이 전시되고 있었

2-16
금동 사유상 상반신의 역동적 움직임

2-17
금동 사유상 하반신의 역동적 옷주름

2-18
광륭사 목조 사유상 상반신의 고요함

2-19
광륭사 목조 사유상 하반신 옷주름의 고요한 흐름

으므로 그 작품의 내부를 살펴며 제작 기법을 자세히 관찰할 수 있었다.

당시 한국의 금동 사유상은 한일 학자 모두 신라시대 작품으로 단정하고 있었다. 통일신라문화가 한국문화의 최절정이라 생각하고 일제강점기부터 출토지가 불분명한 훌륭한 작품들은 모두 신라시대나 혹은 통일신라시대 것이라 여겼으며 한국 학자들도 맹목적으로 그 의견을 따랐다. 그러나 신라 천 년 수도에서 공부해 오면서 신라 양식을 철저히 익혔기에 금동미륵보살반가사유상(국보 제83호)이 양식적으로 신라의 작품이 아니라는 확신이 들었다. 신라보다 훨씬 수준 높았던 백제의 작품으로 보았으며, 같은 이유로 역시 신라시대 작품으로 여겨졌던 금동미륵보살반가사유상(국보 제78호) 역시 훗날 중국 북조北朝 불상과 고구려 금동불을 연구하면서 고구려의 작품이라 판단해 그에 관한 논문을 훗날 쓴 바 있다.

그런데 한국의 금동 사유상과 유사한 일본 광륭사 목조 사유상 또한 신라에서 건너간 작품이라고 일반적으로 알려져 있었다. 그러나 자세히 비교해보니 양식적으로 두 상은 전혀 달랐다. 우리나라는 삼국시대 이래 오랫동안 목조 불상을 만들었다는 기록이 전혀 없고 남아 있는 목조 작품 한 점도 없으나, 일본은 처음부터 목조 불상을 많이 만들어서 현재까지 이어오고 있다. 일본의 목조 불상이 질적으로 우수함은 물론 양적으로도 풍부했음을 감안할 때, 일본 작품임이 틀림없다고 주장했다. 양식적으로 봐도 금동 사유상은 '기운생동'하지만, 광륭사 목조 불상은 매우 부드럽고 온화하며 우리 작품만큼 역동적인 힘은 없다고 결론지었다.

1976년 4월 10일 교토 전시가 끝날 즈음, 만당한 강당에서 3시간 동안 연구 성과를 발표했다. 반향은 컸으며 일본 고류지 사유상의 가치를 낮추어 보자 동년배 일본 와세다 교수들이 집단적으로 나의 논지를 반박했다. 그런데 그 역사적인 전시 기간에 심포지엄도 없었고 한국의 원로학

자 초청 강연도 없었다. 세 도시에서 전시하는 5개월 동안 한 번도 그런 강연이 없었다. 나는 심한 굴욕감을 느꼈다.

　교토 전시는 4월 18일까지 계속됐다. 이후 후쿠오카 문화회관(당시에는 규슈 후쿠오카에 국립박물관이 없었다)과 도쿄국립박물관에서 전시가 열릴 때마다 가서 전시를 도와주었다. 일본 순회 전시는 7월 25일까지 총 5개월간 이어졌다. 그리고 한 해 동안의 격동기를 끝내고 6월 중순에 고요한 경주로 돌아왔다. 일본에서의 1년간의 연구는 나의 삶에 큰 변화를 주었고 학문에도 큰 변화가 있었다. 무엇보다 소중했던 것은 이노우에 선생과 쌓은 돈독한 우정이었다.

07 학문의 기초를 다진
수많은 유적 발굴 현장 체험

인간의 삶이나 학문, 예술도 튼튼한 기초가 있어야 그 위에 마음 놓고
얼마든지 드높은 삶의 체험 탑을 계속 세워 올릴 수 있으리라.

천혜의 자연과 신라문화의 흔적

1976년 여름, 일본에서 귀국해 박물관과 경주 일대를 둘러보니 문제가
한둘이 아니었다. 박물관 조직과 시설이 빈약하여 학예직도 나 혼자뿐이
었고, 도서실도 없고 보존 처리실은 꿈도 꿀 수 없었다. 경주 시민의 무관
심이 더 두려웠다. 지난 1년간 나는 세계의 엄청난 작품들을 보았고, 불상
조각 공부도 시작하여 떠나기 전보다 부쩍 성숙해 있는 느낌이었다. 1년
전의 이곳저곳 어수선한 발굴은 여전히 이어지고 있었다. 국립문화재연
구소도 조직이 빈약했고, 대체로 임시직이 중요한 발굴의 실질적 책임자
들이어서 허술한 점이 많았다.

한 해 만에 서라벌 분지를 둘러보니 감개무량했다. 남쪽으로는 금오산

(金鰲山, 흔히 '남산'이라 부름)이 저 멀리 나지막이 누워 있는데 옆으로 보면 남북으로 우람하게 길다. 서쪽으로는 어머니 품처럼 아늑한 아름다운 삼각형 모양의 선도산仙桃山이 있어 해 질 녘 검붉은 해가 걸리는 광경이 감동적이라 경주 팔경 중 첫째로 꼽는다. 동으로는 멀리 명활산明活山이 자리하고, 북쪽으로는 소금강산小金剛山이 있어 분지를 이루고 있다. 남북으로는 형산강 줄기가 흐르고 북에는 북천北川이, 남쪽으로는 남천南川이 월성(月城, '반월성半月城'은 속칭)을 끼고 각각 굽이쳐 흐른다. 집이 서부동에 있어 자전거를 타고 가기도 하고 걸어서 가기도 했다. 걸어서 가면 왕릉들 사이를 지나 첨성대를 바라보며 계림에 들러 박혁거세의 금궤가 걸렸음 직한 고목을 둘러보고, 월성에 올라가 궁궐터를 가로질러 남천을 내려다보면 가파른 성벽 아래 숲 사이로 내川가 유유히 흐르는데 아마도 가장 아름다운 풍경이리라.

내려가면 박물관 정문이 나오고 들어서면 바로 우람한 성덕대왕신종이 보이고 옆에는 우리나라에서 가장 크고 높은 석등이 신종과 잘 어울리고 있다. 마당에는 크고 작은 불상 조각품들이 즐비하고, 옮겨온 탑신들에는 뛰어난 솜씨로 조각한 사천왕상들이 아침 햇살에 보석같이 빛나고 있었다.

박물관 정문은 불가피하게 동북쪽에 나 있어서 들어서면 남쪽으로 박물관이 펼쳐지고, 그 끝에 다다르면 저수지 공사로 물에 잠기게 된 고선사 터에서 옮겨온 우람한 고선사 석탑이 서 있고, 함께 옮겨온 원효대사 석비가 서 있던 용부가 있다. 귀부龜趺가 아니라 용부龍趺라 불러야 한다. 용이 단단한 거북의 등만 빌려 무거운 비석을 받들고 있기 때문이어서 얼굴은 용의 얼굴이다. 그 너머로 수많은 계곡이 있고 계곡의 바위마다 수많은 불상이 새겨진 금오산이 코앞이다. 파란 하늘이 끝도 없이 높고, 천혜의 자연은 천년 신라인의 삶의 흔적을 고스란히 그리고 가득히 품고 있으니, 그 대지를 매일 밟고 거니는 행복을 어디에 비하랴. 이런 곳이 세계

에 어디 있으랴. 신라 천 년의 삶을 체험하는 것이니 훗날 인류가 창조한 조형예술품 일체를 풀어내게 된 것은 기적이 아니라 당연한 일일지도 모른다. 고구려, 백제, 신라 세 나라가 한 마을이 되었으니, 신라문화에 고구려와 백제 문화가 융합되었기에 고구려 무덤벽화도 완벽히 풀 수 있었으리라. 이런 경주의 풍광과 예술품들은 2002년 인사동에서 열렸던 제1회 사진전을 사진집으로 꾸민 『영겁과 찰나』(열화당, 2002)에 실려 있다.

황룡사와 황남대총 발굴 현장에 서다

신라 최대의 목탑과 함께 삼국통일을 염원하여 지은 대표적 호국사찰 황룡사가 643년 세워졌다. 1976년 4월에 이미 황룡사 대찰 터를 발굴하기 시작했고, 일본에서 귀국하자마자 대형 크레인으로 30톤의 심초석을 들어 올리는 것을 그 자리에서 지켜보았다. 심초석을 들어 올리니 그 밑에 사리함으로 삼은 거대한 바위 표면이 다듬어져 있었다. 황룡사 터에는 작은 마을이 있어서 원래 그 심초석 위에는 초가집의 담이 지나고 있었다. 그 담 때문에 도굴할 수 없어서 사리함이 온존溫存할 수 있었다.

　　1964년 문화재위원회가 이 담을 치우자고 결정하는 자리에 동행했다. 그런데 문화재위원 원로 한 분이 도굴꾼 한 사람을 대동하고 나타나서 의아했다. 담이 헐리자 도굴꾼들이 심초석을 들고 사리장엄구를 탈취했으니, 마음대로 도굴하라고 담을 헐어준 셈이 되었다. 땅을 치고 통곡할 노릇이었다. 기중기를 이용하여 심초석을 크레인으로 올리고 보니 사리함 돌 뚜껑은 산산조각이 나 있었고 사리함은 텅 비어 있었다. 황룡사 발굴은 1983년에 끝났으며, 발굴의 모든 과정을 지켜볼 수 있었다.

　　황남대총 발굴은 1973년 시작해서 1975년에 마쳤는데, 그 과정을

다 지켜보고 일본 연수를 떠났었다. 천마총 발굴과 함께 황남대총 발굴 광경을 자주 가서 살펴보았는데 왕의 장신구와 부장품들이 항상 경이적이었다. 훗날 30여 년 후에 마침내 금관의 비밀을 풀어낸 「옥룡론과 금관론」이란 논문을 발표했으나, 고고학자들은 그런 상징을 풀어낼 수 없어서 형이상학적인 해석은 이해하기 어렵다는 것을 잘 알고 있었다. 그때부터 고고학과 미술사학 사이에 있는 철벽을 부숴버리리라 결심했고, 고고학의 연구 대상을 논문들로 썼지만, 고고학계는 침묵뿐이었다.

통일신라가 열리면서 월성을 확장해 월지(月池, 속칭 안압지)를 조성하고 부속 궁궐 건축들을 지었는데, 귀국하여 보니 부속 건물들이 고스란히 묻혀 있는 월지 발굴이 한창이었다. 동궁東宮 터라 하나 규모는 끝없이 이어져 딱히 동궁지라고만 말할 수도 없다. 월지 부근을 모두 발굴하는 데

2-20
황룡사 터 전경

2-21
대형 크레인으로 30톤의 심초석을 올리는 황룡사 터 발굴 현장. 심초석 위에 사람들이 올라가 있다.

오랜 세월이 걸렸다. 최근까지도 이어진 유적이 끝이 없어서 2022년에도 아직 끝나지 않은 발굴이다. 월지는 인공으로 만든 신라의 원지苑池로 그 기원은 중국 한漢시대로 올라간다. 그런데 당시 국립문화재연구소 연구원 부족으로 발굴이 아닌 준설 작업으로 일을 진행했는데, 그것이 치명적인 실수였다. 크레인으로 바닥을 훑어 내고, 300여 명의 인부가 한 번에 투입돼 준설 작업을 시행하는데 마치 전쟁터 같았다. 인부들이 몰래 작품들을 유출해서 말이 많았다. 그러다 불쑥 국립문화재연구소가 나를 감독관으로 임명하는 공문서를 보내왔으나 거절했다. 이미 파괴된 유적이기 때문이다.

준설 작업 과정에서 놀란 것은, 인공으로 만든 원지 가의 높은 축대 위에 서 있던 건물들이 화재로 쓰러져 내렸던 것인지 연못에 떨어진 기와들이 즐비했다. 예를 들면 수막새와 암막새가 한 세트가 된 채로 그대로 드러나 있기도 하여 감격했다. 수많은 와당과 금동불상이 출토되었고 건물 목재도 발견되고 목간도 출토되었다. 지금 국립경주박물관 '월지관' 전시관에 들어가 보면 얼마나 중요한 유적인지 절감할 것이다.

금동판불은 처음 보는 형식이었고 통일신라 초기의 대표작이라 할 만큼 뛰어났다. 발굴이 끝나고 월지 출토 불상들에 대한 보고서를 나에게 의뢰했다. 보고서를 쓰면서 처음으로 '보주'에 대한 깊은 생각을 하게 되었다. '보주'라는 말은 누구나 아는 말이지만, 일본은 물론 동서양 학자들 누구도 그 본질을 잘 모른다는 사실을 알았다. 문자언어로 표현할 길이 없어서 할 수 없이 '구슬 주珠'를 쓴 것이나 구슬과는 아무 관계가 없다. 당시 월지에서는 매우 작은 불상들이 대량 출토되었는데, 여래가 있을 자리에 보주가 놓여 있는 것을 보고 '보주가 곧 여래'라는 확신을 처음 가졌다.

그로부터 40여 년 그 연구가 지속되어 보주의 신상을 철저히 증명하며 파악해가는 과정이 있었다. 지금 돌이켜 보니, 연구 대상이 넓어지는

2-22
금동판불 보살좌상

2-23, 24
보주와 여래좌상

과정에서 세계의 조형예술품을 모두 풀어내는 데 보주가 결정적인 열쇠임을 깨닫게 되었다. 나의 학문적 역정은 보주의 실상을 인류 역사상 처음으로 밝혀나가는 과정이라 해도 과언이 아니었다.

튼튼한 기초 위에 쌓는 학문의 탑

한편 통일신라 초의 가장 오래된 석탑이 있는 감은사 터 발굴은 1975년 시작돼 1년 만에 끝났는데, 너무 성급하게 발굴했다고 생각한다. 비록 사역은 넓지 않으나, 동해의 용이 되어 왜적을 막겠다고 유언을 남겼던 문무왕과 관련된 곳이라 의미가 큰 곳이기 때문이다.

『삼국유사』에 보면 용이 된 문무왕이 감은사 금당 밑에 들어와 머문다고 쓰였는데, 발굴해 보니 과연 금당 밑에 다른 사찰에 없는 넓은 공간을 석조로 꾸며 놓아서 놀랐다. 그렇게 감은사가 세워진 지 900여 년 후

에 임진왜란이 일어나 일본이 우리 강토 전역을 유린하고, 1,200여 년 후에는 일본의 식민지가 되지 않았던가. 역사 교과서에는 '일제강점기'라 하나 '일본 식민지 시대'라고 솔직히 말해야 한다. 그러한 용을 지금 나의 연구원에서 20년째 연구해오며 세계의 모든 조형예술 작품들을 풀어내는 기적이 일어나고 있다. 신라 용이 세계문화 위에 군림하고 있으니, 아마도 문무왕의 소원이 더 크게 이루어져 매우 기뻐하실 것이다.

이렇게 경주에서의 나의 삶은 수많은 유적 발굴을 통해 출토된 작품들을 매일 생생하게 바라보고, 혹은 놀라고 감격하는 나날의 연속이었다. 그렇게 10년 넘게 바쁘게 살았다. 그것은 하늘이 내린 은총이었다. 언제 또 그런 시간이 올 것인가. 영원히 오지 않을 것이다. 경주를 택한 것은 운명적이었다. 이 운명이 훗날 세계문화를 선도하게 하리라고는 상상도 못했다. 황룡사 9층탑 터를 발굴할 때가 생각난다. 그때 탑 기초들 보고 내우 놀랐던 기억이 있다.

그 지역은 서라벌의 중심지로 원래 궁궐을 지으려다가 황룡黃龍이 나타나 절을 창건하고 황룡사라 이름 짓고 삼국통일을 염원했던 곳이다. 우리나라에서 가장 높은 목조 탑의 규모가 그리도 크고 높다면 눈에 보이지 않는 기초는 얼마나 깊고 넓었을까. 나는 바로 그 기초 발굴 현장에 있었다. 신라 기술자들은 먼저 대지 조성토를 되파기하고 냇돌과 마사토를 층별로 번갈아 가며 20여 층 가량 쌓아 다진 판축 기법으로 목탑지 기초 층을 조성했다. 이를 통해 수백 톤의 지상 건조물을 지탱할 수 있었던 셈이다. 이 판축 기법은 황룡사 9층 목탑 건설에 백제의 명공 아비지阿非知의 영향력이 얼마나 컸는지를 보여주는 대목이라 하지만 백제에는 그런 대규모 목탑이 없다.

맨 밑으로부터 마사토 층을 만들어 달고(達固, 집터의 땅을 단단히 다지는 데 쓰이는 기구)로 다지고, 다시 자갈층을 만들어 다지고, 다시 마사토 층을

만들어 다지기를 20여 층. 그 튼튼한 기초 위에 80미터 높이의 목탑을 세웠으니 기초가 얼마나 중요한지 절감했다. 인간의 삶이나 학문, 예술도 그렇게 튼튼한 기초가 있어야 그 위에 마음 놓고 얼마든지 드높은 삶의 체험 탑을 계속 세워 올릴 수 있으리라.

나는 그런 기초 작업을 중고등학교 때부터 지금까지 해오고 있다. 기초 작업이란, 어느 시기에만 하는 것이 아니라 평생 닦아야 하는 것이라는 신념에 변함이 없다. 경주에서 수많은 왕릉, 그리고 중류층의 무덤들, 중요한 불교 사찰 터, 왕궁 터 발굴 등을 매일 지켜보며 나의 마음속에도 그런 체험들이 층층이 다져지고 있었다. 그런 유적들은 거의 모두 고고학자들이 담당하고 있었는데, 내 기억으로는 당시 모든 발굴을 빠짐없이 살펴본 미술사학자는 나 혼자뿐이었다. 그 과정에서 고고학자는 선사시대 유적을 발굴하고 연구하며, 미술사학자는 문자언어로 역사를 기록한 유사 시대 유적과 작품을 연구하는 것으로 정해져 있어 둘 사이에 철벽이 세워진 듯 소통이 전혀 없었다.

나는 그 철벽을 부숴버리는 작업을 한 지 오래되었다. 그렇게 고고학 연구 대상 작품들에 관한 논문을 계속 써오고 있다. 문자 기록이 있는 역사서를 기준으로 두 분야를 나누는 것은 치명적인 오류임을 증명해 왔다. 선사시대와 역사시대는 조형예술에 관한 한, 시간적으로 연속된다는 것을 깨달았다. 그래서 금관에 대한 논문도 쓰고, 아무도 풀지 못하고 있는 곡옥曲玉에 관한 논문도 쓰고, 국립경주박물관에서 천마총과 황남대총에 관하여 강연하기도 했다. 나아가 백제의 무령왕릉 발견품 관련 논문도 다수 썼다. 선사시대와 역사시대를 구분하는 작업은 일종의 학문적 죄악이라 생각한다. 선사시대 문제는 역사시대 작품에서 풀리기도 하고, 역사시대 문제는 선사시대 작품에서 풀리기도 함을 알았다. 그렇게 나의 학문적 기초는 경주 생활에서 치열하게, 튼튼히 다져지고 있었다.

08 통일신라문화를 활짝 연 걸출한 예술가, 양지 스님과 만나다

그는 『삼국유사』의 기록대로 선덕여왕 때가 아니라 문무왕 때 자취를
드러낸 예술가이며 고승이었다. 조각가이자 와당의 장인이며,
서예가이자 고승이었고, 걸출한 예술가였던 그는 통일신라
최초의 새로운 미술 양식을 창조한 혜성 같은 존재라 할 수 있다.

일본에서 돌아와 왕릉과 사지 발굴 현장을 분주히 다니던 중, 사천왕사
터에서 출토된 소조사천왕부조상塑造四天王浮彫像의 단편들을 국립경주
박물관 수장고에서 보고 큰 충격을 받았다. 조각들이 매우 뛰어나서 조형
적으로 완벽했기 때문이다.

　고구려, 백제, 신라 세 나라가 서로 쟁투하면서도 눈부신 문화를 이룩
했던 삼국시대가 막을 내리고, 신라와 당나라 연합군이 고구려와 백제를
멸망시켰다. 이후 당나라는 바다로 대군을 이끌고 쳐들어와 신라를 정복하
려 했지만, 신라는 신유림神遊林 터에서 명랑법사明朗法師에게 청하여 밀
교의 문두루文豆婁 비법을 베풀어 적을 물리침으로써 마침내 통일의 위업
을 이루었다. 바야흐로 통일신라문화의 화려한 개막이 임박하고 있었다.

완벽한 조형의 파편들

당나라 대군을 물리쳤던 바로 그 장소에 호국사찰 사천왕사四天王寺를 창건하고 기념비적인 사천왕상을 만들었다. 『삼국사기』에는 문무왕 19년인 679년 사천왕사를 낙성했다고 기록되어 있다. 그러나 문무왕 10년 669년에 도교道敎의 오방신五方神을 나무로 만들어 그 위력으로 바닷길로 쳐들어온 당나라 대군을 두 차례나 물리쳤고, 이 오방신을 불교의 방위신인 사천왕상으로 대체해 만들어 모신 곳이 바로 사천왕사이니, 본격적인 것은 아니나 669년부터 이미 창건이 시작되었다고 보아야 한다. 신라는 서라벌의 분지 남쪽에 있는 낭산狼山 남쪽 기슭에 사천왕사를 세움으로써 새로운 나라의 개막을 알리고자 했다. 도교와 불교의 융합 현상을 웅변하는 대목이라 하겠다.

일본인들이 그 사찰의 폐허에서 파편들을 수습해 박물관에 보관하고 있었다. 그 이후 사천왕상의 수많은 파편은 국내의 개인 또는 대학 박물관 등이 개별적으로 구입해 흩어져 있었다. 나는 사천왕사 폐허에서 발견된 파편들을 국립중앙박물관, 여러 사립대학 박물관과 개인 등으로부터 모두 수집해 국립경주박물관 연구실 한곳에 모았다. 전국에서 모은 파편 일체를 연구실 한자리에 펴놓고 조사하기 시작했다. 모두 60개 파편이다. 유약 색과 경도硬度, 조형들을 살펴 조각상을 분류해 보니 제1상이 18종류, 제2상이 22종류, 제3상이 19종류, 제4상이 1종류였다. 제4상에 해당하는 파편이 거의 없어서 이상했다. 사천왕상이라면 제4상에 해당하는 파편들도 마땅히 여럿 있어야 하는데 겨우 하나만을 억지로 분별하려 했다. 지금 실토하지만 무엇인가 좀 다른 파편 한 점을 억지로 제4상에 배당해 네 상으로 삼았었다. 오늘날 그런 나 자신을 되돌아보며 학자는 정직해야 한다고 절감하고 있다.

그러나 당시 사천왕상은 네 상일 수밖에 없으리라고 누구나 확신하고 있었다. 이점에 대해 참으로 이상한 수수께끼라고 논문에 써놓았는데, 훗날 그 전모가 드러났을 때 나는 소스라치게 놀랐다. 왜냐하면 발굴 결과 '북방 다문천北方多聞天'을 제외한 세 개의 상만이 확인되었기 때문이다. 세 개의 상으로 사천왕상을 만든 예는 세계에서 유일하다. 그렇다고 삼천왕상이라 쓸 수는 없고, 어디까지나 사천왕상 범주에 든다. 그러면 왜 북방을 수호하는 다문천을 만들지 않았을까? 불가사의한 일이었다.

다시 처음 조사했을 때로 돌아가자. 각각의 조각상은 진흙을 이용해 틀에서 같은 상을 20개 이상을 떠내 만든 것으로, 두께가 비교적 얇고 진흙으로 만들어 구운 것이라 파손되기 쉬웠다. 아마도 이처럼 산산조각이 난 것은 몽골의 침입 때문일 것이다. 고려시대까지 대표적 호국사찰로 문두루 비법을 계속 베풀어 온 이곳을 침입한 몽골이 사찰의 중심인 목탑을 파괴하면서 사천왕상도 함께 훼손했을 것이다. 논문을 쓸 때『삼국유사』의 기록에 의거해 사천왕상을 탑뿐만 아니라 중요한 전각에도 장엄했으므로 같은 상이 여럿 헤아릴 수 있었으리라고 쓰기는 했다.

사천왕상을 복원하다

내가 본 것 중 최고의 걸작인 사천왕상의 복원도를 1977년에 혼신을 다해 그렸다. 작품 위에 가로세로로 줄을 쳐놓고 1밀리미터도 틀리지 않게 방안지에 정교하게 그렸다. 그렇게 6개월 걸려 복원도를 완성하고, 이후 논문을 쓰기 시작했는데「사천왕사지 출토 녹유사천왕상의 복원적 고찰」이란 제목의 논문이 후에『미술자료』제25호(1980)에 실렸다. 나의 대표 논문 가운데 하나인 이 논문을 쓰는 동안 사천왕상은 부분적으로나마 전

체상을 파악할 수 있을 정도로 거의 완벽한 상태로 재탄생했고, 통일신라 문화를 화려하게 열어젖힌 걸출한 조각가 양지良志 스님과 나는 영적靈的으로 교류하는 듯했다.

안타까운 점은 새 시대 첫 걸작품의 복원도를 겨우 두 상만 그릴 수 있었다는 점이다. 나머지는 파편이 넉넉지 않아 전체 복원도를 그리기가 불가능했다. 한 점이 파손되었다면 짜맞추기가 쉬우나 틀을 만들어 한 상을 수십 개로 만든 것이라 파편이 중복되어 복원도를 그리기가 매우 어려웠다. 그래도 제법 크기가 큰 충분한 파편들이 있던 두 상의 복원도는 가능했다. 복원도에 비어 있는 부분은 파편이 없어서 그대로 빈 곳으로 남겨두었다. 아무도 몰랐던 통일 초의 기념비적인 조각품의 복원도가 세상에 나타나자 학계에 탄성이 가득했다. 크기는 조금씩 차이가 있으나 대략 높이 90센티미터, 폭 70센티미터, 두께 8센티미터이다.

녹유사천왕상은 표면이 엷은 녹색이어서 세부 파악이 어려워 최근 내가 개발한 채식분석법으로 색을 달리해서 채색함으로써 상의 세부를 분명히 파악할 수 있어서 그대로 싣는다.

그 후 30여 년이 지나 2006년부터 2012년까지 국립경주문화재연구소에서 발굴 조사하며 수많은 파편이 출토되었고 동시에 나의 논문도 새삼 빛을 보게 되었다. 그리고 7년에 걸친 발굴 결과로 수많은 사천왕상 파편이 발견되어 사천왕상들의 완벽한 복원도가 가능하게 되었다. 완벽한 복원도를 바탕으로 채색분석이 가능했는데 그중 하나를 소개한다. 사천왕상은 녹유를 사용해 제작한 것이라 색이 한 가지여서 복원해 놓아도 시각적으로 조형을 파악하는 것이 불가능하다. 그래서 최근에 개발한 해독 방법이 채색분석법이다. 지금까지 15년긴 채색분석법을 통해 2만 점에 가까운 작품을 해독해왔다.

2-25
저자가 복원한 사천왕상 중앙상. 그 당시에는 정면상이지만
세 개의 상 가운데 중앙상인지 몰랐다.

2-26
저자가 복원한 사천왕상 우측상. 물론 당시엔
중앙상을 향한 우측상인지 몰랐다.

2-27
훗날 채색분석한 사천왕상 중앙상

이 채색분석을 통해 단계적으로 분석할 때 먼 훗날 비로소 작품에 대한 설명이 가능해졌다. 나는 문양화文樣化한 작품에서 시작점과 종착점이 있다는 사실을 세계 최초로 발견했고, 이 채석분석을 통해 시작점에서부터 끝에까지 단계적으로 작품 설명이 가능해진다는 것 역시 알아냈다. 이는 세계 미술사학 연구 역사상 처음 있는 일로서 가히 혁명적이라 할만한 일이다. 이러한 채색분석법으로 해독한 사천왕상에 대해 간단히 설명하고자 한다. 원래는 수십 단계를 거쳐 채색분석을 해 실어야 하는데, 지면의 한계로 마지막 단계만 싣는다.

시작점은 먼저 위 양쪽에 있는 '제3영기싹 영기문'이고, 그다음이 '영기창'의 용과 마카라* 이다. 거기에서 모든 조형이 화생化生한다. 사천왕 도상은 허상이고 사천왕상으로부터 강력한 영력이 발산한다는 것이 실상이다. 우리나라 학계에서는 아직도 '안상眼象'이란 이상한 용어를 쓰고 있지만 틀린 용어이다. 나는 영기문으로 이루어진 것이므로 '영기창靈氣窓'이라 부르고자 한다. 틀리면 과감히 버려야 한다. 영기창을 통하여 사천왕상들이 현신하는 장엄한 광경이다.

이처럼 설명하면 아무도 알아듣지 못한다. 사람들이 무엇인지 모를 모든 조형에 나의 이론에 따라 내가 부여한 이름들이고 해석이다. 처음 듣는 설명이고 용어들이지만 차차 알게 될 것이다. 작품의 둥근 위 테는 두 용으로 구성되어 있어서 양쪽 용의 입에서 각각 기둥이 나오고, 밑부분에는 인도의 마카라가 둘 있어서 역시 양쪽 입에서 기둥이 나와 오르고 있어서 용의 입에서 나와 내려오는 기둥과 만나 하나가 된다. 윗부분 두 용이 만나

● 　인도에서 창작된 것으로 한국과 중국의 용에 해당하며, 만물 생성의 근원이므로 입에서 만물 생명이 모두 생겨 나온다.

2-28, 29, 30
사천왕상 중앙상, 그리고 중앙상을 향해 있는 우측상과 좌측상의
파편들을 모은 것

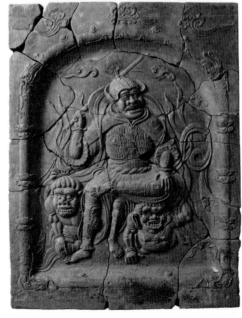

는 자리에서 강력한 영기문, 즉 생명 생성의 근원이 위로 솟구친다. 나는 그 테가 작은 것을 '영기창靈氣窓', 큰 것을 '영기문靈氣門'이라 부르기로 했다. 사천왕상의 경우에는 기둥이 용과 마카라 입에서 생겨나고 있으며 높이가 1미터 가까이 되므로 매우 넓은 공간이어서 영기문이라 부르기로 한다.

중간중간에 있는 빨갛고 둥근 것은 모두 보주다. 보주는 우리가 알고 있는 보석이 아니고 우주를 압축한 것으로 강력한 힘을 가진 것이다. 보주에 내재된 상징이 너무 깊고 커서 그 실상을 파악하려면 오랫동안 배워야 한다. 그 아치 모양 영기문에서 사천왕상이 현신한다. 나는 현신이란 말 대신 지금부터 화생化生이란 말을 쓰고자 한다. 내가 정립한 영기화생론이란 방대한 이론 체계에 따른 것이다. 사천왕상을 보면 두 악귀를 깔고 앉아 있는 모습으로 온몸에서 여러 갈래의 천의가 휘날리고 있다. 왼손으로는 활을 쥐고 있고 오른손으로는 화살을 쥐고 있다. 투구나 갑수, 다리의 부상도 모두 영기문으로 이루어졌고, 악귀마저 영기문으로 영화시켰다. 이런 낯선 용어로 모든 조형을 설명하게 될 줄은 전에는 상상하지도 못했다. 이 작품은 동아시아의 사천왕상 가운데 가장 뛰어난 백미白眉로 꼽을 수 있다.

북방 다문천을 만들지 않은 이유

처음 복원도를 그릴 때는, 이 사천왕상이 목탑의 초층 내부 네 면에 장엄됐으리라 생각했고, 각각 10개 이상 찍어내어 만들었으므로 사찰 내 여러 곳에 봉안했으리라 생각했다. 그런데 일연 스님의 『삼국유사』에는 "토탑하팔부중土塔下八部衆", 즉 '탑 아래 팔부중'이라고 기록하고 있다. 보통 석탑 기단에 팔부중을 조각하기 때문에 문명대 같은 교수는 지금도 기록을 중시하여 아직도 팔부중으로 고집하고 있다.

2-31
목탑기단부: 복원모식도(경주문화재연구소)

　　그런데 발굴이 끝나고 사천왕상의 복원도를 완성하고 발굴단에서
복원한 쌍탑 목조탑의 기단부를 보니, 기단부는 모두 벽전과 부조상으로
이루어졌고, 한 기단부 면의 가운데에 각각 계단을 두고 양쪽에 각각 오
직 3상만 배치했다. 기단 전체를 보면 여덟의 사천왕상이 세트로 배치되
었다는 것을 알게 되었다. 이 뜻밖의 배치에 받은 충격을 잊을 수 없다. 세
상은 중앙상이 정면을 보고 있으며, 좌우상은 얼굴을 좌우로 향하여 역시
방위신임을 알 수 있다. 그런데 북방 다문천을 처음부터 만들지 않았다!
여덟 세트는 모두 같으므로 한 세트 세 상을 채색분석해 보면 다음과 같
으며 사천왕상들 사이의 벽전 무늬도 모두 영기문으로 생명 생성 근원을
상징한다. 그런데 의문은 가장 중요한 북방 다문천을 왜 만들지 않았을까
하는 점이다. 중국에서는 북방 다문천을 중시하여 다문천만 만들어 숭배

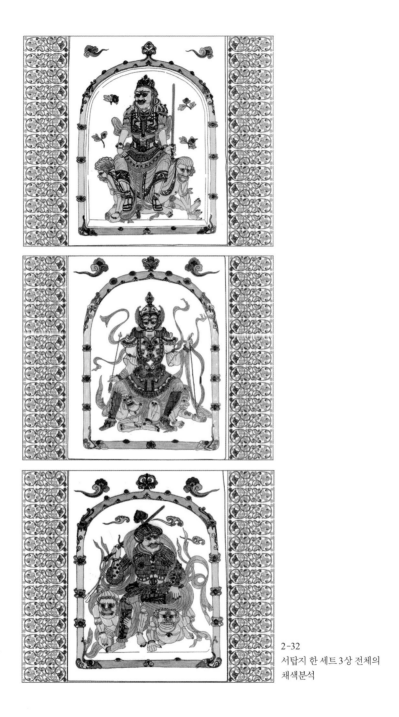

2-32
서탑지 한 세트 3상 전체의
채색분석

일향 강우방의 예술 혁명일지

하는 신앙이 생겨나기도 해 독립적으로 만들기도 한다. 만리장성이라는 대규모 성벽은 북방 흉노의 침입을 막기 위해 쌓은 장벽이 아니었던가. 그래서 북방의 다문천을 중시했다.

사천왕사터 발굴 당시에 〈KBS 역사스페셜〉에서 통일신라 문무왕의 출신을 흉노의 후예라고 하는 방송을 보고 깜짝 놀랐다. 경주에는 왕릉이 많은데, 특히 국민의 숭앙을 받았던 왕릉 앞에는 용부龍趺**위에 비석이 세워져 있다. 그런데 웬일인지 모든 비석을 박살 내서 돌에 새긴 역사 기록을 의도적으로 지우려 했음을 알 수 있다. 크기 2센티미터 정도로 작은 크기로 깨져 있어서 비문을 읽을 수 없다. 단단하고 큰 비석을 그렇게 잘게 깬다는 것은 매우 어렵다. 문서들은 태우면 되지만, 비석은 아예 없앨 수 없고 작게 깨트리는 방법밖에 없다. 증거인멸의 행위다.

왜 그랬는지 항상 의문이었다. 발굴해 보면 작은 파편들 몇 개 출토될 뿐인데 반드시 맨 처음 부분에 성한星漢이 시조로 되어 있다. 박혁거세가 아니고 '成韓', 혹은 '聖韓'이나 '成漢'인데 그는 누구인가가 학계의 관심사였다. 김씨 시조가 김알지金閼智인데, 그 아들이 세한勢漢이어서 성한은 세한의 아버지인 김알지여야 한다. 신화적 인물인 김알지와 세한은 같은 존재로 보아야 한다. 신화화된 인물의 아들이 어찌 존재할 수 있을까. 더욱이 그런 인물이 태조가 될 리 없다. 문무왕 이래 왕들은 모두 비문의 서두에 성한을 태조로 삼고 있다. 그렇다! 바야흐로 김씨 왕조다. 역사서에는 박혁거세가 신라의 시조로 되어 있으나 만일 성한이 김알지와 관련 있다면 새로운 김씨 왕국의 탄생이라 할 것이다.

일찍이 중국은 강력한 흉노족에게 조공을 바쳐야 했고 낮추어서 흉악

●● 흔히 귀부龜趺. 거북 모양 비석대라고 부르나 비석을 세우기 위해 넓은 거북 등 모양을 빌렸을 뿐 모양은 모두 용으로 '용부'라 불러야 한다.

한 이름인 '흉노匈奴'라 불렸지만, 세계사에서는 투르크족이 스텝 지역에 건설한 최초의 제국으로 '훈 제국The Hun Empire'이라 부르고 있으니 그대로 따르는 것이 좋을 듯하다. 만리장성은 훈 제국을 방어하기 위해 천 년이나 걸려 쌓은 성으로, 훈 제국은 기원전 318년부터 기원후 557년까지(비록 때때로 명멸이 있었지만) 875년간 존속했던 제국이었다. 실크로드 무역로를 장악하기 위해 중국과 각축을 벌여왔던 훈 제국의 휴도왕休屠王이 중국과의 전쟁에서 패하고 왕자인 김일제(金日磾, 기원전 134~86)가 포로가 되었지만, 한 무제의 사랑을 받아 산둥반도 지방의 투후(秺侯, 투 지방의 왕)에 봉해진다. 그 후 왕망이 한나라에 대항하여 새 나라를 세웠는데 1년 만에 망하자 왕망을 도왔던 투후의 후예들은 항로를 통해 경상남도 지방으로 망명했다는 이야기다.

역사학자들은 그럴 가능성이 전혀 없다고 잘라 말한다. 그러나 나는 경주에 살면서 품었던 의문들이 단번에 풀리는 듯했다. 태종무열왕이나 김유신의 출세를 생각해 보면, 그 가능성은 열려있다. 그렇게 확신하게 한 것이 바로 사천왕사의 사천왕상이며, 북방 다문천이 없는 불가사의한 사천왕상이다.

삼국을 통일한 문무왕은 새 왕조의 정체성을 정립할 필요를 절감했으리라. 김유신은 신라에 투항한 금관가야 왕족의 후예였으며, 이들은 신라 김씨와 구별하여 신김씨新金氏라 칭했다. 그리고 김춘추 이전까지는 성골聖骨이 왕이 되었는데, 김춘추는 진골眞骨로 왕이 되어 삼국통일의 기초를 마련한 통일신라 최초의 김씨 왕이다. 이런 상황으로 볼 때, 새로운 왕조인 통일신라의 성격을 가늠할 수 있다. 통일을 가능케 했던 종교의식을 베풀었던 사천왕사의 사천왕상을 심혈을 기울여 만들어 창건한 기념비적 국찰인 사천왕사의 기단부에 북방을 방어하는 북방 다문천을 만들지 않은 파격적인 설계는 실로 놀라운 일 아닌가. 그리고 우리나라는 일본처럼 역

사서에 없는 일을 꾸며서 기록한 일이 없었다. 하물며 통일 후 왕릉 비석에 김씨 시조와 관련되어 있지 않은가. 그리고 사천왕사의 사천왕상이 그 진실을 웅변하고 있지 않은가. 문득 통일신라 왕들은 북방 훈 제국의 후예이므로 북쪽을 방위할 필요가 없어서 북방 다문천을 만들지 않았으리라는 생각이 번개처럼 뇌리를 스쳤다. 통일신라 왕조의 첫 왕이 북방의 훈 제국의 후손이므로 북방을 방어할 필요가 없으며, 만일 만든다면 스스로 자신을 공격 대상으로 삼게 되는 것이다.

그나저나 이렇게 뛰어난 조각상을 누가 조각했을까? 『삼국유사』에 양지良志 스님에 관한 이야기가 자세히 실려 있다. 우리나라에 불교미술품이 많지만, 작가의 이름을 알고 있는 작품은 거의 없다. 그런데 이 사천왕상의 작가 이름을 알고 있으니 얼마나 기쁜가. 『삼국유사』 기록에 따르면 오직 선덕여왕 때 자취를 나타냈을 뿐이라 하는데, 사천왕사의 조각품과 기와들은 모두 그의 작품일 가능성이 크다. 그는 선덕여왕 때가 아니라 문무왕 때 자취를 드러낸 예술가이며 고승이었다. 조각가이자 와당의 장인이며, 서예가이자 고승이었고, 걸출한 예술가였던 그는 통일신라 최초의 새로운 미술 양식을 창조한 혜성 같은 존재라 할 수 있다. 사천왕사를 비롯하여 영묘사, 법림사, 석장사 등과 관련하여 장륙존상丈六尊像, 사천왕상, 금강역사 등 많은 조각품을 만들었지만 남은 것이 없어 안타깝다. 더구나 그는 와당의 명장으로 통일 초의 화려한 와당은 그의 출현과 관계가 있을 것이다. 그는 진흙을 잘 다루던 조소彫塑의 대가였다.

사천왕상 복원 작업이 끝나자 1978년 최순우 관장이 서울로 불렀다. 곧 일본으로 다시 떠나라는 것이다. 일본 교토에 다녀온 지 얼마 안 되었는데 또 도쿄국립박물관에 가서 3개월간 연구하라는 것이었다. 다시 비행기를 타고 삭막한 한국의 산하를 내려다보았다.

09 나라국립박물관에서 열린 국제 심포지엄에 참가

도쿄국립박물관에 머물며 가끔 나라국립박물관에 들렀다. 마침 일본 불교미술의 원류를 주제로 국제 심포지엄을 준비하고 있었는데, 중국과 일본 관련 학자들은 있어도 한국은 없었다. 일본 불교미술의 원류는 한국이 아닌가? 한국 학자를 교묘히 배제하고 있는 것이 괘씸했다. 나는 학예부장에게 단호하게 말했다. 한국 측 대표는 나이며 심포지엄에서 발표하겠다고!

일본 교토에서 1년간 공부하고 돌아온 지 얼마 되지 않아 다시 일본의 도쿄국립박물관에서 연구하게 되었다. 나의 책상은 별도의 건물인 호류지 호모쓰칸法隆寺 寶物館에 마련되었다. 그곳에는 1878년에 일본 대표 고찰 호류지로부터 황실에 헌납되었다가 국가로 이관된 보물 300여 점이 수장되어 있었고, 중요 작품들이 전시되어 있다. 나라의 도다이지 쇼소인東大寺 正倉院의 보물은 세계적인 것으로 매년 가을 나라국립박물관에서 전시하여 많은 사람이 몰리는 반면, 호류지 호모쓰칸에는 그보다 시대가 이른 7세기 작품들이 많지만 항시 전시 중이기에 등한시되는 경향이 있다. 그곳에는 일본의 훌륭한 고대 소금동불이 매우 많았다.

한국의 소금불동 조사를 1975년 이래 계속해온 나에겐 매우 중요한

기회가 온 것이다. 20센티미터 내외의 작은 금동불에 관심을 가지게 된 것은 일본 학자 마츠바라 사브로松原三郎 선생의 영향이 컸다. 1966년 출판된 대저『중국불교조각사연구增訂 中國佛教彫刻史研究』에는 소금동불은 물론 대형 석불이나 대형 금동불도 적지 않게 실려 있었는데, 관련 연구가 부족한 우리로서는 선망의 대상이었다. 특히 소금동불은 이동이 쉬워서 여러 나라 사이의 영향 관계를 풀어낼 열쇠가 되는 중요한 작품들이었다. 값비싼 그 책을 1975년 교토에서 샀다.

한국의 불교 조각을 공부하려면 중국의 불상 연구가 필수여서 교토에서 연수할 때부터 한국의 불상과 중국의 불상을 맹렬히 조사해왔다. 그러다 이번에는 일본 불상을 연구할 기회가 온 것이다. 전시 중인 불상들을 사무실로 옮겨 마음껏 사진 찍고 기록했다. 그런데 일본의 고대 금동불은 금색이 별로 밝지 않았고 조형이 우리나라만큼 생명감이 없었다. 그런 가운데 삼국시대 대표 걸작품인 고구려의 '금동 광배(甲寅年 銘, 654년, 광배 뒤에 새겨진 명문)'를 보며 얼마나 환희작약했는지 모른다.

일본의 광배들과 비교할 수 없을 만큼 뛰어났다. 주변 주악천인상奏樂天人像의 천의天衣를 여래로부터 발산하는 힘찬 기운으로 삼았다. 그 천의가 영기문靈氣文임을 안 것은 그로부터 30년이 지난 후였다. 지금도 세계 학계에서는 '天衣, Heavenly Shawl'로 알고 있지만, 여래의 강력한 정신적 기운을 천의의 조형을 빌려 표현한 것이다. 옛 장인들은 어떤 경우든 천인상을 여인이 천의를 두른 현실적 모습으로 표현하지 않았다. 그 모습은 허상이고 실상은 '보주인 여래로부터 발산하는 역동적 기운'이다.

이런 깨달음은 먼 훗날 1999년부터 조금씩 일어나기 시작했다. 나는 도쿄국립박물관 안 별도의 전시관인 동양관東洋館에 자주 가서 인도, 중국, 한국, 동남아 등 동양의 여러 나라 작품들을 조사하기도 했다. 소금동

2-33
삼국시대 대표 걸작 고구려의 광배

일향 강우방의 예술 혁명일지

2-34
고구려 광배 부분 확대

2-35, 36
전 세계 내로라하는 불교미술 전문가들이 참석한
〈일본 불교미술의 원류전〉 심포지엄에서 발표하는 지자

2-37
압출불의 백미, 경주 안압지 출토 불상

불 연구는 그 후 내 불상 연구의 바탕이 되었다.

한 번은 작품 조사차 나라국립박물관에 갔다가 〈일본 불교미술의 원류전〉을 대대적으로 계획하고 있음을 알았다. 전시 일정은 1978년 4월 29일부터 6월 11일까지였는데 국제 심포지엄도 함께 열릴 예정이었다. 동양과 서양의 중진과 원로 학자들이 다수 참여한다는 소식이었는데, 한국 대표로 참가를 부탁한 최순우 선생이 불참한다고 해서 한국 학자가 없다는 것이었다. 최순우 선생의 전공은 도자기이지 불교미술이 아니다. 인도, 중국, 한국 그리고 일본의 대표 작품을 한자리에 모아 보는 특별한 시간이자, 일본 불교미술의 원류(그 원류는 우리나라 삼국시대다)를 주제로 삼고 있으면서 한국 학자를 교묘히 배제하고 있는 것이 괘씸했다. 그만큼 일본 외 한국 학자들을 인정하지 않았다는 심사였다.

나는 학예부장에게 단호하게 말했다. 한국 측 대표는 나이며 심포지엄에서 발표하겠다고! 그리고 이런 상황을 최순우 선생에게 보고했다. 그리하여 나는 '경주 안압지 출토의 불상'을 주제로 심포지엄에서 발표했다. 경주 불상들은 일본의 이른바 압출불押出佛의 원류가 되기 때문에 이를 비교하며 발표했다. 이 불상은 압출불의 백미이다. 풍만한 얼굴과 몸매는 전형적인 8세기 양식이다. 광배는 제1영기싹으로 이루어진 내구內區의 둥근 광배와, 연이은 제3영기싹으로 이루어진 영기문으로 둘려진 외구外區로 구성되어 있고, 그사이에 연이은 작은 영화靈花가 있다. 압출불 가운데 가장 아름답다. 미국, 독일, 영국, 중국 등에서 온 쟁쟁한 불교미술 전공자들이 모인 기념비적인 전시에 따른 심포지엄이었다. 그곳에서 주제 발표를 하고 참석자들과 대화하고 함께 답사하면서 세계의 많은 학자와 교유했다. 젊은 미완의 학자가 처음으로 국제무대에 데뷔하는 기회였다. 그렇게 해서 내 명성은 차츰 세계로 알려지게 됐다.

10 당간지주, 용과의 첫 인연

당간지주는 단순한 돌기둥이 아니다. 보일 듯 말 듯 미묘한
선각의 아름다움이 나를 사로잡았다.

당간지주의 조형에 빠지다

3개월 후에 나는 다시 경주로 돌아왔다. 여전히 이곳저곳 발굴이 진행되
고 있었고, 나의 소금동불 연구도 계속되었다. 내 손으로 직접 소금동불
을 들고 조사한 작품이 1,000점도 넘을 것이다. 경주박물관에 온 지 3년
쯤 지나서 1972년쯤, 나는 영주시청에서 기차 화물로 보낸 무거운 짐을
받았다.

　거칠게 가마니로 둘둘 말아둔 것을 풀어보니 뜻밖에 높이 67센티미
터나 되는, 성덕대왕신종의 용뉴에 버금가는 당당하고 큰 '금동 용두金銅
龍頭'였다. 처음 보는 모양의 용두였는데, 턱 속에 도르래가 달려 있어 직
감적으로 당간지주에 쓰였던 용두임을 알았다. 정성껏 용두의 실측도를

2-38, 39
발용두 전체와 저자의 실측도

2-40
가족과 함께 찾은 동화사 당간지주

그렸다. 그리고 나서 어느 사찰 입구에나 우뚝 서 있는 당幢의 복원을 위해 전국의 당간지주 조사에 나섰다. 3년 동안 전국의 주요 당간지주를 답사하며 사진 촬영은 물론 당간지주의 실측도를 직접 그렸다. 가족과 함께 동화사 당간지주를 찾은 것도, 혹시 이곳 지주 꼭대기에 장엄했던 용두가 아닐까 해서였다.

한편 도르래로 올리고 내린 번幡에 대해서도 깊이 연구했다. 중국과 한국의 불화에 등장하는 당간지주와 번을 열심히 조사해 논문을 쓰기 시작했지만, 전국의 모든 당간지주를 조사한 것이 아니어서 중지한 채 오늘에 이르고 있다. 논문 역시 미완성으로 남아 있다. 당간지주를 실측하면서 단순한 돌기둥이 아니라 보일 듯 말 듯 미묘한 선각의 아름다움이 나를 사로잡았다. 아마도 나처럼 당간지주의 조형미를 체험한 사람은 없으리라. 아무튼 용과의 인연은 이렇게 시작되었다.

11 하버드대학 대학원의
박사 과정에 들다

석사학위도 없고 게다가 학부 평점이 C학점이니 외국 유학은
원천적으로 불가한 상태에서 박사 과정에 초청되었으니, 아마도
하버드대학 역사상 그런 월반은 없었고, 앞으로도 없을 것이다.

하버드대학의 초대

당시 국립경주박물관은 작은 규모의 박물관이라 예산이 얼마 되지 않았
지만 간단한 시굴 정도는 할 수 있어서 단석산斷石山 신선사神仙寺 바닥을
시굴하기 시작했다. 절 이름이 가리키는 것처럼 처음 부처를 받아들일 때
신선으로 인식하려 했음을 알 수 있다. 매우 고졸한 불상들이 고준한 절
벽과 돌기둥에 새겨져 있다.

한참 신선사 터를 시굴하던 1980년 여름 어느 날, 서울에서 전화가
왔다. 급히 미국 클리블랜드박물관으로 떠나라는 것이다. 일본에서 열린
〈한국미술 5000년전〉 순회 전시를 보고 미국에서도 관심이 커져서 3년
계획으로 순회 전시 중이었다. 샌프란시스코에서 시작한 전시는 여러 대

도시를 거쳐 클리블랜드박물관에서 전시 중이었다. 그곳의 전시 책임자로 가게 되었는데, 이미 와 있던 이원복 씨와 합류해 전시를 관리·감독했다. 그다음 행선지는 보스턴박물관이었다.

미국은 초행길이었다. 떠나기 전부터 어쩌면 미국에서 나에게 한국 미술에 대한 강연을 부탁할지도 모른다는 생각이 들었다. 비행기를 타고 가는 중에 「삼국시대와 통일신라 미술의 과도기 양식」이란 논문 주제를 정하고 클리블랜드에 도착하는 대로 영어로 논문을 쓰기 시작했다. 미국 대중을 상대로 일반적인 내용을 소개하긴 싫은지라, 매우 어려운 큰 주제를 잡아 심혈을 기울여 써 내려갔다. 게다가 나는 매번 같은 내용으로 강연하지 않는 성격이라, 대중 강연이라 해도 늘 새로운 주제를 연구하여 강연하는 버릇이 있다. 매일 밤, 선풍기가 있으나 마나 한 찜통 같은 한여름 더위에도 호텔에서 논문을 써나갔다.

클리블랜드박물관에는 특히 인도 불상이 많이 전시되어 있어서 감상할 시간을 자주 가졌다. 전시가 끝나고 보스턴으로 가기 위해 서울에서 온 학예직들과 작품을 포장하기 시작했다. 그런 어느 날 보스턴박물관 얀 폰테인Jan Fontein 관장으로부터 전화가 왔다. 보스턴에서 열리는 국제심포지엄에 참가하지 않겠느냐고.

드디어 예상대로 올 것이 왔구나. 한창 논문을 쓰고 있었고, 준비가 되어 있는지라 참가할 수 있다고 답했다. 보스턴에 도착해 보니 도시 전체가 유럽풍이었고, 크고 작은 여러 박물관이 많아 흥분되었다. 전시를 마치자마자 심포지엄이 열렸다. 최순우 선생님을 비롯해 김원용 교수, 그리고 서양의 한국학 전공자들이 발표했는데, 가장 젊은 내가 마지막 순서였다. 미국에서 조사한 중국 불상과 한국의 불상을 비교하면서 삼국시대와 통일신라시대로 넘어가는 과도기 양식에 대해 발표했다.

일반적으로 심포지엄에서는 새로운 발표가 별로 없다. 그러나 내가 발표한 주제는 특별했고, 이에 프로젝터 두 대를 사용해 작품들을 비교할 수 있도록 했다. 작품들을 비교하지 않으면 아무런 이야기도 할 수 없기 때문이다. 이는 미국에서도 처음 있는 일이라고 했다.

난생처음 영어로 발표하는 자리였지만 당당히 했다. 발표를 마치고 나니 많은 사람이 앞다퉈 다가와 축하의 말을 전하고 악수를 청했다. 무슨 영문인가 했더니, 미국에서는 발표를 잘하면 이렇게 축하를 해준다고 한다. 몇몇 분은 '아름다운 영어beautiful English'였다며 감탄을 전하기도 했다. 심포지엄을 마치고, 그날 저녁 리셉션이 열렸다. 그때 내 발표를 들었던 하버드대학의 존 로젠필드John Rosenfield 교수가 다가와 대뜸 나를 교환 교수Visiting Scholar로 1년간 하버드대학으로 초청하고 싶다고 말했다.

뜻밖의 제안이었다. 오랫동안 일본, 대만, 한국 등 동양의 학생들을 가르쳐온 그가 나의 발표에 감명받아 그날로 당장 초청을 제안한 것이다. 일주일이 지나, 그가 다시 전화를 걸어와 만나자기에 그의 연구실로 갔다. 그가 말하길, 나는 아직 학위가 없으니 박사학위 과정으로 들어오는 것이 어떻겠냐는 것이었다. 나 역시 대학생 신분이 더 좋다고 여겨 박사 과정으로 들어가기로 했는데, 실제로 그 박사 과정에 든 것은 2년이 더 지난 후였다.

보스턴 심포지엄 발표 후 나에 대한 평판이 미국 전역에 퍼졌다. 심포지엄 때 각 지역에서 많은 학자와 대학생들이 찾아왔었고, 로젠필드 교수는 만나는 사람마다 나에 대해 칭찬했기 때문이었다. 세계적으로 유명한 유대계 천재로 알려진 로젠필드 교수의 전공은 원래 인도 불상이었는데, 한국전쟁 때 군인으로 참전해 일본을 방문한 뒤부터는 전공을 일본미술로 바꾸었다.

미국에서의 첫해

나에게 욕심이 없는 것 세 가지가 있다. 하나는 돈에 대한 욕심이고, 둘째는 학위에 대한 욕심이고, 셋째는 감투에 대한 욕심이다. 당시 나는 학부를 졸업한 것이 학력의 전부였고, 게다가 평점마저 C학점이었다. 석사도 거치지 않았으니 어느 외국 대학에도 입학 신청을 할 수 없는 상태였다. 그런데 갑자기 하버드대학 미술사학과 박사 과정이라니, 믿기지 않았다.

유학을 위한 GRE(Graduate Record Examination, 미국의 대학원 입학 자격시험), 토플 등 일체의 기본적인 시험을 면제할 것이니 몸만 오라고 했다. 그해 겨울 경주로 복귀했고, 정든 경주를 떠나 서울로 자리를 옮긴 뒤 2년 후, 1982년 가족과 함께 보스턴으로 향했다. 42세에 대학원생이 되었다. 그런데 막상 가 보니, 나이가 들어 머리가 굳었는지 강의 시간에 한마디도 들리지 않았다.

그 고충을 이루 말로 표현할 수 없었다. 중국과 인도미술에 관한 강의를 들었는데, 사진만 보아도 강의 내용이 그리 들을만한 것이 아닌 것 같았다. 들리지 않는 것이 오히려 다행이라 여겼다. 나는 미술사학과를 다닌 적이 없었기 때문에 우리나라에서도 미술사학 강의를 들은 적이 없었다. 늦깎이에 하버드대학 미술사학과 학생이 되었는데 강의를 듣지 못하니 어찌해야 할까? 이곳에서도 강의를 들을 수 없었으니 평생 미술사학 강의를 한 번도 들은 적이 없는 셈이었다. 그러나 어떤 나라의 미술사학 강의이든 문제가 많다는 것을 알게 된 요즘, 나야말로 오류에 가득 찬 강의에 오염이 덜 된 유일한 사람인 셈이다.

강의실에서 배움을 넓힐 수 없으니, 나는 혼자서 모든 나라의 작품을 조사하는데 몰두할 수밖에 없었다. 그때도 그렇지만, 지금도 동시양을 막론하고 작품 조사가 무엇인지 모르는 미술사학자가 많아서 올바로 실천

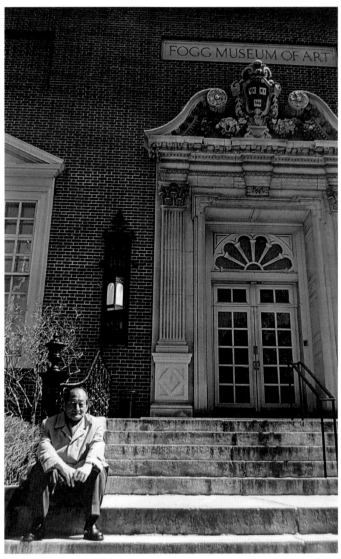

2-41
포그미술관 앞에서 저자

일향 강우방의 예술 혁명일지

하는 이가 드물다. '작품 조사'란 문제의식을 느끼고 자신이 원하는 작품을 선정하고 읽어내는 작업이다. 또한 본 것을 스케치하고 기록하는 중요한 작업이다. 특히 불상 조각은 입체적이라 눈에 보이는 세부 사진을 각도에 따라 여러 면을 사진 촬영하며 읽어내야 한다. 과학자가 시행착오를 거치면서 실험하고 관찰하여 논문을 쓰는 것과 같다.

그러나 세계의 여러 학자를 만나면서 그렇게 인식하는 사람이 거의 없다는 사실을 알았다. 일본은 기계적으로나마 조사하지만 다른 나라 사람들은 거의 하지 않는다. 보이는 것이 없기 때문이라는 것을 후에 알았다. 그러니 일반 사람들은 말해서 무엇하랴. 모든 사람은 문자언어로 기록된 문헌을 뒤적이며 그 안에 정답이 있는 줄 굳게 믿고 있다. 물론 문자언어에 중요한 것이 있지만 치명적인 오류가 많다는 점을 사람들은 모른다. 그 치명적인 오류를 의심하지 않고 믿는 경우가 많다. 특히 미술에 관해 그 정도가 심한 편이어서, 많은 이들이 심각한 오류를 연구 발판으로 삼고 있다는 사실을 알았을 때 나는 경악을 금치 못했다. 불교에서 선종이 불립문자不立文字를 내세워 사상적 혁명을 일으켰듯이, 요즘 조형예술에서 나는 불립문자를 내세워 세계문화사에서 조형을 밝히고 사상적 혁명을 일으키고 있다.

이는 미국에서 연구하면서 더욱 심화되기 시작했다. 예술 작품을 논문이나 저서에 실을 때 세부가 잘 보이도록 크게 실어야 하는데 작게 실어서 전혀 읽을 수 없는 논문이 허다하다. 그런 논문을 읽지 않는다. 논문 작성자도 작품을 읽지 못했음을 알기 때문이다. 지금 돌이켜 보면 늘 정답은 작품 자체에 있음을 알았다.

나는 훌륭한 보스턴박물관, 그리고 하버드대학 미술사학과 전용 도서관과 포그미술관Fogg Museum에서 주로 공부하며 논문을 썼다. 특히 포

2-42, 43
맏아들 인구의 졸업식 때 학교 앞에서 가족들 그리고 하버드대학에서 아내, 딸과 함께

그 미술관은 아늑하여 마치 내 집 같아서 매일 그곳에서 살다시피 했다. 강의를 못 들으니 그 대신에 공부한 내용을 리포트로 제출하는데, 다른 학생들이 A4용지 10여 매를 써서 제출할 때 나는 100매 이상을 써서 냈다. 세 번 교정을 보고 세 번 타이프를 쳐서 리포트 아닌 두 편 가량의 논문을 제출하면 기진하여 하늘이 노랬다. 그렇게 천신만고하며 미국에서의 첫해가 지났다.

12 먼 미국에서 가슴 벅찬 석굴암 연구를 시작하다

경주에 살면서 많은 유적을 답사했다. 석굴암도 몇 번 들어가 밤에 직접
조명하며 촬영하다가 대불大佛을 우러러보면 경건한 마음이 일어나곤
했다. 그래, 이것은 연구의 대상이 아니고 숭배의 대상이라 생각하며
연구하지 않기로 했다. 그러나 이역만리 지구 반대편 미국에서는
괜찮겠다 싶어, 석굴암을 연구하기로 결심했다.

하버드대학은 보스턴시가 아니라 바로 옆의 케임브리지Cambridge시에 자
리 잡고 있다. 유럽풍의 도시여서 고도古都의 느낌이 풍기고, 바로 곁의
아름다운 찰스강을 따라 거닐면 잔잔하게 흐르는 강물처럼 마음이 평온
해지곤 했다.

비록 경주는 시골이라 해도 세계적으로 드문 천 년간의 고도였기 때
문에 그곳에서 체험한 문화적 자부심은 어느 나라에 가든 흔들림이 없었
으며 서양에서 동양의 사상과 예술은 더욱 빛났다. 마침 미국은 티베트의
불교와 미술에 열광적이었다. 심리학자 칼 융의 영향도 적지 않았으리라.
세계에서 모여든 학생들 사이에서 나이가 많은 편이어서 미술사학과 대
학원 학생들은 늘 나를 'Professor Kang'이라 불렀다.

문득 석굴암이 떠올랐다

첫해가 지나도록 박사학위 논문 주제를 잡지 못하고 있었다. 지금까지 조사한 소금동불을 다루어보려고 시도했으나 적합하지 못한 너무 큰 주제여서 일단 접었다. 한 해가 지난 후 나는 미술사학과 도서관에 아침 일찍 나가 깊은 생각에 잠겼다. 어떤 주제를 정할까. 그동안 내가 연구해 온 것은 너무 미미했음을 통감하고 있었다.

문득 석굴암石窟庵이 떠올랐다. 경주에서 가끔 석굴암 내부에 들어가 무릎 꿇고 본존을 우러러보면서 석가여래를 둘러싼 범천과 제석천, 문수보살과 보현보살, 십대 제자들, 십일면 관음보살, 그리고 감실의 불보살 등과 천장의 구조 등을 살폈다. 입구에는 양쪽에 금강역사, 통로 양쪽에는 사천왕상 등이 있어서 불교의 중요한 도상들이 망라되어 질서정연하게 자리 잡고 있었다.

본존의 모습은 너무도 조형이 완벽하여 저절로 신심이 나게 했다. 갈 때마다 석굴암의 불상들은 신앙의 대상이지, 이리저리 재고 문제들을 따지고 드는 학문의 연구 대상이 아니라는 생각이 들었다. 때때로 토함산을 올라 석굴암에 들어가 명상은 했을지언정, 연구의 대상이 아니기에 석굴암 관련 논문도 전혀 읽지 않았다. 그러나 지금은 지구 반대쪽 이역만리에 있는지라, 먼 거리감이 있으므로 여기에서 석굴암을 연구 대상으로 삼아도 괜찮을 것이라는 생각이 들었다. 이제 석굴암 연구를 시작하리라. 이 결정을 로젠필드 교수에게 전하니 매우 기뻐했다. 그러나 어디에서부터 시작해야 한단 말인가. 국내에는 석굴암을 본격적으로 연구하여 낸 성과가 거의 없었다.

일반적으로 불상 연구자는 석굴암에서 불상만 연구하지, 건축은 연구하지 않는다. 더욱이 건축과 조각과의 관계도 추구하지 않는다. 나는

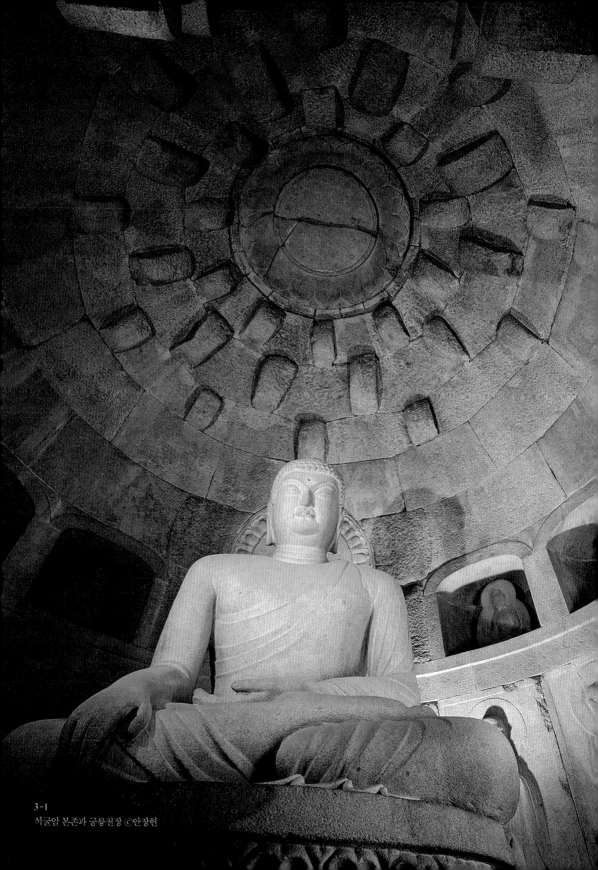

3-1
석굴암 본존과 궁륭천장 ⓒ안장헌

석굴암의 불상 조각과 건축을 반드시 함께 연구해야 한다고 생각했다. 왜냐하면 석굴암 본존을 먼저 만들고 건축의 규모가 정해졌으리라 생각했기 때문이다.

그렇다면 석굴암 본존의 크기는 반드시 무엇에 의거했을 것이라는 생각이 번개처럼 스쳐 갔다. 우선 나는 요네다 미요지米田美代治의 『조선상대건축의 연구朝鮮上代建築の研究』(교토대학교, 1944)에서 석굴암 건축에 관련한 논문들을 읽기 시작했다. 그리 긴 논문들은 아니나 간결한 논문이 나의 마음을 사로잡았다. 우선 요네다 미요지의 성실성이 믿음을 더했다. 그는 처음으로 신라시대 건축가들이 석굴암 건축을 어떤 의도로 설계했는지 복원을 시도했는데 매우 설득력이 있었다.

그는 '1:√2'라는 비례 원리를 찾아내어 석굴암 건축의 입면도와 평면도를 분석했는데 그 연구 성과에 깊이 감동했다. 평소 비례에 관심이 많았던 차에 그런 논문을 만났기 때문이다.

일본에서 연수할 때 비례에 관한 책을 주섬주섬 모았지만, 기하학적 문제라 이해 못 할 부분이 많았다. 동양에서는 '1:√2'의 비례를 흔히 썼으며, 서양에서는 이른바 '황금비례'를 흔히 썼다는 것도 알게 되었다. 서양의 기하학자들은 그리스의 파르테논 신전의 평면도가 황금비례로 되어 있음을 밝혔는데, 동양에서는 서양 지향적 성격이 강해서 아무 건축이나 아름다우면 무조건 황금비례로 설계되었다고 무책임하게 말하고 있다. 즉 이상적 비례를 황금비례로 알고 마구 사용하고 있다. 형태의 아름다움은 비례에서 비롯된다는 중요한 점을 사람들은 지나치고 있다. 그래서 나는 요네다 미요지가 찾아낸 비례의 원리를 바탕으로 그 이론을 더욱 심화시키면서 석굴암 건축의 연구를 이어갔다. 요네다 미요시는 건축가였으므로 건축의 범주에서 불상을 다루려고 했으나 나는 불상 연구자여서인

지 불상의 크기가 석굴암 전체를 결정했으리라 생각했다.

그는 불상의 비례도 나름으로 분석했는데 그 이론만은 따를 수 없었다. 그는 건축 연구자이지 불상 연구자는 아니었다. 그런데 그는 고맙게도 20세기 초 일본과 한국에서 쓰던 곡척曲尺으로 불상의 부분을 쟀으며, 그 치수를 자세히 중국 당나라 시대에 썼던 자로 환산해 놓았다. 통일신라 때는 당척唐尺을 써서 불상의 각 부분 크기를 정했으므로, 당척으로 환원한 숫자가 매우 중요함을 예감했다. 요네다에 따르면, 석굴암 본존의 높이를 당척으로 환산하면 좌상 높이는 1장 1척 5촌, 어깨 폭은 6척 6촌, 무릎 폭은 8척 8촌이 되는데 이런 숫자가 반드시 어디에 근거했을 것이라 확신했다.

비례는 석굴암 연구의 출발점

어느 날 대학원 학생들을 모아 놓고 불상 관련 논문을 읽을 때 숫자가 보이면 무조건 나에게 전화하라고 했다. 곡척이니 당척이니 하는 도량형을 서양 학생들은 이해하기 어려우므로 설명하지 않았다. 물론 나도 열심히 찾았지만, 너무 막막해서 엄두가 나지 않았다. 흔히 여래상은 장륙상丈六像, 즉 1장 6척, 약 5미터로 입상을 만들어야 한다는 규범이 있다. 지금 석굴암 본존은 좌상에다가 높이가 3미터 50센티미터여서 그 이론과도 맞지 않는다. 그러나 장륙상을 좌상 높이로 추측해 보면 석굴암 본존좌상은 입상으로 서게 될 때 5미터가 넘으므로 대불大佛로 불러야 한다. 즉 장륙상보다 더 크면 대불로 불러야 한다고 일본 학계에서는 통용되고 있었다.

여러 가지 궁리 중이었는데, 어느 날 그레이스 엔 씨로부터 전화가 왔다. 그 역시 나처럼 나이 들어 대만에서 유학 온 여성으로 나와 함께 록펠러 재단으로부터 장학금을 받고 있었고, 중국 당나라 조각을 연구하고

3-2
석굴암 본존 항마촉지인 ⓒ안장헌

있어서 자주 만나는 편이었다.

어느 날 늦은 밤에 그로부터 전화가 왔다. 당나라 현장법사 (602?~664)가 인도를 순례하면서 쓴 『대당서역기大唐西域記』를 읽다가 알 수 없는 숫자를 보았다고 했다. 빨리 숫자를 읽어달라고 소리쳤다. 엔 씨 는 다음과 같이 숫자를 읽어주었다. "여래좌상의 높이 1장 1척 5촌, 양 무 릎 폭 8척 8촌, 어깨 폭 6척 2촌." 나는 귀를 의심했다. 어찌하여 『대당서 역기』에 기록된 보드가야 마하보리사大正覺寺의 정각상 크기가 신라의 경주 토함산 석굴암 본존의 크기와 이리도 같단 말인가!

싯다르타 태자가 정각을 이룬 보드가야에 훗날 마하보리사를 짓고 소조로 불상을 만들었다고 하는데, 지금은 불상이 남아 있지 않다. 그러 나 현장의 기록에서 보다시피 그 당시에는 남아 있어서 싯다르타 태자가 동쪽을 향해 대모지신大母地神을 불러 악마를 항복시키는, 촉지항마인觸 地降魔印을 수인으로 취하고 새벽에 정각을 완성했다는 정황이 여실히 드 러나 있다. 바로 그 모습을 토함산 석굴암의 석가여래가 그대로 충실히 반영하고 있지 않은가. 석굴암 본존은 오른손을 내려 검지로 땅을 가리키 며 대모지신을 불러 자신이 정각을 이루었음을 증명케 하는데, 이렇게 뚜 렷하게 촉지인을 표현한 예를 다른 나라에서도 아직 보지 못했다. 신라인 들은 인도의 그 현장에 가서 조사한 것이 아니라 현장의 『대당서역기』를 읽고 그 크기와 도상과 향방을 그대로 따른 것이다.

나는 뛸 듯이 기뻤다. 석굴암을 연구하기로 결심한 지 얼마 되지 않 아 이처럼 가슴 뛰는 출발점을 찾았으니 석굴암 연구의 시작은 순탄하게 첫발을 내딛게 됐다. 곧 그 내용을 기본 자료로 국내에 알려야겠다고 생 각하고 국립중앙박물관에서 내는 『미술자료』에 발표했다. 모두가 이 출 발점을 바탕으로 연구하기를 바라는 마음이었다. 이런 발견은 나의 공로

가 아니다. 다만 내가 처음으로 발견했을 뿐이다. 그리고 인도미술을 연구했으므로 석굴암과 관련한 두 편의 논문을 써서 리포트로 제출했다. 로젠필드 교수는 감동한 듯했다. 인도 힌두서書에서 찾은 모든 비례 자료를 로젠필드 교수가 달라고 해서 드렸다. 아마도 힌두교에서 비롯된 인도미술의 비례 문제는 세계에서 내가 처음 다루었을 것이다.

그러나 나는 통일신라뿐만 아니라, 우리나라는 물론 세계에서 으뜸가는 석굴암의 건축과 조각 연구를 하버드대학에서 마무리하지 않았다. 박사학위 논문은 국내에서도 쓸 수 있었다. 미국에는 도시마다 큰 박물관이 있어서 작품 조사가 내겐 더 절실했고 중요했다. 보스턴 박물관, 뉴욕의 메트로폴리탄 박물관과 뉴욕 현대 미술관, 워싱턴DC의 후리어 미술관, 필라델피아 박물관, 클리블랜드 박물관, LA 카운티 박물관, 샌프란시스코 동양미술 박물관, 캐나다의 로열 온타리오 박물관 등을 다니며 작품 조사에 몰입했다. 메트로폴리탄 박물관은 몇 번이고 가서 중국, 인도 등 동양 미술품뿐만 아니라 오세아니아 원주민 미술품에 큰 감명을 받기도 했다. 박사학위 논문을 쓰느라 다른 모든 것을 잃을 수는 없었다. 그래서 박사학위 논문 쓰기를 중지했다.

필생의 작업이 될 석굴암

한 해 더 연장한 3년의 미국 생활은 계속됐고, 석굴암 연구는 귀국 후에도 계속됐다. 두 편의 논문만 쓰면 석굴암 연구는 마무리되어 책으로 출판될 것이다. 수많은 문제점을 찾아냈고 정답을 찾아냈다. 필생의 작업이 된 셈이다.

사람들은 박사학위가 아깝지 않느냐고 하지만 나는 조금도 후회가

3-3
오늘날의 저자를 만든 최순우 선생 ⓒ내셔널트러스트 문화유산기금

없다. 만일 박사학위에 연연했다면 오늘날의 내가 없었을 것이다. 이미 말했듯이 평생 학위에 대한 욕심은 조금도 없었다. 학위는 학사뿐이고 평점이 C인데도 세계 명문 대학의 미술사학과 박사 과정의 마지막 시험까지 치르며 마치지 않았던가. 하버드대학 동창회 모임이 서울에서 있을 때마다 항상 초청되어도 가지 않았다. 사람들은 내가 하버드대학교에서 그렇게 치열하게 연구한 줄 모르고 있으며 학위를 받지 않아 실망하고 있는 눈치다. 그러나 나는 오늘날 '조형언어 기호학의 창시자'가 되어 세계 미술사학을 선도할 뿐 아니라, 기호학의 한계를 지적하고 새로운 지평을 열고 있다.

한편 최순우 관장이 나의 미국 유학 생활을 공무원 파견으로 처리하여 봉급이 나왔다. 1년 더 연장하고 싶다고 말씀 올렸더니 허락했다. 최순우 관장은 항상 은덕을 베풀었는데, 그 덕분에 외국에서 오랫동안 공부할 기회를 여러 번 얻었다. 가까이 모실 기회가 많지 않았으나, 오늘날의 나를 만들어 준 분이다. 아무리 큰 실수를 해도 항상 온화한 미소만 지으며 화를 낸 적이 없었다. 그런데 내가 미국에서 공부하고 귀국하기 한 해 전에 타계하셨다. 1984년 12월 18일, 향년 68세. 미국 생활 중에 가끔 전화를 드렸는데 마지막 통화에서 말이 어눌해짐을 느꼈다. 1985년 여름, 3년간 매일 극적인 체험을 하며 미국 유학을 마치고 마침내 귀국했다.

석굴암 연구는 계속되어 간간이 논문들을 써 왔지만, 아직 독립된 저서로 내지 못하고 있다. 마지막 두 편의 논문을 써야 한다. 하나는 석굴암 천장의 돔이 어떻게 짜였는지에 대한 논문이다. 서양에서 로마 시내에 기둥이 없는 돔Dome을 건축하기 시작하여 그 이후 수많은 돔 건축을 남기고 있다.

그런데 석굴암의 돔, 즉 궁륭은 아시아에서는 최초임을 떠올렸을 때 그 감격은 형언할 수 없었다. 즉 동양에서는 통일신라 8세기에 서양의 돔

영향을 받지 않고, 다루기 쉬운 대리석이 아닌 다루기 매우 어려운 화강암으로 독립 건축한 궁륭을 그 당시엔 세계 최초로 창조했음을 알았다. 경주에서 오래 살았으므로 그 구성 원리를 파악할 수 있었다. 그래서 이탈리아의 건축가 필립포 브루넬레스키(Filippo Brunelleschi, 1377~1446)는 고대 로마의 건축 유적 현장을 다니며 독학으로 건축과 구축 기술을 공부하여 마침내 피렌체 대성당의 천장을 돔으로 구성하는 데 성공했다. 그것은 건축의 혁명이었다. 그는 회화에서 원근법遠近法도 처음으로 선보였다. 돔이란 새로운 공간 개념을 창조한 브루넬레스키를 공부하기 시작해 석굴암의 궁륭과 비교하려 했으나 아직 논문으로 쓰지 못하고 있다.

또 하나의 논문은 나의 영기화생론 정립 과정에서 문득 깨달은 궁륭 내부의 엄청난 상징이었다. 이것은 동서양 건축을 연구해 추출한 것인데, '대우주에 충만한 영기'로 결론짓던 중에 석굴암石窟庵에서도 그것을 발견해 매우 놀라기도 했다. 이 또한 그 해석 과정이 길어서 어떻게 전개할지 구상 중이다. 최근까지도 여러 가지 작업이 넘쳐서 두 논문을 완성하지 못하고 있다.

통일신라 석굴암의 건축을 누가 설계하고 시공했는지 어떤 기록도 없다. 그러나 비록 15세기 로마의 피렌체 대성당의 건축과 비교할 수 없으나, 8세기에 독창적 궁륭 구조를 신라 건축의 바탕으로 창조했을 뿐만 아니라 그 빼어난 상징성으로 궁륭 천장의 구조가 더 빛나고 있다. 피렌체 대성당의 돔 건축엔 놀라운 기술이 있으나 상징성은 석굴암 궁륭과 비교할 바가 못 된다. 논문에서 자세히 다룰 것이다.

두 논문의 구상은 지금 83세의 나이에 이르도록 마음속에서 계속 자라고 있다.

3

문자 너머에서 찾은
'비밀코드,

13 불교미술 연구에 몰두,
첫 논문집 내다

첫 논문집은 3쇄를 찍었다. 논문집은 대중적이 아니어서 보통 500부 내지
1,000부를 찍고 만다. 논문집 3쇄란 그리 흔한 예가 아니었다.

오랜 미국 생활을 마치고 한국으로 돌아오며 국립경주박물관에서 서울의
국립중앙박물관으로 자리를 옮겼다. 귀국해 보니 국립중앙박물관의 분위
기는 적막강산이었다. 생동감이 없이 고요했다. 정부청사가 과천으로 옮기
자 중앙청(조선총독부 건물)이 비게 되었다. 현재 국립민속박물관 건물에서
중앙청으로 이전하도록 결정되었는데 1년밖에 남지 않았음에도 아무도
이전 준비를 하지 않고 있어서 한병삼 관장께 서둘러야 한다고 재촉했다.

1985년 여름에 즉시 준비가 시작되어 마치 전시 상황으로 돌입한
듯했다. 5층은 연구실로, 1층은 사무실로 삼았다. 전시 공간이 매우 넓어
진 데다가 고고학은 2층, 미술사학은 3·4층에 전시해야 했으므로 내가
해야 할 일이 매우 많았다. 작품 선정, 패널 원고, 카드 작성, 진열실 재정

비, 진열장 배치, 도록 원고와 편집 등 할 일이 태산 같았다. 전시 기획 경험이 없는 사람들은 아무 관심을 두지 않았을뿐더러 전공이 없는 사람들은 할 수 있는 일이 하나도 없었다. 원고 교정 볼 사람들도 몇 명 없었다. 박물관에서 전시의 중요성은 매우 크다.

석굴암, 번, 경주 남산…발표되는 논문들

천신만고 끝에 이전 개관을 해놓고, 1986년에 미술부장이 되었으며 학문 연구에 매진했다. 매년 중요한 논문을 지속적으로 써나갔다. 매년 한 편의 올바른 논문을 쓴다는 것은 쉬운 일이 아니다. 한 편의 논문을 발표하기까지 몇 년의 기초 작업 없이는 불가능하다. 사람들은 저서를 중히 여기지만 실은 뛰어난 논문의 가치가 더 크다.

1987년 「석굴암 건축에 응용된 조화調和의 문門」이란 논문을 『미술자료』 제38호에 발표했다. 석굴암에 관한 본격적 연구의 신호탄이었다. 건축에서 비례의 개념은 절대적으로 중요함을 간파하고 비례 공부를 열심히 했다. 불상 연구자는 건축에는 거의 관심이 없다. 그러나 석굴암에서 건축이 그 건축의 중심에 있는 불상 조각과 불가분의 관계가 있음을 알고, 석굴암 건축을 연구한 결과, 15년 후 한국 사찰 건축의 공포栱包 구성 요소와 상징 구조를 밝히면서 한국 건축에 눈 뜨기 시작했다. 그 후 동양을 넘어 서양 건축에도 눈 뜨게 되어 서양 학자들과 교유하고 아테네와 파리 등지에서 학회 발표도 했다. 아마도 동양의 학자가 서양 건축의 본질을 파악하고 그에 따라 서양 건축사에 큰 오류를 발견한다는 것은 상상도 할 수 없으리라.

건축에 있어서 시대에 따라 비례의 전개가 달라지는데, 그 작도 과

정에서 처음 생기는 비례가 '1:√2'다. 프랑스 말로 이 비례를 'la porte d'harmonie', 즉 '조화의 문'이라 부른다. 단지 그런 비례의 원리가 석굴암의 건축에 응용되었다는 것을 요네다 미요지가 밝혔지만 나는 그것을 더 깊이 연구해 불교사상과 연결했다. 조화調和란 사상적으로도 절대적으로 중요한 개념으로 불교사상에서는 원융圓融이라 부른다. 화엄사상의 '하나가 모두이고 모두가 하나'라는 '일즉다 다즉일一卽多 多卽一'도 조화의 세계다.

1987년에 「통일신라 법당法幢의 복원적 고찰」을 『김원용 정년퇴임 기념 논총』에 발표했다. 법당이란 것은 온전히 남아 있는 것이 없어서 완전히 잊힌, 통일신라시대에 처음으로 만들어진 기념비적 조형예술품이다. 사찰 입구에 깃대를 높이 세우고 맨 위에 용의 머리를 두고 도르래를 장치하여 긴 번幡을 휘날리게 함으로써 절 입구를 장엄했던 것이다. 전혀 전모를 모르다가 영주 출토 금동 용두를 보고 복원을 시도해 본 것이다. 그러나 어떤 번을 걸었는지 도저히 알 수 없었다. 통일신라시대에 모든 사찰 입구에는 법당이 서 있었으나, 지금은 석조 지주 둘만이 서 있을 뿐이다.

1987년 「경주남산론」을 『경주 남산』(강운구 사진집)에 실었다. 경주 남산의 석불을 전체적으로 다룬 최초의 논문이다. 공저 성격을 띤 책으로, 살펴보니 실려야 할 석불 사진들이 많아 이를 보완하고 내 논문도 실었다. 경주 남산은 의외로 넓고 깊어서 경주에 살지 않고는 전체 유적을 답사하기 어렵다. 계절마다 시간에 따라 태양이 조명하는 석불의 얼굴 모습도 다르고 옷 주름도 다르다. 서울에 살면서 가끔 와서는 남산의 유적을 올바로 체험할 수 없다. 신라 경주의 유적이나 작품을 완벽히 체험하려면 그곳에서 살아야 한다. 신라 천 년 수도 경주에서 오래 살면서 문화유산과 자연환경을 함께 체험했으므로 백제 지역에 가서 작품들을 보면 삼국

간의 문화적 특성과 차이를 한눈에 확연히 파악할 수 있었다.

경주 남산은 하루에 한 계곡밖에 오르지 못한다. 서라벌 중심에 자리 잡은 거대한 남산은 계곡마다 석불을 만들어 세우거나 바위에 조각한 마애불이 매우 많아 자연과 조형예술 작품의 관계를 깊이 생각하게 된다. 특히 바위는 만물 생성의 근원이라는 것을 훗날 민화民畵에서 분명히 깨쳤으나, 이미 경주 남산 바위에서 불상들이 현신하는 모습을 수없이 체험했다. 바위는 예부터 예배의 대상이었는데 바로 그 바위에 여래를 새겨 예배의 대상으로 삼았으니 경주 남산에서 고대 애니미즘과 고등 종교의 관계를 체험할 수 있었다. 신라 천 년의 불상이 이처럼 한 산에 집약된 것은 오직 이곳뿐이다.

1988년 「통일신라 고려철불의 편년 시론」을 『미술자료』 제41호에 발표했다. 원래 이 철불鐵佛은 고려시대 것으로 여겨왔으나, 어느 날 철불이 범상치 않게 보이기 시작했다. 철불은 통일신라시대 말기와 고려시대에 성행한 것으로 알고 있었다. 그러나 자세히 조사한 결과 철불은 이미 통일신라시대 성기에 만들어졌음을 알았다. 이에 통일신라 8세기 중엽의 대표작 가운데 하나로 그 철불을 자리 잡게 한 논문을 쓰게 되었다. 얼굴의 표현 방법이나 옷 주름 등 기운 생동하는 모습이 조형성이 뛰어나 토함산 석굴암에 비견할 수 있는 명작으로 조명받기 시작했다. 더불어 철불의 제작기법도 자세히 다루었다.

1989년 「한국비로자나불상의 성립과 전개」를 『미술자료』 제44호에 발표했다. 여래형 비로자나불상은 신라 말에 처음 만들어졌다고 생각해 왔으나, 이미 776년에 만들어졌음을 증명했다. 보살형 비로자나불은 중국이나 일본에 많으나, 이런 여래형 비로자나불이 통일신라의 창안이었으며 왜 이런 형식의 비로자나불이 나타났는지 다루어본 것이다.

그보다 앞서 리움미술관 소장 〈신라화엄경변상도〉에는 보살형 비로

3-4
전 보원사지 철불좌상, 8세기, 통일신라시대

일향 강우방의 예술 혁명일지

자나불 삼존 형식이 나타나 있는데, 보살형이든 여래형이든 지권인智拳印을 맺은 비로자나불은 현재까지 중국보다 우리나라에서 훨씬 일찍 나타난 것으로 파악되며 지속적으로 성행했다. 비로자나불이란 법신불法身佛로서 절대적 진리인 만큼 불상으로 조성될 수 없는 것이나 차차 불상으로 만들어져 예배 대상으로 삼기 시작했음을 알 수 있었다. 법신法身과 보신報身, 그리고 화신化身이라는 삼신사상三身思想을 미국 유학 시절 열심히 공부하며 수많은 여래나 보살들의 계보를 나름 정리할 수 있었다. 우리나라에서 성립된 여래형 비로자나불은 독자적 불상 전개이므로 조각사 전체로 다루고 싶었지만 고려시대와 조선시대는 체계적으로 다루지 못했다.

1990년, 〈삼국시대 불상 조각 전시〉를 기획했다. 이미 말한 것처럼 기획전은 박물관의 존재 이유이며 연구 성과의 꽃이다. 박물관의 생명은 기획전이라는 신념을 늘 가지고 있었다. 5~6년 동안 한 사람이 특정한 주제로 맹렬히 연구하면서 그 연구 성과에 따라 전시를 기획해야 하므로, 기획전이란 한국 미술사학이나 고고학을 한 단계 끌어 올리는 중요한 사명을 띤다. 나는 불교미술이 시작하는 고구려, 백제, 신라 등 삼국의 금동불을 모두 모아 편년함으로써 고구려와 백제와 신라의 미술 양식이 서로 다름을 정립하려고 노력했다.

특히 세 나라의 무덤 형식과 부장품의 성격이 크게 다른 만큼, 삼국시대의 불교 조각 양식도 각각 특징을 가지고 있으리라 확신했다. 그동안 동양의 소금동불 수천 점을 직접 손으로 들어보고 세밀히 조사하고 사진 찍었던 체험이 있는지라, 삼국시대 금동불을 모두 모아 전시를 기획했다. 작은 금동불은 높이가 20센티 내외로 너무 작고 단순하여 불상의 본질을 파악하기 가장 어려운 조각품인 줄을 그 당시에는 전혀 알 수 없었다.

첫 논문집 '원융과 조화'

마침내 1990년, 제1 논문집『원융과 조화』가 열화당에서 출간됐다. 경주, 일본, 미국, 서울 등에서 공부하고 논문 쓴 것을 모은 첫 논문집이다. 15년 동안 쓴 논문이 520페이지에 이르는 대저로 세상에 모습을 나타냈고 당시 평이 매우 좋았다. 어려서 출가하여 10여 년 동안 탄허 스님을 시봉하다가 환속, 불교 서적을 출간하고 있는 윤창화 민족사 대표는『근현대 한국불교 명저 58선』에서 다음과 같이 평했다.

"강우방의『원융과 조화』는 중수필重隨筆 형식의 시론試論 30여 편과 논문 10여 편, 그리고 600여 점의 도판이 수록되어 있는데, 주로 삼국시대에서 통일신라시대, 즉 6세기에서 10세기 사이에 조성된 불교 조각(불상)에 대한 연구가 주축을 이루고 있다. 미술적 고찰은 물론 교리적(종교학적) 해석까지 시도하고 있는 과감하고 대담한 책이다.

특히 1부 '한국미술사 방법론 서설'에 수록되어 있는 글 가운데 「미술사학의 독자적 방법론」, 「불교 조각과 종교적 체험」, 「불상 조각의 원리」, 「미술사학의 대상」, 「본질과 현상」, 「존재와 생성」, 「상대의 탐구」, 「불교와 예술 표현의 자유」, 「실존적 자각과 정각正覺」, 「자아의 탐구」 등 중수필 형식의 글은 불상 연구에 대한 그의 관점과 삶, 학문 세계를 잘 나타내 주고 있는 글이다.

이러한 글들은 문장도 매우 아름다운 데다가 철학적 함의를 담고 있어서 독자로 하여금 경탄을 금치 못하게 하며, 그냥 한 편의 수필로 읽어도 좋은 글이다. 더구나 불교 예술에 대한 철학적 탐구는 저자가 추구하는 학문적 과제로서 이런 시도는 처음이라고 할 수 있다. 그는 다음과 같이 불상 조각을 새로운 시각에서 볼 필요가 있다고 말하고 있다. '불교 조각은 불교의 신앙과 사상의 구상화이다. 불교 조각의 양식 변화에서는 시

대 양식이 가장 중요한 만큼, 그것은 불교의 신앙과 사상 및 사건의 전개, 즉 불교사와 밀접한 관계를 맺고 있다. 그러나 양식 파악에 있어서 그에 못지않게 중요한 일은 불교 사상의 본질을 이해하는 것이다. 그것은 개인적 혹은 시대적인 종교 체험과 관련되며, 이것이 불교 조각의 형식과 양식에 근본적 영향을 끼쳐 왔기 때문에 미술사가도 불교의 본질에 접근하려는 노력을 게을리해서는 안 된다.'

더 나아가 이렇게 주장한다. '불상은 부처를 조각한 것이다. 여래를 조각한 것이다. 깨달은 자를 형상화한 것이다. 그러므로 조각에 있어서의 양감量感, 면面, 표면 구조 등 조형언어를 통하여 부처가 무엇인지 그 본질을 파악할 수 있다고 믿는다. 조각이야말로 경전보다도 더 직접적인 불

3-5
첫 논문집 『원융과 조화』 표지

교 사상의 표현이라고 생각한다. 가장 추상적인 개념이 가장 물질적인 것으로 구체화한 것이 불상이기 때문이다. 그 조형언어를 바로 읽을 줄 알게 되었을 때, 부처의 본질에도 닿을 수 있다고 확신한다.'

그는 또 예술에 대해서도 다음과 같이 정의한다. '예술은 창조의 세계이다. 끊임없는 창조의 작업이다. 자연과 현실을 변형시켜 새로운 질서를 만드는 작업이다. 그러므로 이미 고정된 문자의 개념으로는 끊임없이 고정된 개념들을 깨뜨리고 고정된 틀에서 벗어나려는 예술의 창조적 세계를 표현하기 어렵다. 그것은 선종禪宗이 문자로 엮는 개념을 부단히 거부하는 작업과 근본적으로 같은 것이다. 그러므로 예술의 창작 행위는 끊임없이 개혁적이고 초극적이다.'

그는 종교 예술의 본질에 대하여 다음과 같이 말한다. '동양에 있어서 관념의 형상화가 종교 예술의 본질이다. 관념은 궁극에는 현실이 된다. 우리가 행복한 삶을 추구하면 노력에 따라 그것을 얻게 된다. 정신적인 자비심은 윤택한 생활을 가져온다. 천국을 늘 상상하고 염원하면 천국이 실현된다. 그처럼 관념들, 숭고하고 아름다운 관념들은 신神들이 되고, 그것은 인간의 형상을 띠고 만들어진다. 관세음보살은 자비이고, 문수보살은 지혜이고, 아미타여래는 무한한 생명이다.' '수많은 부처가 시대의 부침을 타고 무량하게 만들어졌다. 한 국가의 부처가, 한 마을의 부처가, 한 개인의 부처가 만들어졌다. 조그만 금동불은 개인의 부처님이다. 무량한 중생들은 제각기 다른 근기와 소원을 지녔으므로 거기에 맞는 무량한 부처를 만들었던 것이다. 결국 그 하나하나의 부처는 우리 개개의 반영이다. 마음의 반영이다. 거울이다. 바로 그 부처들은 우리들이다. 우리들은 부처들이다.'

불교미술과 예술에 대한 그의 개성미 넘치는 독특한 정의는 마치 한

구句의 명언을 감상하는 느낌이다. 또한 그는 불교에 대한 이해, 교리 사상적인 이해도 매우 높다. 불상에 투영된 불교 교의敎義에 대한 해석도 매우 명확하고 분명하다. 추상적이고 관념적인 이해가 아니라 구체적인 이해이다."

이 첫 논문집은 3쇄를 찍었다. 논문집은 대중적이 아니어서 보통 500부 내지 1,000부를 찍고 만다. 논문집 3쇄란 그리 흔한 예가 아니었다. 특히 스님들에게 널리 읽혔다고 들었으며, 스님 중에 나를 알아보는 경우가 많은 까닭이었다.

14 불교철학을 품은 불교미술 기획전들

내가 기획한 전시들 〈불사리장엄전〉과 〈김홍도전〉 등
박물관 생활에서 큰 주제로 기획전을 연다는 것은 큰 행운이다.
그런데 불교미술을 알려면 불교를 체험해야 한다.

첫 논문집을 낸 후 평생 처음으로 위장이 아파서 잠을 자지 못했다. 5층 아파트에서 누워 있는데 창밖에 이르러 탐스럽게 흰 목련이 피어 있었다. 그래서 매년 4월 목련이 필 무렵이면 첫 위통이 연상된다. 목련 봉오리, 조금 핀 봉오리 그리고 활짝 핀 봉오리 등 그 목련들을 스케치했다. 그려 보니 연꽃과 비슷한 아름다운 곡선의 꽃잎이어서 목련이란 이름이 생긴 것임을 알았다.

그 이래 만성 위염으로 정착된 위장병은 그 이후 조금도 낫지 않고 오늘날에 이르고 있다. 뇌와 위는 직결되어 있다고 한다. 위가 매우 예민한 것은 어렸을 때부터 알았으나 병으로 되지는 않았으며 첫 논문집을 내고부터 그랬으니 무슨 관련이 있는지 모르겠다.

나를 살린 경전 『금강경』

〈불사리장엄전佛舍利莊嚴展〉이란 야심찬 전시를 1991년에 기획했다. 전국의 탑에서 발견된 일체의 사리 관련 작품들을 수집했다. 전국에 흩어져 있는 작품들을 광범위하게 조사해 박물관 수장고에 모두 모아 두고 전시 준비에 들어갔다. 사리의 중요성을 깨달으며 기획하게 되었으나, 당시 특별한 병이 생긴 것도 아닌데 식사도 못 할 만큼 몸이 매우 좋지 않았다. 사리기를 본격적으로 연구한 적이 없어서 다른 학자가 쓴 논문 가운데 훌륭한 것이 있으면 실을 생각이었다.

몇몇 논문을 읽어보니 자료 수집에 그친 것이라 내가 직접 쓰기로 했다. 몸이 좋지 않은 상태라 100매 정도 써서 싣기로 하고 논문을 써나가기로 했다. 불상, 불화, 중요한 사리기들, 석탑 등은 이미 오래전부터 공부해 온 터라 감히 펜을 들었던 것이다. 사리를 중심으로 이루어진 다양한 사리기와 관련 문제들을 다루다 보니 무려 원고지 700매를 쓰게 되었다. 사리장엄의 본격적 연구의 신호탄을 올린 것이지만, 그 후에 이루어진 연구는 세분화되어 오직 사리기만을 다루어 오히려 퇴보된 듯하다.

논문을 쓰면서 나의 마음은 매우 고양되어 있었다. 사리 연구는 사리기라는 건축적 요소, 사리병의 다양한 형태, 그리고 무엇보다도 불탑의 연구가 선행되어야 한다. 그러지 않고 사리기의 형식만을 다루는 연구는 생명이 길 수 없다고 생각했다. 그때만 해도 학계에서는 왕궁리 석탑과 발견 사리기 일괄을 고려 것으로 다루고 있었다. 나는 탑 비례의 미감이 백제의 정림사 석탑이나 익산 미륵사 석탑과 같아서 백제탑으로 홀로 주장해 왔었다.

붓글씨를 써 본 나는 그 탑에서 빌견한 금은판경金銀板經에 놋을새김으로 표현된 『금강반야바라밀다심경』 전문全文이 뛰어난 백제의 글씨임

3-6
금은판경金銀板經『금강반야바라밀다심경』

일향 강우방의 예술 혁명일지

을 알아볼 수 있었다. 그 당시 모든 학자가 반응이 없었지만 따르는 학자들이 나타나기 시작했고, 그 후 30년 만에 익산 미륵사 탑에서 사리기가 발견되었을 때 나의 주장을 입증하게 되어 매우 기뻤다.

그런데 그 경전을 만난 것은 이후 나의 삶을 지배했다. 『금강경』 전문을 새긴 기법도 뛰어났고 글씨도 삼국시대 글씨 가운데 단연 백미였다. 그런데 동양 어느 나라도 탑에 법신사리인 불경을 봉안했을 때 난해한 『금강경』 같은 최승의 경전을 봉안하지 않고 일반적으로 다라니같은 경전을 납입한다.

그러니 백제는 얼마나 고고한 나라인가. 마음속으로 감탄하며 백제인들은 『금강경』을 이해했는데 나라고 읽기 어려운 경전일까, 생각하며 『금강경』을 사서 읽기 시작했다. 매우 어려워 신소천이 주석한 『금강경』을 읽다 보니 주석이 번거로워 경전만 있는 얇은 책을 사서 항상 몸에 지니고 어디서든 읽었다. 여러 번 반복하면서, 깊은 이해는 가지 않았지만 매우 감동적이었다. 특히 누구나 다 아는 사구게는 삶뿐만 아니라 불상 연구에 큰 도움이 되었다.

제1구게 무릇 형상이 있는 것은 모두가 다 허망하다. 만약 모든 형상을 형상 아닌 것으로 보면, 곧 여래를 보리라.

제2구게 응당 색에 머물러서 마음을 내지 말며, 마땅히 성-향-미-촉-법에 머물러서 마음을 내지 말 것이요, 응당 머문 바 없이 그 마음을 낼지니라.

제3구게 만약 색신으로 나를 보거나 음성으로써 나를 구하면,

이 사람은 사도를 행함이라. 능히 여래를 보지 못하리라.

제4구게　일체의 함이 있는 법(유의법-현상계)은 꿈과 같고, 환영
과 물거품 같으며 그림자 같으며, 이슬과 같고 또한 번개와도
같으니, 응당 이와 같이 관할지니라.

이 사구게를 마음에 새기고 살았다. 경전을 항상 몸에 지니며 얼마나 반
복해서 읽고 높은 하늘을 올려다보았는지 모른다. 몇 해 전에 갑자기 『금
강경』 사구게 생각이 나서 우리나라에서 가장 훌륭한 서예가인 이용윤
여사에게 부탁하여 글씨를 받았다. 멋진 제4구게였다.

국내 첫 감로탱 화집 출간

어느 날, 미국의 아시아 소사이어티 갤러리The Asia Society Gallery의 데싸이
관장이 방문해 한국미술전을 열고 싶은데 주제를 정해 달라고 했다. 나는
조선시대 영조와 정조에 걸친 시기가 18세기 마지막 문예부흥기라 할 수
있으니, 당시의 작품들로 기획하는 것이 어떠냐고 제안했고 모두의 동의
를 얻었다. 정양모 씨와 나는 모든 장르에 걸친 작품들을 선정했다.

특히 정조는 모두가 알다시피 정조대왕이라 부를 정도로 세종대왕
에 비견할 수 있을 만큼 위대한 분이었다. 정양모 씨와 김홍남 씨(당시 아시
아 소사이어티 갤러리에서 근무하고 있었다)와 함께 몇 년 동안 준비했다. 1994년
한 달 동안 그곳에서 머물며 전시를 지휘해 전시를 마치고 개막식 전에
귀국했다.

그런데 출품작품 가운데 내가 선정한 특이한 불화가 있었다. 바로

3-7
국내 최초 감로탱 연구 도록 겸 저서 『감로탱』. 사람들은 도면이 많으면 도록이라 부르지만,
국내외 모든 감로탱을 직접 촬영하되 세무를 자세히 찍는 자체가 연구의 성과임을 모른다.

'감로탱'이었다. 우리나라에만 있는 불화로 대웅전 왼쪽에 걸며 천도재를 치를 때의 장면을 불화로 그린 것이다. 그 불화가 다른 불화와 다른 점은 하단에 현실에서 여러 가지 사건으로 죽는 장면을 그렸으며, 중단에는 감로단과 그 중앙에 아귀를 그려 넣은 점이다. 불화에 현실을 표현해 부분적으로 배치한 것은 감로탱*이 유일하다.

전시 준비는 4년 정도 걸렸던 것으로 기억한다. 도록에 실릴 글을 준비하는데 18세기 미술에 그리 밝지 못하여 우선 시선을 사로잡은 감로탱을 연구하기로 했다. 그러나 당시 감로탱에 관한 종합적인 연구 성과가 전혀 없어서 난감했다. 우선 다른 감로탱을 본 적이 없어서 수많은 감로탱을 보아야 전시 도록에 논문을 쓸 수 있지 않겠는가. 전국의 모든 사찰의 감로탱을 조사해야 한다! 그로부터 3년 동안 우리나라 전국 사찰은 물론, 이른 시기의 16세기 감로탱은 일본에 있으므로 현지에 가서 모두 조사했다. 그제야 논문을 쓸 수 있었고 마침내 자료가 모두 수집되었다. 자료가 너무 많아 혼자서는 감당키 어려워서 1995년 미술부 학예사인 김승희 님과 함께 공저로 타블로이드판 500페이지에 이르는 대大 저서를 낼 수 있었다.

당시 미술사학 관련 저서로는 24만 원이란 고가였지만 독자의 뜨거운 호응으로 모두가 찬탄했으며 곧 절판되었다. 15년 후에 새 자료를 추가하여 증보판을 출간했다. 뒤늦게 이 저서를 본 어느 민속학자는 감로탱이 우리나라 민속학의 보고寶庫라고 놀라워했다. 왜냐하면 하단부에 현실적 인간들의 삶의 모습들이 빠짐없이 표현되어 있었기 때문이다.

● 영혼을 천도하는 불교의식에 사용된 불화. 의식 중 '아귀(중생의 고통을 집약한 존재)'에게 감로甘露를 베푼다는 뜻으로 감로도라고도 한다.

단원 김홍도 회화 전시 기획

1995년 어느 날, 호암미술관의 김재열 부관장이 나를 찾아와 호암미술관과 국립중앙박물관 소장의 단원 김홍도 그림을 모아 호암미술관에서 전시하자고 제의했다. 그러니까 국립중앙박물관 소장품을 내달라는 셈이었다. 회화 전공은 아니지만, 언젠가 단원 김홍도의 그림을 모두 모아 전시하는 것이 나의 꿈 가운데 하나였기 때문에 이렇게 말했다. "김군, 김홍도 회화 전시는 호암미술관에서 할 성격이 아니다. 두 기관과 간송미술관 소장품, 그리고 개인 소장품들을 하나도 빠짐없이 수집해서 국립중앙박물관에서 대대적으로 전시해야 한다"라고 설득했다.

그런데 문제는 간송미술관이었다. 김홍도의 주요 작품들이 많으나 그곳의 실장인 최완수 씨의 고집은 누구도 꺾을 수 없다는 것을 알고 있기 때문이다. 국립중앙박물관에는 한두 점 정도는 가능해도 수십 점 회화 작품은 국립박물관이라 해도 절대로 출품하지 않을 것임을 알고 있었다. 그러나 나의 집념도 그에 지지 않는다. 한 번 찾아가 기획전에 간송미술관 김홍도 그림을 함께 전시하되 주최를 세 박물관으로 하자고 제의했지만 단칼에 거절당했다. 얼마 후 다시 가서 간청했으나 역시 거절당했다. 며칠 후 다시 가서 세 번째로 그 전시회의 중요성을 강조하여 설득해서 마침내 간송미술관 소장 김홍도 그림 전부를 대여받는 데 성공했다. 세 기관의 학자들이 힘을 합하여 기획한 전시회는 대성공이었다.

당시 김홍도 연구를 오주석 군에게 맡겼다. 그는 책임감이 강한 사람이라 김홍도에 관한 자료들을 모으고 새로 밝히기도 하면서 김홍도의 인격을 존경하게 될 정도가 되었고, 그 시대의 문예부흥을 꿈꾸었던 정조대왕에 대해서도 깊은 관심을 기울이게 됐다.

나는 회화 전공으로 알려지지 않았으므로 앞으로 나서지 않았다. 그

러나 국립중앙박물관에서 김홍도에 대한 심포지엄이 있었을 때 나도 김홍도 그림 양식에 대해 발표한 적이 있다. 세부 사진들이 사람들에게 감명을 준 모양이었다. 확대해서 살펴보면 단원이 얼마나 능숙한 필치로 그림을 그렸는지 알 수 있다. 오주석 군의 나의 제자나 다름없는 훌륭한 학자였다. 안타깝게도 2005년 백혈병으로 타계했지만, 김홍도 탄신 250주년 기념 특별전 논고집을 저본으로 한『단원 김홍도』(솔, 2015)를 남겼다.

사람들은 안휘준 씨나 최완수 씨를 오주석 군의 스승으로 알고 있으나 그들과는 학문 태도가 달라 그들을 떠나 나를 스승처럼 대했고, 나도 그를 제자처럼 대했다. 그의 선후배들이 그의 학문을 기리어 유고집을 내려 했을 때, 유고간행위원장으로 나를 택한 것을 보면 알 수 있다. 그는 한때 대부분 간송미술관에서 공부했는데도 의외로 나를 택했다. 그런데 김홍도 그림 가운데 스님이나 관음보살 등이 그려진 이른바 도석화道釋畵가 적지 않은데 그 필치가 나의 마음을 흔들었다. 신선을 그릴 때와 보살을 그릴 때 필치가 일반 문인화와 매우 달랐다. 특히 〈절노도해도折蘆渡海圖〉, 〈염불서승도念佛西昇圖〉, 〈남해관음도南海觀音圖〉, 〈노승염송도老僧念誦圖〉 등은 나를 매료시켰는데, 기운생동하는 바로 그 표현 방법 때문이었다. 그의 필력은 아무도 따라가지 못하리라. 오주석 군은 김홍도를 기리는 마음이 너무 커서 가야금도 배울 정도였다. 그는 김홍도가 되고 싶었던 것이다.

불교를 철학하고 체험하라

이렇게 1990년 전반은 매우 바쁜 나날이었다. 기획전을 강조하는 까닭은, 연구 성과에 따라 기획전을 계획하므로 그런 전시를 열 때마다 미술사학이 한층 높이 발전해 나가기 때문이다. 요즘은 교수들은 물론 학생들

3-8
〈남해관음도〉, 간송미술관 소장

도 답사를 등한히 하고 작품 조사를 우선시하지 않을뿐더러 심지어 사진기도 가지고 있지 않은 경우가 허다하다. 사진기는 미술사학의 가장 강력한 연구 도구다. 이는 마치 천문학자가 천문대에서 천문 망원경으로 천문을 보지 않는 것과 같다. 망원경을 통해서 천문을 읽지 않은 천문학자들은 만인의 지탄을 받을 것이다.

사진기의 렌즈를 통해 조형예술 작품들을 관찰한다는 진실을 모르는 모든 분야의 미술사학자들도 마찬가지다. 대부분이 도록을 보거나 인터넷을 검색하여 자료를 수집하고 논문을 쓰고 있으니 안타깝기 그지없다. 그것은 과학자가 실험을 하지 않고 논문을 쓰는 것과 같다. 그런데 그런 절대적 필요성조차 인식하고 있지 못하므로 학생들을 어찌 가르칠 수 있단 말인가.

무엇보다 불교미술 연구자들이 불교철학이나 불교신앙을 연구하지 않는다는 것은 심각한 문제다. 불교미술은 불교철학이나 불교신앙의 산물이다. 단지 불경을 읽어서 도상과 관계있는 구절을 인용하는 것으로 끝나서는 안 된다. '불교를 철학해야 한다.' 불교철학을 지식으로 받아들이는 것이 아니라 체험해야 한다. 불교신앙도 마찬가지다.

그렇지 않고는 2,000년 동안 연면히 이어져 온 한국미술의 어떤 작품도 올바로 해석할 수 없다. 대부분이 문헌 기록이나 기왕의 논문에 의존한다. 그러나 미술사학의 연구 대상은 조형예술 작품들이다. 불교의 예술 작품들은 현실에서 볼 수 없는 형태들인데도 현실에서 비슷한 것을 찾아서 설명하고 있으니 완벽한 오류를 범하고 있는 셈이다. 그렇게 연구해서 논문을 쓸수록 오류만 켜켜이 쌓여갈 것이다. 솔직히 말하면 사람들에게는 불교미술이 전혀 보이지 않는다. 나 역시 작품에 근거를 둔 관찰과 사색에 이어, 훗날 고구려 벽화를 풀어내면서 비로소 불교 예술품들이 보

이기 시작했다고 고백한다. 그 이전에는 보이는 것이 전혀 없었다고 해도 과언이 아니다.

이러한 연구 바탕에서 훗날 문양에서 사상思想을 도출해낼 수 있었다. 예술 작품들에서 사상과 철학을 발견한 세계 최초의 학자로 기록될 것이다. 이리하여 미술사가에서 철학자의 면모를 갖추게 되어 이른바 '영기화생론靈氣化生論'이란 이론을 정립하기에 이르렀다.

15 50년의 연구 성과를
선보인 전시회

이 자서전을 쓰는 동안 내 학문과 예술의 세계를 총정리하는 특별한
전시가 열렸다. 전시관 1층은 유적을 답사하고 작품을 조사하며 찍은
사진들, 2층은 최근 성취한 조형언어를 발견하고 해독하며 세계
미술품들을 채색분석한 과정을 보여주는 미증유의 전시였다.

가장 숨 가빴던 1990년대 후반기의 이야기는 미루어야겠다. 2000년부터
전시가 열린 2020년까지 내 삶과 학문에 예상치 못한 격변기였으며, 나
개인에 끝나지 않고 한국을 넘어 동양으로, 동양을 넘어 서양으로 파문이
퍼져 간 이야기는 나의 자서전의 시작이나 다름이 없다. 그러나 그 '위대
한 시작'은 자서전의 마지막 부분에서 다루어야 하나 이 글을 쓰고 있는
와중에 그 전시가 열리게 되었으니 앞당겨 쓰도록 하겠다.

 국립중앙박물관 건물(중앙청 건물)을 허물어버리자는 김영삼 대통령
의 무지한 용단은 문화에는 전혀 관심 밖이라 가능했다. 그 찬반 논쟁 과
정에 놓인 국립중앙박물관에서 대혼란의 중심에 서 있던 나는, 2000년에

퇴임하고 이화여대 미술사학과 대학원의 초빙교수로 자리를 옮겨 강단에 서게 되었다. 불상 조각을 중심으로 연구해 온 그 이후의 학문적 변화는 매일매일 드라마와 같았다. 특히 2000년부터 2020년까지 20년간 이룩한 연구 성과는 세계를 변화시킬 수 있는 엄청난 것이었다.

50년 연구 성과를 보여줄 기회

1970년부터 2020년까지 지난 50년간의 모든 연구 성과를 전시로 보여줄 기회가 갑자기 찾아왔다. 2019년 6월 국립문화재연구소 아카이브에 국립중앙박물관 시절 30년 동안 찍은 슬라이드 7만 점을 기증하기로 서명했다. 그 계기로 대전에서 전시를 열기로 했었는데, 이를 거절하고 서울에서 열기를 요청해서 개인전 성격의 전시를 열게 되었다.

전시회가 안국동 인사아트센터 1층과 2층, 각각 100평씩 모두 200평을 쓰는 대규모 전시로 확정됐다. 2020년 1월 9일 개막하고 20일에 끝나는 전시를 어떻게 기획하고 전시할 것인지, 누구도 쉽사리 짐작하지 못했다. 사진을 찍어보지 않은 사람은 슬라이드 7만 점이 얼마나 많은지 알 수 없다.

국립중앙박물관 생활 30년 동안 직접 찍은 이 사진 자료들은, 물론 고대 삼국시대 불상 조각을 중심으로 관련된 일본 불상과 중국 불상들이 주류를 이루고 있으나 당시 워낙 다방면에 관심이 넓었던 터라 건축이나 회화, 금속공예 등 광범위한 분야를 포함하고 있다. 세계 여러 나라의 여러 장르를 촬영한 것도 포함되었다. 당시 나는 서양의 근현대 미술에도 매우 심취되어 있었다. 2000년에 들어와 강단에서 학생들을 가르치며 학문적 혁명이 일어나 오늘날에 이르렀는데, 그런 모든 과정을 전시했다.

3-9
1970년부터 2020년까지 지난 50년 연구 성과를 선보인 전시회

개인적으로는 가슴 벅찬 일이지만 누가 나를 도와줄 것이며 막대한 경비는 어찌할 것인가. 수많은 전시를 기획해 왔지만 나를 주제로 전시를 기획하려 하니 웬만큼 잘 준비하지 않으면 감동을 주지 못할 것이란 생각이었다.

불교신자나 불교학자들도 불교미술에 큰 관심을 가질 필요가 있다. 스님들은 대부분 불교미술에 등한하다. 내가 불교조각과 불교회화들 각각 한 점은 한 권의 경전이라고 저서를 내고 강조해도 무슨 말인지 모르는 듯하다. 불교경전에 미술에 대한 언급이 없어서일지도 모른다. 대개 사람은 문자언어로 된 문헌이나 논문들을 무조건 신뢰하는 경향이 있다. 그러나 예술 작품 자체를 중히 여기는 나의 연구 태도는 마침내 조형언어를 세계 최초로 발견해 나가고 있었다. 이 자서전은 어쩌면 불상 조각이나 불상 회화에서 어떻게 조형언어를 찾아냈는지 그 극적인 과정을 쓰는 것이라 해도 좋을 것이다.

일반적으로 조형언어라고 하면, 점-선-면-입체 등을 말하지만, 내가 찾은 조형언어는 문자언어와 맞먹는 아니 문자언어보다 훨씬 역사가 오래된 것이다. 문자언어가 밝히는 진리와는 내용이 다르다는 것을 입증하고 있기에 널리 검증되면 세기적 발견이 되고 무의식의 무한한 확장이 되리라 감히 말할 수 있을 것이다.

말이 사진전이지 평생의 연구 성과를 시각적으로 한 번에 보여주는 회고전의 성격을 띠고 있었다. 슬라이드 7만 장에서 우선 500장을 엄선하고 다시 그중에서 300장을 선정했다. 사진을 분류하고 프린트해서 거는 게 아니라, 빔으로 쏘아 사진들을 천천히 감상하도록 하는 새로운 전시 방법을 택했다. 사진으로 프린트해서 거는 것은 몇 점 되지 않았다.

아마도 1층의 가장 중요한 사진들은 석굴암 불상 조각이었다. 그 사

진들은 내가 직접 조명하여 찍은 사진들이기 때문이다. 아마도 경주 생활에서 가장 기뻤던 작업이었을 것이다. 석굴암 주지스님의 특별한 배려로 3일 동안 밤샘하며 찍은 것으로, 석굴암 연구자가 직접 찍은 것이니만큼 사진작가들이 촬영한 사진들보다도 특별한 가치가 있을 것이다.

불상 조각을 평생 연구했으므로 조명을 어떻게 하면 불상의 본질을 포착할 수 있는지는 나 자신이 누구보다 잘 알고 있을 것이다. 그 모든 작품은 화강암을 조각한 것이므로 색이 한 가지여서 파악이 그리 쉽지 않다. 일반적으로 중국은 불상을 점토로 이루어진 사암으로 만들든 석회암으로 조각하든 항상 채색한다. 그러나 우리나라에서는 조각들을 입자가 큰 화강암으로 조각했으므로 정교하게 조각할 수도 없고 채색도 할 수 없어서 하얀색 조각에 순전히 양감量感으로만 승부를 하게 된 것이 오히려 한국의 불상 조각이 세계에서 가장 큰 감동을 주는 까닭일 것이다.

그러나 솔직히 말하면 1층 전시장의 작품들은 2000년까지 본질적으로 안 것이 거의 없었다는 사실을 고백하지 않을 수 없다. 그런 새로운 작업은 2000년 이후에 이루어진 것이기 때문이다. 그 내용들은 이제부터 서술할 이후의 내용에서 조심스럽게 다루어질 것이다. '조심스럽게'라고 말한 것은 너무도 혁명적이라 쉽게 받아들일 수 없으리라 생각하기 때문이다.

혁명적인 사건, 조형언어의 발견

2층 전시장은 우리가 미처 알지 못했던 조형들, 이른바 '문양文樣'들인데 그 모든 문양은 각각 이름이 없는지라 내가 직접 '영기문靈氣文'이란 이름을 붙였다. 연구해보니 뜻밖에도 생명 생성이 끊임없이 전개하는 만물 생성의 근원이 되는 조형이었다. 영기문을 알게 되면서 불상 조각이나 불상

회화의 모든 것이 풀렸다. 보주에서 온갖 영기문이 생겨나 만물 생성의 근원이 되듯, 용의 입에서 온갖 영기문이 생겨 나와 만물 생성의 근원이 되듯, 여래의 정수리에서 보주가 무량하게 나오고 그 보주에서 온갖 영기문이 생겨 나와 만물 생성의 근원이 됨을 깨달았다. 그리하여 전시장 2층에서는 눈부신 여래의 세계가 펼쳐진 셈이다. 앞으로 전개할 조형예술의 혁명적 사건을 이 전시를 통해 조금이나마 체험해두는 것도 좋았으리라.

사람들은 문자언어로 된 문헌이나 논문을 먼저 읽고 신뢰한다. 그러나 내가 조형언어의 존재를 세계에서 처음으로 알아내고, 그 조형언어는 문자언어와 마찬가지로 정확한 문법 체계를 지니고 있음을 찾아냈을 때, 우리가 체험하여 온 세계가 전혀 다르게 보이고 있음을 깨달았을 때, 그로부터 새로운 시대가 도래하고 있음을 알아차릴 수 있었다. 우리가 신뢰해 온 문자언어로 된 문헌, 심지어 불교경전도 석가여래가 직접 설한 것이 아니요, 뛰어난 인간 보살이 기록한 인류 지혜의 축적임을 알았다.

더 나아가 그 기록에는 옳은 것이 있고 그릇된 것도 있음을 알았다. 조형언어로 된 조형예술품은 5,000년 역사의 문자언어보다 훨씬 더 오래전인 300만 년의 역사를 지니고 있을뿐더러, 문자언어가 표현하는 진리와 조형언어가 전하는 진리가 다르다는 것도 알게 됐다. 예를 들어 문자가 없던 문명의 발생 시기에 이루어진 조형언어에 이미 절대적 진리가 표현되어 있었고, 인도의 산치대탑에 이미 불교를 넘어서는 보편적인 풍부한 진리의 표현들이 가득 차 있음을 알 수 있다.

사람들은 어려서부터 문자언어를 배워서 커서는 문헌들을 읽어내고 있지만, 조형언어를 배운 적은 전혀 없었다. 세계 어느 학자도 그 존재조차 모르고 있다. 그런데 '조형언어로 된 조형예술품의 본질'이 문양에 손상되지 않은 채 고스란히 살아 있으니 얼마나 다행한 일인가. 문양이 무

엇인지 모르니 사람들이 읽지도 못하고 잘못된 설명도 하지 않아 원형 그대로 살아 있는 기적이 일어나고 있다. 그러나 '문자언어로 된 문헌'들은 이미 첨삭이 가해지고 오류가 더해져 큰 혼란이 일어나고 있으니 인간의 비극 아닌가. 문자언어로 표현할 수 없는 진리가 조형언어로 고스란히 표현되어 있으니 조형예술품이 21세기에 절대적 순수한 상태로 출현하는 사건이 나의 연구실에서 일어나고 있다.

더구나 문자언어는 나라마다, 민족마다, 시대마다 달라서 배우고 익히기 쉽지 않다. 반면 조형언어는 나라와 민족, 시대마다 글자가 같으며 문법도 같음을 알아냈으니, 이제야말로 동서양 어디에도 국한되지 않는 세계의 르네상스가 가능하게 됐다. 서양의 르네상스는 유럽문화 정신의 원형인 그리스 조형 원리의 부활을 꾀했으나, 내가 말하는 것은 300만 년 동안 잃어버리고 잊어버린 조형의 상징을 되살리는 인류 역사상 가장 위대한 작업이니, 이로써 인류가 하나 됨을 증명하고 '세계의 르네상스'가 태동하리라 확신한다.

사람들은 영기문이라는 조형언어를 배우지 아니하고 영기문 운운하고, 영기문을 익히는 채색분석을 한 점도 하지 않고 보편적 진리인 영기화생론을 이해하려 드니 안타까울 뿐이다. 그만큼 인간은 오류로 가득 찬 문자언어에 영혼이 오염되어 있어서 그 질곡에서 한 걸음도 벗어나지 못하고 있다. 조형예술품이야말로 인류를 구원할 수 있는 유일한 탈출구임을 어찌 알 것인가. 그저 장식 미술이라고 치부하고 전혀 읽지 못하는, 이른바 문양에 절대적·보편적 진리가 내포되어 있는 줄을 누가 알았으랴.

문자에만 기대면 알지 못하는 것들

사람들은 무엇을 알려면 먼저 도서관으로 달려가 문제를 알아내려 한다. 그러나 박물관이나 미술관에는 가지 않는다. 가 보아도 온통 무엇인지 보이지도 않고 알 수도 없어서 자주 가지 않는다. 그리고 도서관에서 불교미술에 관한 책을 읽지만, 그 기록에 오류가 많은 줄 전혀 알아차리지 못한다. 불교경전에는 위경僞經이 많다. 그러나 사람들은 어느 것이 위경이고 어느 것이 아닌지 가리지 못한다. 원래 경전에는 어느 것이 석가여래가 직접 설한 것인지 의견이 구구하다. 예를 들면 『화엄경』은 석가여래가 직접 설한 내용이 아니다. 아무리 제자들이 구전으로 내려온 것을 설명한 것이라 해도 석가여래의 본의가 아닐 수도 있다.

그래도 그 핵심은 석가여래의 설이라 믿고 있지만, 확실히 모른다. 그 때문일까. 선종의 흥기興起는 모든 경전을 거부하고 스스로 깨치기를 강조하여 불교사에서 가장 놀라운 혁명이 일어난다. 경전도 읽지 않고 예배 대상인 불상도 거부하여 목불은 불살라버리기도 한다. 이런 혼란 속에 오히려 불교미술에 절대적 진리가 숨겨져 있음을, 단순한 그림이라고 다들 낮추어 보며 관심을 두지 않는 불교미술에 절대적 진리가 표현되었음을 알게 된 것은 불교사에서 가장 특기할 만한 사건이라 확신한다.

누구나 다 아는 염화미소拈華微笑란 말이 있다. 말로 통하지 아니하고 마음에서 마음으로 전하는 것을 일컫는 말로 '염화시중拈華示衆의 미소'가 유명하다. 석가모니불이 이심전심以心傳心으로 불법의 진리를 전해 준 이야기로 선禪의 기원을 설명하기 위해 예부터 전해오는 이야기다. 석가모니가 영산회靈山會에서 연꽃 한 송이를 대중에게 보이자 마하가섭만이 그 뜻을 깨닫고 미소를 지음으로 그에게 불교의 진리를 전해 주었다고 하는 데서 유래한다. 이로부터 선을 염화시중의 미소, 또는 이심전심의

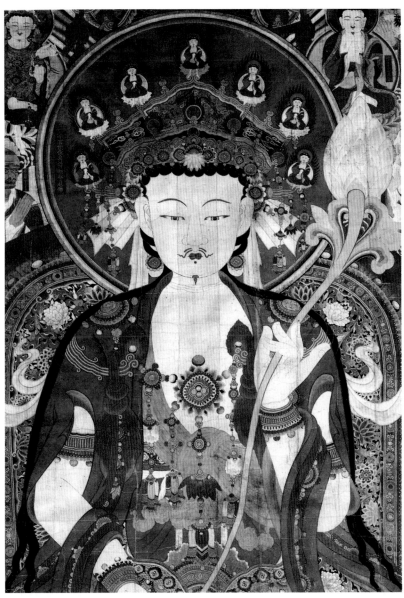

3-10
〈공주 마곡사 괘불탱〉

비법이라 표현하기 시작했다.

이 내용은『대범천왕문불결의경大梵天王問佛決疑經』에 기록되어 있으나 위경이다. 그러나 바로 염화미소란 말 때문에, 그 이야기에 나오는 연화 때문에 사람들은 연꽃에 열광하는 것 같다. 불상 조각이나 불상 회화에 보이는 연꽃은 누구나 의심하지 않으나 연꽃이 아니다. 이것은 매우 중대한 주제이므로 계속되는 글에서 자세히 다루려고 한다. 바로 이 위경 때문에 불상 회화에 보이는 꽃은 모두 연꽃이라는 오류를 범하고 있다. 예를 들면 마곡사 괘불을 보자. 여래가 들고 있는 꽃은 연꽃이 아니다. 봉오리가 연봉같이 보이지만 모든 꽃봉오리는 그런 모양을 취하고 있다. 여래가 들고 있는 꽃은 연꽃이 아니라는 것은 다음 기회에 자세히 설명할 것이다.

관세음보살 본심미묘 육자대명왕진언觀世音菩薩 本心微妙 六字大明王眞言, 육자대명왕다라니六字大明王陀羅尼, 옹 마니 파드메 홍(산스크리트어: ꥦꥪ, 한국 한자: 唵麼抳鉢訥銘吽) 등은 불교의『천수경』에 나오는 관세음보살의 진언이다. 이 주문을 모르는 불자가 없다. 밀교를 비롯하여 불교에서 사용되는 주문 가운데 하나이다. 한국에서는 성철 스님이 50년 전에 '옴 마니 반메 훔'이 아니라 '옹 마니 파드메 홍'이라는 범어 그대로의 발음으로 고쳐 부르기를 설파했으나, 따르는 사람이 거의 없다. 그런데 성철 스님도 그 참된 의미를 모르고 있다. 문자적인 뜻은 '옹, 연꽃 속에 있는 보석이여, 홍'으로서 관세음보살을 부르는 주문이다. 이 주문에 대해서는 온갖 이상한 해석이 난무하고 있다. 달라이 라마도 이 주문을 열심히 대중에게 권했지만 역시 의미를 알 수 없는 주문으로 이해했다.

어느 날 나는 그 주문을 풀었다. 풀지 말아야 하는 주문을 푼 것은 죄가 되는가.〈연꽃 속에 있는 보석이여!〉에서 보석을 보주로 이해하면 상징이 완벽히 풀린다. 보주라는 것을 동서양 학자들을 만나 물어보았으나 아

는 학자가 없었다. 나는 문자에서 답을 찾지 않고 작품 자체에서 풀어냈다.

또 우리나라 고려청자 가운데 '고려청자 칠보문 향로'라는 어처구니 없는 용어가 있다. '칠보'가 무엇인지 알고서 부르는가. 일본 학자들이 처음에 그들도 무엇인지 몰라 그런 이름을 붙이자 한국 학자들도 무조건 그대로 따랐다.

청자에 표현된 꽃잎도 뾰족뾰족하고 변형이 심하여 연잎이 아니다. 연꽃 모양 영기꽃의 씨방에서 투각한 무량보주가 나오는 조형적 진리다. 씨방에서 무량한 씨앗이 승화하여 무량한 보주가 발산하여 우주에 가득 차 있다는 『화엄경』 사상을 조형화한 것이다. 보주라는 것은 대우주를 압축한 엄청난 위력을 지닌 것으로 불교에서 가장 중요한 진리 가운데 하나다.

50년의 연구 성과를 보여준 전시에서는 조형적 진리를 표현한 작품들을 엄선해 극히 제한적으로 보여드렸을 뿐이다. 전시 기간 중 모든 언론에서 취재했으나 몇 마디로 어찌 설명이 가능하겠는가. 언젠가 누가 나의 업적을 충분히 파악하여 대중에게 전달해 주기를 바랄 뿐이다. 전시가 끝날 무렵 몸살을 크게 앓았다.

16 처음으로 고려청자를
강연하다

불상 전공자로 알려진 내가 고려청자를 강연한다는 것은 믿을 수
없는 일이었다. 강연이 아니고 발표였으며 도자기 전공자로 데뷔하는
자리였다. 융합적 미술사 연구로 그 세분화의 경향을 깨는 작업의 공적인
첫 선언이었다. 그로부터 12년 후 2021년부터 오늘날에 이르기까지
'세계 도자기의 원류와 상징'이란 주제로 신문에 연재하고 있다.

다시 과거로 돌아가 보자. 〈고려 왕실 청자 특별전〉이 2009년 9월에 열렸
다. 소규모 기획전이었지만 나에게는 고려청자에 눈을 뜨게 해 준 소중한
전시였다. 『한국미술의 탄생』(솔, 2007)이 출간된 지 2년 후였다. 청자의 모
든 문양이 한눈에 잡혔다. 매일 가서 청자들을 모두 촬영했다. 아마도 10
회 이상 가서 살폈으리라.

 그러는 동안에 고려청자의 갖가지 문양을 파악하며 청자의 근본적
문제들이 잡히자 국립중앙박물관 강당에서 강연 날짜를 잡거나 이미지
들을 받는 등 기획팀으로부터 많은 도움을 받았다. 지금 생각하니 2013
년 9월 역시 그 당시 〈이슬람 보물전〉에 맞추어 국립중앙박물관 강당에
서 이슬람 미술을 강연했다. 이처럼 나의 영기문 이론이 점점 더 정교하

게 정립돼 가는 동안, 해마다 국내외에서 한국미술은 물론이고 동서양의 미술을 발표하고 강연하면서 나의 영기화생론이란 이론은 무한히 확장해 갔고, 날로 보편성을 띠어 갔다.

2009년 10월, 국립중앙박물관 강당에서 마침내 고려청자에 관해 강연했다. 당시에 나와 친교가 있었던 국내 도자기 전공자들은 모두 참석한 것으로 알고 있다. 윤용이 교수, 강경숙 교수 등 쟁쟁한 전공자들이 와서 들었다. 1993년에 윤 교수는 『한국 도자사』를 펴냈으며, 강 교수도 1989년, 2000년, 2012년에 각각 한국 도자사 저서들을 내고 있었다. 그런 상황이었으니 불상 전공자로 알려진 내가 고려청자를 강연한다는 것은 믿을 수 없는 일이었다. 강연이 아니고 발표였으며 도자기 전공자로 데뷔하는 자리였다. 학회 발표 형식이었지만 종래의 딱딱한 강연이 아니어서 청중의 환호로 끝마쳤다.

전공이 세분화되어 있는 세계적 추세에 거슬러 나는 융합적 사고와 이에 따른 융합적 미술사 연구로 그 세분화의 경향을 깨는 작업의 공적인 첫 선언이었다. 고구려 벽화를 연구하며 그 새로운 연구를 기반으로 고려불화 연구로, 다시 조선불화, 다시 궁중 회화로, 다시 민화로, 그뿐만 아니라 서양미술로도 확장해 마침내 세계미술로 무한히 확장하여 갔는데, 그 첫 시발점이 바로 고려청자에 대한 강연이었다. 그래서 2009년은 잊을 수 없는 해였고 강연이 아닌 학술 발표였다. 그때 이미 고려청자 밑 부분의 문양에서 자기라는 그릇이 탄생하고 있음을 알렸으나, 당시에는 만병의 개념을 확실히 모르고 있을 때라 만병에 관해서는 설명하지 못했다. 그 시절엔 영기문이라든가 영기화생을 정립하여 가는 과정에 있었으므로 부족한 점이 많았을 것이다. 강연 같은 학술 발표 자리에서 문공유 출토 상감청자완이라든가 여러 가지 자기에 표현된 문양들을 채색분석하

3-11
문공유묘 출토 청자 영기문완

3-12
채색분석

3-13
단순화시켜 영기문 파악을 쉽게 보여준다.

여 보여주었는데, 도자기에서 장식에 불과했던 문양이 얼마나 중요한지 처음으로 주장했던 자리였다. 물론 도자기 전공자들은 청중의 반응에 불편했을 것이다. 왜냐하면 나 자신도 도자기를 알고 싶어서 전공자들의 강연을 들어봤으나 그리 흥미를 느껴보지 못했었다. 그런데 내 강연은 달랐다. 고려청자 맨 밑부분에서 고려청자가 화생한다는 말을 처음 들어보고, 상감 문양을 채색분석하여 단계적으로 보여주고, 불상이나 불탑, 그리고 고려청자가 화생하는 과정을 애니메이션으로 보여주자 청중들은 갈채를 보냈다. 그날 매우 고양되어 있었다. 끝나고 연구원 수강생들과 술 한잔 했는데 과음했던 기억이 있다.

그때 청중석 맨 앞줄에 앉아있었던 초등학교 5학년 학생 김산 군의 똘망똘망한 시선을 잊을 수 없다. 이메일로 편지를 나누었던 한경숙 님의 조카가 처음으로 나의 눈에 잡혔다. 그로부터 김산은 나의 강의를 4년 동안 들었다. 키가 작아서 그를 위한 책상을 마련하여 교실에 놓았고 그는 한 번도 빠지지 않고 이모와 함께 와서 열심히 들었다. "김산아, 강의가 어렵지 않니?"하고 물으면 "아니요? 조금도 어렵지 않아요" 하며 강의를 경청했다. 답사도 함께 다니곤 했다. 김산 군은 미래에 미술사학자가 되고 싶다고 했었는데 자라고 보니 지향하는 바가 달랐다. 훗날 입대한다고 해서 불러서 점심을 함께했는데 나의 무릎 제자는 그 이후 소식이 없다.

세계의 도자기에 관한 조사가 계속되어, 2021년부터 신문 지상에 '도자기의 원류와 상징'이란 제목으로 '고려청자' 연재를 끝내고, 조선시대의 '분청자기'를 연재하고 있다. 평생 지속된 도자기에 관한 관심과 연구조사로 연재할 수 있었던 것이지 갑자기 이루어진 게 아니다. 컴퓨터에는 세계 여러 나라의 수많은 도자기 파일들이 열리기를 기다리고 있다.

17 　이슬람미술 강연

터키의 유명한 블루 모스크에 갔었을 때 내부의 현란한 문양들이
똑똑히 보였고, 그 내부 전체의 영기문으로부터 보이지 않는
최고의 신 알라가 화생하고 있었다.

낯선 이슬람미술과 조우

쿠웨이트의 알사바 왕실 컬렉션을 〈이슬람의 보물〉이란 이름 아래, 2013
년 7월 2일부터 10월 20일까지 국립중앙박물관에서 전시했다. 쿠웨이트
왕실에서 1970년대부터 수집해온 이슬람 세계의 국보급 유물 3만여 점
중 367점을 전시한 기획전시였다. 우리나라 사람들은 이슬람 미술품들
은 불교미술과 기독교미술에 비하여 그다지 큰 관심도 없었으며 볼 기회
도 없었다. 우리나라에 이슬람미술 전공학자가 없으니 국립중앙박물관
에 이슬람미술 전공자가 있지 않아서 과연 그런 전시가 가능할까 생각했
다. 어떤 인연으로 이런 낯선 나라의 미술전이 열릴 수 있었을까.
　전시실에 들어가 보니 과연 이국적인 나라의 미술품들이어서 매우

낯설었다. 그래도 자주 가서 살피니 무엇인가 조금씩 보이기 시작했다. 바로 영기문이란 문양이 매우 복잡하게 갖가지로 표현되어 있는데 생소해서 낯익을 때까지 시간이 걸렸다.

특히 관심이 가는 작품들을 촬영하기 시작했다. 거대한 카펫도 처음 자세히 보았다. 말이 카펫이지 회화적 성격을 띤 작품이었다. 매일 가서 관찰하고 촬영하는 동시에 당시 연구원이 자리한 동숭동 동네에 있는 책방에서 이슬람미술에 관한 책들을 닥치는 대로 샀다. 마침 타셴Taschen이란 유명한 독일의 미술 출판사에서 펴낸 두텁고 값비싼 이슬람미술 관련 서적들도 사들였다. 그러면서 차차 이슬람미술에 익숙해지기 시작했다. 한편 모스크 건축에 대한 서적들은 일본 고서점에서 샀다.

모스크 내외부에 가득 찬 기하학적이고 정교한 문양들은 나를 매료시켰다. 이미 '문양은 신'이라 선언했던 터라 모스크 건축이 쉽게 풀리기 시작했다. 그리고 이슬람의 경전 『코란』의 장정 역시 정교하고 화려한 문양으로 장엄하고 있었다.

마침내 박물관 측에 전시에 맞춰 이슬람미술을 강연하겠다고 알렸다. 곧 강연 날짜가 정해졌다. 역시 강연이 아니고 발표였다. 열심히 흥미 있는 작품들을 선정하여 채색분석하기 시작해서 많은 문제를 만족할 만큼 해독했다. 도록에 실린 저자의 논문을 읽어보니 대부분 역사 이야기이고 미술에 대한 것은 의외로 적었으며 그나마도 옳지 않은 내용이 많았다.

그러니까 이슬람미술에 관한 국내 최초의 발표이자, 국제적으로도 최초의 발표인 셈이다. 그리고 정립해오고 있는 이론인 '영기화생론'이 이슬람미술을 통해 새로이 검증받는 기회이기도 했다. 나의 이론이 세계 여러 나라로 확대되는 과정에서 거대하고 낯선 이슬람미술을 만나 내 이론으로 밝힌다는 것은 가슴 벅찬 일이었다.

3-14, 15
연이은 사태극 문양의 채색분석 부분과 전체

『코란』에서 피어난 영기싹들

우선 작품 선정을 했다. 문양집에서 선정한 문양은 16세기 타일에 표현된 이른바 卍(만)자였다. 그러나 이것은 세간에서 말하는 卍자 글자가 아니라 4 태극 문양을 직선으로 표현한 것으로 우주의 기운이 대순환하고 있음을 상징한다. 이슬람미술답게 매우 화려하다. 원래 백묘만 있는 것을 내가 채색분석한 것이다. 채색분석해 보니 그런 사상을 표현하고 있음이 분명하지 않은가. 또 다른 작품을 분석해 보니 제1영기싹을 엇갈리게 이은 다음 그 영기문에서 알라의 말씀이 화생하고 있는 형상이다. 역시 제1영기싹이 연이은 영기문에서 알라의 말씀, 즉 성음聖音이 화생하는 작품이다. 이슬람미술 작품에 나타난 이슬람 글자는 알라의 말씀으로 대개 다음과 같은 내용이 많다. ①『코란』은 일점일획이라도 변하지 않는 경전이다. ②『코란』은 알라의 말씀이다. ③ 알라의 말씀은 위대하다. 장엄한『코란』 장정의 문양을 그려서 채색분석해 보니 그 많은 캘리그라피가 우선 영화되어 아름답게 문양화되었으며, 그 각각 글자의 크고 작은 획들로부터 꽃으로 현성顯性된 영기문이 화려하게 발산하는 광경은 가히 비교할 『코란』의 장정이 없을 것 같다. 이처럼 나의 이론과 방법론으로 완벽히 해독할 수 있다는 것은 기적 같은 일이다. 이슬람미술이 처음으로 풀리는 역사적 발표였다.

내가 만든 용어인 영기문은 종전에 세계 여러 나라에서 각기 다르게 용어를 만들어 써왔으므로 하나의 통일된 용어가 필요하다고 생각했다. 그리스에서는 anthemion, 동양에서도 일본에서는 카라쿠사몽唐草文, 중국에서는 만차오웬蔓草文, 한국에서는 덩굴무늬 혹은 넝쿨무늬. 서양에서는 영어로 foliage scrolls, 프랑스는 rinceaux, 독일은 laubwerk 등 쓰는 용어가 각각 다르다. 일반적으로 서양에서는 아랍의 문양이 대개 덩굴무늬

3-16
언이은 세1잉기싹에서 성음이 화생하는 삭품을 알기 쉽게 채색분석

3-17
영기문이 화려하게 발산하는 코란의 장정

이므로 이슬람 세계에서 사용하는 아라베스크arabesque로 통용하고 있다고 한다. 나는 덩굴무늬에 관한 온 세계의 다른 용어들이 가리키는 문양이 바로 영기문임을 증명하여 널리 쓰고 있다. 세계 여러 나라가 흔하게 쓰는 덩굴모양의 문양을 영기문으로 밝힌 것은 천지개벽이라 할 만큼 중대한 사건이라 자부한다. 그만큼 덩굴무늬가 문양의 주축을 이루고 있다. 그래서 우리에게 낯선 이슬람미술을 비교적 많은 작품을 선정하여 분석해 보니 비로소 그렇게 낯선 조형들이 곧 익숙해졌고, 친숙해졌다. 환상적인 건축을 자랑하는 모스크에는 신상이 없다. 온통 아라베스크 문양이다.

모스크란 건축 공간은 우주에 충만한 불가시不可視의 성령을 가시화한 것이므로 우리나라 법당 안팎을 장엄한 화려하고 다양한 단청과 비교하면 흥미로울 것이다. 그 단청 역시 단지 장식적 문양이 아니고 고차원의 사상을 전해주고 있음을 처음으로 밝혀낸 바가 있지 않은가.

우리나라 미술과는 아무 관계가 없고, 또 그럴 리가 없는 이슬람미술이 이제 비로소 우리나라 미술과 같은 조형언어를 쓰고 있음을 알게 되니매우 기뻤다. 그 후 얼마 전에 갔었던 루브르 박물관에서 이슬람미술을 열심히 조사할 기회가 있었는데 조금도 낯설지 않았다.

터키의 유명한 블루 모스크에 갔었을 때 내부의 현란한 문양들이 똑똑히 보였고, 그 내부 전체의 영기문으로부터 보이지 않는 최고의 신 알라가 화생하고 있었다. 문양이야말로 바로 신神임을 확신했다. 세계의 일체 문양은 신성神性을 지니고 있다.

3-18
『코란』의 호화 장정

일향 강우방의 예술 혁명일지

3-19
호화 장정의 채색분석

18　학문의 대전환,
귀면와鬼面瓦인가 용면와龍面瓦인가

2007년에 출간된 『한국미술의 탄생』은 제목 그대로 한국미술의 탄생을
예고한 저서였다. 한국미술사에서 풀리지 못했던 다수의 작품들을
처음으로 밝힌 것이다. 그리고 세계미술사 정립을 위한 서장이라고
호언했다. 즉 『한국미술의 탄생』은 동시에 세계미술사의 탄생을 예고했다.
이 모든 것의 시발점은 아무도 의심하지 않았던 귀면와를 용면와로
인식한 것에서 비롯됐다.

국립중앙박물관의 철거

1990년대 중반부터 국립중앙박물관에 큰 위기의 먹구름이 다가오고 있
었으나, 아무도 그 미래를 감지하지 못했다. 20여 년이 지난 지금도 인식
하지 못하고 있다. 중앙청 건물은 원래 조선총독부였다. 해방 후에는 대
한민국 정부청사였고, 1986년부터 1995년까지는 국립중앙박물관으로
사용되었다. 한국문화 창달의 중심이자 기구한 역사를 지닌 국립중앙박
물관은 동양에 세워진 르네상스식 건축 양식의 기념비적 건축물이었다.

　　국립중앙박물관에서 일하던 당시, 학예연구실장이었던 나는 철거를
적극 지지하던 관장과 자주 다투었다. 철거 자체를 반대한 것이 아니라,
이 소중한 한 나라의 문화유산을 옮겨놓을 장소도 미리 마련해 놓지 않은

상황에 반대했을 뿐이다. 김영삼 대통령은 문화에 무지막지한 사람이어서 문화유산에는 전혀 관심이 없었다. 대통령의 명령에 문화부 장관들은 속수무책이었고, 어떤 장관은 나에게 전화해서 도와달라고 애걸하기도 했다. 우여곡절 끝에 경복궁 구석 궁내의 옛 마구간 자리에 급히 건물을 지었는데, 지금의 국립고궁박물관 건물이다.

그러다 갑자기 용산에 본격적으로 새로운 국립중앙박물관을 세울 계획이 수립됐고, 대규모 박물관 설계를 위한 국제 공모가 열렸다. 나는 공모 결과에 크게 분노했다. 모집된 설계도들 가운데 가장 형편없는 것이 채택되었기 때문이다. 전 세계 유명한 건축가들의 설계도가 쇄도했고, 국내 건축가 중에도 심혈을 기울여 제안한 것이 많았음에도 모두 제치고 이 외의 국내 건축회사의 설계도로 선정되었다.

설계도를 조금 읽을 줄 알기에 나는 하늘을 우러러 한탄했다. 공모公募전이란 것이 겉으로는 공정의 깃발을 드높이 휘날리지만, 실제로는 밀실에서 정부와 심사위원들이 공모共謀하는 것이란 것을 알았다. 그렇게 하면 안 된다고 소리 높여 당시의 관청과 싸웠으나 소용없었다. 국제 공모는 국제적 사기극이었을 뿐만 아니라, 그 결과로 박물관의 질적 저하를 걱정해야 할 처지였다. 중앙청의 8배 규모로 박물관을 짓겠다는 계획이 얼마나 무모하고 폐해가 클지 직감했기 때문이다. 그 후 당선된 설계도를 수십 차례 수정해가며 겨우 박물관이 건립됐다.

하지만 한 나라를 대표하는 박물관 건축물이라기엔 여전히 부족함이 많았기에, 나는 퇴임 후에도 국회를 드나들며 반대 운동을 펼쳤다. 그 이유는, 박물관 규모가 커지면 그에 걸맞은 학예직 인원을 확보해야 하는데 그 일이 쉽지 않을 것임을 알았기 때문이다. 아니나 다를까, 부족한 인원을 채우기 위해 한 번에 40명씩 박물관 학예직을 뽑았다. 그것도 여러

번 강행됐다. 게다가 박물관에 종사할 사람을 뽑는데 그 선정 과정을 박물관 책임자들이 엄정하게 뽑아야 했지만, 학문적 실력이 모자라서인지 대학의 교수들을 불러서 심사하게 했으니 세계 박물관에 이런 일이 없었다.

아마도 전 세계에서 이런 식으로 대규모 박물관을 짓고 한 번에 수많은 학예직을 뽑은 사례는 우리나라밖에 없었을 것이다. 외국에서는 이미 학문적으로 자리 잡은 학자들을 스카우트한다. 수가 중요한 것이 아니고 질이 문제이기 때문이다. 장차 큰 혼란이 일어날 것을 예감한 나는 몇년이고 투쟁했으나 헛수고였다. 대규모 건축에 따른 엄청난 예산이 정치적 이해관계와 깊이 밀착해 있었음을 나중에야 알았다.

그런 와중에 미국 '재팬 소사이어티(Japan Society, 일본과 미국 간 협력관계 증진을 위한 비영리단체)'의 알렉산드라 몬로 관장이 찾아와 한·중·일 고대 소금동불을 전시하자고 제의했다. 한국 국립중앙박물관과 일본 나라국립박물관이 주축이 되어 약 5년에 걸쳐 전시회를 추진했다. 미국에서 7~8세기 한·중·일 고대 불상 조각전을 기획하기는 처음이어서인지, 몬로 관장의 신경이 매우 날카로운 상태였다. 전시회 관련 학자 모임이 한국과 일본에서 여러 차례 열렸으나 어떻게 전시할지 묘수가 없었다.

수십 년 동안 동양 삼국의 불상 조각을 심도 있게 연구해왔던 나는, 삼국의 조각 양식이 서로 엇비슷하여 전시를 일목요연하게 진행하기 어렵다는 사실을 알았다. 그래서 일본 나라국립박물관에서 열린 회의 자리에서 테이블 위에 사진을 올려놓고 논의하던 중, 테이블을 모두 치워 달라고 요청했다. 그리고 나서 삼국의 불상 조각 양식의 상호관계를 생각하며, 그들의 유기적 관계가 잘 드러나도록 넓은 회의장 바닥에 사진을 배치했다. 몬로 관장은 손뼉을 치며 좋아했다. 이번 전시의 틀을 잡아 줘서 고맙다며, 그는 만날 때마다 나에게 감사를 표했다. 그렇게 기획된 전시가

2001년 뉴욕시 '재팬 소사이어티'에서 열렸고, 나는 개막식에 참석했다.

정년퇴임 강연에 용면와를 증명하다

그 사이 1997년 1월, 문화부는 나를 국립경주박물관장으로 발령냈다. 그것은 하늘이 내린 큰 은총이었다. 왜냐하면 젊은 시절을 보냈던 경주 일원에서, 다시 한번 유적을 치밀하게 조사할 절호의 기회가 온 것이기 때문이다. 젊은 시절처럼, 다시금 풍토와 조형예술품의 관계를 전보다 더욱 심도 있게 추체험할 수 있었다. 주말마다 경주 일원을 정교하게 조사할 수 있었고, 질 좋은 사진을 찍을 수 있었다. 3년 동안 경주 일원과 전국의 유적을 답사하며 수만 점의 슬라이드를 확보해서 강연할 때나 저서를 낼 때 활용했다.

경주에서 정년퇴임을 맞았다. 아마도 모두 퇴임기념전을 불상 조각으로 준비하리라 생각했을 것이다. 그러나 경주에서 연구하며 놀란 것이 '기와 예술'이었다. 국제적으로 중국의 기와가 유명하지만, 통일신라시대 7~9세기에 전 세계에서 가장 화려하게 기와 예술을 꽃피우고 있음을 알고 퇴임기념전 주제로 기와를 택했다. 고구려·백제·신라 등 삼국시대의 기와와 통일신라시대 기와들을 중국과 일본 기와 등과 비교하며 대규모 전시를 열었다. 기와를 전공하는 많은 일본 학자들이 다녀갔다.

국립경주박물관 강당에서 퇴임 기념 강연을 할 때, 추녀마루 기와나 사래 기와 등에 조각한 것이 귀신의 얼굴이 아니라 용을 정면에서 파악하여 표현한 것이어서 귀면鬼面이 아닌 용면龍面임을 처음으로 만천하에 발표했다. 성덕대왕신종에서 용을 보고는, 용을 정면에서 표현하면 용면와의 모습이 된다는 것을 깨쳤다. 특히 분노하는 용을 앞에서 보면 눈이 안

3-20
경주 월지月池에서 발견한 통일신라시대 녹유 용면와

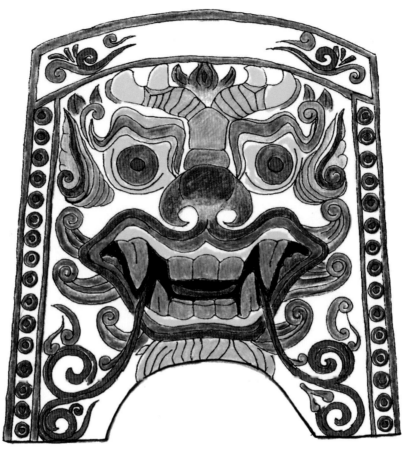

3-21
한 가지 색인 녹유 용면와로는 조형의 전개 과정을 알 수 없었기에
작품 해독법인 채색분석법을 개발했다.

3-22
채색분석으로 용면와의 전체를 해체해서 기적적으로 찾아낸 조형언어들.
이 해체된 조형언어를 합하면 3-20의 용면와가 된다.

보이는데, 그런 용의 양쪽을 펼쳐서 표현한 것이 용면와임을 깨쳤다. 세계 학자들은 물론 모든 사람이 추호도 의심하지 않았던 귀면을 용면으로 세계 최초로 증명한 것이다. 용의 얼굴임은 알았으나 왜 용이 분노하는 모습을 띠는지, 입에서 나오는 것이 무엇인지, 물론 당시에는 전혀 보이지도 않았고 알 수도 없었다. 명칭만 바로 잡으려 했을 뿐 상징은 전혀 몰랐던 것이다. 이를 두고 학계에서는 아직도 갑론을박 중이다. 수십 년간 귀면이라 가르쳐 온 것을 쉽게 바꿀 수 없음을 안다.

　　그로부터 나는 용에 관한 연구를 지금까지 계속하고 있다. 용이 세계의 미술을 풀 수 있는 열쇠를 쥐고 있음을, 그때는 전혀 상상하지 못했다. 용과의 만남은 나의 학문 역정에서 가히 운명적이었다. 용면와를 채색분석해 보니 세부가 뚜렷이 보였다. 입에서 영기문이 나오는 것도 차차 알게 되었다. 그 용면와를 해체하여 보고 나서, 무엇인지 알 수 없었던 조형들이 바로 조형언어였음을, 그로부터 20년이 지난 후에야 알아보는 감격을 누렸다. 2023년 지금, 저서 『세계미술, 용으로 풀다』를 준비하고 있으며 교정 중이다.

19 불상 광배의 비밀

이화여대 미술사학과 대학원의 초빙교수로 강단에 서면서 착수한
첫 연구가 불상의 광배光背였다. 이상하게도 일본이나 한국에서는
불꽃무늬라 부를 뿐, 광배에 대한 논문이 없었다.
불상을 연구하며 광배를 모른다는 것은 있을 수 없는 일이다.

이화여대 대학원 미술사학과 초빙교수로 강단에 서게 되어 2000년 가을
학기 첫 강의를 시작했다. 국립경주박물관에서 퇴임하고 바로 그 이튿날
바로 이화여대 강당에서 첫 강의를 했다. 대학교에서 강의하게 된 것은
하늘이 내게 내린 평생의 은총이었다. 매일매일 온종일 학문 연구에 몰두
할 수 있었기 때문이다. 곧바로 착수한 것이 불상 조각의 광배에 관한 연
구였다. 이 연구가 내 학문의 두 번째 대전환점이 될 줄 몰랐다. 이를 계기
로 고구려 무덤벽화 연구에 돌입하게 되었기 때문이다. 내 학문의 방향을
바꾼 첫 번째 전환점은 귀면와를 용면와로 고친 것이고, 광배가 두 번째
전환점이다.

불상 조각의 광배를 흔히 화염문이라 부른다. 일본 학자들이 오래전부터 그렇게 써 왔고, 우리나라 학자들도 화염문 혹은 불꽃무늬라고 불렀다. 불상 조각이 주 전공이면서 광배의 실상을 모른다는 것은 부끄러운 일이다. 도무지 알 수 없어서 고구려 무덤벽화를 연구하면 혹 알아낼지도 모른다는 생각에 연구를 시작했다. 무엇인지 모를 벽화의 조형들을 그림으로 그려가며 풀어나갔다. 이로부터 광배 문양이 여래로부터 발산하는 강력한 기운임을 조형적으로 풀어내며 증명한 논문을 쓸 수 있었다. 이것이 불상 조각 연구의 대전환을 가져올 줄은 꿈에도 몰랐다.

침묵의 조형언어 첫 발견

『한국미술의 탄생-세계미술사 정립의 서장』은 실제로 어떤 과정을 거쳐 탄생했는지 구체적으로 작품들을 분석해 가면서 설명하기로 한다. 2000년부터 학문적 변화가 서서히 일어나 7년 만에『한국미술의 탄생』이란 저서가 나온 것은 이미 '세계미술의 탄생'을 넘어 '인류미술의 탄생'을 예고한 것이었으며, 지난 2020년 1월 가나아트센터에서 열렸던 〈강우방의 눈, 조형언어를 말하다〉는 그 과정을 증명하는 특이한 개인전이었다. 미술사학자로서 2002년에 개인전을 연 것은 내가 처음이며, 더구나 2020년에는 두 번째 전시여서 사람들의 관심이 컸다.

전시에 맞추어 낸 저서인『강우방의 눈, 조형언어를 말하다』에서 다룬 인류의 조형예술품들은, 모두 잘못 알고 있거나 무엇인지 몰라서 동서양의 어느 학자들에게도 보이지 않았던 것들이지만 아무도 그런 사실 조차도 모르고 있었다. 무엇을 알고 있으며 무엇을 모르고 있는지 모르는 경우가 허다하다. 동양은 물론 서양의 누구도 보지 못하고 그 상징을 읽

氣 표현 무늬의 가장 重要한 基本單位

(1) 橫的 全開

安岳 제3호분

天地神

德興里 벽화고분, 環文塚

安岳 제3호분

三室塚

安城洞大塚

安城洞大塚

梅山理
四神塚

3-23
고구려 벽화에 보이는 기氣 표현의 다양한 횡적橫的 전개 원리

(2) 縱的 展開의 실제와 가능성

德興里 古墳壁畵, 408년

(3) 循環 무늬(太極 무늬)

德興里 古墳壁畵, 408년
기타 여러 곳

3-24
고구려 벽화에 보이는 기氣 표현의 다양한 종적縱的 전개 원리

永康7年銘 光背(551)
기타 여러 광배, 광배의
맨 가장자리에 배치

永康7年銘 金銅光背
(551), 蓮洞里 石佛
光背와 法隆寺
金銅佛像 光背 主文樣

延嘉7年銘 金銅如來立像
光背 主文樣

建興5年銘 金銅光背 主文樣

3-25
우리나라 삼국시대 불상 광배의 기氣 표현의 원리

지 못했으므로 선종禪宗의 언어도단言語道斷의 세계이기도 한 경지여서
한 번에 보이지도 읽히지도 않는다. 언어도단이란 말은, 궁극적인 진리는
언어가 모두 끊어진 경지라는 말이다. 옛사람들이 문자언어로 표현할 수
없는 오묘한 진리를 조형언어로 표현했음을 처음 밝혔으니 세기적인 사
건이라고 확신한다.

불교학자들은 문자언어로 된 경전을 중하게 여긴다. 평생 깨달은 경
지를 설했던 세존께서도 마지막에는 한마디도 설한 적이 없다고 말했는
데 비록 선가의 말이라 하나 새겨들을 만하다. 문자언어만으로 궁극의 진
리를 표현하는 데는 한계가 있다. 그래서 나는 불교 예술품을 연구하며
그것들이 불교를 넘어 모든 종교의 절대적 진리를 표현하고 있되, 문자
언어가 전달하고자 하는 진리와는 다르다는 것을 알아냈다. 즉 문자언어
에 상대하는 조형언어를 극적으로 찾아냈다. 이 글은 그 과정을 찾아내는

3-26
고구려 영강永康 7년명 금동 광배(6세기)

3-27
백제 석조 광배 부분(7세기)

3-28
고구려 연가延嘉 7년명 금동여래입상(6세기)

내용이 될 것이며, '불립문자不立文字'에 비견되는 '침묵의 조형언어造形言語'라고 감히 말하고자 한다.

이화여대 초빙교수의 첫 연구, 광배

어떻게 해서 이런 일이 일어나기 시작했는가. 이화여대 미술사학과 대학원의 초빙교수로 강단에 서면서 착수한 첫 연구가 불상의 광배光背였다. 용어의 연원은 알 수 없지만, 진리의 빛이란 말과 관련지어 지은 말 같다.

어떻게 연구를 시작해야 하는가가 고민이었다. 당시 나는 텔레비전에서 충격적인 9.11테러를 접했다. 그때 나는 일주일 뒤 내가 전시 기획자로 참여한 미국 〈고대 동양 불상전〉의 개막전에 준비된 심포지엄에 참석할 예정이었다. 그때 발표하려고 준비한 논문은 불상 광배와 관련한 논문이었지만 초보적 단계였다. 다만 고구려 벽화에서 찾아낸 무엇인지 알수 없는 문양에 아직 영기문靈氣文이란 이름을 부여하기 전이었다. 그 무엇인지 모를 기호들을 '텔레파시 현상'이라고 설명했다. 그러니까 고구려 벽화의 무엇인지 모를 조형들을 처음으로 해독하려고 시도했던 것이며 오리무중 상태에서 그래도 중요하다고 생각하고 화두처럼 붙들고 있다가 불상 광배 연구를 시작한 것이다.

2002년 9월 발행된 『미술사 논단』에 발표한 그 논문을 찾아보니 이미 조형언어를 찾아가고 있음을 알았다. 20년 만에 찾아 읽어보니 그 서두는 다음과 같다.

"예술품을 볼 때 생명력을 느낀다. 위대한 작품일수록 강한 생명력이 느껴지며 오래도록 우리의 마음을 끈다. 말하자면 예술품은 공간적으로 생명력이 발산하는 자장磁場을 폭넓게 형성하며 위대할수록 자장의 범

위는 무한대로 확장된다. 동시에 시간적으로는, 지속적으로 작용하여 미래로 갈수록 생명력은 강하게 작용할 것이다. 그러므로 예술품은 온 인류의 것이며, 영감의 영원한 원천이 된다. 그러면 예술품이란 무엇인가. 한마디로 예술품은 그것을 만든 예술가의 자기실현이며 동시에 그것이 만들어진 시대정신의 구현이다. 예술가의 정신과 시대의 정신이 위대할수록 예술품은 위대해진다. 따라서 위대한 예술품을 이해하기 위해서는 그 당시 작가나 시대가 도달했던 만큼 우리가 정신적으로 성숙해져야 한다.

한편 감성은 예술창조의 원동력이므로 우리는 성숙한 감성을 갖추어야 한다. 과학자도 감성을 갖추어야 창조적 이론을 제시할 수 있다. 그러므로 우리는 끊임없이 노력해야 예술작품이 형성하는 자장 안으로 들어갈 수 있으며 그때 비로소 예술품을 이해하며 기뻐할 수 있다. 그래야 작품을 사랑할 수 있으며, 마침내 기쁨과 행복을 다른 사람들과 나누어 가질 수 있다. 정신이 위대할수록 예술작품의 생명력은 강하게 작용하고, 생명력이 강할수록 예술작품은 아름답게 보인다.

그리고 예술가가 천부적이어야 하듯 예술품을 이해하는 사람도 어느 정도 천부적이어야 한다. 이러한 생명력이나 정신이 바로 이 논고에서 다룰 기氣였다. 이상이 한국의 불교미술을 연구하면서 지니게 된 예술 및 예술품에 대한 나의 새로운 관점이다. 예술에 있어서 기운생동氣韻生動이란 표현 방법은 동양화에서만 중요시되는 것이 아니다. 동서양의 모든 장르에 적용된다."

이처럼 나의 목소리는 전과 달라져 있었다. 학문의 변화가 일어난 것이다. 그런데 우리는 종교미술에서 어떠한 미적 진리를 인식할 수 있는가. 불교미술의 핵심인 불상은 불신佛身을 주체로 히여 광배와 대좌로 구성되어 있으나 그 어느 하나 풀린 것이 없음을 알았다.

3-29
익산 연동리 석불 대형 백제 석조 광배 탁본 앞에서 저자

결국 고구려 벽화 전체를 1년 동안 살펴보는 동안 불상 광배에 숨겨진 조형언어 법칙을 찾아내고 있음을 알고 새삼 놀랐다. 그 당시 제1영기싹의 중대함을 이미 인식하고는 있었다. 그러나 아직 '영기문'이나 '영기화생'이란 말은 만들지 못하고, 따라서 제1영기싹, 제2영기싹, 제3영기싹이나 보주 등을 아직 알지 못하여 용어도 만들지 못했던 것을 알았다. 그러나 조형언어의 기본적 전개를 어느 정도 찾아내었고, 그것으로 불상 광배의 정체를 파악할 수 있었다. 인류 문화사에 큰 변혁을 일으킬 징후가 이미 그 논문에서 잉태하고 있었다. 당시 쓴 논문에서 몇 가지 작성한 조형언어의 전개 방법을 정리한 것(3-23, 24, 25)을 싣는다. 물론 그때는 내가 조형언어를 찾아가고 있는지도 몰랐다.

정리한 세 가지 도면이 각각 적지 않은 페이지를 차지하지만, 나에게는 매우 중요한 출발점이고 아직도 유효한 것이어서 책에 싣는다. 그리고 삼국시대의 금동불의 광배가 풀리고 있음을 자신했다. 광배의 무늬는 불꽃무늬도 빛도 아니고 강력한 기의 표현, 여래와 보살로부터 발산하는 기의 표현임을 알았다.

그런데 지금 원고를 교정하면서 그 당시 내가 밝힌 새로운 원리들을 다른 학자들은 물론 일반 대중도 이해하기 어려웠을 것임도 알게 되었다. 그때부터 이미 나의 학문적 여정은 타인들과의 소통에 있어서 큰 난관에 부닥치기 시작했다.

20　문자언어에서 조형언어로

진리를 귀로만 듣지 말고, 눈으로도 보아야 한다. 부처님은 문자언어로
설법하셨으나 조형언어로도 설법했음을 아무도 몰랐으니 불교의 새로운
역사가 시작된다고 할 수 있겠다. 석가여래는 설법하지 못했어도 승려
장인은 불상이나 불화 등 일체의 문양으로 석가여래가 미처 말하지 못한
또 다른 진리를 표현하고 있음을 알았다.

목조건축의 공포와 감격적인 만남

2001년부터 조형언어를 찾아가는 길고 긴 탐험의 길을 시작한다. 그렇다
는 것을 자서전을 쓰면서 알게 되었으니 자서전은 자신을 재발견하는 계
기를 마련해 준다. 아, 어려운 일이다. 조형언어를 다시 문자언어로 써야
하니까. 앞으로 처음 듣는 이 낯선 이야기들이 펼쳐진다.

　이제는 문자언어보다 조형언어를 자세히 관찰하며 눈을 떠서 새로
운 세계를 체험해 보기 바란다. 진리를 귀로만 듣지 말고, 눈으로도 보아
야 한다. 부처님은 문자언어로 설법하셨으나 조형언어로도 설법했음을
아무도 몰랐으니 불교의 새로운 역사가 시작된다고 할 수 있겠다.

　2001년 광배에 대한 논문을 마쳤을 때, 같은 해 겨울에 영광 불갑사

佛甲寺 대웅전을 조사하러 갔다. 하룻밤 묵기로 하고 밤에 대웅전을 들어가서 내부 공포를 올려다보았을 때 내 삶에 다시금 큰 변화를 주는 사건이 일어났다. 밖 공포는 오랜 세월에 단청이 지워져서 잘 보이지 않는다. 건축학계에서는 공포의 본질이 밝혀지지 않아서인지 법당 외부 공포와 내부 공포를 하나의 부재로 보아 '살미'라는 용어로 함께 다루고 있다. 그러나 나는 안팎의 조형이 달라 '밖 살미'와 '안 살미'로 구별하여 쓰고 있다.

건축은 일반적으로 먼 나라의 이야기다. 미술사학에서는 건축을 다루지 않기 때문이다. 그래서 아무것도 안 보인다. 건축학 전공자들도 기능이나 복잡하고 올바르지 않은 용어들에 갇혀 본질적 문제에 조금도 접근하지 못하고 있음도 알았다.

2001년 겨울 어느 날, 그것은 찰나에 일어났다. 영광靈光 불갑사佛甲寺의 내부 공포를 바라보니 공포의 전개 원리가 완벽히 잡히지 않는가! 이미 불상 광배의 조형 전개 원리를 어느 정도 숙지했으므로, 학교에서 건축 강의를 듣거나 논문을 읽은 것이 아닌데도 공포의 형태 구조가 그날 밤 쳐다보는 순간 완벽히 잡힌 것이다. 이렇게 전혀 모르던 것이 보인 적은 처음이었다.

불상 광배의 전개 원리를 찾은 것은 불상을 오랫동안 연구해 오는 과정에서 획기적 사건이었다. 그러나 그 연구를 위해 고구려 벽화를 새롭게 연구하며 밝힌 것이 많아 정신적으로 드높게 고양되어 있어서인지 그리 놀라지 않았고 덤덤했다.

그러나 불갑사에서처럼 극적인 깨달음은 처음이었다. '절대적 깨달음'이란 확신이 처음 들었다. 말 그대로 소스라치게 놀랐다. 그런 놀라움은 지금까지도 지속해서 일어나고 있다. 그것은 처음 겪는 것이었고, 그날 깨달은 건축의 진리는 아무도 알고 있지 못하다는 것을 확신했다. 불

3-30
불갑사 대웅전 안 살미

3-31
불갑사 대웅전 안 살미와 밖 살미 채색분석

교 건축인 경우 법당에 모신 불상과 뗄 수 없는 관계에 있음을 알고 있었으므로 불교 건축을 모르면 불교 조각도 알 수 없음을 알고 있었다. 즉시 사찰 건축 몇 곳을 찾아 조사하며 공포에 대한 논문을 준비했고, 2002년 봄 한국건축역사학회 춘계대회에서 발표해 큰 반향을 일으켰다.

그러면 내 삶과 학문과 예술을 바꾼 불갑사 대웅전에서의 깨달음이란 무엇인가. 그런데 만일 그날 다른 법당에서 머물렀어도 같은 깨달음을 얻었을 것이다. 뉴턴이 사과나무에서 사과가 떨어지는 것을 보고 만유인력을 깨달았다고 해서 사과를 강조하지만, 만일 밤송이가 떨어지는 것을 보았어도 만유인력을 깨달았을 것이다. 뉴턴은 항상 만유인력에 대한 확신이 있었기에 사과가 떨어졌을 때 문득 '떨어지는 현상'을 보고 완벽히 깨달은 것으로 생각한다. 내 머릿속에는 고구려 벽화에서 새로 밝혀낸 영기문의 전개 원리가 새겨 있었기 때문에 불갑사 대웅전에서 문득 감격을 누린 것이다. 불갑사에서 밝힌 것이 무엇인지 설명해야겠다.

불갑사 공포에서 밝힌 조형언어

공포가 밝혀짐으로써 우선 법당 건축 전체가 보이기 시작했다. 더 나아가 법당이 우주의 압축인 것을 알았다. 그만큼 공포가 중요하다. 공포의 내외 부분을 보여주는 도면을 채색분석해보기로 한다. 건축학계에서는 공포의 전체 윤곽을 먼저 조각해서 결구한 다음에 그 표면에 단청한 것으로 알고 있어서 어떤 실측도면에서도 단청을 그린 도면은 한 점도 본 적이 없었다. 나는 그 도면에 단청을 그려 넣으며 설명하겠다.

모든 사찰 건축 보고서들에는 실린 도면을 보면 공포의 윤곽(3-35)만 그려놓았다. 공포에 앞서 안초공을 먼저 분석하겠다. 안초공은 어간(御間, 신

3-32
불갑사 안초공 실측

3-33, 34
불갑사 안초공 채색분석

도들이 다니지 못하는 중문) 양쪽에 용 상반신이 앞으로 돌출한 것이 안으로 들어가면 용의 하반신이 있는데 이 역시 공포의 한 종류여서 안초공按草栱이라 부르나 어디서 이런 용어가 생겼는지는 모르겠다. 역시 단청은 그려 넣지 않았다(3-32). 그것을 채색분석하되 용의 밑 부분을 먼저 채색해서 그 조형이 무엇을 상징하는지 알아보기로 한다.

용의 밑 부분에 채색분석한 것처럼, 기둥 양쪽으로 영기문이 뻗어나가는 것(3-33)이 보인다. 바로 이 영기문에서 용이 화생하는 것이고, 그 용의 입에서 무량한 보주가 생겨나 우주에 가득(3-34) 차게 된다. 지금까지 문자언어로 된 문헌들을 읽어왔지만, 이제부터는 조형언어로 이루어진 예술작품들을 읽는 법을 배울 것이다. '용어해설'은 무엇인지 몰라 이름이 없는 조형들을 내가 처음으로 이름 붙이고 간단히 설명했다.

이제부터 소스라치게 놀랐다고 했던 불갑사의 대웅전 공포를 자세히 밝혀 보기로 하자. 내가 개발한 해독 방법을 실천하지 않으면 조형 파악이 불가능하다. '채색분석'이란 방법은 작품 해독법으로 사람들이 알아보기 쉽게 개발한 방법이다. 그 도면의 공포에 단청으로 그린 것을 선線으로 그려보니 이미 고구려, 백제 등 삼국시대의 불상 광배에서 보던 연이은 제1영기싹들(3-36)이 아닌가. 복잡하니까 영기문만 다시 그려보고(3-37), 다시 연이은 제3영기싹으로 바꾸면 굽은 것 하나를 제1영기싹이라 부르고, 제1영기싹이 연이어 간 것은 제2영기싹이라 부르며 두 갈래 사이에서 무엇인가 나오는 것을 제3영기싹이라 내가 이름지었다.

그것은 한글의 ㄱ, ㄴ, ㄷ, ㄹ 등 음소(3-38)에 해당한다. 그리고 공포의 채색분석을 완성(3-39)한다. 그 영기문 맨 위 끝에 각각 용이나 봉황이 화생하여 입으로부터 무량한 보주가 발산해 건축 안팎에 가득 차고 있다. 공포의 안 부분, 즉 안 살미에서도 용과 봉황이 희생하기 때문이다. 놀라

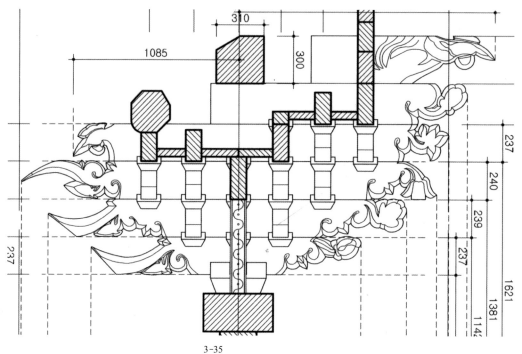

3-35
불갑사 대웅전의 공포 실측도(보고서 실측도),
건축의 실측 보고서에는 이렇게 윤곽만을 싣는다.

용어
해설

• 영기(靈氣): 우주에 가득 찬 역동적 기운

• 영기문(靈氣文): 그 보이지 않는 영기를 여러 가지 조형으로 표현한 무늬들로
제1영기싹, 제2영기싹, 제3영기싹 등으로 이루어진다.

• 영기화생(靈氣化生): 조형적으로 영기문에서 만물이 생기는 것을
영기화생이라 부른다.

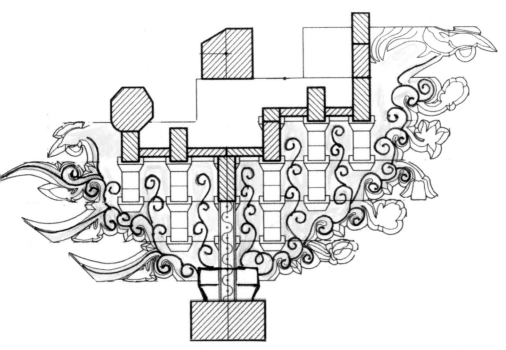

3-36

불갑사 공포의 윤곽 안에 영기문을 그려 넣으니 그 영기문을
조각한 게 공포의 살미란 것을 알아냈다. 건축 외부와 내부가
달라 밖 살미와 안 살미로 각각 부르기로 한다.

3-37
연이은
제1영기싹 영기문

3-38
연이은
제3영기싹 영기문

제1영기싹

제2영기싹

제3영기싹

3-39
불갑사 공포의 채색분석을 통해
공포의 성립과정을 파악

운 조형의 새로운 세계가 아닌가. 법당의 외부와 내부를 역동적으로 장엄한 공포에서 발산하는 영기문들에 이러한 심오한 진리가 숨겨져 있으리라고 아무도 예상하지 못하고 있다.

그러므로 이러한 영기문이 여래의 정신과 몸에서 발산하는 것은, 그 발산하는 광배의 영기문에서부터 만물이 생성한다는 것을 증명한다. 그래서 광배에서 무량한 화불이 화생하기 때문에 화불化佛이라 부른다. 그 무량한 화불이 우주에 가득 차게 된다.

우리는 법당 전체를 보지만, 실은 보이지 않는다. 법당의 창살문이나 기둥, 공포, 기와 등 모든 부재와 모든 부재에 채색된 단청 등 상징이 밝혀진 적이 없으니 봐도 보이지 않는다. 법당 안에는 불단이 있고 불단 위에 부처님이 앉아 계시고 뒤에는 후불탱이 걸려 있다. 그리고 닫집이 있다. 그 내부에는 역시 공포가 있으며 모든 부재는 물론 천장에는 전체가 단청으로 장엄하고 있으나 조형 원리와 상징을 모르니 어찌 여래의 설법을 문자언어에서만 찾으려 하는 걸까.

20년 만에 다시 분석해 보니 발표 당시에 보지 못한 것도 보이고, 새로 인식하는 상징도 있어 감회가 깊다. 법당은 그저 집이 아니다. 빌딩과 그 안의 모든 조형이 문자언어로는 기록된 적이 없어 모두 모르고 있으나 이제부터 매우 달리 보일 것이다.

21 인간의 비극悲劇

사람들은 부처님상을 둘러싼 모든 조형언어의
소리를 듣지 못하며 시선도 주지 않는다.

들리지도 보이지도 않는 세계

앞서 법당 공포에 대해 밑그림을 그려 채색해가며 그 실상을 자세히 분석
하며 설명했다. 대부분 그 글과 그림을 읽기는 했으나 이미 까마득히 잊
었을 것이다. 그 그림을 보고 따라서 그려보고 체험하려는 사람도 드물
것이므로 작품들을 금방 잊어버린다. 일반적으로 조형예술품 모두 볼 수
있다고 생각하고 있으며, 그에 대한 일반적인 잘못된 설명을 믿고 있다.
그러나 내가 밝힌 조형예술품의 본질은 모두에게는 낯설어서 보이지도
않고, 그 설명도 이해하기 어렵다.

　사람들은 부처님상을 둘러싼 모든 조형언어의 소리를 듣지 못하며
시선도 주지 않는다. 불단, 광배, 후불탱後佛幀* 닫집, 단청, 대들보, 공포,

기둥, 창방 등 조형언어로 이루어진 예술품은 침묵할 뿐, 발화發話하지 않기 때문이다. 문자언어는 말을 하지만, 조형언어는 말하지 않는다. 즉 발화하지 않는다. 시선이 가지 않는 것이 아니라 보아도 보이지 않는다. 나도 60세까지 그랬었으니까. 법당 공포 이야기는 현실과는 전혀 다른 차원의 이야기다. 전혀 다른 차원의 세계는 '영화靈化된 세계'다. 처음 듣는 세계일 것이다.

일본 학자가 복잡하고 무의미한 쓸데없는 구조라고 혐오하자 한국 학자들도 따라서 혐오했던 불갑사 공포의 실상을 한국건축역사학회에서 발표했다. 건축학자들은 그동안 '공포의 윤곽'만 보고서에 그려놓고, 그런 모양으로 전체 조각적 형태를 만든 후 그 표면에 아무 의미 없는 장식 그림을 그려 넣었다고 여기고 있었다. 발표 후 '영기문을 조각으로 표현한 것이 공포'라는 주장은 화제가 됐다. 그러나 '영기문이 만물 생성의 근원'이며 '용과 봉황이 영기문에서 화생한다'는 의미를 이해하긴 어려웠을 것이다. 내가 용과 봉황을 연구한 지 20년이 넘었다. 모두가 알고 있는 용과 봉황에 대한 지식, 그리고 모든 국내외 저서는 오류투성이라는 사실을 처음으로 알아냈다.

내가 이름 붙인 '영기문靈氣文'이란 것은 우주에 가득 찬 보이지 않는 기운을 조형화한 일체의 문양을 총괄한 개념이다. 그 가운데에는 당초문도 포함된다. 일본의 미술사학자 모두가 말하는 당초문唐草文은 일본 고대 문헌에 나오는 것이라 한다. 곧 중국에서 들어온 문양으로 단지 덩굴무늬를 말하지만, 최근 한국에서 한국말로 '덩굴무늬' 혹은 '넝쿨무늬'라 바꾸어 부르고 있다. 중국학자나 중국에 유학했던 학생들은 "만초문蔓草

● 정幀은 그림 족자란 말인데 불가에서 탱이라 부르므로 학자들도 탱이라 부른다.

文"이라 각각 부르지만, 모두가 덩굴무늬다. 그러나 무엇을 의미하는 것인지는 일본과 한국과 중국의 학자들은 물론 서양 학자들도 모르고 있다. 그저 단순히 장식했다는 생각에서 바라보니 덩굴무늬의 실상을 알 수 없다. 내가 말하는 영기문에는 연화문이나 모란문 등도 포함되는데 이 뜻밖의 주장에 화를 내는 이들도 있다. 그 이후 점점 강력하게 정립해온 '영기화생론靈氣化生論'은 그 체계가 방대해져 가고 있다.

우리는 동서양을 막론하고 이른바 가치전도價値顚倒 속에서 사는 셈이다. 공포 발표 후 미친 듯이 전국의 사찰건축을 답사하며 조사했다. 사찰건축을 조사한다는 것은 건축은 물론 건축에 포함되는 단청-조각-회화(불화라 부르지 않고 그저 회화라 부르려 한다)-불단-촛대를 비롯한 공예품 등 건축 내부에 있는 일체의 조형을 조사한다는 것을 뜻한다. 그저 단순히 답사하며 감상문을 쓰는 것은 아니다.

사찰 순례라 하여 수많은 사람이 글을 쓰고 있으나 누가 써도 크게 다르지 않으며, 누가 써도 이해할 수 없는 내용은 없다. 조형예술품의 실상을 밝힌다는 것은 현실과는 전혀 다른 고차원의 세계에서 표현된 것이어서 소통의 단절이 생겨날 수밖에 없다. 그로부터 3년 후 부산 동의대학에서 열린 한국건축역사학회 춘계 학술대회에서 좀 더 정교하게 그리고 깊게 연구해 공포의 실상을 다시 발표했다. 당시는 완벽한 발표라고 자신했다. 그런데 건축학자들에게 더 난해하게 들렸음을 알았다. 그로부터 15년 후, 다시 불갑사 공포를 다시 자세하게 분석하면서 더욱 깊은 인식에 도달하는 감격을 누렸다. 말하자면 넓고 깊은 새로운 차원의 세계에서만 공포의 조형이 보이는 것을 알았다. 그런 과정에서 나름의 새로운 인식론을 정립해 갔다.

우리는 제도권 교육을 받으면서 같은 교과서로 지식을 쌓아왔고, 공

동의 상식을 가지고 있어 서로 소통이 가능했다. 공포도 마찬가지다. 공포의 진리를 깨달은 것을 기폭제로 법당이란 건축이 그 안에 조각-건축-단청-회화-공예 등을 갖추고 있음을 알고 일체를 함께 연구해 나가는 동안 건축을 이해할 수 있었다. 외국 건축 안의 조형예술품 일체도 밝힐 수 있었다. 우리가 상식이라고 알고 있는 것들에 얼마나 많은 오류가 있는지 알 수 있었다. 가히 충격적인 일이다.

글(문자언어)에서 배운 미술 세계의 한계

차원이 다른 '영화된 세계'를 체험한 나는 사람들과 소통하는 것이 점점 어려워졌다. 예를 들면, '영기문에서 만물 생명이 화생하는 것을 조형화한 것이 공포'라고 말하면, 그런 내용이 기록에 있는지 묻는 사람들이 더러 있었다. 기록에 있다면 사람들이 이미 알고 있었을 것이다. 올바른 설명이 기록되었다면 나도 이런 고생을 하지 않아도 된다. 사람들은 기록된 자료를 절대적으로 믿으며 그 바탕 위에서 모든 연구를 시작한다. 그래서 대학원생들에게 숙제를 내면 곧바로 달려가는 곳은 대학 박물관이나 국립중앙박물관, 각 사찰 성보박물관이 아니라 도서관으로 달려간다. 대학 강단에서 그 현상을 보고 매우 놀랐다.

이화여대 대학원은 다른 학교의 학부를 졸업하고 입학한 학생들이 많았다. 리포트는 반드시 작품들을 직접 조사하고 써야 하며, 책을 읽고 써오면 안 된다고 했다. 학생들이 매우 힘들어했다. 어떤 작품은 먼 지방에 있기도 하기 때문이다.

어느 대학이든 이미 발표된 논문의 자료들을 찾아 적당히 섞어 소위 '짜깁기'해서 써오면 모두 통과시켰고, 학생들을 거의 지도하지 않고 있

음도 알았다. 대학교수나 그 누구도 작품을 조사하는 방법을 가르치지 않
는다는 점에서 충격을 받았다. 그러니 학생들이 작품 조사 방법을 알 리
없다. 그래서 2003년『인문학의 꽃 미술사학 그 추체험의 방법론』을 세
상에 내놨다. 아마 미술사학 방법론에 관한 책으로는 세계에서 유일한 저
서라고 알고 있다.

박물관 재직 시절에 외국의 수많은 미술사학자를 만났고, 특히 하버
드대학에서 공부할 때는 수많은 외국 교수를 만났다. 그들이 작품 조사에
허술한 것을 보면서 매우 실망했다. 그들은 강의할 때 슬라이드 라이브러
리에서 세계 미술품들의 슬라이드를 빌려 강의하고 다시 돌려줬다. 도서
관에서 책을 빌리는 것과 같았다. 그러나 아무리 연구 대상이 넓다 하더

3-40
『인문학의 꽃 미술사학 그 추체험의 방법론』 표지

라도 자신이 작품을 직접 보고 관찰해야 한다. 특히 조각품은 여러 면이 있기에 한 작품을 찍는데 필름 여러 통을 쓰는 경우가 허다하지만, 라이브러리의 슬라이드는 대개 정면 한 장이다. 그것으로는 조각 작품을 파악할 수 없다.

앞서 소개한 추체험의 방법론 책에서는 작품을 관찰하는 방법, 사진 촬영하는 방법, 스케치하는 방법, 논문 쓰는 방법 등 광범위하게 모든 장르에 걸쳐 다루었다. 그 책은 큰 깨달음을 얻기 직전에 쓴 것이므로 지금 집필하라고 하면 크게 달라질 것이리라. 그러나 아직도 유효하다. 그런 과정을 거쳤기에 지금의 연구 성과가 있기 때문이다. 내 가슴에는 이 과정을 거친 수많은 작품이 각인되어 있다. 한 작품을 다룰 때 관련 작품들이 마음에 순식간에 모여서 새로운 차원의 세계를 정확하게 인식할 수 있었다. 하지만 새로운 연구를 할수록 '인간의 비극悲劇', 나아가 '인류의 비극'을 통감했다. 세계 여러 나라의 미술을 연구하면서 오류가 많고 우리의 상식이 얼마나 잘못됐는지…. 학생들은 일본이나 서양에 유학하여 그런 오류를 그대로 배워오니 얼마나 끔찍한 일인가. 지금부터는 그런 과정을 정리해 글을 쓸 것이지만 연대기처럼 쓸 수는 없고 현재와 과거와 미래가 뒤섞이며 쓰게 될 것이다.

일간지에 잘못된 용어를 바로잡는 연재를 100회나 했지만, 교수나 학생이 틀린 용어를 하나도 집어내지 못함을 알고 더욱 놀랐다. 미술사학 용어의 90퍼센트가 틀린 용어임을 알고 나니 그들과 소통하기가 더욱 어려워졌다. 그뿐만 아니라 진실을 말하면 모든 교수는 아예 침묵을 지키거나 오히려 화를 내기도 했다. 나는 공포 발표 이전 상태로 되돌아가야 사람들과 대화를 할 수 있게 됐다. 공포를 발표한 이후에 겪은 기부할 수 없는 불행에 괴로워했지만, 한편 그것에 아랑곳하지 않고 새로운 진리를 체

험하면서 환희작약하는 드라마가 계속되고 있다. 공포의 연구는 삶과 학문과 예술을 전혀 다른 차원으로 올려놓았다. '대장부로서 건축에 도전해 봐야 하지 않겠느냐'고 자문했던 젊은 날의 꿈은 그렇게 만난 공포에서부터 실현되기 시작했다.

신앙이 된 아름다움

대학에서 환갑을 맞이했다. 많은 제자를 둔 교수들이 기념논총을 받았지만, 나는 『월간미술』에 1년 6개월 동안 연재한 글을 모아 책을 내고 자축했다. 『한국미술, 그 분출하는 생명력』이 바로 그 책이다. 부제는 '주요 작품으로 간추린 한국미술사 편력'이라 붙였다. 일부를 재구성해 옮긴다.

"미술사학이란 본질적으로 조형언어로 만들어진 미술품을 미술사학자가 해독하여 문자언어로 옮기는 작업이다. 모든 것이 함께 응집된 것이 미술품이므로, 미술품을 통하여 다시 종교와 철학과 과학이 서로 만나기 위하여, 그래서 논문의 성격과 수필의 성격을 통합하려 했다.

일상적인 언어로 더 이상 표현할 수 없을 때, 노래가 나오고 그림이 그려지며 춤이 추어지는 등 예술의 세계가 펼쳐진다. 더 이상 말로 표현할 수 없는 한계에 이르렀을 때 예술의 세계가 형성되므로 초월적 세계라 부르는 것이다. 언어로 표현할 수밖에 없으므로 어떻게 언어를 다룰 것인가에 고심했다. 그러한 나의 글이 문학적 표현을 빌려서 감성적인 까닭은, 바로 조형예술의 세계와 문학의 세계가 공통적으로 일상적 언어를 초월해 있기 때문이다. 예술의 세계란 일상적 차원을 넘어서는 것이므로 그 경지를 체험해야 비로소 예술품뿐만 아니라 그것을 둘러싼 모든 상황을 복원해 볼 수 있다. 우리나라 미술품들을 이해하면서 그것을 사랑하게 되었고, 그러는 사이 나를 발견하

고 우리 민족을 사랑하게 되었다. **나이가 들면서 점점 우리 미술의 불가사의**
하도록 심원深遠한 본질에 매료되고, 그것이 어느 한 장르에서만, 예를 들면 불
상이나 도자기에만 나타나고 있는 것이 아니라 모든 장르에서 확인되고 있어
서 나의 관심은 동시에 다른 여러 장르에까지 확대되고 있다. 아름다움은 이제
나의 신앙이 되었다."

　　이렇게 길게 인용한 까닭은 20여 년이 지난 오늘날의 상황을 그대로
예언한 듯해서다. 위에서 말한 '초월적 세계'가 바로 내가 체험한 '영화된
세계'를 가리킨다. 조형언어의 존재와 문법까지 밝힌 지금을 이미 20여
년 전 글에서 예상했다는 게 놀랍다. 특히 굵은 글씨는 지금도 항상 강조
하는 것과 똑같지 않은가. 환갑을 자축하는 저서에서 새로운 출발을 다짐

3-41
『한국미술, 그 분출하는 생명력』 표지

한 약속을 지킨 셈이다. 이 저서에서 이미 앞으로 일어날 큰 변화의 징조를 넉넉히 엿볼 수 있음을 강조해 두고 싶다.

사람들은 환갑에 임하여 쓴 글까지만 이해하고, 그 이후에 천지개벽天地開闢의 변화를 일으켜서 세계의 작품들을 해독한 것을 이해하지 못한다. 초월적인 '영화된 세계'를 이해하지 못하기 때문이다. 단번에 알아듣는 단편적인 지식, 즉 불교에서 가장 멀리하는 '알음알이'만 쌓이고 그 양이 많아지면 자신의 정신이 매우 드높아졌다고 착각한다. 깊은 사고력으로 몇 년씩 걸리는 '인식의 세계'는 한 번도 체험해 보지 못하기 때문이다. 그럴 즈음 공포의 비밀을 풀었으니 기적 같은 일이다.

공포의 구조와 상징은 오랜 세월에 걸친 근본에 대한 탐구와 끊임없는 탁마琢磨의 결실이지 우연히 보였던 것이 아니다. 그 이후 지금까지 매일매일 기적이 일어나는 드라마와 같은 나날이다. 인간의 비극을 알게 됐지만, 인류를 오류의 늪에서 구원하겠다는 나의 서원은 날이 갈수록 절절해져 갔다.

4

세계미술사
정립을 위한 서장

22 무본당務本堂 아카데미를 열다

알렉산더 대왕의 최측근 프톨레미 1세가 기원전 3세기에 지은 세계 최대
규모였던 알렉산드리아 도서관(기원후 4세기 소실), 해인사 팔만대장경,
하버드대학 와이드너 도서관… 도서관에 수장된 문자언어로 쓰인
책들에는 궁극적 진리를 전해주는 내용은
한 줄도 없다. 그러나 지구를 장엄하는 모든 건축과 조각과 회화에서
조형언어로 쓰인 조형예술 작품에서 궁극적 진리를 찾으려 했다.
그리고 여래의 본질을 웅변하는 침묵의 언어를 해독하기 시작했다.
이것을 널리 알리려고 무본당務本堂 아카데미를 열었다.

홀로서기라는 운명

우리는 살아가면서 매우 놀라거나 가슴 벅차게 환희작약歡喜雀躍한 적이
그리 많지 않다. 그런 일이 있는지 물어보면 모두가 있다고 말하기는 한
다. 어떤 체험인지 물으면 거의 하찮은 일들이다. "로또가 당첨되면 누구
나 놀라겠지요." "베토벤 제9교향곡 '환희의 송가'를 들으면 가슴 벅차겠
지요." 그런 것은 환희작약에 해당하지 않는다. 어떤 큰 장애물을 스스로
힘으로 극복했을 때 환희작약한다. 에베레스트산을 등정하고 나면 그때
감격과 기쁨은 말로 표현할 수 없다고 한다. 하물며 에베레스트산만큼 거
대한 정신적인 장벽을 극복하면 어떨까? 그것은 육체적인 등정에 비할
바가 아니어서 기쁨은 말할 수 없을 것이다.

그런데 에베레스트산은 아무리 높아도 등정을 마치면 다시 내려와야 한다. 그러나 정신적인 장벽에는 하산이 없다. 아무리 올라가도 끝이 없어서 내려오는 법이 없는데 그것은 살아있는 한, 인식의 과정은 끝이 없기 때문이다. 그런데 인식의 대상이 무엇인가에 따라 문제는 달라진다. 만일 그런 놀라움이나 환희작약한 적이 없다면 당신의 삶은 항상 같은 상태에서 머물고 있다는 증거이자, 단지 알음알이에서 만족하고 있다는 고백이다. 그래서 불교에서 알음알이를 크게 경계하는 것이다.

불교는 자력신앙自力信仰의 철학이고 신앙이다. 신앙은 확신이다. 만일 『화엄경』을 읽으려면 어느 고승이 그 경전을 주석한 매우 두툼한 책을 사서 읽기 마련이다. 『화엄경』을 참으로 이해하고 싶으면 주석이 없는 경전만을 몇 번이고 다시 읽어서 자력으로 해독해야 한다.

어느 고승이 주석한 책을 읽으면 그 고승의 의견을 따르는 것이어서 경전의 참된 말씀은 터득하기 어렵다. 말하자면 타력을 빌려 이해하려고 하지 말고 자력으로 터득하면 그때, 말로 표현할 수 없는 놀라움과 환희를 느낄 수 있다. 그러나 경전을 읽는 것으로 끝나서는 안 되고, 그 경전에 나오는 '법계法界'라든가 '인드라망因陀羅網' 그리고 '우보雨寶'라든가, 그리고 '선재동자가 관음을 찾아가서 절대적 진리를 묻는 장면' 등을 스스로 익혀서 생활이나 학문이나 창작활동에서 반드시 실천해야 한다. 아마도 싯다르타 태자는 정각을 성취했을 때 가장 크게 환희작약했을지도 모른다.

불상에서 '석가여래 삼존불'이라 하면, 석가여래의 양옆에 보살이 협시하고 있는 도상을 말한다. 그런데 사람들은 여래는 대장부 남성이라고 생각하고, 협시보살은 아름다운 여성이라고 생각하고 있다. 화려한 모자寶冠나 길게 늘어진 머리카락寶髮이나 목걸이나 팔찌, 그리고 화려한 옷들을 보고 아직 세속적인 것을 벗어나지 못한 상태라고 생각하는 사람도

있다. 싯다르타 태자는 왕궁의 담을 몰래 넘어 숲에 이르러 모든 화려한 옷이나 장식을 벗어서 마부인 찬타카에게 넘겨준다. 불화와 불상에 나타나는 보살을 화려한 장식으로 치장한 것은, 출가 전의 세속적인 모습이라고 대부분 스님뿐만 아니라 모든 불자와 불교미술을 연구하는 학자들도 그렇게 생각한다. 그러나 보관이나 몸에 두른 여러 가지 장식은 단지 그런 장식이 아니다. 그래서 아직도 여래와 보살을 구별하지 못한다. 다른 점을 설명해 보라면 올바로 말하는 경우가 얼마나 될까.

석가모니의 양쪽에 서 있는 보살의 얼굴을 보면 양미간의 백호나, 콧수염과 턱수염이 있으므로 여성이 아니다. 그런데 그 모든 것은 수염이 아니다. 게다가 머리카락이 양어깨를 타고 내려와 허리까지 이르므로 연구자들도 혼란에 빠진다. 경전에 보살을 두고 '착한 남자야'라고 부르고 있는데도 여성으로 알고 있다.

이 모든 문제는 이 글에서 간단히 설명할 수 없는 큰 주제다. 결론적으로 이 모든 것은 이미 앞에서 설명한 '제1영기싹'과 관련이 있다. 앞으로 '제1영기싹'은 만물 생성의 근원임을 더 설명하게 될 것이다. '제1영기싹'은 2만 점 이상의 작품을 내가 개발한 '채색분석법'이라는 조형 해독법으로 얻은 결론이므로 짧은 시간에 이해하기 쉽지 않다. 이 진리는 세계 최초로 발견하여 지금까지 연구를 해오고 있으므로 2007년 이후에 출판된 저서들을 정독해 주시기 바란다.

여래의 양 협시는 사람이 아니고 여래가 지닌 가장 큰 덕목인 '지혜'와 '실천'을 의인화擬人化한 것이다. 지혜는 배워서 얻어지는 게 아니다. 실천도 누가 시켜서 되는 것이 아니다. 지혜를 얻으면 스스로 실천하기 마련이니 지혜와 실천은 불이不二의 세계에서 하나가 된다. 싯다르타 태자가 정각을 성취한 후 얻은 지혜를 철저히 실천하며 진리를 보여주는 것

이 '석가여래 삼존불'의 참된 의미라고 생각한다.

미술사학을 평생 독학했다. 공무원 신분이었으나 학예직이란 전문직이었다. 박물관에서 조형예술품과 함께 살아오면서, 스스로 가진 문제의식으로 주제를 잡고 꾸준히 논문을 써나갔으며, 저서도 여러 권 냈고 일본이나 미국, 유럽 등 해외에서도 학술 활동을 했다. 한편 줄곧 문화부나 문화재청에서 일어나는 잘못된 점들을 비판하거나 그 당시 대통령 이름들도 거론하여 모두를 곤혹스럽게 만들 때도 많았다. 그러나 그들이 나를 견제할 수 없었던 것은 박물관과 한국을 대표하는 학자였기 때문이다. 우리나라 미술사학계를 향해서도 비판의 목소리를 낮추지 않았다. 그러므로 책상 위의 학자가 아니라 실천적인 행동인이었다고 자부한다.

남들처럼 학교 점수에 연연하는 학생이었다면 현재의 나는 없었다. 미국 하버드대학에서는 학교에서 정식으로 초청한 유학생 신분이었으며, 학위에 연연하지 않고 작품 조사에 몰두했다. 대학에서는 미술사학 강의를 들은 바도 없었고 하버드대학원에서는 영어 듣기가 안 되어 그 덕분으로 학문적으로 덜 오염이 된 것 같다. 지금에 이르러 자력으로 고구려 벽화 80퍼센트를 자지하는, 무엇인지 모를 무늬를 밝히기 시작하면서 불상 광배와 목조 건축인 사찰 법당의 공포를 풀었다. 그것은 시작에 불과했다.

그즈음 삶과 예술과 학문에 큰 소용돌이가 일었다. 고구려 벽화와 함께 연구한 것이 바로 '용龍'이며 그 연구 성과로 앞으로 닥칠 암담한 현실을 이겨내야 한다는 것을 알았다. 고구려 벽화와 용을 연구하면서 불상의 광배를 풀어내고 사찰 건축의 공포를 풀어내는 한편 큰 혼란에 빠져들었다. 그 엄청난 세계의 오류와 홀로 맞서야 할 운명을 직감했기 때문이다. 내가 만든 낯선 용어들이나 고차원의 어려운 해석을 사람들에게 쉽게 진해야 하고, 서로 소통해야 하는 문제를 스스로 풀어내야 하는 것도 운명이었다.

조형언어 연구·교육 베이스캠프 설립

큰 소용돌이를 거쳐서 망망대해에 모습을 드러내야 했다. 플라톤이 그런 것처럼 아카데미를 열어야 했다. 그 아카데미가 '무본당務本堂'이었다.

'무본務本'이란 말은 공자의 『논어』에 나오는데, '무본 본립이도생務本 本立而道生'에서 따온 것이다. '근본에 힘써 근본이 정립되면 방법은 저절로 생긴다'라는 말이다. 인류 역사상 아무도 가르친 적이 없는, 세계에서 조형언어를 가르치는 유일한 학교이기 때문에 책임이 막중했다. 고구려 벽화 연구를 계기로 나의 관심은 무제한으로 확장하고 있었다. 건축, 조각, 회화, 도자기, 금속공예, 복식 등 모든 장르로 삽시간에 퍼졌다. 그러나 체계적이어야 하고 이론을 튼튼히 정립해야 하고, 방황하는 교수나 학생을 널리 올바로 가르쳐야 했다.

마침내 2004년 9월 1일, 이화여대 후문 쪽에 '일향한국미술사연구원一鄕韓國美術史研究院'을 열었다. 현판은 『삼국유사』를 집자集子하여 새겼다. 무본당은 당호다. 일향一鄕은 성덕대왕신종에 새겨진, '고구려, 백제, 신라를 한 마을一鄕로 삼았네'라는 노래에서 땄다. 1층, 2층 합해 100평 공간이어서 넉넉했다.

그즈음 가족과 인사동에 갔다가 어느 중국 작품을 파는 곳을 지났다. 저 높이 매단 나무 조각을

4-1
무본당에 건 현판.
一鄕은 내 아호이며 글자는
『삼국유사』에서 집자한 것.

자세히 보니 100년 전쯤 중국 어느 서당에 걸어놓았던 현판이었다. 중심에 중국이나 한국의 아카데미인 서당書堂이란 현판이 매우 작게 조각됐고 앞에 공자가 서 있었으며, 서당 현판에는 '務本堂'이라 새겨져 있었다. 주변에는 온통 용과 봉황과 보주와 제1, 제2, 제3영기싹 영기문이 빼곡히 조각됐다.

4-2
100년 전 쯤 중국 서당에
걸었던 무본당 현판

1층 강의실에 그 서당 현판을 걸어놓았다. 2층은 개인 연구실로 삼고 드디어 고구려 벽화 연구에 본격적으로 매진하기 시작했고 1층에서 매주 2회 강의했다.

수요일에는 고구려 무덤벽화를 강의했고, 목요일에는 특히 고구려 벽화에서 건축 관련 조형만을 강의했는데, 이화여대 공대 건축과 대학원생들이 와서 열심히 들었다. 수요일 강의에서 100여 기에 이르는 고구려 무덤벽화를 자세하게 강의하는 데 꼬박 한 해가 걸렸다.

이런 강의는 어느 곳에서도 들을 수 없는 내용이었으며 수강생도 대학원생들 외에 대학교수나 화가, 조각가 등 작가도 많아 매우 수준 높았다. 무본당을 세계 문화 연구의 중심지로 만들려는 야심은 아직도 식지 않고 있다. 고구려 벽화에 대한 강의는 18년이 지난 지금도 더 나은 상태로 진행하고 있다.

무본당을 개원하고 고구려 벽화를 본격적으로 연구하기 시작하면서 더 이상 놀랄 수 없는 놀라운 진리를 깨처나갔다. 그때마다 용후(龍吼, 사사후獅子吼란 기존 용어 대신 만든 말)했다. 동시에 분노의 외침이기도 했다.

고구려 벽화 연구의 길로

고구려 벽화 연구자는 한국은 물론 일본, 중국, 독일, 미국, 영국 등 전 세계에 꽤 많은 편이다. 그들에 비해 나는 가장 늦게 시작한 편이다. 무본당 개원 후 국내외에서 발간한 고구려 벽화 관련 저서나 도록을 모두 수집했다. 일본에서 발간한 『고구려 고분벽화』는 가장 중요한 책이다. 1985년 조선화보사에서 출판한 대형판의 책은 고구려 벽화의 중요 작품은 거의 망라한 것이어서 큰 도움이 되었다. 그 책을 비롯하여 국내외에서 발간한 여러 고서를 구하기도 하고, 당시 갑자기 고구려 벽화에 대한 수많은 전시가 이곳저곳에서 열려서 수많은 도록도 발간되었다. 유난히 국립중앙박물관을 비롯하여 여러 곳에서 고구려 벽화 모사품 전시가 많았다. 그래서 빠지지 않고 몇 번이고 가서 세밀히 조사했다. 또한 한국 정부 관련 기관들은 북한에 가서 직접 촬영한 고구려 고분벽화 도록들을 경쟁적으로 내고 있었다. 그럴 때마다 주최자를 찾아가 그 조사원으로 함께 가고 싶다고 해도 고구려 벽화 전공자가 아니라는 이유로 거절당하곤 했다.

고구려 무덤벽화는 모두 북한의 황해도 지역과 평양 지역, 그리고 집안 지역에 밀집되어 있으나 모두 보존 관계로 밀폐되어 있어서 남한 학자들도 쉽게 접근하지 못한다. 연구해보니 고구려 벽화는 우리나라 미술사학 연구를 가능하게 만드는 가장 중요한 회화임을 절감했다. 나는 고구려 벽화로 한국 미술사 전체를 해독할 수 있음을 확신했다. 모든 무덤벽화에 대한 자료들을 모아 각각 밑그림을 그려서 채색하고 분석하기 시작했다. 100여 기 무덤벽화를 심층적으로 해독하고 나니 고려불화가 비로소 보이기 시작했다. 더 나아가 그런 조형들과 관련 있는 고려불화와 조선불화나 금속공예나 조각 등 모든 시대의 모든 장르를 함께 다루느라 고구려 벽화 전체를 강의하는데 이미 말한 것처럼 한 해가 걸렸다. 매일매일 드

라마였다. 그리고 매년 처음에 알지 못했던 조형을 밝혀내고 잘못한 해독은 수정하기를 몇 회를 계속하여 지금까지 거의 빠짐없이 강의하고 있다. 고구려 벽화에 대한 저서를 아직 내지 못하고 있으나 아마도 몇 년 후에는 『고구려 벽화의 신新 연구』라는 제목의 연구 성과가 세상에 나오리라.

21세기 들어서서 IT 정보기술이 급격히 발달하지 않았다면 어찌 뜻을 펼칠 수 있었을까. 무엇보다 작품 사진을 많이 찍고, 매일 채색분석하는 최근 작업은 특히 컴퓨터와 디지털카메라, 스캐너, 프린터 등이 없으면 불가능하다. 복잡한 분석 작업은 불가능할뿐더러 개척한 새로운 세계를 단계적으로 채색분석해 대중에게 전달할 수 없었을 것이다. 2000년대에 들어와 기기들 앞에서 작업하는 시간이 점점 많아졌다. 특히 무본당을 열고 답사가 잦아지고 박물관 조사가 매일 이루어지므로 조사한 작품을 정리하고 채색분석하느라 컴퓨터 앞에서 대부분 시간을 보낼 수밖에 없다. 그동안 찍은 사진들은 대강 15테라바이트가량 된다. 15테라바이트는 1,500만 메가바이트 이상이니 사진 수량은 엄청난 것이다. 이런 시대에 태어나지 않았더라면 나의 이론은 아마 정립하기 어려웠으리라.

무본당 개원 후 어느 해 10월에는 독일 베를린 자유백림대학이 주최하는 고구려 무덤벽화 심포지엄에 참가했다. 한국, 일본, 이탈리아, 독일 등 전 세계 학자가 참여한 국제 심포지엄이었다. 학자들은 기왕의 내용을 반복했다. 이 심포지엄은 내가 고구려 벽화로 세계무대에 선 첫걸음이었다. 그럴 즈음 갑자기 그리스 여행의 기회가 생겼다. 하늘의 뜻인가. 첫 그리스 여행은 삶과 학문을 다시 송두리째 바꿔놓았다.

23 세계 최초로 연
'문양 국제 심포지엄'

나의 이 모든 연구 대상은 바로 문양이며, 동시에 세계 학자들 가운데
문양을 올바로 터득한 사람이 없다는 사실을 깨달았다.
세계 최초로 문양 심포지엄을 주최한 것은 마땅한 일 아닌가.
비록 그리스 답사 후 문양 심포지엄을 열었으나
이야기를 풀어나가는 문맥상 심포지엄을 먼저 다룬다.

문양 단독 주제의 첫 심포지엄 결행

연구원을 연 지 2년 만인 2006년 9월 29일(금요일), 30일(토요일) 양일에 걸쳐 문양에 관심을 가지고 계시는 분들을 모시고 심포지엄을 감행했다. 스스로 어느 정도 문양의 큰 가치를 깨닫고 있던 터라 자신이 있었다. 우리나라의 삼국시대 미술과 통일신라 미술을 깊이 연구하며 신석기시대 미술도 연구한 바 있었으며, 특히 고구려 무덤벽화를 연구하며 삼국시대와 통일신라 미술뿐만 아니라 다른 장르에도 관심이 넓혀가고 있었다. 바로 그 1년 전에 그리스 답사를 통해서 우리가 아는 그리스 미술이 아니라 서양에서도 낯선 기원전 2000~1200년에 걸친, 그리스 남부의 미케네 문명을 답사하면서 많은 근본적인 문제들을 이미 풀어나가고 있었다.

4-3
왼쪽부터 이노우에 선생, 통역하는 딸 강소연, 심연옥 선생 그리고 저자가 문양만을
단독 주제로 개최한 국제 심포지엄에서 토론 시간을 갖고 있다.

게다가 크레타 문명(일명 미노아 문명)은 기원전 2000년(기원전 1400년에 멸망)에 이미 전성기를 맞이했는데, 궁성의 벽화와 이른바 서양인들마저 octopus, 즉 문어라 부르고 있는 수많은 도기를 보며 충격을 받았다. 모두 고구려 벽화를 연구한 까닭에 이제 비로소 나의 학문과 예술의 연구는 서양으로 확대할 수 있는 교두보를 확보해 나가기 시작하고 있었다.

나의 이 모든 연구 대상은 바로 문양임을 깨달았다. 동시에 세계 학자들 가운데 문양을 올바로 터득한 사람은 없었다. 그러니 내가 세계 최초로 문양 심포지엄을 주최한 것은 마땅한 일이 아닌가.

세계적으로 문양은 그저 단순한 장식이라 여기니 올바른 연구자가 거의 없음을 알고 있었다. 나의 고구려 벽화 연구에 영향을 준 일본의 대표적 미술사가인 이노우에 타다시井上正 선생과, 인도 굽타식 무늬를 연구해 방대한 저서를 출간한 안도 요시카安藤佳香 교수와 상의하여 일정을 정했다. 이노우에 선생과 안도 교수는 사제지간이라 서로 잘 알고 있었으니, 그 두 교수와 친분이 두터워서만 초청한 것이 아니었다. 안도 교수가 일본 고대 미술을 인도 굽타 미술과 직접 연결하려는 것은 중국의 영향에 콤플렉스를 느껴서 그러하다는 것은 누구나 알 수 있다. 그러나 두 교수는 세계적 학자들이다. 비록 초라한 일향한국미술사연구원이 주최하는 작은 심포지엄이지만 그 기개는 하늘을 찔렀다.

이노우에 선생은 몸이 불편하여 거동이 어려움에도 불구하고 청을 들어주시어 고마울 뿐이었다. 이 두 미술사가는 현재 일본에서 무늬 연구의 선두에 서 있는 분들로, 나는 그 두 분으로부터 영향을 받았다. 하지만 내 나름대로 연구를 진행해서 그들과 다른 견해를 갖게 되었다. 문양 연구는 모든 학문을 포괄하는 사상사思想史연구라 할 수 있을 만큼 오묘奧妙하고 유현幽玄하다. 그리고 문양 연구는 미술사학 연구의 궁극적 목표

라 해도 좋을 만치 중요하다는 점을 깨우치게 되었다. 그래서 연구원 개원 2주년 기념으로 작은 사랑방인 무본당務本堂에서 문양에 관해 대화를 나누기로 했던 것이다. 내가 지금 정립하고 있는 '영기화생론靈氣化生論'이란 것이 근본이고, '채색분석법彩色分析法'이 방법론이다. 문양사의 연구는 일본이 가장 앞서 있으나 올바른 길로 나아가지 못하고 있는 상태인데 두 교수가 매우 중요한 방향을 제시하고 있어, 문양사에 거의 관심이 없는 우리나라에 큰바람을 일으키리라 생각했다. 그런 만큼 문양만을 주제로 심포지엄을 여는 것은 국제적으로도 처음 있는 일이다. 심포지엄이 끝난 후 문양학회文樣學會를 창립하려 했다. 그 꿈은 그로부터 15년 후에 '조형분석학회'라는 이름으로 이루어졌다.

세계미술사연구원을 향한 첫발

양일 참가비로 5만 원을 받기로 했다. 초청장 내용은 다음과 같았다.

一鄕 韓國美術史 研究院 主催 작은 국제심포지움
主題: 文樣의 成立과 展開

9月 28日(木) 일본 학자들 서울 到着
9月 29日(金) 午前 10時-12時 30分
井上 正 (美術史家):「文樣의 研究史와 美術史學에서의 位置」
午後 2時 30分-5時
安藤佳香 (國立奈良女子大學 教授):「굽타式 唐草의 東傳」
午後 5시 30분-6시 30분
판소리 公演 : 唱 裵日東, 鼓手 張宗民

4-4
국제 심포지엄에서 발표하는 저자

9月 30日(土) 午前 10時-12時 30分

沈蓮玉(國民大學 敎授): 「東洋 織物文의 흐름」

午後 2時 30分-5時

姜友邦 (美術史家, 一鄕韓國美術史硏究院 代表):

「靈氣文의 成立과 展開」

午後 5時 30分-6時 30分

綜合討論

姜素姸(현재 중앙승가대 교수: 미술사가) 이틀간 일본어 통역

10月 1日(日) 國立中央博物館 參觀

10月 2日(月) 修德寺 主催〈織, 染, 繡 그리고 佛敎〉特別展 관람

10月 3日(火) 出國

수강생들을 비롯하여 미술사학자들이 꽤 많이 참석해 무본당에 빈자리가 없을 정도였다. 그래봐야 50, 60명 정도였다. 열띤 토론도 이루어졌다. 이 글에서 다른 학자들의 발표 내용은 여기서 소개하지 않는다. 대개 이미 발표했던 것을 심포지엄에서 발표하는 게 상례였고 지금도 그렇다. 그러나 내 발표는 꽤 정리된 새로운 내용이었다. 나는 항상 새로 알아낸 것을 정리해서 늘 새로운 내용으로 발표하는데, 대중 강연에서도 그래왔다.

2002년 불상 광배의 비밀을 풀어내기 위해 고구려 무덤벽화를 일별하며 파악하여 처음으로 정리한 도면(3-23, 3-24)을 완성하자 광배의 비밀이 풀렸으며, 동시에 중국 진 나라(秦, 기원전 221~206)와 한 나라(漢, 기원전 206~서기 220)의 와당과 고구려(기원전 37~667)의 와당이 보이기 시작했다.

'영기문의 성립과 전개'라는 제목으로 새로 정리해서 발표했다. 영기문의 성립과정은 물론 고구려 무덤벽화에서 알아낸 영기문을 시대순으로 변화하는 과정을 보여주고, 그 영기문이 그대로 표현된 중국과 한국의

4-5
고구려의 용얼굴 수막새

4-6
중국 진나라의 수막새

4-7
중국 한나라의 수막새

와당을 보여주었더니 특히 이노우에 선생이 크게 평가해 주셨다. 자신이 평생 들어왔던 발표 가운데 가장 감명 깊었다고 했다.

그 심포지엄이 끝나고 모두 돌아가자 나는 이제 종전과 전혀 다른 저서를 집필하기 위해 심혈을 기울이기 시작했다. 앞으로 2024년, 즉 1년 후에는 연구원 개원 20주년이 되므로 제2회 문양 심포지엄을 계획하고 있다. 그때는 '조형해석학회'를 발족하여 학계에 널리 알리고, 채색분석을 치열하게 하며 높은 경지에 이른 제자들이 그 학회의 중심 회원이 되어 심포지엄에 참가시키려 한다. 말 그대로 세계 르네상스를 주장해 온 나의 말을 증명할 수 있는 학회가 발족하는 날이 될 것이다. '일향한국미술사연구원'이란 현판도 '세계미술사연구원'으로 바꾸려고 한다. 이제부터 새로운 출발이다. 제1회 문양 심포지엄을 연 것은 내 작업의 방향이 올바로 가고 있음을 확신했기 때문이었다.

24 그리스 첫 답사

독일의 대문호인 괴테는 1786년 9월부터 1788년 4월까지
로마를 여행하며 르네상스 미술에 심취해 『이태리
여행기』를 남겼다. 르네상스 미술의 대표적 미술사학자인
부르크하르트도 로마를 여행한 뒤 『이탈리아의 르네상스
문화』를 1860년에 출간했다. 그는 근대 미술사학의 기초를
확립하였으나 그도 괴테와 마찬가지로 르네상스 미술에
심취했을 뿐, 그 뿌리인 그리스 땅을 밟지 않았다.

나는 여행이 아닌 답사를 했으며 그리스 첫 답사로 그리스
문화의 핵심을 짚었으며, 나의 시선이 닿는 유적들과 작품들이
원래의 생명력을 회복하고 있음을 확신했다. 그 이후 나의
학예學藝 영역은 세계의 문화로 확대됐고, 세계의 문화가 많은
오류로 얼룩진 것을 알았다. '유럽의 르네상스'는 실패작임을
알았으며, 새로운 '세계의 르네상스'를 꿈꾸기 시작했다.

앞으로 나는 그에 상대하는 『그리스 여행기』가 아니라, 『그리스
답사기』를 출간하려 한다.

2005년 여름, 지인의 권유로 처음 그리스 여행을 떠나게 되었다. 첫 방문지는 그 기둥에 영국 시인 바이런의 이름이 새겨진 지중해의 아폴론 신전이었다. 그리스 각지를 답사하는 열흘 동안 매일 흥분의 도가니였다. 그리스 건축의 세부를 분명하게 파악할 수 있었으며, 내가 본 형태 구성과 상징 구조가 서양의 어느 학자도 밝히지 못한 것임을 알았다. 오히려 로마 시대부터 시작된 오류가 오늘날에 이르기까지 더욱 켜켜이 쌓여 왔음을 알았다. 동시에 직감적으로 '세계미술사'가 정립될 수 있음을 확신했다. 지금까지 동양미술과 서양미술이 서로 다르다는 것만 강조하려 했지, 두 세계가 근본적으로 같다고 증명한 학자는 없었다. 귀국하자마자 그리스·로마 신전의 '다섯 가지 기둥 양식Five Orders'에 관한 연구를 시작하였고, 서양 건축의 갖가지 기둥 양식을 모두 분석한 다음, 기회를 기다렸다. 그리스 여행은 다음 기회에 자세히 서술한다. '괴테의 이태리 여행'에 비할 바가 아니다. 이처럼 연달아 충격적인 사건들이 일어났고 마침내 2007년, 한국미술의 중요 작품들을 채색분석으로 해독하여 『한국미술의 탄생』이란 제목의 첫 책을 출판했다. 책의 부제는 '세계미술사의 정립을 위한 서장'이었고, 시리즈 이름은 '형태의 탄생'이라고 붙였다.

그리스 기와와 강렬한 첫 만남

"그리스 첫 여행. 서울대 서양사학자 교수가 이끄는 여행팀은 각 분야의 교수들과 박물관 종사자들로 구성되었다. 2005년 7월 31일, 이스탄불 공항 도착. 8월 1일, 아테네 도착. 오후 수니온에 있는 포세이돈 신전(기원전 448~440) 도착. 아름다운 지중해를 배경으로 포세이돈 신전이 우뚝하다. 길게 돌출된 수니온곶에 신전이 자리 잡고 있다. 바다의 신 포세이돈상을

봉안했던 신전은 지금 긴 구릉의 높은 끝 위에 기둥들만이 서 있다. 잔잔한 바다가 평화스러웠고, 고요했다. 지금 생각하니 폭풍전야였다."

17년 만에 펴보는 답사 노트다. 모두가 지중해를 바라보고 에메랄드빛이라고 감탄하지만, 우리 동해의 빛도 만만치 않다. 고대 그리스가 중요한 이유는 그들이 뿌린 씨앗들이 싹터서 유럽문화가 지금까지 화려하게 자라고 있기 때문이다. 한국의 고대 삼국시대 미술이 중요한 것도 마찬가지다. 특히 고구려 문화가 오늘날까지 맥맥히 흐르고 있음을 재삼 확인한 것은 그리스 답사 이후였다.

그리스에 도착한 지 이틀이 지났다. 고린도스의 신전과 부속박물관을 답사한 8월 2일 저녁, 갑자기 허리통증이 심해졌다. 병원을 찾아 허리에 복대를 하고, 목발 하나를 받아 걸었으며, 약을 지어 먹었다. 동행이 항상 나의 두 팔을 붙들고 일으켜야 했고. 밤에도 나를 잠자리에 눕혀야 했

4-8
그리스 코린토스 박물관에서 발견한
사자의 입 양쪽에서 나오는 영기문

일향 강우방의 예술 혁명일지

다. 항상 아침에 박물관에 들어가 저녁에 나오는 등 평생 국내외 모든 답사나 조사를 강행해왔지만, 이렇게 허리가 갑자기 아픈 적은 처음이었다. 그나저나 큰일이었다. 그리스에 오자마자 이렇게 아프니 이번 여행은 이것으로 끝이 아닌가, 구슬픈 생각이 들었다. 다음 날 아침, 버스로 동행들은 떠나고 홀로 남았다. 호텔 근처에 스파르타 박물관이 있는 것을 알고, 목발에 의지해서 한 발자국씩 조심스럽게 접근해 갔다. 그 박물관은 우리 여행계획에 없을 정도로 규모가 작았다. 그곳에서 그리스 기와를 처음 보았다. 평소 한국 기와를 연구해온 나는 얼마나 기뻤는지 모른다. 기와가 얼마나 중요한지 그 상징이 얼마나 큰지 알아냈던 나는 매우 흥분했다.

그리스 기와의 사자 모양 입에서 이른바 영기문이 양쪽으로 발산하여 나오는 것을 보고 놀랐다. 사자는 현실 속의 사자가 아니었다. 영화靈化된 사자이므로 그런 조형이 가능한 것이다. 형태는 사자이지만 동양의 용처럼 영기문을 발산한다. 지금도 서양학자들은 물론 세계의 모든 학자는 현실의 사자로 알고 있다. 현실의 사사 입에서는 영기문이 나오지 않는다. 말하자면 서양의 모든 사자는 영화된 존재로 영수靈獸다. 그 작은 박물관에서 동양의 용과 같은 성격의 사자라는 영수를 만났다! 서양미술사의 거대한 실타래에서 올바른 해독의 한 줄기 실마리를 찾아낸 셈이다. 며칠 후 코린토스 박물관에서 훨씬 훌륭한 기와, 사자의 입 양쪽으로 발산하는 영기문을 보고 더욱 확신하게 됐다.

영기문에서 만물이 생성하므로 용, 약샤, 사자 모양 영수들이 바로 만물 생성의 근원이 아닌가. 이미 여래의 정수리에서 무량한 보주가 나온다는 것을 알아냈고, 동시에 그 보주에서 긴 태극 모양 영기문이 나온다는 것을 알아냈다. 그리스 기와의 사자 모양이 내뿜는 영기문의 빌견은 기쁨을 넘어 환희작약할 대사건이었다. 그래서인지 하루 만에 심한 허리

통증이 씻은 듯 나았다. 믿을 수 없는 일이었으며 다행히 극적인 답사를 계속할 수 있었다.

'세계의 르네상스'를 꿈꾸다

코린토스, 미스트라, 미케네 궁터, 사자의 문, 올림피아 및 박물관, 플라톤의 아카데미, 델리 신전, 중세 바실리카, 아테네 국립중앙박물관…. 배를 타고 찾아간 크레타섬의 크노소스 궁전, 다시 육지로 와서 파르테논 신전, 아고라 및 아고라박물관 등 그리스 여러 곳을 열흘 동안 답사했으며 매일 드라마였다. 일행이 로마 역사 전공자인 교수에게 역사 이야기를 듣는 사이에 나는 홀로 폐허의 건축 부분들을 흥분하며 촬영하느라 여념이 없었다. 그리스 건축, 회화(모자이크 그림), 조각, 공예 등 일체가 명료히 보였다. 특히 올림피아는 제우스 신전이 있었던 곳이 올림픽경기가 처음 열린 곳으로 부속 건물이 매우 많았다. 기둥들이 쓰러진 채 그대로 있는 것이 인상적이었다.

훗날 제우스 신은 불교미술을 풀어줄 많은 암시를 주었다. 어느 신전 터에나 기둥이 있었고, 나는 이미 한국 법당의 건축을 풀어내기 시작하고 있었기에 서양 건축이 분명히 보였다. 이른바 '다섯 오더Five Orders'는 유럽건축의 핵심이어서 그 기둥과 주두(柱頭, Capital, 서양 건축의 가장 중요한 주제)에 큰 관심을 가졌다. 유적 도처에 이런 주두가 많아 세밀하게 조사할 수 있었다.

유럽문화의 시작이라고 인식하는 '미노아 문명(기원전 2600~1400)', 그 대표적 유적인 크레타섬의 크노소스 궁전에서 큰 감명을 받았다. 궁전 벽화에는 몸은 짐승 모양이지만 얼굴을 새 모양이어서 영조靈鳥라고 짐작

4-9

올림피아의 제우스 신전 폐허 터에서 저자

4-10

코린토스의 폐허에 있는 거꾸로 서 있는 주두

할 수 있다. 머리 깃털 모양은 연이은 제1영기싹 영기문이고, 몸에는 무량보주가 태극처럼 표현되어 매우 놀랐다. 그리스 본토의 미케네 문명(기원전 1600~1200)의 대표적 유적, 미케네 왕궁터를 답사하며 '사자의 문Lion Gate'의 상징을 읽어냈다. 중앙에 기둥이 있고 양쪽에 영화된 사자 모양이 있는데, 이러한 만물 생성의 근원을 상징하는 조형들은 모든 문명의 발상지에서 보이는 것이다. 기둥이 바로 우주목임을 증명하는 충격적 조형이었다! 이 또한 한국 사찰 건축의 기둥들과 비교하며 풀어내어 훗날 아테네 학회에서 발표하기도 했다. 미케네 시대의 금속공예는 충격적이었다. 우리나라 삼국시대 금속공예와 공통점이 많았다.

그러면서 유럽의 르네상스는 그리스 정신의 참된 부활이 아님을 알았다. 그리스 문화 중 가장 중요한 기둥에 대한 개념을 잘못 이해하면서 오늘날의 그리스 건축에 대한 이해에 결정적 오류가 발생했음을 알게 되었다. 건축뿐만 아니라 그 외 모든 조형예술품이 그랬다. 미노아 문명과 미케네 문명을 모르고 어찌 그리스 문화를 이해할 수 있단 말인가. 비록 10일간의 답사였으나, 매일 유적지에서 드라마틱한 격정을 체험하며 유럽문화는 다시 쓰여야 한다고 확신했다. 일반적으로 르네상스를 그리스 예술정신의 부활이라 알고 있다. 괴테와 부르크하르트 두 사람이 그리스를 방문한 적이 없다는 것은 비판받아야 한다. 도대체 그리스의 조형 정신을 모르고 어떻게 르네상스를 논한단 말인가.

귀국해서 곧 착수한 것이 Five Orders에 관한 올바른 해석이었다. 마침 미국 컬럼비아대학 미술사학과 박사 과정이었던 김영준 씨와 내가 블로그를 통해 서로 대화를 시작하던 때였다. 르네상스 미술이 전공인 그에게 Five Orders에 관한 서적을 모두 모아 주도록 부탁했다. 즉시 영국, 프랑스, 미국의 유수한 명문 대학의 건축학 교수들이 펴낸 서양 고대 기둥

4-11

크레타섬의 크노소스 궁전 벽화, 동양의 봉황과 같은 영조靈鳥

4-12

미노스의 궁전, 사자의 문

들의 실측도가 망라된 서적들을 받고 얼마나 기뻤는지 모른다. 즉시 채색 분석 작업에 들어갔다. 30점가량 채색분석하면서 그리스, 로마, 르네상 스 시대의 기둥과 주두에 관련한 논문을 써서 9년 후인 2014년 7월 7일 에 그리스 아테네에서 열린 학회(Athens Institute for Education And Research, 4th annual International Conference on ARCHITECTURE)에서 발표했다.

논문 제목은 「Architecturalization of the Forest of Cosmic Trees- Through a New Analysis of the Greek and Roman five orders」(우주목 숲의 건축화建築化-그리스와 로마의 다섯 기둥 양식에 대한 새로운 해석)이었다. 서양에 서 말하는 주두는 기둥머리로, 법당의 공포에 해당한다. 이미 불교 법당 의 공포를 풀어냈으므로 그리스의 주두가 쉽게 파악된 것이다. 주두를 올 바로 해석함으로써 서양 건축사의 가장 중요한 그리스-로마 신전의 올 바른 개념을 새로 정립한 셈이다. 현지 반응은 매우 컸다. 서양 건축사의 근본을 뒤엎는 발표였기 때문이다. 한국 목조 건축의 가장 중요한 부분인 공포와 비교하며 한국 건축이 얼마나 뛰어났는지도 알렸다. 그러나 그들 의 이해에는 한계가 있었다. 짧은 시간에 그 엄청난 상징을 충분히 이해 하기를 바랄 수는 없었다.

이듬해인 2015년 4월 27일, 프랑스 파리에서 열린 'World Academy of Science, Engineering and Technology'라는 학회에서는 다음과 같은 주 제로 발표했다. 「Transcendental Birth of the Column from the Full Jar Expressed at the Notre Dame of Paris and Saint Germain-de-Pres」(파리 의 노트르담 대성당과 제르맹 드 프레 성당에 표현된 기둥의 만병화생). 2015년 6월 24 일에서 27일까지 3일에 걸쳐 일본 와세다早稲田 대학에서 발표와 강연을, 일본 데쓰카야마帝塚山 대학에서는 기와 강연을, 규슈九州 대학에서는 고 려불화를 발표했다.

이처럼 세계 여러 나라를 자비自費로 다니며 강연하고 발표해오면서 수많은 학자와 만나 교유하고 있다. 우리나라는 한 해에 서너 번 전국 어디에서나 강연하고, 국립중앙박물관과 지방의 국립박물관에서 매번 새로운 주제로 강연하는 일을 게을리하지 않았다. 널리 퍼진 오류에 마비된 인류를 구원하려는 염원의 내 발걸음은 더욱 빨라지기 시작했다. 처음 듣는 용어와 이야기들은 한 번 듣고 이해할 수 없는 피안의 세계를 순례하는 계몽의 발걸음은 고난의 연속이었다. 단지 유럽문화의 르네상스가 아니라, 세계문화의 르네상스 가능성을 내가 정리해 가는 영기화생론으로 타진해 가며 큰 꿈을 가슴 깊이 품고 있다.

25 연구 대상인 조형예술품의 무한한 확장

그리스, 터키, 로마, 파리, 베를린 등 여러 나라의 유적과
박물관을 답사하고 조사했다. 두 번째 그리스 방문, 9년 만에
다시 찾은 파르테논 신전은 여전히 보수 중이었시만 그동안
발굴조사 성과를 한눈에 볼 수 있었다.

한편 국내 답사와 조사는 더욱 활발해져 금강산에 세 번
올랐으며, 고려왕조의 수도 개성도 세 번 답사했다. 고구려 옛
도읍지들과 산성들을 오르는 감격을 누렸고, 장대한 고구려
국토를 횡단하며 백두산 천지에 올랐다. 불교의 진리는
불경이나 인도에만 있는 게 아니었다. 그리스 최고의 신
'제우스'와 '석가여래'와 '용'은 서로 통하고 있음도 알았다.
그런 광대한 관계를 '인드라망'이란 이름으로 비유하여
말했다. 사람들은 인드라망을 그물로 알지만, 그물이 아니다.
세계의 여러 문명의 탄생지를 누비며 조형예술 작품들을
조사하는 까닭은 절대적 진리란 문자언어에만 있는 것이
아니라, 조형언어로 된 예술 작품에 더욱 고귀한 진리가
숨어있음을 밝히기 위해서다.

외면받는 괘불의 조형언어

세계 여러 나라를 답사하고 발표하며 눈코 뜰 새 없었지만, 국내 답사는 더욱 치열해졌다. 통도사의 여러 법당은 각각 독창성이 있어서 건축물에 큰 관심을 가지고 조사했다. 게다가 통도사 주요 전각들 안에는 중요한 불화들이 즐비했다. 통도사 성보박물관에는 특히 전국의 성보박물관들 가운데 유일하게 괘불掛佛을 걸 수 있도록 설계돼 있다. 범하梵河 스님은 전국의 사찰이 모시고 있는 불화를 총정리하여 『한국의 불화』 전집을 발간하기도 했는데, 그 스님이 현재의 통도사 성보박물관 건물을 건립한 설계자이기도 하다. 한 해에 2회 괘불 작품을 바꾸어 각각 6개월씩 전시해 온 지 17년째다. 괘불은 바뀔 때마다 정밀히 조사했다. 조사할 때마다 예닐곱 사람들이 동원되었다. 그곳 학예원들이 말하기를, 괘불을 내려서 정밀하게 조사하는 사람은 그동안에 나 이외 아무도 없다고 했다. 그 말은 괘불 전체가 보이지 않는다는 것을 의미한다. 슬픈 일이다.

조선시대 임진왜란 이후부터 모든 사찰에 봉안하기 시작한 대형 불화는 높이가 대개 10미터가 넘는데 가장 높은 괘불은 14미터 내외이기도 해서 걸어 놓고 보면 장관이다. 이러한 위대한 대형 불화는 우리나라에만 있다. 흔히 티베트에 더 큰 불화가 있다고 말하는 사람이 있지만, 불화를 모르고 하는 소리다. 작은 후불탱에서 볼 수 없는 무늬들이 자세히 표현되어 있어서 열심히 관찰하고 촬영하는 동안 많은 비밀을 풀어낼 수 있었다. 2004년 6월 어느 날, 통도사 성보박물관에 걸어놓은 미황사 괘불탱을 조사하다가 문득 불화의 본질을 발견했다! 불화를 읽는 법과 전체가 문양으로 조성된 화면 전체를 해독할 수 있게 된 순간이었다. 말하자면 불화 전체에 대한 완벽한 깨침, 즉 정각正覺을 성취한 것처럼 잊을 수 없는 닐이었다. 깊히 정각이라고 말한다. 그 이후 모든 불화가 보였을 뿐만 아니라 모든 문양을 읽

을 수 있었기 때문이다.

지금 동서양의 불화 연구자들은 오로지 도상 연구에만 치중하고 있을 뿐, 불화 전체가 무늬라는 인식도 없을뿐더러 문양을 올바로 풀지 못하고 있다. 안타까운 일이다. 불화는 물론 불상이나 금속공예, 도자기, 나전칠기, 복식 등에 절대적 진리, 즉 석가모니의 가르침을 그대로 웅변하고 있음을 왜 모를까. 왜 알려고 하지 않을 것일까? 그리고 (괘불은) 세계에서 유일한 대형 회화이며 동시에 전체가 매우 정교한 무늬로 절대적 진리를 웅변하고 있는 위대한 그림임을 강연하고 다녀도 아무도 관심이 없다. 문자언어로 쓰인 불경만이 불경이 아니다. 삼라만상이 불법 아닌 것이 없다고 하지 않는가. 불화와 불상 그리고 불교 관련 조형예술품들은 모두가 조형언어로 쓰인 불경이나 다름없다.

불교가 올바로 대접받으려면 불교 미술품들에 애정을 가지고 해독해서 문자언어의 한계를 극복해야 한다. 더욱 광범위하게 불화 연구에 매진했다. 2005년 『월간 미술』에 불화를 연재하기 시작했다. 불화가 독자들에게 워낙 낯설고 더구나 처음 밝히는 내용인지라 너무 어렵다고 해서 10개월 만에 연재를 접어야 했다. 그 후에도 여러 불교계 신문사나 잡지사에 연락해 불교미술을 올바로 알리기 위해 연재를 청해 보았지만, 내용이 어렵다고 거절했다. 어찌하여 어려운 불경은 읽으려고 애쓰면서 불상이나 불화 그리고 범종이나 반자 등 금속공예에 표현된 엄청난 진리는 들으려 하지 않는 것인가.

2019년 일본 문화청 초청으로 일본 교토국립중앙박물관에 교토와 나라 지방의 학자들이 모두 모였다. 그 자리에서 일본 학자들이 풀지 못하는 10세기에 그려진 국보 코지마 만다라의 모든 조형을 분석해 그들을 경악하게 만들었다. 미술사 연구에서 한국이 마침내 일본을 앞섰다는 사

4-13
금강산으로 가는 길이 열렸고, 2004년 만물상에 올랐다. 선경仙境이었다.

실을 알린 역사적인 자리였다. 불화 연구는 한없이 확장됐고, 기독교의 성화聖畵도 처음으로 해독했으니 불교계가 환영할만한 일이 아닌가. 자세한 내용을 알려면 나의 저서들을 정독해 주기 바란다.

건축에도 녹아 있는 절대적 진리

불교건축 조사도 전국적으로 이뤄져 주요 사찰은 거의 모두 조사했다. 물론 건축학계에서는 불가능한 연구다. 고건축 연구자들은 공학적으로 연구할 뿐, 그 상징은 전혀 읽지 못하고 있다. 이미 썼듯이 사찰 건축의 공포를 나의 영기화생론이란 이론으로 밝혀서 한국건축역사학회에서 발표해 큰 반향을 일으켰다. 우리나라 건축이 그리도 위대한지 몰랐다는 응답들을 받았다. 이후에도 공포 연구를 지속했고 기와, 단청, 기둥 등 여러 가지 주제들을 발표했다. '통도사 적멸보궁 건축의 전체 구성'을 맨 밑의 기단부부터 차례로 주초, 기둥, 공포, 지붕으로 화생化生하는 과정(맨 밑에서 위로 분석하는 불화 연구법)을 철저하게 밝혀 발표하기도 했다.

나는 '인문학적으로 접근하는 첫 건축사학자'가 된 셈이다. 건축 연구를 서양으로 확대했다. 그리스 건축과 중세 기독교 대성당들이나 더 나아가 이슬람의 모스크 건축도 정교하게 조사해 국내에서도 강연했다. 프랑스 파리에서는 고딕건축의 세계 최고 권위자인 알랭 에르랑드 불랭당부르흐(Alain Erlande-Brandenburg, 1937~2020)와 대화하며 그에게 고딕건축의 가장 중요한 주제들을 열 가지를 물었다. 그는 모르고 있었다. 그때 내 의견을 말하면 일반적으로 학자들이 기분 나빠했기에 열심히 질문만 했다. 그는 매우 흡족해하면서 다음에 만나면 안내하겠다고 호의를 베풀었다.

고려시대 사찰 건축도 연구했다. 규모도 크고 아름다운 수덕사 대웅

전을 수없이 가서 관찰하고 촬영하며 연구했다. 그러는 사이에 수덕사 대웅전 창건 700주년이 되었는데 어느 건축학회도 심포지엄을 준비하지 않을 기미였다. 그 수덕사 대웅전의 가치를 알기에 그 건축의 상징에 대해 강연하겠다고 제안했고, 성보박물관장 정암 스님의 허락으로 황하정루에서 강연했다. 법당이란 건축 공간이 법계法界를 상징한다는 진리를 알고 있었다. 법계를 이렇게 장엄하게 조형적으로 표현하고 있었음을 수덕사 대웅전에서 발견했으므로 그 건축가와 화가와 공예가들, 즉 그 건축을 창조한 모든 위대한 장인들에 대한 헌사였다. 그 법계에 한 분의 위대한 영웅인 석가모니 부처님이 계시다. 석가모니 부처님이 법을 설할 때, 그 공간은 법계가 되며 그런 상태를 조형화한 것이 건축이어서 모든 건축 부재가 영기문靈氣文으로 구성됐음을 밝힌 것이다.

왕릉, 만병 그리고 북녘 사찰

북한으로도 연구 영역이 넓어지는 인연이 닿았다. 북한에 갈 수 있는 길이 열리고 있었다. 북한과 협의한 현대아산이 금강산에 호텔과 부대 관광시설을 완벽히 갖췄고, 금강산과 개성 여행이 가능하게 됐다. 솔 출판사 사장이며 문학평론가인 임우기 씨의 도움으로 금강산 답사를 3회 감행했다. 이제 더는 그리운 금강산이 아니었다. 2004년 11월 하순에 금강산 만물상에 올랐다. 금강산은 전혀 오염되지 않아서 깨끗하고 물이 하늘색이어서 선경仙境이었다. 눈부시도록 찬란하게 파노라마처럼 펼쳐진 암벽의 괴기한 광경은 장엄했다. 구룡연에는 홀로 올라가기도 했다. 겸재 정선과 단원 김홍도뿐만 아니라 화원들이나 사대부 화가들도 금강산을 즐겨 그렸고, 나는 민화에 그려진 양식에 특별한 관심을 가졌기 때문에 마음이 설레

4-14
금강산 표훈사 능파루의 내부 단청과 천장, 대들보와 용 무늬, 그리고 만병들.
당시에는 만병인지 전혀 몰랐다.

일향 강우방의 예술 혁명일지

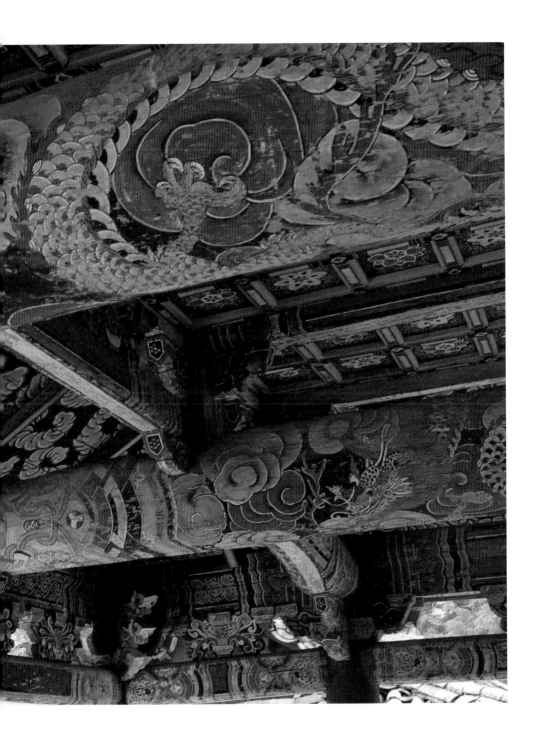

4-15, 16
개성 천마산 자락 관음사 대웅전 뒷문에 조각된 만병滿瓶과 채색분석.
만병과 양쪽 물고기 그리고 윗부분에서 쌍으로 표현된 오리 등 모두가 만물 생성의 장면이다.
연잎 중앙에 보주寶珠가 있다.

었다. 민화에서 금강산을 문양화文樣化, 즉 영기화靈氣化시켰기 때문이다.

두 번째 여름에 갔을 때는 표훈사表訓寺나 고승 비석이나 그 밖의 사찰 터에서 마애불들을 조사했다. 표훈사 능파루凌波樓는 아름다움을 넘어 감동적인 건축이었다. 아마도 우리나라 중층 누각 가운데 주변 풍광과 어울려 가장 기억에 남을만한 건축이리라. 물론 대웅전과 함께 샅샅이 조사했다. 하늘에 걸린 유명한 보덕굴普德窟 안에도 들어가 보았다. 세 번째 방문 때엔 신계사 복원 행사가 한참이었다. 이튿날 장엄한 설경의 금강산을 체험했다. 겨울의 해금강 삼일포 풍경은 고즈넉했다. 이상하게도 미술사학자들이나 건축사학자들 가운데 금강산을 다녀온 사람을 만나보지 못했으니 대화할 기회도 없었다.

개성(개경開京)은 고려왕조의 왕경이다. 그동안 고구려, 백제, 신라, 조선의 왕경은 모두 섭렵했으나 개성과 평양만은 밟아 볼 수 없었다. 마침 기회가 생겨 개성의 사찰, 박물관, 공민왕릉 등 많은 유적을 3회에 걸쳐 답사했다. 가장 관심을 끈 유적은 공민왕릉이었다. 나는 원래 통일신라 왕릉 제도에 관심이 컸다. 첫 논문이 통일신라 왕릉 제도에 대한 것이었고, 이어서 관심을 가져야 할 것이 고려의 왕릉 제도였다. 특히 공민왕릉 쌍릉이 가장 잘 갖추어진 제도였지만 갈 수 없는 곳 아닌가. 개성 답사 때 공민왕릉을 찾아가 구석구석 촬영을 완벽히 했었는데 필름들을 잃어버렸는지 그 자료를 찾을 수 없어 안타깝다. 인도의 석가모니 사리탑인 산치 대탑의 난간을 우리나라에서 도입해 창안된 왕릉난간이 통일신라 이래 고려를 지나 조선시대까지 맥을 이어오기 때문에 유독 관심이 많았다.

특히 관음사는 인상이 깊었다. 개성 대흥산성 북문을 지나 천마산 기슭에 자리 잡은 관음사 대웅전 뒷문은 두 짝인데 뜻밖에도 만병이 조각되어 있다. 강원도 정수사淨水寺 대웅전 정면 문에는 유명한 만병이 조각되

어 있으나 모두가 꽃병으로 잘못 알고 있다. 네 문짝마다 맨 밑부분에는 항아리가 있는데 절 이름이 암시하듯 정수淨水, 즉 우주를 정화하는 물이 가득 들어 있으므로 정수가 가득 든 항아리, 즉 만병滿甁이라 불러야 한다. 그런데 세계에서 만병이란 말을 올바로 쓰는 학자는 별로 없다. 만병에서 우주목, 더 나아가 보주목이 나온다는 내용은 내 저서를 읽어주시길 바란다. 관음사의 만병 조각은 화조도와 통하므로 채색분석한 것을 실었다. 아래에는 물고기, 위에는 오리가 대칭으로 각각 있어서 흥미롭다. 이 문짝 표현이 만물 생성의 근원을 표현했다고 증명하는 데 수십 년 걸렸다. 만병이 바로 부처님 모습이다.

부처님은 말씀하셨다. 연기법은 오래전부터 여래가 출현하든 하지 않든 항상 법계에 있는 것이다. 부처님 이전에도 갠지스강의 모래알만큼 정각을 이룬 수많은 여래가 있었으며, 현재에도 갠지스강의 모래알만큼 여래가 존재하고, 미래에도 역시 갠지스강의 모래알만큼 여래가 나타날 것이라고. 이 진리는 후에 중생은 불성을 지닌다는 여래장 사상의 씨앗이 된다.

26 괴불, 세계에서 가장 크고 장엄한 회화

괴불에 수많은 불보살, 십대제자, 사천왕상 등 모두
등장하는데, 그 모두가 영기화생하는 극적인 장면이다.

1968년 28살 때에 처음으로 구례 천은사의 괴불을 보았다. 대웅전 앞에 펴서 괴불대에 걸어놓으려면 인부 20여 명이 움직여야 한다. 대웅전 부처님 뒤에 잠자고 있는 괴불함은 매우 길고 무거워서 마당까지 옮기는 일도 대단한 작업이고 괴불대에 걸기까지 시간이 꽤 걸린다. 마당이 그리 넓지 않아 사진촬영이 불가능하여 맞은편 건물의 지붕 위에 올라가야 비로소 가능했다. 그러나 그땐 괴불 전체가 내 눈에 보일 리 없었다. 그 당시 국립중앙박물관은 매년 불화를 조사했는데, 나는 3회만 참가해 조사했다. 처음 가까이에서 본 불화는 눈앞이 깜깜하여 아무것도 보이지 않았다. 그러나 보이는 대로 조형적 특징들을 기록해 나갔다. 불화 조사는 대개 뜨거운 여름에 했는데, 그 당시에는 인적도 드물고 정적만이 감돌았다.

일향 강우방의 예술 혁명일지

가장 위대한 대형 종교회화, 괘불

그 이후 불화들을 틈틈이 조사했으나 본격적으로 조사한 것은 통도사 성보박물관에서였다. 높이가 10미터 내외이지만, 14미터에 이르는 괘불도 있다. 괘불이라면 낯설겠지만, 아주 쉽게 말해서 대형 불화로서 이런 불화는 일본에도 없고 중국에도 없는 우리나라 독창적 형식의 회화이다. 대체로 대웅전 앞에 괘불대가 있고, 흔히 4월 초파일 부처님오신날 대웅전 앞마당에 거는데 대웅전 전체를 가릴 정도다. 괘불은 너무 길고 무거워서 아무도 훔쳐 갈 수 없었고 자주 펴지 않아 대부분 좋은 상태로 남아 있다. 바람만 조금 불어도 그림이 휘고 괘불대 나무기둥이 꺾인다. 그래서 바람 한 점 없는 날에만 괘불대에 건다. 그런 까닭에 상태가 매우 좋아서 바로 어제 그린 것같이 깨끗한 괘불이 우리나라에 100여 점 있다. 그 시절 국립경주박물관에 지원한 후 불화 조사는 오래도록 끊겼다. 괘불이 세계에서 가장 위대한 대형 종교회화임을 안 것은 훨씬 훗날이었다.

그 후 통도사에 자주 가서 법당 건축들을 조사하다가 통도사 성보박물관에서 매년 2회 6개월씩 괘불을 번갈아 전시하고 있음을 알았다. 괘불을 바라보니 참으로 성교하고 아름답고 장엄한 불화다. 세부를 살펴보니 일반적인 후불탱과 비교할 바가 아니었다. 그렇다. 작은 불화에서는 볼 수 없는 문양들이 많았다. 우리나라 불상 조각 재료는 화강암이 대부분인데 화강암은 매우 경도가 강하고 입자가 커서 세부 조각이 불가능하다. 그래서 불상의 세부를 정교하게 표현할 수 있는 후불탱이 불상 조각의 그러한 한계를 극복하고자 제작되지 않았나 생각하고 있다. 그래서 일찍이 통일신라 최초의 사찰인 사천왕사를 창건했을 때, 걸출한 예술가 양지良志 스님은 정교한 세부를 표현힐 수 있는 진흙으로 위내한 작품, 소조 사천왕상을 만들었던 것이다.

4-17
구례 천은사 괘불 조사 기념사진. 왼쪽 끝이 최완수 씨, 오른쪽 끝이 정양모 씨, 세 번째가 저자다.

　　　　일향 강우방의 예술 혁명일지

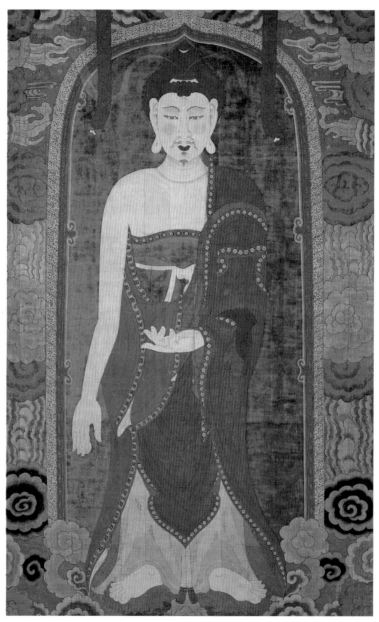

4-18
〈구례 천은사 괘불〉

일향 강우방의 예술 혁명일지

4-19
저자의 괘불 조사

다시 괘불로 돌아가자. 통도사 성보박물관에서는 2000년부터 매년 6개월마다 괘불을 교체 전시하고 있었는데, 불화 전공자들은 도상(icon)에만 관심이 많아서 가까이에서는 세부 문양이 보이지 않는다. 문양이 보이지 않는 불화 전공자들은 맞은 편 이층 난간으로 가서 거대한 불화의 전모를 보고 만족한다. 통도사 성보박물관에는 젊은 불교미술 전공자들이 다른 사찰보다 많다.

괘불을 조사할 때는 그곳 연구원을 모두 동원해야 한다. 도르래로 올리고 감아가면서 가까이에서 세부를 찍을 수 있다. 2시간쯤 걸려서 작업이 끝나면 말 그대로 환희심이 일었다. 매년 2차례 그렇게 괘불을 조사했다. 그런데 그렇게 조사하는 동안 '아, 불화는 아래에서부터 위로 향해서 바라보고 사진 찍어야 하는구나'라고 깨달았다. 특히 괘불은 반드시 밑에서부터 살펴봐야 전체화면의 영기화생하는 과정을 분명하게 파악할 수 있음을 크게 깨달았다.

마침내 미황사 괘불을 조사하면서 불화에 개안開眼했다! 가장 강력한 영기문이 맨 밑에 밀집해 있음을 깨달았다. 매년 통도사에 가서 괘불을 조사하며 점차 그 위대성을 확인해 나갔다. 처음엔 통도사 성보박물관을 지을 때 괘불을 걸기 위한 넓은 공간을 마련했기에 괘불은 통도사에서만 걸 수 있었다. 그 후 국립중앙박물관에 괘불을 걸 수 있는 공간을 마련하여 서울에서도 조사할 수 있었다. 최근 2022년에는 불교중앙박물관에서 괘불 4점을 한 달마다 교체 전시했다. 이곳에서는 괘불을 보다 더 가까이 살펴볼 수 있어서 매일 가다시피 했다. 괘불의 다른 전시장에서는 그런 경험을 할 수 없다.

불화는 모두 영기화생하는 극적 장면

괘불은 수많은 불보살, 십대제자, 사천왕상 등 모두 등장하는데, 그 모두가 영기화생하는 극적인 장면이다. 즉 그 모두가 지금, 이 순간 평! 하면서 대중 앞에 현신하는 광경이다. 그러나 불화 전공자들은 제1영기싹으로 소용돌이처럼 이루어진 영기문을 구름모양으로 보며 모든 불보살이 천상에서 내려오는 광경이라고 생각하고 있다. 다시 강조하거니와 크고 넓은 괘불의 수많은 불보살 그리고 십대제자, 그 많은 권속이 우리의 눈 앞에서 현신하여 이 속세를 바로 정토로 바꾸는 극적인 광경이다!

이 세계에서 가장 큰 화폭에 불교의 진리를 이렇게 정교하고 다양하게 표현한 그림을 본 적이 없다. 불화 전체가 문양들로 가득 차 있다. 가장 고차원적인 사상을 화려하고 정교하게 그리고 역동적으로 그린 작품을 본 적이 없다. 우리의 한계를 넘어서 인지 괘불의 진가를 알아보는 사람들이 지극히 적어 심히 안타까울 뿐이다. 앞으로 괘불에 관한 저서를 내야 한다. 통도사에서 새 괘불을 걸 때마다 얇은 책자를 시리즈로 내왔는데, 오래전에 『오덕사 괘불』을 출간한 적이 있다. 통도사에서만 살 수 있었을 뿐, 시중에서는 판매하지 않았다. 곧 몇몇 중요한 괘불에 대한 저서를 출간하는 기회가 올 것이다.

27 백두산 천지에서
내 학문의 완성을 다짐하다

신령스럽고 신비로운 천지는 우리에게 무슨 화두를
던지고 있는가. 이곳이 바로 신전이라고 수첩에 적었고,
"반드시 내 학문을 이루리라"라고 적었다. 그 서원대로
지금 모든 것을 성취해 나가고 있다.

우리나라 4세기부터 7세기에 이르는 100여 기의 고구려 능묘 벽화를 연
구해 조형들을 풀어나가다 보니 80퍼센트에 해당하는 조형들이 뜻밖에
도 만물 생성의 근원을 상징하고 있음을 알았다. 사람들은 그 모든 조형
을 '무늬' 혹은 '문양'이라 치부했고, 나는 그 모든 문양을 해독해 영기문
靈氣文이라 이름 지었다. 고구려 역사와 문화의 개척자 서길수 교수가 인
솔하는 고구려 유적 답사팀에 합류, 2005년 8월 17일 아침 주몽이 첫 도
읍으로 정한 졸본忽本의 홀승골성忽升骨城, 즉 현재 오녀산성五女山城이라
불리는 산성으로 향했다. 두 성을 모두 올랐다.

졸본의 자취가 남아 있는 환인시桓因市에 이르기 전 고검지산성에
올랐다. 폭포수처럼 쏟아지는 비바람을 무릅쓰고 가파른 산을 올라 처음

으로 고구려의 견고한 성벽을 손으로 더듬었다. 100여 개의 산성을 거느린 고구려는 축성의 마법사였다. 성벽 안을 바라보니 짙은 안개 속에 아련한 도원의 세계 같았다.

신령스러운 기운이 감도는 홀승골성

고구려의 첫 수도 졸본성忽本城은 원래 모습을 잃었으나 홀승골성의 자태는 우람했다. 산 정상의 편편한 바위 위에 돌로 쌓은 천혜의 성이었다. 비류수에 배를 띄우고 홀승골성의 빼어난 모습을 바라봤다. 신령스러운 기운이 감돌았다. 홀승골성은 최초의 산성이라 내부를 주의 깊게 살펴보았다. 그러나 거의 폐허였다. 그 산성 위에서 내려다본 환인 벌판은 드넓

4-20
비류수에 배를 띄워 신비한 홀승골성(오녀산성)의 남동 측면을 바라보다.

었으나 댐으로 물이 차 있어서 옛 무덤 떼의 장관은 볼 수 없었다. '오녀산 산성유적관'에서 장군묘 내부 벽화를 보게 되었다. 비록 복제이기는 하나 이 능묘벽화는 고구려의 첫 수도에 있는 고구려에서 가장 오래된 벽화임을 직감했다. 현재 '환인 미창구 장군묘 벽화'로 알려져 있다. 장군묘는 환인 지역 부근에서는 가장 규모가 큰 무덤이지만 어느 왕의 무덤인지 알 수 없다. 무덤의 사방 벽과 천장에는 온통 연꽃 모양 벽화가, 천장이 시작되는 곳에는 보주 영기문이 띠를 이루고 있었다. 벽이 시작되는 부분에는 가는 띠에 기하학적인 용들이 규칙적이고 반복적으로 그려져 있었다(4-21).

　　연꽃 모양 벽화 가운데 하나를 택하여 채색분석하니 연꽃 모양은 이중의 보주를 중심으로 아래로 제2영기싹이, 위로는 중층의 제1영기싹이 보주에서 나와 양쪽으로 뻗치고 있었고, 그 위로 연꽃잎 모양이 있으나 자세히 보면 연꽃이 아니다(4-22). 가운데 잎에서 보주를 최초로 조형적으로 표현한 육면체 모양이 보인다. 무본당務本堂 아카데미에서 요즘 보주가 동북아 전체에서 처음부터 조형적으로 표현되고 전개하여 가는 양상을 강의하고 있는데, 이 과정에서 보주는 연잎 모양 사이사이로 뾰족한 잎이 나오는 사이사이에서 출현한다. 그러므로 장군묘 벽화의 연꽃 모양 조형의 주제는 '보주의 확산'이다.

　　그다음, 천장이 시작되는 부분에 역시 처음 보는 조형이 있다. 채색분석하니 역시 보주의 생성 과정을 보인다. 역시 보주 최초의 표현인 정육면체인 모양이 변형되어 두 군데 보이지 않는가(4-23). 이런 조형도 처음 본다. 그다음 벽면이 시작되는 맨 윗부분에 가는 띠 모양에 매우 기하학적이고 추상적인 무늬들이 빼곡히 있다. 한눈에 매우 낯선 기하학적 무늬를 도저히 파악할 수 없다. 그런 경우에는 채색분석을 하면 알아낼 수 있다. 분석하니 두 용이 마주 보며 얽혀 있는 형상이다(4-24). 다리에 발톱

도 있고 머리에는 두 뿔도 있으며 눈 표현도 있다. 두 용 사이에 보주가 있어야 하지만 처음 보는 보주의 조형이어서 정확히 해석하지 못하지만 매우 기이한 조형이다.

이렇게 자세히 설명하는 까닭은 이 벽화가 고구려 벽화 가운데 가장 오래된 조형들이기 때문이다. 무덤 내부 벽과 천장을 이처럼 보주를 상징하는 갖가지 조형들로 가득 채워, 예를 들면 백제 무령왕릉 내부와 또한 사찰 건축과 마찬가지로 소우주에 가득 찬 보주를 상징할 수 있다. 대우주에도 보주가 가득 차 있다. 이른바 '우보雨寶'라는 『화엄경』의 말, 즉 '우보익생만허공 중생수기득이익雨寶益生滿虛空 衆生隨器得利益'은 이를 두고 하는 것이다. 우보는 감로수여서 중생에게 현세적 이익을 주려는 뜻이 아니라, 매우 고차원적인 의미로 하늘에 내리는 빗방울만큼 우주에 충만한 많은 보주라는 장엄함을 가리킨다고 확신했다.

고구려의 중심에 광개토대왕 비석

두 번째 수도인 통구通溝평야의 국내성과 환도산성의 폐허를 거닐 때도 가슴 벅찼다. 환인에서 국내성을 거치며 통구와 환도 산성 아래에 능묘벽화가 많지만, 모두 철저히 봉인되어 볼 수 없었다. 비록 들어간다고 해도 어둡고 허용된 시간이 짧아서 올바로 보지 못한다고 했다. 뜻밖에 집안 지역의 박물관에서 귀한 기와를 보았다. 집안 환도성 출토인 추녀마루 기와의 위에 두는 망새기와다. 세계에서 망새기와를 최초로 만든 나라는 고구려임을 알았다. 망새기와임을 확인하고 매우 흥분되었다. 사찰 건축에서 기와가 차지하는 중요성이 매우 커서 한국건축역사학회에서 발표하기도 했다. 통일신라시대의 추녀마루 기와에서는 용의 얼굴 정면을 새기

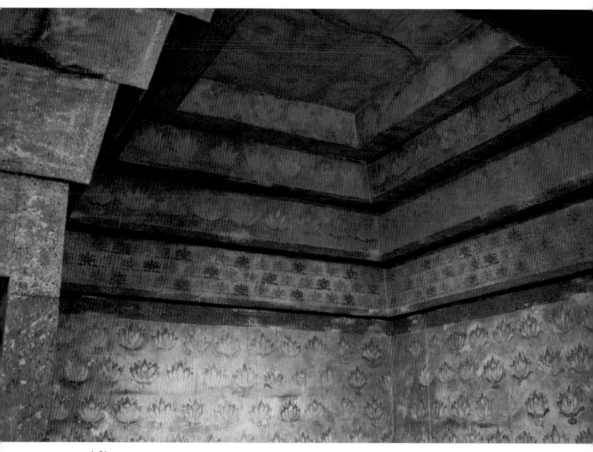

4-21
환인 미창구 장군묘 벽화 복제 내부 사진

4-22
벽화 = 연꽃모양만 크게 채색분석

4-23
벽화 보주 영기문, 채색분석

4-24
벽화 = 기하학적 용의 채색분석

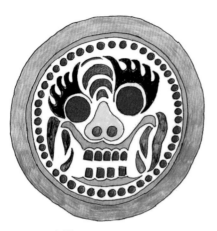

4-25
망새기와에 표현된 용의 얼굴

4-26
환도성 출토 = 추녀마루기와 망새기와 = 고구려

지 않았는가. 채색분석해보니 전체가 보주와 영기문으로 구성돼 있음을 알 수 있었는데 아직도 귀면鬼面이라고 혹은 도깨비라고 부르고 있다. 부처님이 귀신의 입에서 화생한다고 말할 것인가! 고구려 망새기와 사진은 열악한 현장 사정으로 유리장에 반사되어 좋지는 않아서 용 문양이 잘 보이지 않으나 그대로 실었다.

　국내성의 산성인 환도산성에 이르러 성벽과 그 앞에 전개된 거대한 무덤 떼는 장관을 이루고 있다. 총 1,582기라고 한다. 광개토대왕비는 이 고구려의 광대한 영토 중심에 자리 잡은 세계 최고 최대 비석이다. 이 우람한 비석은 암석신앙의 기념비적 존재라고 생각했다. 이렇게 육면체 모양의 거대한 자연석을 어디에서 구했을까? 거대한 암석의 네 면에 손을 조

금도 대지 않은 자연석 상태에서 광개토대왕의 위업을 새겨 놓았다.

'우주의 중심' 옴팔로스에 우뚝 선 것 같은 광개토대왕비는 고구려의 야심을 그대로 보여주는 것이라 생각했다. 높이는 6.4미터이지만, 땅 밑에 묻힌 부분을 고려하면 거의 10미터에 이를 것이다. 이 자연 거석은 광개토대왕의 모습이자 고구려, 더 나아가 한국의 모습이기도 했다.

그 부근에는 광개토대왕릉인 태왕릉과 장수왕릉으로 짐작되는 장군총 등 우람한 능묘들이 많았다. 능묘 주인은 학자마다 다르게 보지만, 일단 중론을 따르기로 했다. 태왕릉에서는 '태왕릉이 산악처럼 편안하고 견고하기를 바란다願太王陵安如山固如岳'라고 새겨진 벽돌이 발견됐고, '신묘년호태왕○조령구육辛卯年好太王○造鈴九六'이 새겨진 청동방울도 발견돼 태왕릉이라 부르고 있다. 호태왕이라고 부르기도 하므로 광개토대왕릉이라고 단언해도 좋을 것이다.

통구란 말은 집안 지역보다 더 넓은 범위의 통구 평야를 가리킨다. 집안을 포함한 통구 평야에는 환문총環紋塚, 통구 1호분, 사신총四神塚, 장천 1호분, 삼실총三室塚, 무용총舞踊塚, 각저총角抵塚, 귀갑총龜甲塚, 산연화총散蓮花塚, 모두루총牟頭婁塚, 산성하山城下 332호분, 산성하 983호분, 마선구麻線沟 제1호분, 오회분五塊墳 제4호분, 오회분 제5호분 등 중요한 벽화무덤들이 즐비하다.

앞서 나열한 능묘벽화는 환인 지역으로부터 전승된 벽화 양식임을 알게 되었다. 그래서 환인 미창구 장군묘 벽화를 특별히 채색분석해 실은 것이다. 집안 지역 장천 1호분이나 산연화총, 무용총 등에서도 환인 미창구 장군묘의 벽화처럼 벽면을 연꽃 모양으로 가득 채우고 있었다. 천장 구조도 북방 돈황 석굴 벽화와 유사하다. 집안 지역 능묘벽회는 북방 지역의 영향이 크며, 황해도 안악 지역의 능묘벽화는 중국의 영향이 짙다.

평양 지역 능묘벽화는 양쪽으로부터 영향을 받으며 독자적 양식을 띠기 시작했다고 생각한다. 이 글을 쓰면서 고구려 능묘벽화에 대한 저서를 어떻게 체계적으로 집필할 것이며 언제 출간할 것인지, 그동안 눈앞의 어지러운 안개가 걷히고 목표와 방향이 분명해졌다.

세계미술사 정립을 위한 서장

고구려 유적 답사에서 백두산 천지에 다다른 것은 아침 9시였다. 오르기 시작할 때는 바람이 매우 차서 솜옷을 입고 올랐지만, 정상에 다다르니 바람과 구름 한 점 없이 쾌청했다. 신령스럽고 신비로운 천지는 우리에게 무슨 화두를 던지고 있는가. 처음 섰던 그 자리에 오후 1시까지 꼼짝하지 않고 천지를 응시했다. 문득 파란 하늘에 반짝이는 하얀 점들이 흩날리고 있

4-27
광개토대왕비

었다. 하얀 나비들이었다. 만일 영혼에 형태가 있다면 저런 반짝이는 흰 나비일 것이리라. 이곳이 바로 신전이라고 수첩에 적었고, "내 반드시 새 학문을 이루리라"라고 적었다. 그 서원대로 지금 모든 것을 성취해 나가고 있다. 2023년 가을에 출간될 『세계미술, 용으로 풀다』라는 저서가 증명할 것이다.

고구려 유적 답사 열흘 동안 간단히 기록한 일지 마지막 장에는 백두산에서 가져온 네 잎 클로버가 있다. 아마도 네 잎 클로버가 그 이후의 삶에 행운을 갖다줄 것 같다. 그리고 2007년, 마침내 세계를 변화시키리라고 인쇄소 윤전기 앞에서 중얼거렸던 책 『한국미술의 탄생-세계미술사 정립을 위한 서장序章』이 탄생했다.

4-28
백두산 천지에서 저자

28 하나의 예술품은
하나의 경전

세계 최초로 조형언어를 발견하여 예술품들을 새로이 읽어보니 예술품에
깊은 진리가 깃들어 있음을 알게 되었다. 하나의 예술품에 숨겨진 절대적
진리를 읽어내니 한 권의 경전과 같았다. 이를 풀이한 내 저서들도
하나하나 경전이 됐다고 말할 수 있을까?

세상은 조형언어를 문자언어로 다시 풀어 읽는 낯선 설명에 당황해했다.
산스크리트나 영어, 프랑스어 등 문자언어로 쓴 책을 읽어내려고 해도 상
당한 시간이 걸리는데, 하물며 조형언어로 이뤄진 예술품을 읽어내려면
최소 5년이 소요된다. 조형언어를 연구한 결과를 토대로 강의하는 일향
한국미술사연구원 '무본당'에서 배워야 하는데 관심이 적다. 조형언어를
배운 적이 없고 세계 어느 대학에서도 가르치는 교수가 없기 때문이다.

　무본당이 조형언어를 가르치는 세계의 유일무이한 교실이다. 나는
조형언어로 진리를 기록한 조형예술품들을 수많은 나라에 가서 답사하
고, 사진 촬영하고 연구해 논문을 쓰고 발표했으며, 저서들로 출간하고
있다.

『한국미술의 탄생』, 『수월관음도의 탄생』, 『괘불탱의 탄생』…

학문과 예술 연구에 기적적인 변화가 일어나기 시작한 2000년 이후에 출간한 저서들을 살피면서 예술의 학문적 연구를 연대기로 정리하고자 한다. 국내는 물론 세계 곳곳에 있는 유적을 답사하고, 박물관에서 작품을 조사하고 연구했다. 동시에 일본, 그리스, 프랑스 등 각국에서 열린 학회도 참가해 연구 결과를 발표했다. 바쁜 일정을 소화하면서 연구 성과도 인정받은 터라 저서를 집필하기로 했다.

　박물관 퇴임 후 이화여대 초빙교수로 자리를 옮긴 뒤 학문의 변화가 잔잔한 파도처럼 일렁거리기 시작했다. 밖은 고요했으나 안은 격동하고 있었다. 고구려 벽화 연구의 성과로 풀리지 않았던 많은 문제가 풀리

4-29
『한국미술의 탄생』 표지

자 책 출간을 결심했다. 지금 되돌아보면 초보적인 접근을 한 작품도 더러 있지만, 완벽히 풀어낸 작품도 많았다. 일본과 중국의 작품도 몇 점 다뤘는데, 앞으로 다른 나라 작품들의 조형언어도 풀 수 있다는 일종의 선전포고였다.

그 첫 저서가 바로 『한국미술의 탄생』(솔, 2007)이었다. 책에 실린 작품들이 너무 유명해서 국내 학자들은 물론 일본, 중국 그리고 서양 학자들 누구나 알고 있다. 건축, 조각, 회화, 도자기 등 모든 장르에 걸친 대표적인 작품들이었지만 학자들은 무엇인지 모르거나 잘못 알고 있는 작품들이었다. 그래서 첫 저서의 부제가 '세계미술사 정립을 위한 서장'이다. 세계에서 유명한 모든 작품을 올바로 풀어낼 수 있다는 확신이(그 약속대로 곧 출간할 『세계미술, 용으로 풀다』의 원고 교정을 시작했는데, 『세계미술, 보주로 풀다』와 같은 뜻이다) 있었기에 달았던 부제였다.

2007년 솔출판사 임우기 대표는 한 해 동안 나의 강의를 듣고 책 출판을 흔쾌히 받아들였고, 가장 좋은 종이와 인쇄로 최고의 책을 제작해 선물했다. 삼성인쇄소에 가서 그 책이 인쇄되는 광경을 내부 발코니에서 내려다보며 마음속으로 이렇게 확신했다. '저 책이 세계를 변화시키리라.' 그러나 처음 들어보는 설명과 용어에 사람들은 당황했다. 이 책은 '형태의 탄생 시리즈 1'로 표기했으나, 다음에 출간한 저서가 모두 형태의 탄생 시리즈이므로 이후 책에는 일련번호를 붙이지 않았다.

글항아리 출판사에서 2013년에 『수월관음의 탄생』이 출간되었다. 고려불화 한 점으로 한 권의 책을 냈다. 당시 학계는 그 작품 하나로 논문 하나 쓸 수 없던 상황이라 큰 주목을 받았고, 출판계 불황에도 3쇄를 찍었다. 원래 다룰 작품은 따로 있었다. 가로 세로가 4미터에 이르는 가장 크고 완성도가 높은 일본 경신사鏡神社 소장 고려 수월관음도를 일본 사가

4-30
수월관음의 보관을 채색분석한 것, 보관이 아니다.

4-31
수월관음의 백의에 표현된 금박의 수백 개의 보주.
사람들은 당초문이라 부르고 있다.

현립박물관에 가서 조사하고 채색분석을 마친 상태였다. 하지만 일본 대덕사大德寺 소장 수월관음도를 본 후 마음이 바뀌었다. 그 많은 고려 수월관음도는 높이가 대개 1미터 내외로 작다. 그런데 이 작품은 완성도가 뛰어날 뿐 아니라 크기도 세로가 2.5미터 되는 비교적 큰 폭으로 등장인물이 많고 수월관음의 본질을 더욱 풍부하게 설명할 수 있어서 이 작품으로 결정했다. 그 부제는 '하나의 불화는 한 권의 경전과 같다'이다. 이 작품을 분석하며 화면 전체를 100퍼센트 풀이하여 설명하니 한 권의 경전에서 읽을 수 없던 또 다른 진리의 표현 방법을 알게 되니 더 감동을 주었다. 그러나 모든 무늬를 조형언어로 해독해서 문자언어로 바꾸어 쓴다는 것은 여간 어려운 일이 아니었다.

당시 일향한국미술사연구원이 동숭동에 있는 동숭아트센터로 옮긴 때라 출판기념회를 그곳에서 열었다. 2012년 봄부터 2014년 여름까지 그곳에서 비록 두 해라는 짧은 기간을 지냈지만 귀중한 체험도 했다. 동숭아트센터에는 꼭두박물관이 있는데 상여를 장식했던 용과 봉황, 그리고 갖가지 꼭두*가 전시되어 있다. 마침 옮긴 해가 '흑룡의 해'여서 용 특별전을 기획하게 되었다. 알기 쉽게 다시 채색분석한 용수판龍首板들을 작품마다 밑에 설치한 작은 모니터를 통해 조형이 단계적으로 이어지는 모습을 전시했더니 호응이 매우 좋았다.

다음에 출간한 책이 『오덕사五德寺 괘불』(통도사 성보박물관, 2014)이었다. 통도사 성보박물관은 처음부터 괘불을 걸 수 있는 전시 공간을 염두에 두고 설계한 첫 건물이다. 그래서 매년 두 작품을 교대로 6개월씩 전시하고 있었다. 괘불은 대웅전 앞 넓은 마당에 걸어놓고 야단법석을 차렸던 의례용 큰 불화다. 보통 10미터 이상이며, 14미터 내외의 장대한 괘불도 많다. 아마도 세계에서 가장 크고 작품성도 최고인 회화는 조선시대 괘불이리라. 임진왜란 후 죽은 수많은 사람의 영혼을 극락으로 보내기 위한 대규모 천도재를 지낼 때 두 기둥에 걸어 놓았던 불화라고 해서 "괘불掛佛"이라 부른다. 이 불화 역시 100퍼센트 해석해 한 권의 책으로 내니 불화 연구자들이 당황했을지 모른다. 원래 불상 조각이 전공이었으니 말이다.

청화백자, 불화와 만나다

2015년 가나화랑에서 옥션 전시가 있었다. 나는 한 청화백자를 보고 매

● 우리나라 전통 장례식 때 사용되는 상여를 장식하는 나무 조각상.

4-32
만병에서 수월관음이 화생한다는 것을 알아냈다. 즉 수월관음도의
항아리에서 수월관음이 영기화생하는 과정을 찾아냈다. 항아리 안에
내재되었던 수월관음이 나타나는 과정을 추적해냈고,
이는 항아리가 만병滿甁임을 증명하는 좋은 예다.

우 놀랐다. 우리나라의 자기들은 중국처럼 가득히 무늬를 채우지 않고 여백을 넉넉히 두는 게 큰 미덕이었다. 그런데 이 청화백자는 무늬가 빼곡하지 않은가. 도자기 연구자들은 불화를 본 적이 없으므로 처음 보는 문양에 의문을 가졌다. 연구자들은 당초문唐草文이란 악마의 속삭임에 속아 넘어간 걸까. 불화에서 익히 보던 그 무늬들을 즉시 선으로 그려서 분석하기 시작했다. 무늬는 청색 한 가지로 표현돼서 알아보기 힘들지만, 채색분석하면 모든 것이 분명하게 드러난다(4-34, 35). 바로 그 영기문에서 매병 형태의 자기라는 만병滿瓶이 화생한다는 진리를 처음 밝혔다. 도자기 전공자들을 침묵하고 있으나 나는 진리만 드러내면 됐다. 그것은 부처님의 모습이었다. 도자기는 "다만 용기가 아니라 우주의 기운을 압축해 담은 만병"이란 말을 처음 듣거나 '만병이 부처님'이라고 하면 이해가 잘 안 되겠지만 차차 알아가게 될 것이다.

한편 민화民畵는, 조선 말기 19세기부터 20세기 전반까지 전국적으로 널리 제작된 불가사의한 회화이지만 작가 이름을 알 수 없다. 20대부터 민화에 큰 관심을 두고 평생 민화 전시회를 누비고 다니며 살폈으나 조형과 상징이 풀리지 않아 늘 당황스러웠다. 조형언어로 고구려 벽화를 새롭게 분석해 밝히고, 고려와 조선의 불화를 풀어내고, 100회 이상 국립 고궁박물관을 찾아가 왕의 존재와 상징을 읽어내고 나니 비로소 민화가 보이며 상징도 풀리기 시작했다. 19세기와 20세기에 전국 방방곡곡 미치지 않은 집이 없을 만큼 폭발적으로 그려진 민족화, 오로지 우리나라에만 유행했던 불가사의한 그림의 비밀이 풀린 것이다.

『월간 미술』과 『월간 민화』에 모두 3년간 연재했던 것을 크게 보완하여 2018년 다빈치출판사에서 역사직인 책 『민화』가 출산됐다. "한국 회화사 2000년의 금자탑"이라고 부제를 달았다. 어떤 작품이라도 100퍼센

트 올바로 풀어내야 비로소 알았다고 말할 수 있다. 문자언어로 쓴 경전도 100퍼센트 해독하려고 노력하지 않는가. 진리를 표현하고 있음을 알았으니 내가 찾아낸 조형언어로 조형예술 작품도 100퍼센트 해독할 수 있어야 한다. 민화에 이런 불화 이상의 고차원의 진리가 숨겨져 있으리라 누가 상상이나 했는가.

2020년 1월 인사동 가나아트센터에서 〈강우방의 눈, 조형언어를 말하다〉라는 전시회가 열렸다. 그 전시에 맞추어 『강우방의 눈, 조형언어를 말하다』라는 저서를 냈다. 작품 읽는 법을 가르치는 책은 그리 많지 않다. 그런데 전시에 맞추어 급히 내느라 오탈자가 많고 편집도 좋지 않아 모두 폐기하고 다시 편집하는 데 거의 8개월이 걸렸다. 『침묵의 언어』라는 제목

4-33
『민화』 표지

4-34
조선시대, 청화백자

4-35
청화백자 무늬 채색분석

으로 출간을 기다리고 있다. 방대한 내용의 책이라 시간이 걸릴 것이다.

출간을 앞둔 「틀린 용어 바로잡기」는 신문사와 블로그에 연재한 것이다. 2011년 8월~2012년 5월 『불교신문』에 연재했다. 이어 『현대불교신문』에 2013년 한 해 동안 연재했다. 그러면 틀린 용어들 연재가 끝나는가. 끝날 때는 알 수 없다. 아마도 죽을 때까지 신문에 연재해도 끝나지 않을 정도로 동서양 미술 용어에 틀린 용어가 많다고 하면 아무도 믿지 않을 것이다. 그러니까 2011년부터 2013년까지 3년간 틀린 용어 바로잡는 작업에 몰두한 셈이다. 참으로 두려운 일이지만 동서양 미술사학자들은 아무도 그 심각성을 느끼지 못하여 더욱 두렵다. 그래서 일본, 그리스, 독일, 프랑스 등 여러 나라를 누비며 오류를 바로잡으려고 노력했다. 7년 만

에 저서로 나올 예정이라 감회가 깊다. 그러나 출판계가 불황이라 이 난해한 저서를 출간해 줄 출판사가 선뜻 나서지 않는다.

세계미술, 용으로 풀다

월간 『불광』에 연재된 이 자서전은 연대기적으로 서술하기를 주저했으나 결국 그렇게 될 수밖에 없었다. 연재하는 가운데 일어난 중요한 사건은 그때마다 중간에 쓰기도 했다. 이상에 나열한 저서들**을 살펴보면 2008년부터 2012년까지 출간한 책이 보이지 않는다. 그 5년 동안은 사찰에 매료되어 전국의 중요한 건축을 광범위하게 조사하며 한국건축역사학회에서 계속 연구 성과를 발표했다. 한편 '조형해석학회'라는 연구회를 만들고, 전국에서 모인 수강생들이 '범종 연구회'를 만들어 납사하고 발표하는 등 연구를 독려했다. 그 연구 성과도 곧 책으로 엮을 계획이다.

『세계미술, 용으로 풀다』는 편집 교정 중으로 조만간 출간될 것이다. 2015년 1월부터 10월까지 『서울신문』에 연재한 글이다. 인류가 창조한 일체의 조형예술품을 건축, 조각, 회화, 도자기, 금속공예, 복식 등 모든 장르에 걸쳐 해독했다. 모든 분야는 현대에 이를수록 점차 세분화해 서로 소통이 이루어지지 못하고 분야별로 사이사이에 철의 장막이 드리웠고, 학자들 사이에 대화가 이루어지지 못하고 있다. 하지만 치열하게 노력해 정립한 '영기화생론' 이론과 '채색분석' 방법론으로 모든 장르를 해독했

●● 『한국미술의 탄생』(솔, 2007), 『수월관음의 탄생』(글항아리, 2013), 『오덕사 괘불』(통도사 성보박물관, 2014), 『청화백자, 불화와 만나다』(글항아리, 2015), 『민화』(다빈치, 2018), 『침묵의 언어』(무본당, 2020, 개정판 준비 중), 『세계미술, 용으로 풀다』 근간, 『세계미술사 용어사전』 근간.

다. 기적적인 연구가 시작됐다고 글 서두에 말한 이유다. 책 제목은『세계미술, 보주로 풀다』로 바꿀 수도 있지만 그렇게 하면 '보주'를 아는 사람이 없으므로 누구나 알고 있다고 생각하는 '용'으로 바꾸었다.

나는 스스로 "불교조각과 불교회화뿐만 아니라 모든 장르의 세계적 선도자先導者"라고 감히 말한다. 2000~2007년 고구려 벽화 연구 몰두를 새로운 출발점 삼아 지금까지 하루도 쉼 없이 연구에 매진했고, 매주 수요일 강의를 단 한 번도 거르지 않았다. 2만 점이 넘는 세계의 작품들을 채색분석한 덕택이다.

채색분석은 모든 조형예술 작품에 처음과 끝이 있음을 발견해서 개발한 작품 해독 방법이다. 채색분석으로 쓴 논문이 20여 편 된다. 논문들이 저서보다 중요하다. 기회가 된다면 제3의 논문집으로 출간했으면 하는 바람이 있다. 제1 논문집은『원융과 조화』, 제2 논문집은『법공과 장엄』이었으며, 제3 논문집은 그 제목이『용과 연꽃』이 될 것이다.

최초로 문자언어에 상대하는 조형언어를 발견하고 그 문법을 정립, 세계의 조형예술 작품을 해독했으니 나 이선 그 누구도 조형예술 작품을 해독한 적이 없었다는 말이 된다. 이상의 저서를 정독하면 '영기화생론'과 '채색분석' 방법론 등 방대한 이론 체계를 체득할 수 있다. 예술품을 자력으로 해독하는 능력을 지닐 수 있고, 작품을 읽어낼 때마다 환희심이 일어날 것이다.

29 살아오면서 만난 고귀한 사람들

사람은 태어나 평생 살아오면서 많은 사람을 만나며 크고 작은 은혜를
입으며 자신의 일생을 엮어나간다. 그런 분들은 책에서 만난 훌륭한
사람일 수도 있고, 조형예술품들을 창작한 장인들일 수도 있다.
그러나 가장 잊어서는 안 되는 사람들은 같은 시대에 나의 운명을
만들어 준 고귀한 분들일 것이다.

미처 다루지 않고 남겨놓았던, 살아오면서 만난 각별한 인연을 맺은 분들
을 이야기하려 한다. 스승일 수도 있고, 제자일 수도 있고, 친구일 수도 있
고, 후원자일 수도 있고, 사랑하는 여인일 수도 있다. 옛말에 "덕이 있으
면 외롭지 않고 반드시 이웃이 있다"라고 했는데, 나는 그리 덕은 없으나
덕이 있는 그들 덕에 외롭지 않았고, 그들은 반드시 이웃이 되어 주었다.

여초 그리고 최순우 선생

미술사학을 평생 독학하면서 가장 크게 갈망한 것은 훌륭한 스승이었다.
고등학교 때 원문으로 읽은 너대니얼 호손의 『큰 바위 얼굴』에서처럼 항

상 위대한 스승을 만나는 것이 소원이었다. 대학 시절에 만난 여초 김응현(1927~2007) 선생은 40세쯤 되었는데 말 그대로 패기 있는 서예계의 떠오르는 스타였다. 그러나 그가 매우 엄격한 교사라는 점을 아는 사람은 드물다. 서예반 동아리 모임에서 매주 강의를 들으며 그때 배운 바를 토대로 나의 체험을 피력하며 27세 때에 「서의 현대적 의미」라는 작은 논문을 『공간』에 싣기도 했다.

김응현 선생은 나를 수제자로 삼으려고 편애하셨다. 그는 추사의 전통을 이은 동양의 대표적 서법가書法家였고, 청대의 비학碑學 사상을 받아들여 북위비北魏碑의 글씨를 널리 알렸다. 북위비들의 글씨는 참으로 기세가 뛰어나 항상 경이로웠다. 북위비의 법첩들을 임서臨書했는데 그런 행위가 훗날 미술사학 연구에 큰 힘이 되어 주었다. 당시 나는 서예와 동시에 유화油畫를 병행했다. 서양화는 세계적인 화가 손동진(1921~2014) 선생님을 사사했지만 2년 뒤 혼자서 그렸다. 그때 배운 데생이나 크로키도 작품을 파악하는 데 큰 힘이 되었다.

그렇게 대학 시절은 인문학 모든 분야의 섭렵과 작가로서의 수업으로 채웠다. 동양의 서화와 서양의 회화를 함께 시도한 이유는 동양의 붓과 서양의 붓이 어떻게 다른지 체험하고 싶었기 때문이다. 아내도 함께 붓글씨 쓰고 사군자를 쳤다. 1968년 결혼하면서 새로운 길을 모색했으니 바로 한국미술사학의 길을 국립경주박물관 시절부터 홀로 개척해서 나아가는 일이었다.

가장 일관되게 후원을 아끼지 않은 분이 최순우(1916~1984) 선생이다. 선생은 젊은 나이에 신라의 천년 수도인 경주에서 학문을 연마하고자 척박한 협지를 선택한 것을 기특하게 여겨 아낌없는 도움을 베풀어 주셨다. 유학이 아니라 연수 성격으로 1975년 일본 교토국립중앙박물관에

4-36
후원을 아끼지 않은 최순우 선생

4-37
깊은 학연을 맺은 이노우에 타다시 선생

4-38
하버드 박사 과정을 제의한 존 로젠필드 교수

4-39
국제 심포지엄에 초대한 얀 폰테인 관장
ⓒ보스턴 박물관

4-40
단원의 대가였던 오주석 군

보내졌다. 귀국해 3년 후엔 다시 일본 도쿄국립중앙박물관으로 다시 가라고 해서 영문도 모르고 갔다. 얼마 후 미국 각지를 순회하는 〈한국미술 5000년전〉이 열렸을 땐 클리블랜드와 보스턴 박물관으로 순회 전시 책임자로 보냈다. 선생은 가장 중요할 때 나를 어디든 보냈고 그 덕분에 인도, 중국, 한국, 일본의 불상들을 널리 조사하였을 뿐만 아니라 세계 모든 나라의 예술품들을 관찰하며 안목을 높일 수 있었고, 많은 친구를 사귈 수 있었다. 출발지는 항상 천년 고도 경주였다. 그러는 동안 세계적으로 한국을 대표하는 학자로 점점 각인되어갔다. 이처럼 선생은 나를 해외에 파견해 학문의 기초를 다지게 했다. 보스턴에서 발표하지 않았다면 하버드대학 유학도 있을 수 없었으리라.

미국 유학 중이던 2003년, 최순우 선생이 작고했다. 오랜 재임 동안 박물관을 지키고 그 위상을 매우 크게 높였고, 모든 분야의 학자들과 널리 교유했으며, 국립중앙박물관에서 행사가 있을 때마다 사람들이 구름처럼 모여들었다. 최순우 선생이 관장이었을 시기는 국립중앙박물관의 전성기였다.

일본에서 맺은 깊은 학연

일본 교토국립중앙박물관에 1년간 머물며 깊은 학연을 맺은 분은 이노우에 타다시(井上正, 1930~2014) 선생으로 그 당시 교토국립중앙박물관의 자료 실장이었다. 그의 고구려 벽화에 대한 깊은 관심과 새로운 해석은 훗날 고구려 능묘벽화 연구에 깊은 영향을 주었다. 당시 나보다 11살 위로 40대 중반이었던 그는 나를 마치 친동생처럼 대했다. 내 책상이 있던 고고실에 거의 매일 들러 간단한 맥주 파티가 열렸는데, 학문 이야기만 할

정도로 집중력이 대단했다. 작품을 조사할 때 항상 옆에서 그분이 조사하는 모습을 지켜보았다.

지금 생각해 보니 그 당시 그의 '운기화생론雲氣化生論'은 이미 싹이 트고 있었다. 고구려 벽화와 중국 한漢 시대의 조형에서 크게 힘입어 정립한 '운기화생론'에 대한 이야기를 했을 때, 물론 전혀 이해하지 못했다. 그는 당시 일본 미술사학계에 크게 실망하고 있던 터였다. 몸가짐도 단정했고 하이쿠(俳句, 일본의 전통적 시)를 짓기도 했고, 음악을 항상 감상했으며 그의 문장은 웅혼했다. 그의 제자 중 안도 요시카安藤佳香 교수가 있다. 열혈 투사적인 그녀는 인도를 20회 답사하며 훌륭한 사진을 찍어서 큰 저서를 준비하고 있었을 때 이노우에 선생이 정성껏 편집을 도와줄 만큼 돈독한 사이였다. 가끔 내가 끼어들어 인도미술에 대한 새로운 이야기를 듣곤 했다. 우리 세 명은 마음이 통했다.

이노우에 선생의 '운기화생론'을 터득하는 데 무려 30년이 걸렸다면 무슨 이야기인지 모를 것이다. 우선 화생化生이란 말을 이해할 수 없어서 경전도 살피고 사전의 도움을 구하기도 했지만, 도무지 알 수 없었다. 2000년 초 마침내 이노우에 선생은 운기화생론을 정립했고, 나는 몇 번이고 탐독했으나 충분히 이해할 수 없었다. 화생의 뜻을 찾아내야 하는데 어디에도 없었고, 잘 아는 학승들에게 물어도 답을 들을 수 없었다. 단지 『금강경』에서 사생四生 가운데 하나로 '무엇에도 의지하지 않고 갑자기 일어나는 것'이라는 말 이외에는 찾아볼 수 없었다. 태생, 난생, 습생, 그리고 화생이라는 네 가지 생명의 탄생 방법의 중 하나인데 매우 중대한 용어지만 충분히 납득할 수 없어서 자력으로 터득하리라 결심했다.

고민에 고민을 거듭하는 중에 이노우에 선생의 운기화생을 만나면서 어느 날 문득 화생이 풀리고 동시에 운기화생도 풀리는 순간, 즉시 '영

기화생론靈氣化生論'이라는 방대하고 폭발적인 이론을 단숨에 정립하게 되었다. 그분이 일본 미술사 학계에 운기화생을 제시한 것은 혁명적 이론임을 알아채는 학자는 없었다. 그 이론을 충분히 파악한 사람은 바로 한국의 젊은 학자였다. 그러자 제자인 안도는 스승의 이론의 핵심에 이르지 못했음을 알았다. '연화화생蓮華化生'이란 말은 아미타경에 유일하게 나온다. 선업을 쌓아 죽은 후에 극락에 있는 연못의 연꽃에서 화생한다는 이야기다. 그러니까 모두가 오로지 연화화생만을 알고 있었는데 운기화생을 제시한 것은 동서양 미술사학 연구를 몇 단계 드높인 위대한 업적이라 생각하고 탄복했다.

그러나 화생의 의미와 운기화생을 터득하자마자 무수히 많은 화생이 폭발적으로 떠올랐다. 마침 고구려 벽화를 연구하며 천장 중앙의 대연화를 분석하면서 누구나 연꽃으로 알고 있는 것이 보주의 거대한 확산임을 깨쳤다. 그 많은 불교의 상징인 연꽃은 연꽃이 아니었다! 그런 말을 하면 아무도 알아듣지 못할뿐더러 불교계는 벌컥 화낼 것이다, 그것을 터득하는 데 30년의 세월이 걸리고 큰 깨침을 얻었는데 어찌 한 번 듣고 알려고 하는가. 모두가 틀렸다고 강조한 바 없으나 모두가 스스로 그렇게 받아들인 까닭은, 현실 세계에 비추어 설명한 '영화靈化된 세계'를 이해하지 못하고 있기 때문이다.

내 이론이 무르익을 즈음인 2009년 이노우에 선생에게 일본어로 번역된 논문 「대덕사 소장 고려불화 수월관음도」의 교정을 부탁했는데, 한 달 만에 다음과 같은 답장이 왔다.

"당당한 관록을 느끼게 하는 일작一作, 감동의 두 글자만이 읽은 후에 남았습니다. 나의 일처럼 느껴질 뿐입니다. 생각해 보면, 젊은 시절의 운문雲文으로부터 운기문雲氣文으로 전환, 거기에 나의 연구 인생이 걸려

4-41
「大德寺所藏 高麗水月觀圖의 造形分析」이란 논문이 실렸던
일본의 대표적 학술지『國華』제1378호 표지

일향 강우방의 예술 혁명일지

있었습니다. 그리고 그대의 인생과 연결고리가 이루어져서, 더욱 큰 이론이 되었습니다. 매우 고맙습니다."

두 사람이 얼마나 치열하게 이 문제에 골몰했는지 알 수 있다. 나의 논문은 이노우에 선생의 이론을 극복하여 무한대로 확장한 것이어서 그분만이 논문을 충분히 파악할 수 있었으리라. 비록 부정하지는 않았으나 화생의 방법을 무한대로 확장한 이론이라 불쾌할 수도 있지만, 그분은 열린 마음을 지니었기에 교정을 부탁하기에 주저함이 없었다. 마침내 그 긴 논문은 선생의 도움으로 2010년 가장 권위 있는 일본 미술사학 학술지 『국화國華』1378호에 실렸다.

이노우에 선생이 위독하다고 해서 병원에서 뵈었지만, 2014년 8월 14일 타계했다. 그분과의 교류는 인생의 스승이자 동반자로 운명적이어서 그분을 알지 못하면 나를 알지 못한다. 40년 동안 가르침을 준 그의 제자는 스승의 이론을 크게 뛰어넘어 영기화생론으로 세계미술 일체를 풀어내고 있으니 만일 살아있더라면 매우 기뻐했을 것이다.

하버드대학에서 맺은 인연들

존 로젠필드(John Rosenfield, 1924~2013) 교수는 하버드대학 박사학위 과정을 권유한 분이다. 1980년 보스턴 박물관에서 개최된 국제 심포지엄에서 내 발표를 듣고 나서, 그날 저녁 리셉션에서 대뜸 1년간 하버드대학 방문 교수로 초대하겠다고 제의해왔다. 일주일 후 "박사학위가 없으니 대학원 박사 과정으로 들어오는 것이 어떠냐"고 했다. 방문 교수보다 대학원생으로 오는 것이 좋다고 말했다. 당시 서울대 독어독문과 졸업 학사 학위가 유일했다. 그나마 학부 평점은 C학점이라 외국 대학에 신청할 자격

이 아예 없고, 대학원도 졸업하지 못한 상태에서 박사 과정이라니 상상도 못 할 일이다. 그러나 모든 시험을 면제할 것이니 몸만 오면 된다고 하며 학비도 준비해 놓겠다고 했다! 이듬해 1982년부터 1984년까지 2년 동안 그의 지도를 받는 것으로 했다.

유대인인 그는 원래 인도미술이 전공이었는데 일본미술로 바꾸었으며 하버드대학에서 아시아 학생들을 배출하고 있었다. 나는 나이 탓에 영어 듣기가 잘 안됐다. 쓰는 것은 어느 정도 가능했으므로 매 학기 두세 개 리포트를 냈는데 항상 100매 이상 써서 제출했다. 그러면 로젠필드 교수는 문장만 정성껏 고쳤을 뿐 내용은 손대지 않았다. 리포트가 아니라 논문이었다. 그 논문들은 훗날 한글로 다시 번역해서 국내 학술지에 실었다. 나는 마지막 박사 과정 시험을 치르고 박사학위 논문을 절반쯤 쓰다가 접어두고 미국 전역의 박물관을 다니며 작품 소사에 열중했다. 로젠필드 교수는 한 번도 학위 이야기를 하지 않았다.

1년 더 연장해 3년 동안 하버드 스퀘어에서 생활하는 동안 도와준 분이 또 있다. 얀 폰테인(Jan Fontein, 1922~2017) 보스턴 박물관장이다. 그가 바로 미국에서 열린 한국미술 국제 심포지엄에 초대한 분이다. 〈한국미술 5000년전〉이 보스턴으로 가기 전에 클리블랜드 박물관에 머물고 있는데 전화가 왔다. 심포지엄이 열리는데 발표하지 않겠는가 해서 바로 응했다. 그때 나는 혹시 무엇인가 발표할 기회가 올지 모르니 미국에 도착하자마자 숙소인 알카잘 호텔에서 영어로 논문을 쓰기 시작했다. 제목은 '신라와 통일신라의 과도기적 양식에 대하여'였다. 경주에 오래 살면서 삼국 가운데 가장 후진국이었던 신라는 어떻게 해서 통일신라문화를 화려하게 꽃피웠는지 밝히는 논문이었다. 그래서 과도기적 작품들을 살펴야 했다. 그가 한국을 방문했을 때 한 번 만나 이야기한 게 전부였는데

잊지 않고 발표를 요청해 매우 반가웠다. 미국 체류 중 물심양면으로 도와준 분으로 자주 박물관으로 불러서 맛있는 점심을 사 줬다. 그는 네덜란드 사람으로 영어, 불어, 독어, 일어 등 여러 나라 언어에 능통했으며 중국, 한국, 일본 세 나라를 함께 연구하여 저서도 냈다. 한국말도 배워 곧잘했으며 한국을 자주 방문하여 답사도 해서 이야기하면 즐거웠다. 구글에서 검색해 보니 5년 전에 타계했으니 장수한 셈이다. 그의 마지막 작업은 네덜란드의 식민지였던 인도네시아의 보로부두르 사원 연구를 저서로 출간하는 것인데 장수했으니 꿈을 이루었을 것이다.

하늘이 거둬간 사제의 인연

나이가 들어가매 나는 제자를 갈망했다. 오주석(1956~2005) 군은 세월이 흐를수록 나의 제자가 되어갔다. 그는 나를 스승으로 택했고 나는 그를 제자를 여겼으며, 서로 조금도 어긋나지 않았다. 박물관 분위기에 적응하지 못해 떠나겠다는 그를 붙잡아 두고자 내 연구실 옆에 방을 마련했다. 수장고에 있는 회화를 정리하여 매년 『미술사학지』를 낼 터이니 그 작업에 전념하라고 했다. 수장고에는 작품들이 많았고 도자기, 회화, 금속공예 등도 점차 정리하여 보고서를 낼 계획이었다. 그는 한문도 잘 알고 문장력도 있고 안목도 있어 대학자로 키우고 싶었다. 그는 수장고의 회화작품을 정성껏 조사하여 카드를 만들며 작품을 마음껏 감상했다. 그러는 사이에 그의 안목은 날로 높아졌으며 한국 회화에 애착을 갖게 되었으나 결국 박물관 분위기를 이기지 못하여 떠났다.

그 무렵 호암미술관 측은 국립중앙박물관과 함께 소장 작품들로 단원 김홍도 전시를 열겠다고 상의해왔다. 나는 국립중앙박물관, 호암박물

관, 간송미술관 세 곳을 전시 주최로 삼고, 추가로 개인 소장품들도 모아 회고전 성격으로 열자고 제안해 대규모 전시를 이끌었다. 〈단원 김홍도전〉은 내가 박물관에서 전시하고 싶었던 몇 가지 가운데 하나였다. 단원의 연구와 도록 제작을 오주석 군에게 맡겼다. 대규모 전시를 준비하면서 그는 단원 연구의 대가가 되어갔다. 단원과 그 시대의 정조대왕에게 심취해 한국 회화사의 한 분야를 개척, 한 획을 긋게 되었다. 한참 학문이 익어가서 높이 비상하기 시작할 무렵, 백혈병으로 49세에 타계하니 나는 여러 가지로 큰 타격을 받았다. 나로서는 제자를 잃은 것이다. 그가 살아있었다면 나와 함께 큰일을 할 수 있었을 터인데 하늘은 그마저도 허용하지 않았다. 이상 다섯 분 모두 타계했다.

아내 김형단을 빼놓을 수 없다. 건강도 좋지 않고 재력도 없고 직장도 구하지 못하고 있을 때, 우리는 서로 사랑하고 있었다. 나는 사치스러운 아틀리에가 없었다. 한남동 꼭대기 교회 옆의 친구 집에서 유화와 붓글씨를 썼다. 그 친구의 동생이 지금의 아내다. 아내는 불평 없이 내조하여 오늘날의 나를 있게 했다.

평생 인연 맺은 사람들이 지금까지 언급한 분들뿐이겠는가. 여기서 언급하지 못한 분들도 많다. 참으로 많은 사람과 인연 맺으며 삶과 학문을 키워갔으니 부족하나마 이 글을 통해 깊은 감사의 마음 전한다. 외국의 새 문물에 누구보다도 먼저 크게 눈뜨게 되어 열등감에 사로잡히게 된 적이 한두 번이 아니었으나, 이제는 그런 골이 깊은 열등감을 극복하고 더 나아가 세계를 선도하게 되었으니 고맙고 고마울 뿐이다.

세계 최초로 조형언어를 발견하여 그 문법을 정립했다. 이제 할 일은 그 조형 원리를 널리 알려 오류와 무지로부터 인류를 자유롭게 하는 것이다. 만일 '보주'라는 결정적 열쇠를 풀지 않았다면 세계미술의 실상이 보

이지 않았을 것이다. 마침내 '옹 마니 파드메 훙'이라는 진언을 풀었으니
관음보살의 자비심이 우주에 가득 찰 것이다.

30 "옹 마니 파드메 훙"

나에겐 평생 욕심 없는 것이 세 가지가 있다. 이 기회에
아호를 하나 더 만들려고 한다. 삼무三無다.

나에겐 평생 욕심 없는 것이 세 가지가 있다. 첫 번째, 학위에 욕심이 없어
서 석사학위도 없거니와 학부 평점은 C학점이니 외국의 어느 대학에도
신청할 자격이 없다. 그래도 미국 하버드대학 로젠필드 교수와의 인연으
로 하버드대학원 미술사학과 박사학위 과정을 밟기도 했다.

두 번째, 돈 욕심이 없다. 쥐꼬리 월급에도 평생 이상한 짓으로 돈을
벌어본 적이 없다. 세 번째, 감투 욕심이 없다. 매번 문화부나 문화재청이
저지른 일을 질타하여 반골이라 불렸다.

그래서 몸과 정신을 온전히 지켜냈고, 이화여대 초빙교수 7년이라는
삶의 가장 큰 축복이 내려졌다. 이 기회에 아호를 하나 더 만들려고 한다.
삼무三無다.

지동설과 영기화생론

그동안 앞만 보고 달렸다. 뒤돌아볼 틈이 없었다. 지난 2년 동안 자전적 에세이를 쓰면서 나의 학문과 예술 연구가 조형언어를 찾아내는 위업을 이뤄 가는 과정임을 알았다. 전 세계를 찾아다니며 기록하고 촬영하고 논문을 써왔던 일평생 노력의 결과였다.

대학 강단을 떠난 후 나는 더 바빠졌다. '일향한국미술사연구원'을 설립해 전 세계의 미술 연구에 매진하면서, 수요일마다 하는 강의를 20년 간 계속 해오고 있다. 학문의 새로운 변화도 일어났기에 모든 작품을 새롭게 봐야 했다. 학문과 연구 범위는 독학으로 깨친 건축을 비롯하여 조각, 회화, 도자기, 금속공예, 복식 등으로 확대됐다. 나에게 보였던 이 모든 장르가 다른 사람의 눈에 보이지 않는다는 것도 알게 됐다. 인류가 창조한 조형들 일체를 해석한다는 것은 인류 역사상 아무도 이루지 못한 일이다.

보인다는 것은 그 의미를 알고 있다는 뜻이다. 조형언어의 존재도 아는 사람이 없으므로 앞으로 이것을 가르치며 세계의 모든 조형예술품을 개척해 나가야 하는 사명감이 생겼다. 조형언어를 배운다는 것은 모든 사람에게 해당하는 일이다. 사물을 보는 시각이 달라져 본질을 파악하는 사고력을 획득하는 기회이기 때문이다.

코페르니쿠스는 지구의 지동설을 발견하여 그 당시 사상적 큰 변화를 일으켰다. '코페르니쿠스적 전환'이라는 말이 있다. 지금까지 주장해온 학설과 정반대가 되든가, 지금까지의 생각과는 정반대로 변화하는 경우 쓰는 말이다. 전환이란 말은 영어로 '레볼루션revolution'이며 '혁명'으로 번역할 수도 있다. 이는 코페르니쿠스의 생각이 실로 혁명적이있다는 것을 의미한다. 로마 가톨릭에서 그의 지동설을 공식적으로 인정한 것은 이

주장이 발표되고 나서 실로 440년이 지난 1992년의 일이었다.

나의 '영기화생론'은 왜 혁명적인가. 인간이 전혀 모르는 문양의 세계는 인간이 알고 있는 세계에 비하여 훨씬 방대하다. 단지 의미 없는 것이 아니라 오히려 생명 생성의 근원적 문제를 제시하는 가장 중요한 계기를 마련해주고 있다.

즉, 영원한 생명의 전개를 보여주는 중요한 세계이지만 인간은 그저 지나쳐 왔다. 인간은 300만 년 동안 건축, 조각, 회화, 도자기, 금속기, 복식 등 조형예술 작품을 창조해왔지만, 정작 그 본질은 아무도 알아보지 못했다. 나는 '영기화생론'을 정립해오면서 새로이 '영화된 세계'의 존재를 밝혔고, 조형예술 작품의 본질을 이해하는 이론을 제공했다. 이 과정에서 조형언어의 문법도 정립했다.

'영기화생론靈氣化生論'으로 밝힌 우주론은 과학적 이론이 아니다. 과학적으로 증명할 수도 없다. 우주에 가득 찬 영기나 성령은 종교적 개념이어서 신비적으로 보일 수도 있다. 그러나 나는 방대한 이론을 증명하려고 노력하고 있으며, 증명하지 못하는 것은 제시하지 않았다. 과학적 견지에서 보면 '영기화생론'은 신비적이라 느낄 만도 하다.

그러나 생각해 보라. 그 세계를 인식하지 못했으므로 얼마나 많은 오류를 범하고 있는가. 인간이 창조한 조형예술품을 올바로 해독하고 나면 얼마나 우리 삶이 풍부해지고 행복해지는가.

인간이 창조한 조형예술품의 90퍼센트가 문양이었다. 수천 년 동안 문자언어로 엮어온 인간의 역사에서 죽어 있는 채 존재해왔으나, 그 문양들이 살아 움직이자 인간의 역사는 전혀 다른 차원의 세계로 탈바꿈한다. 사람들의 기억에서 사라졌던 '장인'의 존재가 집중 조명을 받으며 부활해 거보巨步를 내디디며 장엄하게 등장한다. 그 잊혔던 90퍼센트의 문양은

수백만 년 동안 세습적으로 이어온 장인 집단에 의해 유지되어 왔음도 알게 되었다. 종교나 궁궐건축, 불상 조각, 기독교 성상, 불화, 도자기, 금속기, 복식 등 일체가 문양이요, 모두 장인들이 창조하며 새로운 역사를 이어왔음을 알았다. 그들이 창조한, 전 세계에 분포한 문양들의 비밀을 풀어낸 것은 기적이다. 그 범위가 세계적일 수밖에 없기에 세계적 르네상스라 부르는 것이다.

일례로 그렇게 낯설었던 이집트 미술이 점점 익숙해져서 하나하나 풀리고 있다. 람세스 2세(기원전 1303~1213) 말기의 서기장書記長의 묘 천장에 있는 무량보주 무늬의 한 조각을 어려운 과정을 거쳐서 연이어 만들어 봤다(4-42, 43). 보주를 아는 사람이 없으니 이집트 묘 천장의 문양이 보일 리 없다. 그 끝없이 전개되는 무량보주를 입체적 조각으로 표현한 것이 바로 고려시대에 청자로 만든 무량보주 투각 향로가 된다(4-47). 이 '고려청자 무량보주 투각 향로'는 그대로 석굴암 본존불(4-48)이 될 수도 있다. 피어오르는 향기가 마치 여래의 정수리에서 올라가는 영기문과 똑같다(여래나 보살이 무량보주임을 증명했으나 너무 길어 상세한 설명이 어렵다). '무량보주'란 용어는 내가 만든 말이다. '무량한 보주'는 용어가 될 수 없다. 그래서 무량한 보주를 무늬화한 것을 '무량보주'라 부르기로 한다. 칠보문七寶文은 일본 학자들이 붙인 그릇된 이름인데 우리나라 학자나 중국학자들이 모두 따라 부르니 아무 의미가 없어졌다. 칠보문이 무엇인지 사전이라도 찾아보라. 우리나라 미술사학계는 심지어 사엽문四葉文, 네 잎 무늬라 부르는 학자들도 있다. 어찌하여 사엽문인가(4-49). 사람들은 현실에서 본 바 있는 네 잎 클로버를 기억하고 있어서인지 그렇게 보고 있다. 모든 무늬의 이름이 이런 상태이므로 어찌 세계를 누비며 오류를 고쳐주지 않을 수 있는가. 21세기의 선재동자일 수밖에 없는 운명인가 보다.

4-42
람세스 2세 말기 서기장의 묘 천장

4-43
서기장의 묘 천장에 있는 무량보주 무늬의 연속

4-44, 45, 46
동양의 여러 가지 무량보주 표현 방법

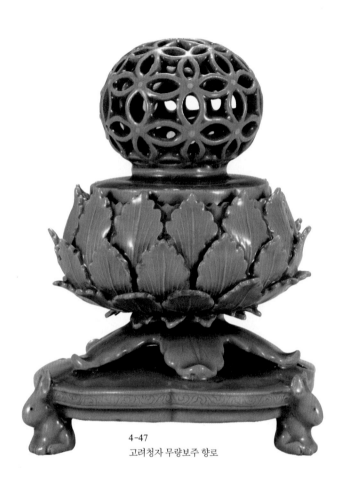

4-47
고려청자 무량보주 향로

일향 강우방의 예술 혁명일지

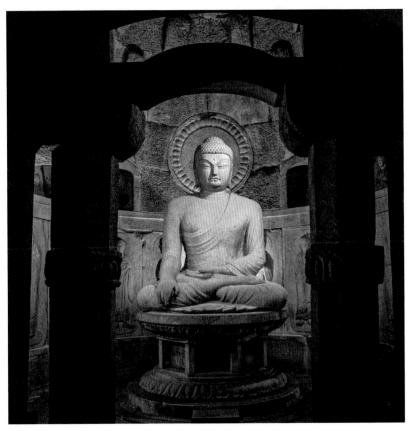

4-48
석굴암 본존불 ⓒ안장헌

4 세계미술사 정립을 위한 서장　　　　323

4-49
무량보주의 평면적 전개에서 사람들은 색칠한 부분만 보여서
사엽문이라 잘못 부르고 있다.

'여래의 화신' 관세음보살 부르는 주문

나는 인간이 창조한 모든 조형예술품을 해독하며, 인류문화의 엄청난 오류를 바로잡으려는 원력을 세웠고 실천 중이다. 마침내 '옹 마니 파드메 훙'이라는 진언을 풀기도 했다. 진언은 풀이하면 안 된다고 알려져 있다. 풀고 나니 경전에는 이 진언을 올바로 풀이한 내용이 없다는 것을 알았다. 원래 '옴 마니 반메 훔'이라 일반적으로 불려왔으며, 50년 전 성철 스님이 '옹 마니 파드메 훙'이라 고쳐 부르기를 권했지만 따르는 사람은 없다. 어차피 진언이고 뜻을 알 필요가 없기 때문일까. 진언은 그 음이 중요하기에 성철 스님은 산스크리트 원어 발음대로 부르기를 바랐으니 맞는 말이다, 직역하면 "옹. 연꽃 속에 있는 보석이여, 훙"이라는 뜻이다. 그러나 성철 스님도 달라이 라마도 열심히 이 진언을 대중에게 권했지만, 그 의미를 모르고 있는 것 같다. 진언은 구태여 뜻을 해석하지 않는 것이 원칙이라 해서 그런 듯싶다. 지금까지 알려진 사전적 설명은 다음과 같다.

"관세음보살 본심미묘 육자대명왕진언觀世音菩薩 本心微妙 六字大明王眞言, 육자대명왕다라니六字大明王陀羅尼, 옴 마니 파드메 훔(산스크리트어: ॐ मणिपद्मे हूँ, 한자: 唵麼抳鉢訥銘吽) 및 옴 마니 반메 훔은『천수경』에도 나오는 관세음보살의 진언이다. 밀교를 비롯하여 불교에서 사용되는 주문 가운데 하나다. 대승불교의 경전인『육자대명왕다라니경六字大明王陀羅尼經』및『불설대승장엄보왕경佛説大乘莊嚴寶王經』등에서는 이 진언을 부르면 여러 가지 재앙이나 병환, 도적 등의 재난에서 관세음보살이 지켜주고, 성불하거나 큰 자비를 얻는다고 주장하며, 주문의 효과가 적혀 있다. 문자적인 뜻은 '옴, 연꽃 속에 있는 보석이여, 훔'으로서, 관세음보살을 부르는 주문이다. 티베트인들이 특히 많이 외운다. 보통 티베트인들은 이런 뜻과 상관없이 그냥 많이 외우기만 하면 그 자체로 영험을 얻을 수 있다고 믿는다고 한다."

여러 가지 해석이 난무하여 헷갈리는데 다음과 같은 이상한 해석도 있다.『천수경』의 어느 해설자는 '옴 마니 반메 훔'에서 '옴'은 하늘 세상, '미'는 아수라, '니'는 인간, '만'은 축생, '메'는 아귀, '훔'은 지옥 세계의 제도를 뜻하고 또한 모든 복덕 지혜와 모든 공덕 행의 근본을 갈무린 진언을 뜻한다고 풀이했다. 육도 중생들을 제도하여 육도의 문을 닫게 한다는 등 여러 가지 해괴한 해설이 많이 돌아다니고 있다. 이상의 모든 해석은 그 뜻을 올바로 풀면 얼마나 그릇된 것인지 알게 될 것이다. 그러면 '옴'은 무슨 뜻일까. 한국민족문화대백과사전의 내용을 보자.

"우리나라에서는 주로 불교에서 사용하는 언어이지만, 옴Oṃ은 그 발생지인 인도에서 고대의 베다시대부터 사용된 신성한 소리이다. 우파니샤드의 장마다 그 처음이 옴으로 시작된다. (…중략…) 불교에서는 진언眞言을 송할 때에 주로 최초에 오는 소리는 옴이다. 옴은 본래 실담悉曇 12

운의 초初, 중中, 후後인 a, u, m 세 자의 합성어로서 각각 글자는 생성·유지·완성이라는 우주 생명 현상과 우주의 신비한 능력을 상징하며, 모든 문자를 대표하여 무량한 공덕과 진언을 구성하는 모든 요소를 다 머금고 있다고 한다. 이에 따라 '옴' 자는 일체 소리의 근본·본질·귀결이므로 일체 만법은 이 한 자에 귀속된다고 해석된다.

그러므로 삼라만상의 실상을 나타내는 말이요, 모든 존재를 머금고 있는 무한한 법계의 원리를 상징하는 신비한 소리이기에 우주 전개의 과정은 이 옴이라고 하는 소리에 의하여 표현되고, 그 소리로부터 우주의 무한성, 우주적 생명력 그 자체가 현상세계에 재현되는 것이다."

"'옴' 자는 일체 소리의 근본·본질·귀결이므로 일체 만법은 이 한 자에 귀속된다"는 풀이가 가장 와닿는다. 이 진언은 관세음보살을 부르는 소리다. 왜 이 소리로 관세음보살을 불러내어 나타나게 했을까. 내 연구로는, 관세음보살은 석가여래와 같다. 여래의 화신이다. 설명하자면 이렇다. 석가여래가 정각을 이룬 후에 중생을 바라보니 고통에 허덕이고 있으므로 자비심을 내어 구제하려는 마음을 낸다. 정각을 이룬 석가여래는 차원이 다른 세계에 있으므로, 관세음보살을 내세워 중생을 구제하게 한다. 말하자면 여래의 자비심을 의인화한 것이 관세음보살이라고 생각한다.

진언과 만난 영기화생론

만법이 이 '옴' 한 글자로 돌아간다는 말은, 내 삶과 밀접해 있어 나의 염원이 절절하다. 하나의 말, 혹은 하나의 조형으로 귀일하는 것을 무본당에서 가르치고 있기 때문이다. '마니'가 가리키는 것은 연꽃 속의 보석이 아니라 연꽃 속의 보주다. 보주의 본질을 모르는 동서양 모든 사람은 풀

수 없다. 보주의 본질은 '우주에 가득 찬 영기를 압축한 것'임을 채색분석 하면서 최초로 밝힌 계기로 인류가 창조한 모든 조형예술품을 푸는 중이다. 그 보주를 기초로, 내 인생이 걸린 큰 문제인 '영기화생론'이 20년 걸린 그 방대한 채계에 마침표를 찍어 가려 한다.

불교에서 가장 중요한 진언인 '옹 마니 파드메 훔'과 만났으며, 이미 7년 전에 고려청자 무량보주 투각 향로에서 진언이 조형화되었음을 알았다. 친분 있는 스님들에게 그 진언을 풀었다고 말했더니 아무도 반응을 보이지 않았다. 서양에서는 보주의 존재도 모른다. 아예 이름조차 없기 때문이다. 지구상의 누구도 보주를 풀지 못했음을 알았다.

직역하면 "옹 연꽃 속에 있는 보석이여, 훔"인데 왜 이 말을 모를까. 그것은 보석이 보주인 줄 몰라서다. 과거엔 너무 크고 넓은 상징을 지닌 보주를 어떤 말로도 이름 붙일 수 없어서 임시로 보주라 불렀던 것이다.

어쩌면 '옹'이 바로 보주인지도 모르겠다. '옹'이 만법귀일이라 하면 바로 보주가 '옹'이 아닐까 생각해 본다. 일체의 조형이 보주로 귀일하므로 옹이라고 부를 수 있을 것이니. 마지막의 '훔'은 '옹'과 비슷한 내용이라고 막연히 밝혀져 있을 뿐이다. 이 진언을 완벽히 파악하려면 오랜 시간에 걸친 노력이 필요하다. 아마도 나의 강의를 최소한 5년 정도 들어야 할 것이다. 보주란 것은 내가 찾은 조형언어 가운데 가장 중요하고 어려운 경지다. 보주를 모르는 모든 사람과 소통이 안 되는 상황이라 어떻게 하면 쉽게 설명할 수 있을지 고심 중이다. 프랑스나 러시아 대문호가 그들의 언어로 창작한 소설이나 심오한 철학서를 읽으려면 최소 10년은 프랑스어나 러시아어를 배워야 한다. 조형언어도 그만한 시간이 걸리지만 줄이려고 노력 중이다.

어둠 속에 살 것인가 아니면 밝은 세계에서 살 것인가. 택일의 운명

적 시간이 바로 코앞에 있다. 현실은 지금 이 상태를 유지하려고 한다. 바로 이것이 마군魔軍일지도 모른다. 문자언어로 기록한 진리와 조형언어로 표현한 진리는 다르다. 조형언어로 표현한 조형예술품에 진리가 숨겨져 있음도 문법을 정립하고 해독하면서 알게 된 놀라운 일이지만, 아무도 놀라지 않는다. 아직 체험하지 못했기 때문이다. 체험해야 알 수 있다. 체험이 실종되고 단편적 지식만 쌓아나가는 현실에서 내가 해야 할 일은 자명하다.

두 해에 걸쳐 글을 쓰면서 자서전을 매듭짓게 됐다. 감회가 깊다. 파란만장한 삶을 몇 마디 글로 마감할 수 있겠는가. "옴, 부처님, 훔!"

5

에필로그

월간 『불광』 연재 이후

31 '영기화생론'과 '채색분석법'

'인류 조형언어학'은 언어학뿐만 아니라 인문학 전반에 걸쳐 혁명적 변화를 일으킬 것이다.

인류 보편적 이론인 '영기화생론靈氣化生論'을 정립하는 과정에서 이런 성과를 이룬 것은 내가 개발한 '채색분석법彩色分析法'이란 방법론 덕분이었다. 이 정립과정에서 내가 세계 최초로 '인류 조형언어'를 찾아냈다는 것을 확신하고 그것을 계속해서 연구해서 체계화되자, '인류 조형언어학 개론'이라는 제목으로 강의하기 시작했다. 이 학문은 언어학뿐만 아니라 인문학 전반에 걸쳐 혁명적 변화를 일으킬 것이다. 이런 사건을 가능하게 했던 '영기화생론'과 '채색분석법'을 좀 더 자세히 이야기하기로 하자. 이미 언급해 왔지만, 월간 『불광』에 연재한 지 2년이 지났는데, 그 2년 동안 괄목할만한 성과가 있었기에 새로이 언급하지 않을 수 없다.

'영기화생론'이란 무엇인가? 영기靈氣는 '우주에 가득 찬 기운'이지

만 보이지 않는다. 구태여 말한다면 기독교에서 말하는 성령聖靈과 같은 말이다. 그런데 '영기'란 말에는 '영기문'이란 뜻이 내포되어 있다. 옛사람들은 그 보이지 않는 영기를 갖가지 형태로 표현해 왔는데 바로 영기문이다. 우리가 문양이라고 치부하며 지나치는 문양文樣이야 말로 바로 모두 영기문이란 놀라운 진실을 밝혀내고 있다. 영기문의 기본적 형태와 전개 원리와 전개를 표(5-1)로 만들면 다음 페이지와 같다. 어떻게 알았는지 간단히 설명하겠다. 이상의 주제를 충분히 알려면 그 이론과 방법론이 방대하고 복잡하므로, 저서『한국미술의 탄생』(솔, 2007)과『수월관음의 탄생』(글항아리, 2013)를 참조하길 바란다.

보이지 않는 기운을 조형적으로 표현한 기본적인 네 가지 음소音素에서 만물이 탄생한다는 이론이 '영기화생론'이다. 여기에서 '화생化生'이란 말은 매우 생소하게 들리는데, 간단히 말하면 '신비적인 탄생'을 가리키는 불교 용어다. 즉 영기에서 만물의 생명이 신비하게 탄생한다는 것이라 간단히 설명하고 있지만, 이 모든 것은 채색분석을 통해서 얻은 성과다. 세계의 문양 가운데 약 2만 5,000점을 채색분석 해오고 있으므로 채색분석할 때마다 새로운 진실이 밝혀지고 있다. 인류가 창조한 조형예술품 가운데 80, 90퍼센트를 차지하는 문양을 채색분석해 가면서 나의 영기화생론이란 이론은 쉴 새 없이 더욱 공고히 보완되어 가고 있다. 그러므로 이론과 방법론은 뗄 수 없는 관계다.

실제로 작품으로 돌아가 고구려 고분벽화에 자주 등장하는 사신도四神圖 가운데 용龍의 조형을 채색분석해 보는 동안, 네 다리에 각각 밀착한 제1영기싹이나 연이은 제1영기싹 영기문에서 네 다리가 각각 화생하고 있음을 알았다. 네 다리를 제외한 몸은 복잡한 엉기문을 표현하여 화생하게 표현(5-2, 3)했다. 그 외에 수많은 조형에서 확인한 진리이므로 나의 이

5-1
영기문 기본 원리와 전개 원리

일향 강우방의 예술 혁명일지

론을 정립했다고 자신 있게 말하고 있다.

　채색분석법은 2007년경 개발한 방법론이다. 문양들이 처음 시작하여 끝나는 과정이 있음을 알고 대중에게 어떻게 설명하면 좋을까 궁리했다. 그러다 단계적으로 다른 색으로 채색해서 보여주면 좋겠다고 생각했다. 매일 문양들을 채색분석하면서 새로운 진리를 표현하고 있음을 알았으나 수십 년 채색분석하면서 내가 '조형언어'를 찾아냈다고 확신한 것은, 세계 여러 나라의 문양을 채색하면서 알게 된 것이다. 이른바 '조형언어의 문법'을 파악하게 되고, 그 조형언어가 인류가 창조한 조형예술품에 일관되게 나타나고 있음도 알게 됐다. 그렇다는 걸 알고 나서 '인류 조형언어학 개론'을 강의하기 시작한 것은, 불과 1년 전부터다. 연구원 입구엔 '일향한국사미술연구원—鄕韓國美術史硏究院'이란 현판과 몇 년 후에 만든 '세계조형사상연구원世界造形思想硏究院'이란 다른 현판을 나란히 걸어놓았다. 몇 년 후 문양이 모두 기호記號라는 김주원 교수의 귀뜸에 충격을 받아 기호학記號學을 독학하여 한국 기호학회에서 2회 발표하며, '세계조형기호학연구원世界造形記號學硏究院'이란 새 현판을 만들어 걸었다. 그렇게 나의 연구는 미술사학을 넘어서서 언어학言語學으로 사상사思想史로, 기호학 등 인접 학문으로 점점 더 확장해 갔다.

　국경을 중심으로 성립된 문자언어 체계, 즉 민족 간에 다른 문자언어, 지역마다 다른 문자언어, 시기마다 다른 문자언어이지만, 조형언어는 국경, 민족, 지역, 시대를 넘어서서 오직 하나의 '조형언어'라는 걸 확인했다. 그러므로 그 환희심은 비할 것이 없을 만큼 역사적으로 가장 드높은 상태의 환희심이리라.

　평생의 학문과 예술의 연구는 이 엉기화생론과 채색분석법으로 귀결된다. 채색분석할 때는 밑그림이 있어야 한다. 도록에 실린 실측도면을

5-2
고구려 강서중묘 청룡

일향 강우방의 예술 혁명일지

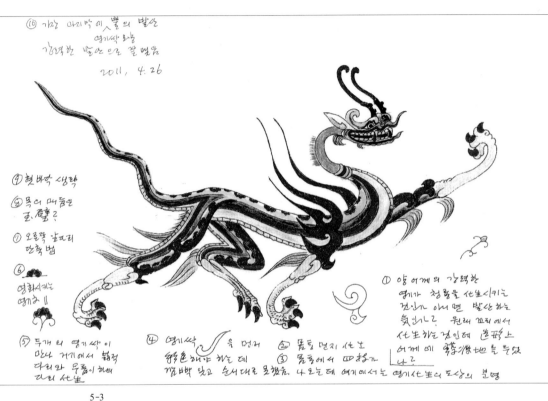

⑩ 가장 마지막 에 뿔의 발은
영기싹 모양
강력한 발산 으로 끝 맺음
2011. 4. 26

⑨ 혓바닥 생략

⑧ 목의 머릿돌은
호. 豹?

⑦ 오른쪽 앞다리
단축 법

⑥ 영화시키는 영기싹 Ⅱ

⑤ 두개 의 영기싹 이
만나 거기에서 뻗쳐
다리와 무릎이 화려
다리 발산

④ 영기싹 을 먼저
형태로 하려 하는 데
깜빡 잊고 순서대로 못했음

ⓐ 몸통 먼지 발산
③ 몸통에서 따뜻기
나오는 데 영기에서는 영기발산의 도상의 분명

① 양 어깨의 강력한
영기가 청룡을 발생시키는
것인가 아니 면 발산 하는
氣인가. 원래 꼬리에서
발생하는 것인데 肩平上
어깨에 蓄氣圖像 를 두었
나?

5-3
고구려 강서중묘 청룡의 채색분석

이용하거나 간단한 것은 내가 직접 그렸으나 그 많은 밑그림은 이육남 님 (고구려 벽화의 밑그림을 붓으로 그려서 고구려 고분벽화의 맛을 그대로 살렸다), 곁에서 수시로 오랫동안 그려준 이선형 님, 최근 불화와 간다라 미술품의 밑그림을 정교하게 그려준 정소진 님, 이 세 분에게 고마움을 전한다.

이상의 작업을 통해 우리는 누구도 체험하지 못한, 일체를 영화시킨 '영화세계靈化世界'를 개척해 나가고 있다. 극락세계나 천국과는 다른 영화세계를 마침내 열어 보일 수 있다는 확신에 이르고 있으며, 우리가 형성해온 세계에 얼마나 많은 오류가 있는지도 알게 되었다. 그 엄청난 오류를 고쳐 나가면 이 세속은 곧 영화세계가 되리라.

5-4
2007년부터 수십 년 채색분석 해오고 있는 저자

32 인류 조형언어학 개론 강의

일향한국미술사연구원에서 시작한 '인류조형언어학 개론'
강의는 평생의 학문과 예술 연구의 금자탑이다.

2022년에 접어들면서 '인류 조형언어학 개론'을 일향한국미술사연구원
에서 강의하기 시작한 것은 실로 내 평생의 학문과 예술 연구의 금자탑이
라 할 수 있다. 이 낯선 말에 모두가 당황할 것이다. 조형언어도 낯선데 앞
에 인류란 말을 두니 어리둥절할 수밖에 없다. 동서양 학자들은 조형언어
가 존재하고 있는 줄도 모른다.

　　내가 찾아낸 조형언어가 기존의 어떤 분야와 관련 있는지 다른 분야
의 교수들을 만나기 시작했다. 수많은 학자와 접촉했으나 몇 마디 하니 대
화가 불가능해졌다. 그러나 가장 어려운 점은 그들은 조형예술작품에 관
심이 없으므로 아무런 이야기를 할 수 없었다. 그들 모두는 평생 문자언어
로 써진 문헌을 읽어 나름의 체계를 세워왔기에 문자언어의 많은 문제를

알고 있는 나는 그들과 대화의 대상이 전혀 될 수 없음을 알았다. 나는 무엇을 탐구하고 있는가. 올바로 하고 있는가. 항상 반문하고, 홀로 스스로 검증해가며 매진하고 있다. 매진하고 있다고 말했는데 올바로 가고 있기에 매진하고 있는 것 아닌가. 매일 세계의 문양들을 선정, 채색분석하면서 나의 학문은 앞으로 앞으로 나아가고 있다. 문자언어와 대비하며 조형언어를 설명할 수는 있다. 조형언어에는 4개의 음소가 있는데 바로 제1영기싹, 제2영기싹, 제3영기싹, 그리고 보주다. 이런 이야기는 언어학자들에게 아무리 설명해도 들리지 않으리라. '조형언어'라 하여 '언어'라는 말을 쓰고 있으나 '조형언어'는 곧 '조형예술품'을 의미하고 있음을 잊지 말아야 한다.

작품들을 계속해서 채색분석하는 까닭은 몇 가지 의문이 있어서였다. 조형언어에는 과연 음소가 4개뿐인가. 과연 일체의 조형예술품을 이네 가지 음소로 단순화시킬 수 있을까. 조형언어는 발화發話하지 못하고 무음無音이어서 실은 문자언어와 대비시킬 수 없지만, 내가 기댈 것은 문자언어뿐이다. 예를 들면 한글의 음소는 28자이다. 그런데 조형예술품에는 4개의 음소뿐이다. 그런데 과연 4개의 음소밖에 없을까? 아니면 더 있을까? 그것을 확인하기 위해 채색분석을 계속했다. 마침내 음소가 4개 이상 없다는 사실을 확인하면서, 수요일 강의 때 '인류 조형언어학 개론' 강의를 결심했으며 문법을 이야기할 때는 마음이 비장해지기까지 했다. 그런 조형언어학 개론을 강의하기 시작했다는 사실은 개론으로서의 이론이 정립되었다는 것을 의미한다.

조형언어의 4개 음소는 문자의 음소를 보다시피 전개 방법이 있으며 그것은 프랙털fractal의 구조*를 띠고 있다. 흔히 자연에서 프랙털 구조

●　　부분과 전체가 닮은 모양으로 끊임없이 반복되는 구조.

를 찾는다. 그리고 현대 작가들은 그 프랙털의 구조를 이용해서 창작한다. 그러나 내가 추구해온 것처럼 인류가 창조한 일체의 조형예술품에 프랙털 구조가 있음을 설명한 학자는 없었다. 왜냐하면 조형언어의 4개 음소를 모르기 때문이다. 조형예술품에 프랙털 구조가 있다는 것은 무엇을 의미하는지는 내가 밝혀야 한다. 매주 1시간씩 제1영기싹이 무엇인지? 문양학文樣學은 사상사思想史를 지향한다든지, 영기화생이란 무엇인지, 채색분석을 왜 하는지 등등 여러 가지 주제로 강의한 지 100강째에 이르고 있다. 이렇게 강의하면서 이미 조형언어의 음소와 전개 등뿐만 아니라 인접 학문과의 관련성도 강의하고 있다. 일주일 내내 주제를 찾아서 강의해 오고 있다가, 문득 인류가 문양을 창조해온 만큼 이 조형언어는 인류 모두가 공통으로 지니고 있으니 '인류'란 말을 서두에 두게 되었다.

그 외에도 조형예술을 본다는 것은 과정이 있다. 우선 작품을 관찰하고, 밑그림을 그린 다음에, 단계적으로 채색분석하고, 마지막으로 조형언어로 표현된 내용을 문자언어로 설명하는 단계까지 가야 비로소 한 작품을 보았다고 말할 수 있다. 문자언어로 쓴 문장은 처음과 끝이 있듯이, 조형언어도 처음과 끝이 있기에 단계적으로 채색분석할 수 있다.

문양은 단도직입적으로 영기문이라는 내용도 강의한다. 그리고 문양 가운데 동서양의 미술사학에서 압도적 위상을 가진 이른바 당초문 혹은 아라베스크라고 불리는 문양은 연이은 제1영기싹으로 물을 상징한다는 것을 강조하기도 한다. 이런 내용을 매우 이해하기 어렵지만 4, 5년 수강한 분들은 넉넉히 이해할 수 있다. 결론적으로 조형예술작품을 역사상 최초로 읽어낸 사람은 아직 없기에 반드시 내게로 와서 배워야 한다.

세계에서 누구도 생각지도 못한 '인류 조형언어학 개론'에 관한 강의는 역사적인 새로운 분야의 탄생을 알리고 있다.

5-5
세계적 공통의 '인류 조형언어학 개론'을 강의하고 있는 저자

33 '학문일기'로
맺은 인연들

20년 동안 매일 써온 학문일기는 매일 치열하게 일어나는
학문적 성과와 시행착오가 절절히 기록돼 있다. 이
학문일기로 만난 몇몇은 동문수학하는 인연이 됐다.

학문과 예술에 대한 나의 편력을 읽고 만나게 된 부산의 팬들이 있다. 그들은 약 10년 전 나의 홈페이지를 현재의 모양으로 개편해서 버젓하게 만들어 줬다. 6개 부문 가운데 개원 후부터 내 학문의 변화 과정을 기록해 온 부문을 '학문일기'라는 이름으로 분류한 것은 부산의 사진작가 노산맥 님이 정해줬다. 이미 개원할 때부터 나의 학문적 변화가 매우 중대함을 알고 학문적 변화 과정을 매일 기록하기 시작해서 오늘에 이르고 있다. 그만큼 학문적 성과가 매일 매일 치열하게 일어나고 있다는 것을 방증해 주고 있다.

그러니까 20년 동안 매일 써온 일기이므로 학문적 변화 과정에서 어느 해 어느 날 '제1영기싹' '제2영기싹' '제3영기싹'이란 용어를 처음 썼으

며, 그 후 언제 '보주'란 말을 썼으며, '영기문'이나 '영기화생'이란 용어들을 언제 쓰기 시작했는지 검색해보면 알 수 있다. 그 앞부분을 정리하여 이미 2007년 『한국미술의 탄생』과 동시에 『어느 미술사가의 편지』라는 제목으로 에세이집처럼 출간했다. 그러므로 나의 학문적 추이를 파악하려면 그 이후의 학문일기를 출간해야 하는데 일종의 '노트' 형식으로 대략 10여 권이 될 것이다. 나의 이론이 정립되어 가는 시행착오가 절절히 기록되어 있다.

그런데 수강생들은 매일 일어나는 사건을 따라오기 어려워서인지 도중에 포기하는 경우가 대부분이다. 그래서 강의 듣기를 중단하고 2, 3년 후에 강의를 들어보면 같은 용어를 쓰고 있으므로 같은 내용인 줄 알기도 한다. 매일매일 건축, 조각, 회화, 도자기, 금속기, 복식 등 모든 장르로 무한히 확장하고 있으며, 게다가 공간적으로 세계 여러 나라들로 무한히 확장해 가고 있다. 이에 더하여 시간적으로 구석기시대부터 신석기시대, 청동기시대, 철기시대를 거쳐 현재까지 인류가 창조한 일체의 조형예술품들로 무한히 확장해 가고 있으므로 따라오기 어렵다는 것을 충분히 알고 있다. 역사적으로 이렇게 방대한 연구 범위를 자신이 새로 정립한 '영기화생론'이란 보편적 이론으로 연구한 학자는 일찍이 어느 나라에도 없었다. 나의 이론으로 인류가 창조한 일체의 조형예술품들을 해독하고 있으니 인류 보편적 이론이 아닌가.

그러나 매일 이 학문일기를 읽는 분들이 많다는 것을 조회 수를 보면 알 수 있다. 수천 명이 그 일기를 읽고 있어서 그 가운데 누군가 학문일기를 읽고 강의를 들으려 찾아오리라 기다리고 있었다. 어느 날 『월간 민화』란 잡지에 어느 화가의 작품이 실렸는데, 민화 그리는 다른 화가와는 달랐다. 그래서 잡지사에 문의해서 그 화가의 전화번호를 알아서 전화했

다. "만일 내 홈페이지에 들어와 마음에 와닿는다면 나를 찾아오시오." 그랬더니 일주일 후에 답전이 왔다. 그래서 만난 분이 화가 신연숙 님이다. 그로부터 7년째 나의 강의를 듣고 있으며, 이제는 수강생이 아니라 제자가 되었다.원래 민화를 배워서 그림을 그려왔기에 『월간 민화』에 그의 그림이 실렸던 것이나, 이제는 단지 민화 작가가 아니다. 민화를 넘어서서 창작하게 되면 앞으로 세계적으로 경쟁력 있는 화가가 되리라 확신한다.

그리고 또 한 분이 계시다. 원래 한의사였던 정윤정 님은 20년 의사 생활을 접고 지공예를 오래 만들며 미술 쪽으로 관심을 보여왔던 분이다. 나의 홈페이지에서 '학문일기'를 읽고 무본당을 찾아와서 3년째 듣고 있는데 매우 학구적이다. 적극적으로 도우려고 유튜브도 만들어 강의 내용을 인터넷에 올려 주었다. 그리고 지난 두 해 동안 내가 이름 지은 '조형분석학회'의 회원 세 명이 매주 금요일 비대면 토론을 할 수 있도록 토론의 장을 마련해 줬다. 그 내용도 유튜브로 만들어 나의 연구가 널리 활성화 하도록 적극적으로 애쓰고 계시다. 두 수강생은 나의 제자가 되었다. 학문일기는 날이 갈수록 낯선 이야기뿐이라 전체를 통독한다는 것은 매우 어려운 일이다. 그 내용을 파악한 후 나를 찾은 것이다. 그러더니 큰 사진기가 필요하다고 역설하면 용감하게 선뜻 구입하고, 답사가 중요하다고 하면 덥석 저 멀리 여수 흥국사를 혼자 찾거나 영주 부석사를 답사하기도 한다.

답사는 어려운 일이라 걱정이 들어 따라가기 시작했다. 그런데 5, 6 년 만의 사찰 답사인데 그동안 나의 시각도 많이 변하여 사찰의 모든 것이 새로이 보이지 않는가. 원래 우리나라에서 건축학을 인문학적으로 접근한 학자는 내가 최초다. 2001년 '한국건축역사학회'에서 우리나라 건축의 공포, 그 조형적 비밀을 처음으로 해독해서 발표했다. 이후 8회 정도

그 학회에서 기와의 중요성, 단청의 상징, 기단부의 중요성, 기둥의 상징 등 발표하여 큰 반향을 일으켰다. 그래서 사찰 답사를 맹렬히 실천했었는데 정윤정 님이 다시 건축에 대한 열정을 일깨워 준 셈이다. 그래도 80이 넘은 노학자는 지난 겨울부터 매주 지방의 중요 사찰을 새로운 마음으로 답사하기 시작했다.

말하지면 조형분석학 모임이 크게 활성화하기 시작해서 얼마나 고마운지 모른다. 앞으로 앞으로만 달려가는 나를 멈춰 세우고, 다른 학자들의 이룬 성과도 무시하면 안 된다고 고삐를 당기곤 한다. 실천력이 매우 강할뿐더러 독실한 불교 신자라 봉사 정신이 투철하여 행동반경이 넓은 것 같다.

'일향한국미술사연구원' 개원 20주년이 되는 2024년 문양에 관한 제2의 심포지엄을 열려고 준비하고 있으며, 동시에 마침내 '조형분석학회'를 정식학회로 등록해서 크게 발돋움하고 연 2회 학회지도 출간하려고 한다. 홈페이지의 '학문일기'가 고요히 저력을 발휘하기 시작하고 있다.

34 자연의 꽃 밀착관찰 12년째

조형예술작품도 한 번에 모두 보이는 게 아닌 것처럼,
꽃도 한 번 보고 보았다고 말할 수 없다.

현실의 꽃, 조형예술품의 꽃

세계 미술품의 모든 장르를 연구하다 보니 조형예술품에 꽃이 많이 등
장해 왔음을 알았다. 그런데 그 다양한 꽃들은 자연의 꽃이 아님을 알게
되었다. 사람들은 조형예술품에 나타난 꽃을 자연의 꽃이라 생각하고
그것과 비슷한 꽃을 찾아서 그 이름을 조형예술품의 꽃 이름으로 삼았
다. 예를 들면, 그리스 미술사 개론서 첫 페이지를 차지하는 이른바 'Five
Orders'라고 부르는, 초석과 기둥과 주두柱頭가 수직으로 연결된 여러 형
태가 있다. 특히 주두는 시대에 따라 발전하며 변해가는데, 동양인인 내
가 최초로 아칸서스가 아니고 만물 생성의 근원이 되는 영엽靈葉의 본질
과 그 시대적 전개 과정을 밝혀냈다. 영엽은 잎을 영화시킨 조형으로 자

연의 잎이 아닌 인간이 창조한 만물 생성의 근원으로서 조형이다.

　그리스 신전의 주두에는 식물 모양이 있는데, 처음으로 로마의 건축 가인 기원전 1세기의 건축가인 '비트루비우스'가 『건축서』(Ten Chapters on Architecture)에서 아칸서스라고 언질을 남겼다. 즉 가장 오래된 서양 문화의 건축에 관한 그 고전에서 식물 모양을 '아칸서스'라고 부르고 있다. 실은 그는 관련된 진설을 실었으니, 아칸서스라고 믿고 말았다. 오늘 2022년 9월 25일 처음으로 아칸서스에 관한 파일을 검색해보니, 실제 그리스 신전의 주두에 새긴 잎과 전혀 다르다는 것을 새삼 확인했다. 처음 아칸서스가 아니라고 확신했을 때, 실제 아칸서스와는 물론 다를 것이기에 아칸서스가 어떤 잎 모양일까 궁금하지도 않았었다. 서양 학자들은 한 번이라도 실제 아칸서스와 코린트 주두 형식의 아칸서스와 비교해볼 생각도 하지 못했다는 것은 있을 수 없는 일이다.

　만일 자연의 아칸서스라고 하면 아무 상징성이 없어서 모든 서양 건축의 상징성이 박탈당하고 만다. 그러나 영엽이라고 하면, 서양 건축의 위대성이 밝혀질 것이니 서양 건축은 처음부터 아칸서스의 늪에 빠진 셈이다. 그리스와 로마 이후의 종교 건축의 싱징 구조를 밝히지 못할 만큼 대장애물이 되므로 서양 건축의 연구는 지금부터라고 말할 수 있다. 그 주두의 본질을 처음으로 밝혀 2015년 그리스 아테네 학회에서 발표한 적이 있으나 짧은 발표 시간에 충분히 설득할 수 없었다. 그것은 자연에 존재하지 않는 잎으로 나의 이론에 따르면 영화靈化된 잎 모양, 즉 영엽靈葉이지만 서양 사람들은 한 번도 의심하지 않고 아칸서스라고 믿고 있다. 그러니 서양 건축을 관통하고 있는 기둥과 주두의 중대한 변화하는 과정을 올바로 밝힐 수가 없었으며, 연구할수록 오류만 쌓여지고 있는 현실이다. 문헌 기록을 중시한 나머지 로마시대 기록에 의지한 어이 없는 허위가 진

5-6
그리스 신전의 코린트 주두 채색분석.
자연의 아칸서스와 전혀 관계 없다.

5-7
자연의 아칸서스

리로 정착해 오늘날까지 이어져 오다니 참담할 뿐이다.

우리나라도 마찬가지다. 목조 건축의 기둥 위의 공포에 대한 이해도 오류투성이다. 즉 '살미'에서 쇠서 부분을 '소의 혀'라고 해서 현실에서 보는 비슷한 것을 찾아서 용어를 만들어 쓰고 있어서 형태나 상징을 전혀 읽지 못한다. 그래서 가장 중요한 건축 요소가 아무 의미 없는 부재로 전락해 버렸다. 아무도 풀지 못했던 고구려 벽화를 밝히면서 개안하게 되자 목조 건축의 공포의 형태적 유래와 상징성도 자연스럽게 밝힐 수 있었다. 공포도 시대가 흐르면서 연꽃 모양이나 모란 모양들이 나타나지만, 그 모두가 현실의 꽃이 아니다. 수많은 조형예술품을 연구하면서 다음과 같은 결론에 도달했다. 즉 세계미술품에 표현된 것은 꽃은 물론, 다른 어떤 것도 '자연과 현실에서 본 것은 일절 없다'라는 진리이다. 그러므로 얼마나 많은 오류가 전 세계의 미술에 만연해 왔음을 알고 통탄하며 전 세계를 상대로 전면전全面戰을 선포했겠는가. 그 이후 세계를 누비며 발표와 강연을 통해 고쳐주려고 노력해 왔다.

꽃과 미학의 거리

그런 자연과 조형예술품의 관계를 비교 연구하기 위해 우선 가장 많은 자연의 꽃, 즉 현실에서 보는 꽃들을 밀착해서 관찰하기 시작한 것이 2010년쯤 된다. 아파트 단지 안의 여러 꽃을 봄부터 관찰하기 시작했다. 마침 스마트폰으로 찍어보니 꽃을 밀착해서 사진도 찍을 수 있어서 관찰하기에는 안성맞춤이었다. 큰 카메라로는 접사렌즈로 찍어도 스마트폰을 조금도 따라가지 못한다. 아파트 단지뿐만 아니라 강남구 삼성동에서 일터인 종로구 부암동 연구원까지 가는 동안의 길가에 핀 꽃들도 매일 출근길

과 퇴근길에 모두 관찰했다.

아파트 단지와 출퇴근길에서 꽃을 밀착 관찰하는 과정에서 만난 것이 독일이 대표적 관념 철학자인 프리드리히 셸링(Friedrich Schelling, 1775~1854)이 펴낸 『조형예술과 자연의 관계』라는 작은 책자였다. '책세상'에서 출간된 고전 시리즈로 낸 책인데, 그 제목을 보고 큰 흥미를 느꼈다. 책은 1807년 10월, 셸링이 그의 나이 32살에 한림원에서 강연한 매우 짧은 내용이다.

그는 자신의 예술철학에서, 자연을 그저 모방의 대상일 뿐이라는 당대의 예술관을 비판하면서 예술의 고유성은 모방이 아닌 창조에 있음을 증명하려 했다. 셸링은 철학이 할 수 없는 것을 예술이 가시적으로 표현함으로써 가능케 했다고 보고 있다. 그리하여 예술을 철학의 하위 범주에서 철학의 최고의 위치로 끌어올렸다. 그뿐만 아니라 "절대자가 현현하는 진리의 창으로 바라본 셸링의 예술철학은 우리에게 영혼을 창조하고 절대 진리를 체험하고 인식하는 예술 본연의 존재 의미를 반추하게 한다"는 번역자의 글을 읽고 매우 흥분했다. 왜냐하면 80 평생 지향해 왔던 나의 목표에 가장 근접하는 독일의 관념 철학자를 만났기 때문이다.

'나와 같은 문제로 관심을 가지고 쓴 책이 있구나' 감탄하며 읽었지만, 크게 실망했다. 대학 시절에 비록 독일의 관념 철학에는 반기를 들었던 터라 주저하기는 했으나, 읽어나가는 동안 조형예술과 자연에 관한 생각이 순전히 관념적이라는 사실을 알았을 때는 매우 불쾌했다. 그 책에는 그가 직접 관찰했으리라 여겨지는 자연과 예술품의 사진이 있으리라 믿었다. 그러나 하나의 사진도 없었다. 젊은 시절 대학생 때, 스스로 부전공 삼은 미학을 40학점 수강해 공부했지만, 과감히 미학을 버렸던 기억이 떠올랐다. 이런 관념적인 학문은 예술의 감상이나 연구나 창작에 조금도 도

움을 줄 수 없는 죽은 학문이라 여겼기 때문이다.

그러나 평생의 연구 대상으로 미술사학을 선택하고 국립중앙박물관에서 독학하다 보니 특히 불화에 유난히 여러 가지 다양한 꽃들이 많이 표현되었고, 우리나라뿐만 아니라 티베트 불화에는 꽃들이 더욱 많다는 사실을 알았다. 사찰 목조 건축이나 서양의 그리스 석조 건축인 신전이나 고딕 석조 건축에도 꽃 표현이 많았다. 결국 세계의 조형예술품에는 꽃들이 많음을 알게 되었으나 그런 꽃들 표현이 왜 있어야 하는지 알 수 없었다. 조형예술품에 표현된 꽃은 자연, 즉 현실에서 매일 관찰하는 꽃과 다름을 체험으로 깨닫게 되자 조형예술품을 바라보는 관점이 크게 달라졌다. 아마도 12년째 자연의 꽃들을 치열하게 관찰한 결과다. 매일 자연의 여러 가지 꽃들이 피는 과정을 매년 반복하여 살펴보고 사진을 찍고 보니 양자의 관계를 파악해 가면서 많은 성과가 있기에 이 글을 쓰고 있다.

만물 생성의 근원, 씨앗과 보주

봄에는 온 천지에서 갖가지 색으로 꽃들이 핀다. 매일 그 변화 과정을 찍은 사진이 모두 100만 점이 넘는다. 그 자연을 대표하는 것은 바로 꽃이다. 아름다운 꽃들이 온 세상을 장엄하고, 여름과 가을에도 계속 피고 있지만, 이미 열매를 맺어 빨갛고 검게 익어가고 있다. 산수유, 명자꽃, 동백꽃, 남천, 연산홍, 철쭉, 맥문동, 부추꽃, 흰꽃나도샤프란, 무궁화, 모란, 작약(함박꽃), 개망초, 주목, 모과, 대추꽃, 도라지꽃, 쥐똥나무꽃, 자주 달개비, 히아신스, 연꽃, 달맞이꽃, 분꽃, 감나무꽃, 은행나무꽃, 상사화, 사철나무 등등. 매일 관찰하고 사진 찍을 때마다 행복함을 느낀다. 매년 반복하지만 매년 놀란다. 그만큼 꽃이 내게 주는 영향은 날이 갈수록 매우 커지

고 있다.

　꽃도 한 번 보아서 모두 보이는 것이 아니다. 꽃을 바라보는 내 생각과 시각이 매년 달라지고 있기 때문이다. 조형예술작품도 한 번에 모두 보이는 게 아닌 것처럼, 꽃도 한 번 보고 보았다고 말할 수 없다. 모든 식물은 싹이 돋고 꽃이 피고 열매를 맺는다, 꽃이 피면 벌과 나비가 날아들고 새도 와서 열매들을 먹고 멀리 날아가 씨앗을 널리 퍼뜨린다. 그렇게 반복함으로써 우주에서 생명이 끊이지 않는 것이다. 꽃이 피지 않는다면 우주에는 생명이 있을 수 없다. 이런 현상을 보면서 민화民畵의 화조도花鳥圖의 상징을 읽어내어 단지 꽃과 새 그림이 아니라 '만물생성도萬物生成圖'라 부르고 있다. 말하자면 꽃은 만물 생성의 근원이다. 그 까닭은 꽃은 시들어 죽으면서 씨앗을 남기기 때문이다. 씨앗이 만물 생성의 근원이다.

　그런데 조형예술품에서는 그 자연의 씨앗이 보주로 승화하여 갖가지 모양으로 표현되어 있음을 깨닫게 되자 세계의 조형예술품 일제가 풀리기 시작했다. 자연에서는 씨앗이지만, 조형예술품에서 보주로 승화하여 예술품의 역동적 표현이 가능해진다. 자연의 꽃들에서 봉오리가 회전하며 생겨나며, 꽃 모양은 수술과 암술이 나오는데, 조형예술품에서는 수술과 암술을 모두 보주로 변형시킨다. 또 위에서 보면 꽃들의 잎들은 사방으로 뻗어나가는 형상을 띤다. 연꽃이 그 대표적 예다. 고구려 벽화에서는 천장에 연꽃을 문양화, 즉 영화靈化시켜 중심의 보주를 중심으로 연꽃잎 모양들이 무한하게 뻗어나가는 장엄한 광경이다.

　이제 연꽃이 아니다. 조형예술작품들을 보면 더 이상 자연의 꽃은 하나도 없다. 비록 자연의 꽃과 똑같이 표현했다고 해도 자연의 꽃이 아니다. 자연의 꽃들의 속성들을 모두 영기문으로 탈바꿈시키고 있음을 알 수 있다. 매일 꽃을 관찰하고 동시에 조형예술품에 표현된 꽃들을 밑그림 그

려서 채색분석하면서 양자의 관계를 밝혀 나가고 있다. 조형예술품에 표현된 꽃들을 나는 모두를 포괄적으로 영화靈花라 부르고 있다. 그러나 사람들은 조형예술품에 표현된 영화들을 자연, 즉 현실에서 본 꽃과 비슷하면 서슴지 않고 가져와서 이름 짓고 있다. 세상 사람들이 모두 틀린 용어들을 틀린 줄도 모르고 쓰고 있으니 조형예술품을 올바로 바라볼 수 없는 것은 당연하다.

정리해 보면, 옛 장인들은 씨앗을 승화시켜 보주로 만들고, 갓 나온 싹들을 제1영기싹으로 만들어 온갖 변화를 주면서 자유롭게 표현하고 있다. 꽃들은 꽃봉오리가 회전하며 커 가고, 피면서 꽃잎들이 무한히 확산한다. 이러한 '순환'과 '확산'이라는 특징들을 조형예술품에서 마음껏 활용하며 널리 쓰이고 있으니, 자연과 조형예술품은 전혀 다른 것이 아니고 밀접한 관계를 맺고 있음도 알게 되었다. 결국 조형예술의 세계에서는 가장 중요한 것으로 보주를 취하고, 보주에서 만물을 생성하게 하는 온갖 영기문이 나와서 만물이 탄생하며, 심지어 여신들조차도 탄생한다. 사람들이 한 번도 경험해 보지 못한 '영화세계'를 찾아내어 체계적으로 정립한 이론으로 인류가 창조한 조형예술세계를 처음으로 밝혀내고 있다. 그러므로 프리드리히 셸링의 저서를 읽고 크게 실망하는 까닭을 이해할 것이다.

한국에서도 국립고궁박물관에 전시된 그 많은 병풍에 그려진 모란도는 모란이 아니다. 영화靈花다. 왜 영화인지는 설명이 길므로 『천지일보』에 쓰고 있는 도자기 연재 제33회를 참조하여 주기 바란다. 너무도 큰 사건이기 때문에 올바로 인식하게 되면 큰 충격을 받을 것이다. 불화에서 그리도 많이 보아왔던 모란꽃 일체가 모란이 아니다. 만일 기회가 주어진다면 독일 한림원에서 셸링이 다룬 같은 주제로 강연하고 싶다.

35 고려청자 연재는 회심의 기획

3, 4년 걸려 도자기에 눈을 떠서 행복해지느냐, 아니면
이 상태로 오류의 늪에서 빠져나오지 못하느냐, 하는
결정은 자신이 해야 한다.

도자기 이야기를 시작한 이유

'도자기 이야기'라는 제목으로 2년 동안 『천지일보』에 연재해오고 있다. 2021년 6월 8일부터 매주 1회 연재했지만, 너무 힘들어 2022년부터는 3주 만에 1회 연재하기로 했다. 처음부터 신문 전지全紙, 즉 하단 광고를 싣지 않은 전면을 요구한 까닭이 있다. 즉 한 작품을 채색분석한 것들이 상반부를 차지하고 하반부는 글로 채워지면 한눈에 모든 것을 파악할 수 있기 때문이다. 실제로 신문을 펼치고 눈으로 보아야 나의 의도를 알 수 있다. 그러면 왜 하필이면 도자기를 선정했을까. 인류가 창조한 일체의 조형예술품을, 이화여대 강단에 섰을 때부터 평생 걸려 정립한 '영기화생론'이란 보편적 이론으로 해독하고 해석해 오고 있는데, 도자기가 그 모

든 조형예술품을 품고 있다는 것을 깨달았기 때문이다.

젊은 시절부터 국립중앙박물관을 퇴임하기까지 다른 주제들도 글을 써왔지만, 사람들은 대체로 나를 불상 연구자로 분류한다. 세계적으로도 미술사학은 전공이 세분화細分化되어 있어서 그 세분화된 분야로 전공자들을 분류하고 있다. 불상뿐만 아니라 불교미술 전반을 연구해서 불화인 『감로탱』이나『수월관음의 탄생』이란 저서를 냈어도 기존의 불화 전공자들은 나를 불화 연구자로 생각하지 않는다. 사리장엄구를 광범위한 관점에서 연구해서 긴 논문도 쓴 적이 있지만, 사리장엄구 전공자들은 제작기법에 치중해서 사상적 접근을 할 일이 없어서 나를 사리장엄구 연구의 개척자로 인정하지 않으려 한다.

지금 생각해보니 대학교를 졸업하고 고려청자의 색과 문양에 큰 관심을 가졌었고, 고려청자를 만들고 싶어서 큰형님에게 그 길에 접할 수 있는 지인에게 소개해 달라고 계속 졸랐던 기억이 난다. 고려청자를 재현하려 했던 꿈은 분명히 있었다. 그러나 28살이 되었을 때 이미 고려청자 강진 도요지를 매년 3회에 걸쳐 조사한 것을 아는 사람이 없을 것이다. 평생 국립중앙박물관에서 연구하고 있던 터라 도자기를 볼 기회가 많았지만 물론 아무것도 보이지 않았다. 미국 유학 때에도 유수한 박물관에서 도자기들을 보았으나 역시 아무것도 보이지 않았다. 내가 무엇을 보았는지 자신도 몰랐다.

그러나 그런 과정이 있었던 터라 훗날 고구려 무덤벽화를 새로이 연구하고 나서부터 고려청자 관련 특별전이 국립중앙박물관, 이화여대 박물관 그리고 호암박물관(현 리움미술관)과 호림박물관 등에서 연이어 열릴 때마다 같은 전시를 10회 이상 가서 부지런히 사진 촬영을 하면서 눈에 익혔다. 그런 가운데 나의 학문과 예술은 인류가 창조한 일체 조형예술

품으로 점점 확장되어 가는 동안에, 도자기의 중요성을 절감하게 되었다. 일체의 조형예술품은 도자기에 수렴된다는 절대적 진리를 깨닫게 되어 건축이나 불화 등 연재하고 싶은 것이 많았지만 도자기를 택한 것이다.

도자기의 원류와 상징

도자기는 도기와 자기를 합한 용어다. 나는 전 세계의 도기와 자기를 연구했다. 도자기를 연재하려면 도기부터 써야 하지만 너무 방대한 기획이어서 고려청자부터 쓰기 시작해서 일단 끝냈고, 지금은 조선시대로 넘어와 분청자기를 다루고 있다. 이어서 청화백자도 1년은 걸릴 것이다. 인류가 창조한 조형예술품 일체가 도자기에서 생겨났다고 말하면 아무도 믿지 않을 것이나. 내 이론으로 말하면 노사기에서 일세가 화생化生한다. 어떻게 그것이 가능할까.

인류가 창조한 일체 도자기는 만병(滿甁, purnaghata)임을 알고 더 나아가 보주(寶珠, cintamani)임을 깨달았기 때문이다. 여기서 말하는 보주는 '보배로운 구슬'이 아니라 만병과 관련 있는, '조형적으로 표현된 절대적 진리'를 말한다. 진리란 문자언어, 예를 들면 종교적 경전들에만 기록된 것이 아니다. 조형예술품에도 그에 못지않게 나름의 절대적 진리가 표현돼 있다. 연구원 입구에 또 하나의 현판인 '세계 조형사상연구원'이란 글씨를 새겨서 걸어놓은 이유다.

조형적으로 둥근 형태의 보주보다 만병이란 항아리 모양으로 표현한 것은 인도에서 비롯되었다. 단지 둥근 모양을 표현하면 보주인지 모른다. Purnaghata라는, 산스크리트어라는 문자언어 이전, 이미 기원전 3세기에 만들어진 산치 대탑이나 바르후트 대탑의 조각에서 확인해 볼 수 있

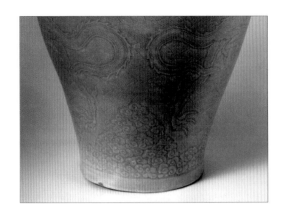

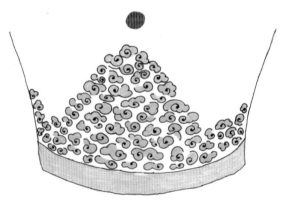

5-8, 9
고려청자 밑부분에는 갖가지 다른 영기문이 표현돼 있고,
거기에서 도자기라는 만병이 화생한다. 밀집한
제1영기싹들이 만병을 화생시킨다.

으니 훨씬 그 이전에 그런 개념이 생겼을 것이다. 그런데 인도를 비롯하여 전 세계의 사람들은 모두 꽃병이라 부르며 현실에서 흔히 보는 꽃병이라 알고 있다. 그런 인식에서는 도자기의 원류와 상징에 도저히 접근할 수 없다. 그러므로 한마디로 만병과 보주를 모르면 일체 조형예술품은 이해하기 어려울 것이다.

그런데 보주를 깨치는데 3, 4년은 걸리므로 큰 어려움이 있다. 그러나 3, 4년 걸려 도자기에 눈을 떠서 행복해지느냐, 아니면 이 상태로 오류의 늪에서 평생 빠져나오지 못하느냐, 하는 결정은 자신이 해야 한다. 보주의 개념은 세계에서 내가 처음으로 밝혀냈으므로 나에게서 배워야 한다고 늘 강조하고 있다. 나의 학문과 예술이 지향하는 바가 바로 만병과 보주이고, 이것을 대중에게 어떻게 설명하며 이해시켜야 하는가 하는 바람 이외에는 없다. 접근 방법이나 해독 방법과 해석 방법이 매우 낯설 것이어서 그만큼 스스로 더욱더 노력해야 이해할 수 있다. 독자들에게는 일상적으로 사용하는 도자기가 가장 익숙할 것이어서 모두가 잘 안다고 생각하는 도자기를 통해서 만병과 보주를 깨닫도록 도자기 연재를 쓰기 시작한 것이다. 1년 반 동안 연재해서 끝난 고려청자를 통하여 만병과 보주에 다가갈 수 있기를 기원할 뿐이지만, 그것으로 우리의 시각은 변하기 어려울 것이다.

왜냐하면 한국은 물론 일본, 중국, 인도, 동남아 등 동양뿐만 아니라 그리스, 로마, 프랑스, 독일 등 서양의 모든 나라의 건축과 조각, 회화, 도자기, 금속기, 복식 등 인류가 창조한 일체의 조형예술품들은 '용=보주=만병'의 개념을 모르면 조금도 풀리지 않는다. 이처럼 도자기의 원류와 상징을 이해할 수 있다면 건축(모든 신전으로 법당, 교회, 모스크 등), 조각(모든 신상神像), 회화(모든 신상을 그린 회화)를 더욱 깊게 근원적으로 이해할 수 있

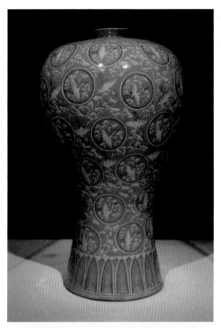

5-10
고려청자 밑부분에 표현된 연꽃모양 영기문은
사실 보주를 나타낸다.

5-11
하단 채색분석

5-12
합성

다고 확신한다.

　매우 어려운 글들이지만 쉽게 쓰려고 심혈을 기울이고 있다. 도자기를 통해서 보주를 깨닫도록 하기 위해서다. 보주를 깨치면 시대적으로는 구석 이래 신석기시대, 청동기시대 그리고 그 이후의 모든 국가의 미술품들을 모두 올바르게 풀어낼 수 있다. 그런데 전 세계의 미술사학 연구는 현재 대부분 역사적으로 접근하고 있다. 도자기가 만병이고 더 나아가 보주임을 알면, 그리고 보주가 우주의 압축임을 깨달으면, 우주의 문제는 물리학자들만의 관심사가 아님을 알 수 있다.

　전 세계의 도자기 전공자들과 수백만 학자들, 아마추어 연구자들이 도자기의 원류와 상징을 알 리가 없다고 말하는 까닭은 '만병'이나 '보주'의 개념을 내가 세계 최초로 정립해 가고 있기 때문이다. 도자기 모두가 만병이며 보주임을 이미 2013년에 출간한 저서 『수월관음의 탄생』에서 자세히 증명해 보였다. 도자기를 보주라고 말하면 곧 알아듣지 못하므로, 만병이라고 설명하면서 만병이 곧 보주라고 이해시키며 도자기가 곧 보주라고 말해도 큰 무리가 없을 것이라는 생각에 도자기 연재를 시작했던 것이다. 고려청자 연재가 끝나면 이어서 철화청자를 거쳐 조선시대의 분청사기로 접어 들어갈 것이다. 그리고 청화백자까지 쓴 다음, 거슬러 올라가 우리나라의 신석기 도기와 통일신라의 도기를 다룰 것이고 더 나아가 중국의 신석기시대 도기를 함께 다룰 것이다.

　이 연재에서 충분하진 않지만 중국의 자기와 이슬람 세계의 자기도 몇 회로 간단히 다루면서 '세계 도자사'를 염두에 두고 있다. 그래서 그리스 이전의 크레타 문명의 도기들도 다룰 것이다. 이처럼 세계의 도자기를 다룰 수 있는 것은 도자기가 만병이고 보주임을 깨쳐서 가능했다. 그러므로 이 연재는 3년에 걸친 대장정이 될 것이다. 이 모든 연구의 출발점이

2009년에 국립중앙박물관에서 행한 고려청자 발표에서 비롯했기에 더욱 감개무량하다.

36 '온라인 화상 토론', 그 아름다운 결실

세 제자가 자발적으로 모여서 줌 토론을 한다. 그토록 강조한 고구려 고분벽화를 처음부터 채색분석하며 대장정의 토론을 시작했다.

세 해에 걸친 코로나 비상사태로 세계 모든 사람은 코로나 블루에서 완전히 헤어나지 못하고 있다. 항상 마스크로 코와 입을 막고, 거리두기를 지켜야 했다. 국내는 물론 해외여행도 막혔다. 거리의 가게들 절반이 문을 닫아 거리가 음울했다. 학생은 온라인으로 집에서 교육받았고, 모든 모임은 금지되었다. 그러나 무본당 강의는 끊이지 않았다.

하루도 쉬지 않은 강의

나는 마스크를 쓴 채 강의를 계속했다. 하루도 쉬지 않고 무본당에서 채색분석했으며 매주 수요일 강의했다. 2004년 개원 이래 쉬지 않고 강의

해왔다. 반드시 해야 할 일이 많기 때문이다. 지난 20년 동안 무본당을 거쳐 간 수강생은 약 3,000명에 이른다. 그들 대부분은 한 번 듣고 나오지 않는 분도 계시고, 10회의 강의를 듣고 나오지 않는 분도 계시고, 3, 4년 수강하다가 나오지 않는 분들도 계시다. 하긴 평생 들을 수도 없을 것이다. 강의 내용이 어렵고 모두가 하기 싫어하는 채색분석을 강조하고 있기 때문일 것이다. 그래서 어느 정도 궤도에 오르지 못한 채 중도에서 그만두는 경우가 적지 않다. 반드시 궤도에 올라야 하는데 그 고개를 넘지 못한 채 포기한다. 게다가 나는 매일 채색분석하며 신문 연재도 논문도 쓰면서 날로 영기화생론 체계를 정립해 가고 있고, 작품에 관한 인식을 점점 깊이 있게 넓혀가니 내 바쁜 걸음을 따라오기 어려웠을 것이다.

동숭동에 연구원이 있었을 때, 대통령에게 편지를 써서 청와대로 부친 적도 있다. 국립으로 작은 집 하나 짓고 더도 말고 세 명 정도 연구원의 월급을 줄 수 있는 예산을 마련해 주면, 우리나라가 세계를 문화적으로 선도할 자신이 있다는 내용을 정성껏 쓴 적이 있었다. 물론 답장은 없었다.

이미 언급한 세 제자가 자발적으로 모여서 온라인 화상 토론으로 그토록 강조한 고구려 고분벽화를 처음부터 채색분석하며 서로 토론하기 시작했다. 정윤정 님, 신연숙 님, 선지희 님. 이상 세 명의 제자들이 얼마 후 내게 도와 달라고 했다. 나는 발표하지 않고 그들의 발표와 토론을 바라보며 배운 바가 매우 많았다. 간혹 지나치게 해석하거나 작은 오류가 있으면 바로 잡아 주는 정도였다. 그렇게 한해 걸려 고구려 고분벽화 전체를 마쳤다. 그 후에는 사찰 답사를 가서 본, 중요하다고 생각하는 조형을 취해 채색분석한 과정을 보여주며 치열하게 토론해 오고 있다. 우리는 매주 토요일이나 일요일에 함께 사찰을 답사하며 현장에서 토론하거나 서로 못 본 조형들을 알려주기도 하고 감탄도 하며 놀라기도 했다. 고구려 벽화 연

구를 통해 개안하기 시작해서 건축의 공포, 불상 대좌, 닫집, 단청, 기와 등 샅샅이 관찰하고 촬영한다. 수시로 국립중앙박물관, 불교중앙박물관, 리움미술관, 호림미술관 등에 가서 작품들을 조사하고 있다. 그러기를 2년째 한 번도 빠지지 않고 계속해 오고 있다.

요즈음은 세계로 눈을 돌려 서양의 장식문자를 채색분석해서 서로 토론하고 있다. 열정적으로 답사하고, 그들은 먼저 내가 쓰고 있는 것과 같은 니콘 큰 카메라를 메고 다니며 촬영 방법을 스스로 익히고 있다. 나는 여한이 없다. 세 제자는 내가 만난 누구보다도 심성이 좋고, 독서도 게을리하지 않고, 그림 솜씨가 모두 훌륭하고, 채색분석을 정확히 해서 고칠 부분이 없을 정도로 완벽히 해내고 있다. 발 빠른 나의 걸음을 부지런히 따라오고 있다. 최근에는 채색분석한 후에 작품에 관한 것을 에세이로 쓰기를 권장했더니 열심히 실천하고 있다. 작은 모임이지만 참으로 아름다운 결실이 꿈처럼 이루어지고 있다.

칼 융이 정립한 '정신분석학'의 영향을 받아 '조형분석학회'라는 학회명을 짓고 이런 작업을 계속하고 있는데, 그들이 완벽하게 나아가고 있는 것을 보고 이제 학회를 창립할 때가 왔다고 생각하고 추진하고 있다. 그리고 학회지도 만들어 우선 나를 포함한 제자들의 논문을 실을 수 있을 것이다. 물론 가입을 원하는 분은 언제든지 환영이다. 마침내 나의 꿈이 실현되어 가고 있다. 아름다운 결실이 이루어지고 있어 이제 더 이상 절망하지 않을 을 것이다.

교정을 마치며: 용어 문제

전체 교정을 마치며 문득 떠오른 것은 내가 만든 용어들의 문제였다. 독

자들은 처음 듣는 용어들이라 당황할 것이다. 영기靈氣, 영기문靈氣文, 영기화생靈氣化生, 영수靈獸, 영조靈鳥, 영화靈花, 영엽靈葉 등 낯선 용어들인데, 이 존재들 모두가 만물생성의 근원이라고 하니 더욱 이해하기 어려울 것이다. 일체를 영화시킨 존재들이다. 그리고 이 모든 것이 보주에 귀일한다고 하면 더욱 난감하다. 내가 만든 용어들은 '영기화생론靈氣化生論'에 입각해서 지은 것인데, 논저마다 자세히 언급했다. 이 글에서 미쳐 다 설명할 수 없으므로 논저를 정독해 주길 바란다.

모든 용어마다 '영靈'이란 접두어를 붙였다. '영화된 동물'이나 '영화된 새', 그리고 '영화된 꽃'과 '영화된 잎'을 말하는데, '영화는 정신적인 것으로 만들다'라는 뜻이다. 즉 정신적으로 드높이 승화된 존재라는 뜻이다. 우리 눈에 보이지 않는 드높은 정신적인 상태로 만들어 옛 장인들은 예술작품에 표현해왔다. 한마디로 일체를 영화靈化시켜서 차원이 다른 형태로 표현한 것 모두를 포괄해 영기문靈氣文이라 이름 지었다. 바로 그 영기문에서 만물이 생성한다.

그 영기문의 기본적인 형태소는 제1영기싹, 제2영기싹, 제3영기싹, 그리고 보주다. 모든 영기문은 이 4가지 형태소로 귀결한다. 그것을 고려자기에서 무량보주문 향로 청자로 완벽히 표현하고 있다. 그래서 월간 『불광』 연재의 마지막 글에서 그 향로를 '옹 파드메 훙'이라 부르면서 2년 동안의 연재를 마쳤었다.

그렇게 모두 영화시켰기 때문에 현실에서는 볼 수 없는 존재들이다. 그런데 사람들은 현실에서 비슷한 존재를 빗대어 이름을 짓는 엄청난 오류를 빚고 있다. 대표적인 것이 '모란'이다. 예술작품에서 모란이라고 모두가 부르고 있는 모든 꽃은 모란이 아니다. 바로 영화된 꽃으로, 우리가 국화, 혹은 연꽃이라 부르는 꽃들도 영화靈花로 승화한 것이기에 현재 학

계에서 쓰고 있는 용어들 일체가 틀린 용어들이다. 그리고 이들 영화된 영기문 일체가 '보주'로 귀결되고 있음을 모든 저서에서 다루고 있다. 이러한 주제어主題語들로 전 세계의 예술품들을 풀어보니 우리가 얼마나 많은 오류를 이어받았는지 알게 되었으므로, 이런 오류를 다시는 후손에게 물려줄 수는 없다.

그런데 습득하기 가장 어려운 주제어가 '화생化生'이다. 『금강경金剛經』에 보이는, 즉 4가지 생명생성의 방법 가운데 마지막 화생의 개념을 스스로 터득해 몸소 실천하여 이론으로 정립한 것이 영기화생론이다. 이 이론으로 인류가 창조한 조형을 모두 풀어낼 수 있었다. 이런 내용을 자세히 이해하려면 2000년 이후에 출간한 저서들을 정독하거나, 나의 강의를 몇 년 들어야 하는데 누가 선뜻 나서겠는가. 화생이란 말은 그것이 무엇인지 설명한 것은 경전에도 없고 세계의 어느 학자도 제시하지 못했다.

현실적인 탄생과는 차원이 다르다. 구태여 말하자면, 싯다르타 태자가 어머니 옆구리에서 탄생했다는 것이나, 예수가 성령으로 잉태했다는 이야기로 화생이란 말을 가장 알아듣기 쉽지 않을까 생각한다. '탈바꿈'이란 말도 도움이 되리라. 번데기라는 탈에서 갑자기 그 탈을 벗어 버리고 아름다운 나비로 모습을 바꾸어 하늘 드높이 날아가 자유를 만끽한다고 하면 더 쉽게 다가갈 수 있을지도 모르겠다. 영기화생이란 이론은 이러한 배경에서 이루어진 보편적 진리임을 스스로 증명하고 있다.

그러고 보니 우리는 생명생성의 신비한 과정을 헤아리지 못해 많은 중요한 점들을 지나치고 있다. 80 평생 지나온 파란만장한 정신적 편력을 헤아려 보니 인류 역사상 이런 사건이 있었는가. 문자언어가 전하지 못한 보다 더 중대한 절대적 진리가 예술에 숨겨져 있다! 이를 깨닫고 한 번도 들어본 적이 없는 생소한 용어로 그 진리를 세계 여러 나라를 편력

5-13
점점 연구 대상이 넓어지는 과정을 보여주는 무본당 현판들. 왼쪽부터 세계조형사상연구원,
일향한국미술사연구원, 조형언어기호학연구원 현판이 걸렸다. 입구 문에 걸린 그림은 프랑스 파리의
노트르담 대성당 입구의 철제 장식을 채색분석한 것이다. 여기에 제1, 제2, 제3영기싹, 보주, 용 등
저자가 밝힌 조형언어의 형태소가 집약되어 있다.

하며 전해주려 한 적이 있었던가. 내가 찾은 진리는 미래의 역사를 올바
로 이끌어가야 한다는 사명감에서 이뤄진 소망이다. 늦은 감이 없지 않으
나 최선을 다하고 있다.

그러고 보니 그만큼 인류 문화사에서 나만큼 코페르니쿠스적인 혁
명이나 전환을 제시한 고독한 외침은 없었다고 생각한다. 말하자면 우리
가 알고 있는 조형예술의 용어들 모두가 오류이기에 시간이 지날수록 우
리는 '오류의 감옥'에서 헤나지 못한다. 조형언어의 발견은 기적 같은 일
이다. 대중을 상대로 신문이나 잡지에 나의 주장을 펴온 까닭은 항상 대

중을 의식하며 글을 쓰기 때문이다. 대중이 받아들이지 않는 진리는 보편성이 없다. 매일매일 깊이 생각하며 앞으로 나아가고 있으므로 교정하는 사이에 벌써 나는 지난날보다 몇 걸음 앞으로 나아가고 있어서 다시금 그 내용을 피력하지 않을 수 없다.

　2023년 3월 31일. 리움미술관에서 본 〈조선의 백자, 군자지향〉 전시는 신선한 충격이었으며 역시 천하제일이다. 고려청자만이 천하제일이 아니다. 분청사기도 천하제일이다. 보주의 다양한 모습들이 안전眼前에 전개하고 있었다! 용과 여의보주를 향한 나의 끊임없는 추구는 끝이 없을 것이다. 그 청화백자들을 모두 각각 독립장에 전시하여 마치 불상 조각품들을 전시하는 듯했다. 전시된 백자들이 모두 '만병=보주=여래'임을 보여주려고 한 듯했다. 천장에서 백자 하나하나를 집중 조명하고 있었고, 고개를 들어 천장을 올려다보니 수많은 조명등이 밤하늘의 별 같았다. 백자 하나하나를 사방에서 살펴볼 수 있도록 배려한 기획자에게 감사드린다.

최선이 부여준 기저적인 세계

정직하게 말하면 나는 꿈이 없었고, 목표도 없었다. 그저 정도正道를 걸어가는 직진直進의 길뿐이었다. 그저 최선의 길을 걸어오면서 시행착오도 많았다. 후배들에게 살한 일도 없고, 가족에게도 해 준 것이 없어 고생이 많았다. 현실적 무능으로 아내의 희생이 가장 컸다. 그저 묵묵히 외길을 걸어왔고, 걸어갈 뿐이다.

항상 최선을 다하여 가니 기회가 주어졌다. 경주 녹유 사천왕 부조상을 최선을 다하여 실측해 보니 통일신라의 문화적 정치적 상황을 알게 되었다. 〈한국미술 5000년전〉 미국 순회전시 때 보스턴에서 새로운 논문을 최선을 다해 발표했더니 하버드대학 박사학위 과정에 초대되었다. 항상 그랬다. 최선을 다했더니 이화여대 강단에 서게 되었다. 고구려 고분 벽화를 최선을 다해 아무도 풀지 못한 이상한 문양을 해독해냈더니 개안했다. 그동안 보이지 않던 세계의 모든 문양을 해독하게 되어 세계의 문양에 관한 지식에 엄청난 오류가 있음을 알고, 문양의 올바른 상징을 알리려고 세계 여러 나라를 누비며 발표와 강연을 연이어 강행했다.

그렇게 꿈이 아니라 현실에서 기적적으로 만난 조형언어다. '인류 조형언어학'이란, 인류 역사상 가장 획기적인 강의로 인류가 한 번도 체험해 보지 못한 새로운 세계를 개척해 나가고 있다. 인류 문화가 새로이 출발하는 시작점을 마련했다는 확신이 서서, 2022년 봄부터 무본당에서 '인류 조형언어학 개론'을 강의하기 시작했다. 이 사건은 코페르니쿠스의 혁명 같은 문화적 혁명이다. 그런 꿈을 향하여 도달한 것이 아니고 최선을 다하다 보니 만난 새로운 세계이며, 그러는 동안에 '영기화생론'이란 보편적 이론과 '채색분석법'이란 방법도 제시하게 되었다. 인류가 창조한 조형예술품의 80, 90퍼센트가 문양이며 그 문양에 사상이 깃들어 있고, 조형언어가 숨겨져 있음을 누가 알았으랴!

따라서 미술사뿐만 아니라 사상사는 새로이 쓰여야 한다. 항상 문자언어와 대비하며 강의하지만, 전혀 다른 차원의 언어체계다. 이처럼 최선을 다하다 보니 꿈을 이루었을 뿐이다.

일향 강우방의

예술 혁명일지

ⓒ 강우방, 2023

2023년 4월 28일 초판 1쇄 발행

지은이 강우방
발행인 박상근(至弘) • 편집인 류지호 • 상무이사 김상기 • 편집이사 양동민
책임편집 최호승 • 편집 김재호, 양민호, 최호승, 하다해 • 디자인 쿠담디자인
제작 김명환 • 마케팅 김대현, 이선호 • 관리 윤정안
콘텐츠국 유권준, 정승채
펴낸 곳 불광출판사 (03169) 서울시 종로구 사직로10길 17 인왕빌딩 301호
　　　　대표전화 02) 420-3200 편집부 02) 420-3300 팩시밀리 02) 420-3400
　　　　출판등록 제300-2009-130호(1979. 10. 10.)

ISBN 979-11-92997-15-5 (03600)

값 32,000원